日本の図像

神獣霊獣

Mythical Beasts of Japan

From Evil Creatures to Sacred Beings

日本の図像
神獣霊獣

Mythical Beasts of Japan
From Evil Creatures to Sacred Beings

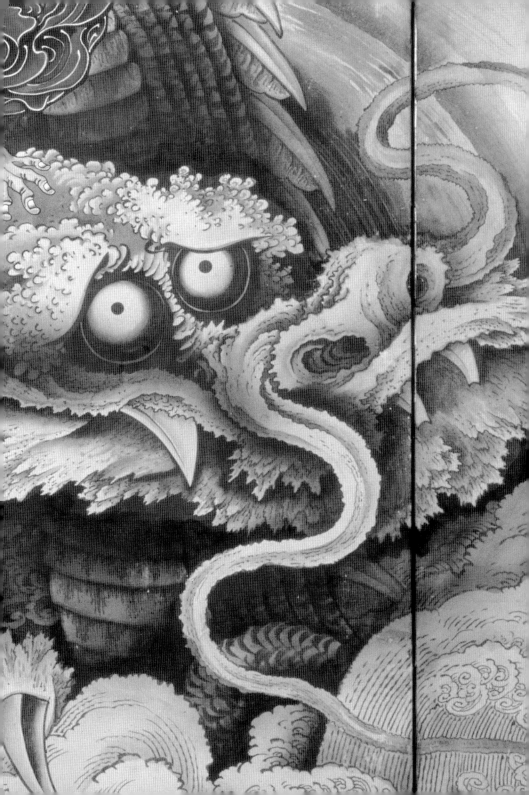

はじめに

　虫や草を踏まぬよう、かかとを上げてそっと翔ける麒麟、気品のある顔だちの龍。人知を超える知識をもった白澤。あらゆる動物の長所を兼ね備えるという鳳凰。中国では「龍のような顔を持つ」というのは褒め言葉であったし、麟子鳳雛、龍駒鳳雛などは、霊獣の子になぞらえて才能豊かな子供を指す表現である。妙見信仰の熱心な信者であった葛飾北斎は晩年、毎日獅子の絵を描いていたという。この儀式は一説によると北斎にとって魔除けの一種であり、終わらない限り来客があっても会おうとしなかったそうである。獅子が災いを遠ざけたのか、北斎は90歳という驚異の長寿をはたし、没するまで絵筆を握りつづけた。

　こうした霊獣の力に護られた都が、平安京であり、江戸である。

　平安京は、北の鞍馬山・船岡山を玄武、東の鴨川を青龍、西の山陽道・山陰道を白虎、南にかつて存在した巨椋池を朱雀（鳳凰）に守護され、風水（陰陽道）によると吉相の土地であるとして選ばれた。この四種の霊獣は、古来中国・朝鮮・日本において天の四方をつかさどるとして四神と呼ばれる。弟の早良親王を政治的に葬ったあとに相次ぐ身内の不幸に遭った桓武天皇が、祟りを恐れ、厳重に護られた都の設計をしたのではないかと考えられている。今日でも、魔除けのための鏡や屋根瓦、門などに、霊獣の姿を見ることができる。

　一方で、そのようにして人々が恐れたものはなんであったのだろうか。

　先の桓武天皇が恐怖したのは、流刑の憂き目に遭って憤死した弟の怨霊であった。また、怨霊といえば最も有名な菅原道真公だが、彼の死後、清涼殿落雷、疫病の流行、火事などうちつづいた凶事についても、左遷された道真の怨霊が雷神を呼んだのではないかという噂が生まれ、やがて怨霊であった道真がまつられて「天神様」となるのである。

　人の願いが霊獣を生み出し、いっぽうで欲望、後ろめたさは、怨霊を創り出す。

　本書の後半では、妖怪や魔物が多く登場する。「土蜘蛛」の絵は、人間の形をしているものもあれば、人を食らう蜘蛛の化けものとして描かれているものもあるが、古代朝廷に征服された先住民を土蜘蛛と蔑称で呼んだのではないかと考えられている。土蜘蛛征伐と称することで、「人間ではない逆賊」の殺害を正当化したのではなかろうか。同様に、異形のものとして語り継がれ、描かれている天狗や鬼なども、もとは人間なのではないかという説もある。虐げられた者たちの恨みを恐れ、祈祷をしたり、御札や護符などを身につけたりしたのかもしれない。

　ことの真実はともかく、人間の想像した数々の異形の生き物たちの図像を見ていると、さまざまな想像がひろがってくる。

　われわれの歴史の中で崇められ、あるいは畏れられたそれらの神獣霊獣たちが、どのように描かれて今日あり、何を伝えているのか。本書で紹介した多くの図版によって、感じとって頂ければ幸甚である。

4

The *kirin* (Chinese unicorn) that quietly soars through the air with its heels raised, not stepping on any insects or grasses; the dragon with his dignified features. The hakutaku whose intelligence exceeds that of human beings. The Chinese phoenix that encompasses the best of all living creatures. It used to be a compliment in China to be told that you had a face like a dragon, and such Japanese expressions as *rinshihosu* (offspring of the Chinese unicorn and the Chinese phoenix) and *ryukuhosu* (the offspring of a superb horse and the Chinese phoenix) are expressions to describe a gifted child, so named after the offspring of these divine animals.

In his later years, Katsushika Hokusai, a devout follower of the Myoken faith, drew a picture of a lion every day, rolled it into a ball and threw it in the rubbish bin. According to one view, this ritual was a kind of talisman against evil for Hokusai, and until he had finished, he refused to meet with any visitors who had come to see him.

It was the capital cities of Heian-kyo and Edo that were safeguarded by the power of these divine animals. In Heian-kyo, Mount Kurama and Mount Funaoka were protected by the Black Tortoise to the north, the Kamokawa River by the Azure Dragon to the east, the Sanyodo and San'indo roads by the White Tiger to the west and the Oguraike Pond that used to exist in the south by the Vermillion Bird (a Chinese phoenix). In feng shui (*onmyodo*), they are considered to be auspicious places. These four divine animals that have ruled the four cardinal directions of the heavens since ancient times in China, Korea and Japan are collectively called *shijin*, "the four gods". Emperor Kanmu, whose relatives successively met with misfortune after he consigned his younger brother, Prince Shinno, to political oblivion was afraid of curses and it is believed that is why he designed his city with such formidable protection against them. Even today you can still see the mirrors and the images of the divine animals on the roof tiles and the gates for warding off evil spirits.

To go to these lengths, what was it that people were afraid of?

In Emperor Kanmu's case, what frightened him was his younger brother who had lived a miserable life in exile and had died from severe resentment. If we are talking about vengeful spirits, the most famous of all was Lord Sugawara Michizane. After his death, a rumor began to circulate that a series of misfortunes that had occurred such as lighting striking the Imperial Palace, plagues and fires were caused by the vengeful spirit of Michizane calling forth the god of thunder. Eventually the vengeful spirit that was Michzane was enshrined and became the god Tenjinsama.

Just as the hopes and prayers of people created the divine animals, greed and guilt gave rise to fear of the vengeful spirits.

Numerous ghosts and demons appear in the latter part of this book. Some of the tsuchigumo in the pictures are depicted in human form and some are depicted as ghosts who devour human beings. It is believed that originally the term *tsuchigumo* was a derogatory name for a group of indigenous people who refused to obey the Yamato Imperial Court. Perhaps calling it a *tsuchigumo* conquest justified the killing these "insurgents who were not humans"? In a similar way, there is a theory that the *tengu* and demons described and depicted throughout history as grotesque creatures were originally human beings. Fearing such resentment, prayers were offered and charms or talismans may have been worn.

Regardless of the truth or otherwise of things, when we look at look at the many grotesque creatures imagined by human beings, our imaginations start to soar.

How should we portray today those various auspicious and divine animals that have been worshipped and revered throughout our history and what are they trying to tell us? Our aim is for you to experience the world of these mythical animals as we introduce them to you through a series of illustrations.

神獣霊獣

Mythical Beasts of Japan
From Evil Creatures to Sacred Beings

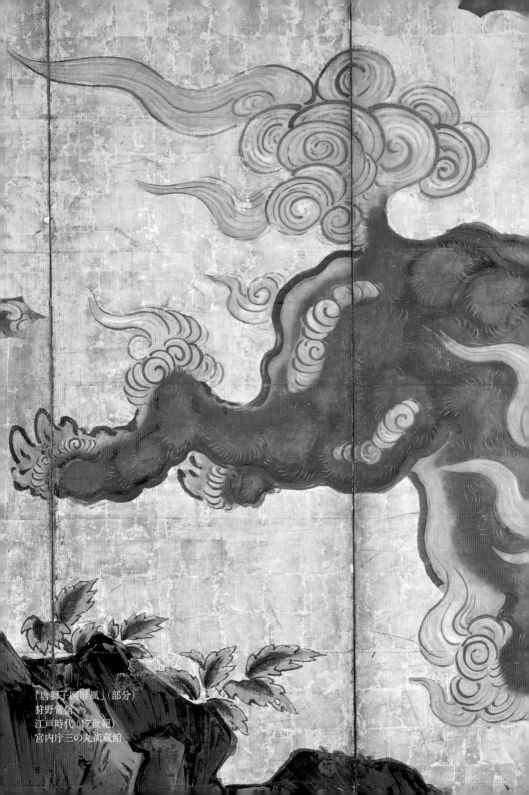

「唐獅子図屏風」（部分）
狩野常信
江戸時代（17世紀）
宮内庁三の丸尚蔵館

8

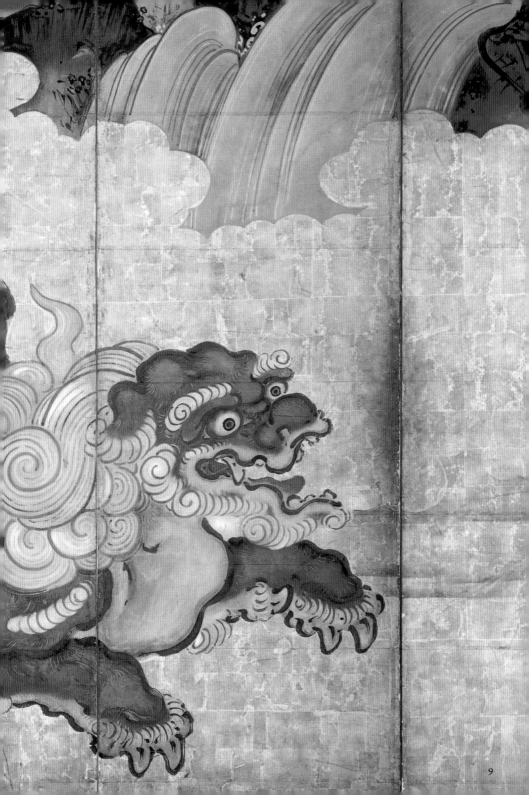

日本美術の想像力

狩野博幸

　この書の題名〈神獣霊獣〉にちなんでいえば、かなり前の映画になるが「ゴジラ」もそこに加えるべきかもしれない。

　昭和29年（1954）、伊福部昭_{いふくべあきら}のあの独特の音楽とともにスクリーンに登場したゴジラは、本多猪四郎監督の戦争体験に触発されたものであり、さらにさらに戦後のビキニの水爆実験と第五福龍丸の被爆という、第三次世界大戦（人類最終戦争）勃発の恐怖が生みだした。その映画のなかで主人公の宝田明がゴジラとは水爆の悪夢そのものだという意味のことをいうが、今から考えれば〝悪夢〟というよりはほとんど〝警鐘〟を体言化したものだった。アメリカの水爆実験によって生みだされたゴジラをオキシジェン・デストロイヤによって滅ぼす平田昭彦扮する芹澤博士は、ゴジラとともに海の藻くずと消えてゆく。芹澤博士は戦争によって肉体的、精神的に深い傷を持つ人物として描かれている。本多監督をリスペクトするスピルバーグが、「ジョーズ」（1975年）において船長のロバート・ショウを同様の人物として表現したのは、少しも偶然ではない。とすれば、スピルバーグ版「宇宙戦争」（2005年）でフェリーの下を通り過ぎる〝怪物〟の描写も、「ゴジラ」を下敷きにしていることが瞭然である。

　ゴジラは驕りたかぶる人間どもに鉄槌をくだす〈霊獣〉なのにほかならぬ。ゴジラの〝霊獣性〟をよく示しているのは、東京湾から上陸したゴジラが海から決して遠く離れようとしないことである。ここには海（あるいは水）のもつ〝霊性〟が象徴されているというべきだろう。ゴジラ第一作がいまだにある種の芸術性を保ち得ているのは、おそらくそうした寓意の繊細さに保証されているものだといえる。

　ゴジラの発想のみなもとにあるのは、映画史的にいえば「キング・コング」（1933年）なのは自明のことであるが、その共通点は巨大さといってよい。巨大さと〝霊性〟がそこで結びつく。普賢菩薩を支えるのが象であることはいうまでもない。ところで、生きている象が京都人の目で初めて見られたのは、慶長2年（1597）のことである。四ツ足のこの巨大な動物が実際に大地を踏みしめて歩くすがたに日本人は驚倒したにちがいない。豊臣秀吉は没する1年前にこの象を実見した。伏見はともかくとして洛中を象が歩いたかどうかは判然としないが、よほど印象が強かったものか、慶長末期の制作と考えられる京都国立博物館蔵「洛中洛外図屏風」の左隻、二条城の北に位置する通りを歩く象が描かれている。いわば、〝神話〟と〝リアル〟が交錯した時代である。いまだ生没年がはっきりしない俵屋宗達だが、宗達が三十三間堂の東の淀君ゆかりの寺・養源院に描いた杉戸絵の象（※p16, 80）が、なぜか親しみ深く描かれているというのもこうした歴史的

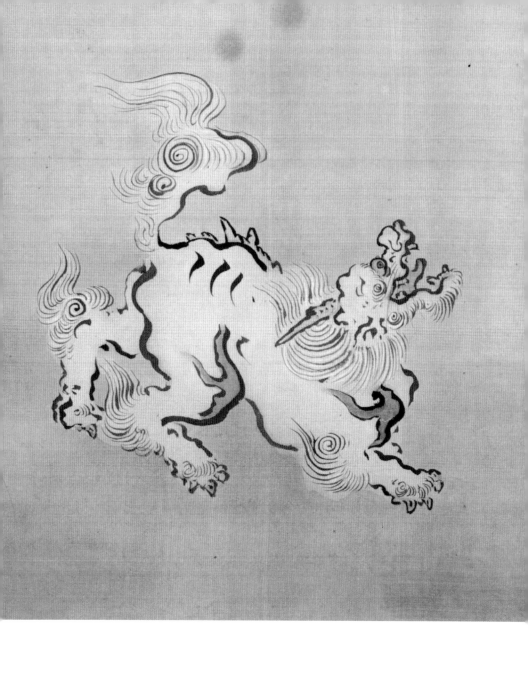

「飛禽走獣図」（走獣巻・部分）　狩野探幽　寛文6年（1666）　東京国立博物館

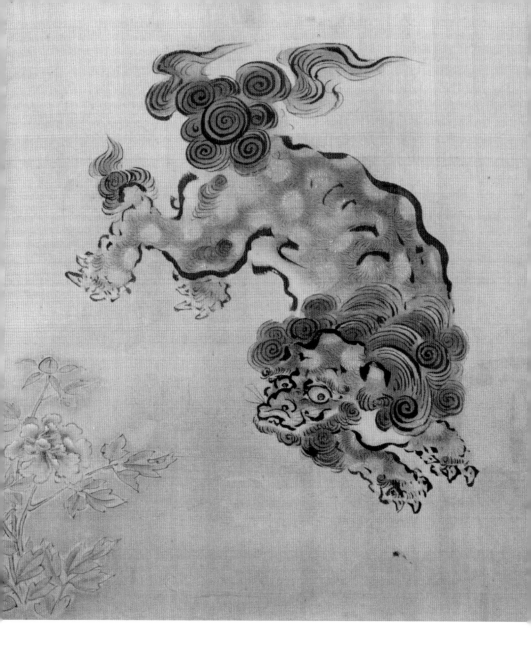

事実と無関係ではないだろう。あの不可思議きわまる姿形をもつ巨大な象が〝実在する〟ことを知った者にしか描けない軽やかさに満ちた宗達の養源院杉戸絵こそ、中世的美意識を色濃くもつ宗達の近世的開眼の証しといえるのかもしれない。

　ゴジラの話に戻ってみると、ゴジラは水爆が生んだ有機的動物だが、無機物が命を有する映画に「大魔神」がある。これもまた巨大な埴輪（はにわ）の武人が、子供の祈りによって動きだし不埒な支配者をこらしめるという話だ。そこに何を読みとるかは人それぞれとして、無機物が命を得て動き始める例をわれわれ日本人は「付喪神（つくもがみ）」として認識していた。生活のなかで使うあらゆる器物が百年たつと憑（つ）くという精霊を「付喪神」と呼んだ。有機物のみならず、無機物にもある〝生命〟を感じる日本人の神道的精神の反映である。本来、「つくもがみ」といえば「九十九髪」の意味で、百年に一年足らぬ老女の白髪のことにほかならないが、そのもじりから生まれたものだろうか。いずれにしても、器物は百年もたてば捨てられる運命となる。それは使う人間たちの都合によるのである。昨今の年々歳々ヴァージョンアップするパソコンで〝陳腐化〟したそれが捨て去られるのと、いかにも早すぎるが、よく似ている。もしも器物に生命があれば、その不条理は耐えがたい。そこで化物として現われ、人間に反省をうながすのが「付喪神」である。

　その「付喪神」を含めた様々な化物が夜中に一団となって町中を歩き回ることを「百鬼夜行（ひゃっきやこう）」という。いまここで茶を呑んでいる碗にも命が潜んでいることを、ゆめゆめ忘れるな、というものの考え方から「付喪神図」や「百鬼夜行図」が生まれた。

　それはいかにも古臭いように思えるかもしれないが、現代科学では人間も碗も物質的要素に何の変りもないことが明らかになっている。陽子と中性子と電子。宇宙もまた……。

　そこに思い至れば、器物にも生命があるとしたわれわれの先祖の〝思考実験〟を古臭いとする根拠もはかなくなるわけである。

狩野博幸（かの・ひろゆき）
1947年、福岡県生まれ。九州大学大学院文学研究科博士課程中退。九大助手、帝塚山大学助教授を経て、京都国立博物館研究官、現在、同志社大学文化情報学部教授。主な著書に『伊藤若冲大全』（小学館）、『もっと知りたい曾我蕭白』（東京書籍）『異能の画家　伊藤若冲（トンボの本）』（新潮社）など。

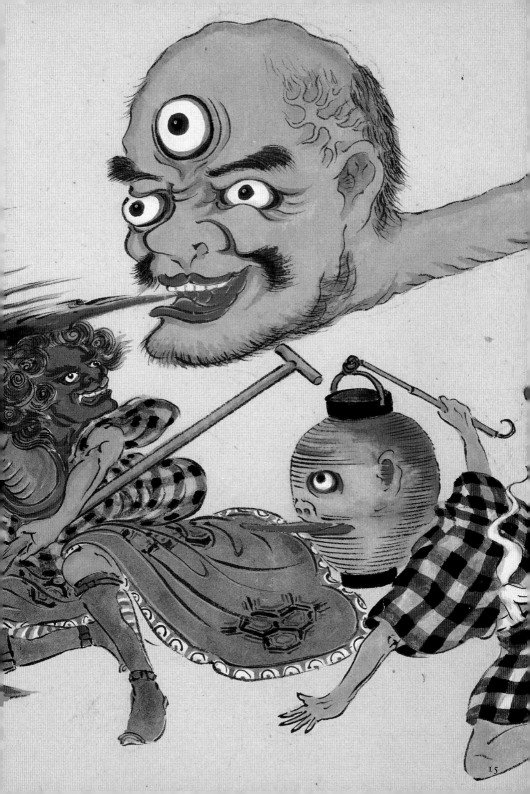

重文「杉戸 白象図」(部分)
俵屋宗達　元和7年 (1621) 頃　養源院

The imaginative power of Japanese art

Kano Hiroyuki

The title of this book being what it is, one suitable addition would have been Godzilla, that venerable icon of Japanese cinema.

The monster that made its debut on the silver screen in 1954 accompanied by Ifukube Akira's memorable theme music was inspired by director Honda Ishiro's own wartime experiences, and also the product of postwar fears of a third, apocalyptic world conflict, prompted by the H-bomb tests at Bikini Atoll and the tragic fate of the Japanese fishing boat Fukuryu Maru No. 5, exposed to fallout from nuclear testing. In the film, the hero played by Takarada Akira utters a line to the effect that Godzilla is the nightmare of the H-bomb made real, but thinking about it now, one concludes that the creature was not so much nightmare in the flesh as a kind of warning bell. Hirata Akihiko's Professor Serizawa, who deploys his Oxygen Destroyer to obliterate the monster spawned by American hydrogen bomb tests, sinks into a watery grave alongside his giant nemesis. Serizawa is portrayed as a character deeply scarred by war, both physically and psychologically, and it is no coincidence that Steven Spielberg, an admirer of Honda, made Robert Shaw's boat skipper in Jaws a similar character. Knowing this, one realizes that the 'monster' passing under the ferry in Spielberg's version of War of the Worlds is another Godzilla-inspired creation.

Godzilla is none other than a reiju, a supernatural beast bringing a great hammer to bear on a human race grown complacent in its arrogance. This 'reiju' quality is demonstrated perfectly by the creature's refusal, having lurched out of Tokyo Bay, to stray far from the sea. This could be said to symbolize the spiritual quality of the sea, or of water in general. That the first Godzilla retains a certain artistic quality even today is probably due to its subtle allegories of this sort.

Obviously, in cinematic history terms the concept of Godzilla has its origins in King Kong. What the two share is sheer size. They are where the gigantic and the spiritual connect. And it is an elephant, needless to say, that holds up the bodhisattva Samantabhadra (Fugen Bosatsu) in Buddhist mythology. People in Kyoto first laid their eyes on a living elephant in 1597. No doubt they were astounded by the sight of this enormous four-legged beast actually walking the earth. This discovery of the elephant took place a year before the death of Toyotomi Hideyoshi. It is not certain whether an elephant actually strode around central Kyoto, let alone Fushimi, but this first encounter with the great beast must have made a powerful impression, judging for example by the Kyoto National Museum's Rakuchu Rakugai Zu Byobu folding screen, believed to have been produced in the final years of the Keicho era (1596-1615), which includes on its left panel an elephant walking along a road to the north of Nijo-jo. This was an age in which myth and reality blended with relative ease. The fact that the elephant (*pp16, 80) portrayed by painter Tawaraya Sotatsu on cedar doors at Yogen'in, a temple to the east of Sanjusangendo associated with Toyotomi Hideyoshi's concubine Yodogimi, is somehow rendered with such surprising familiarity is surely connected with such historical fact.

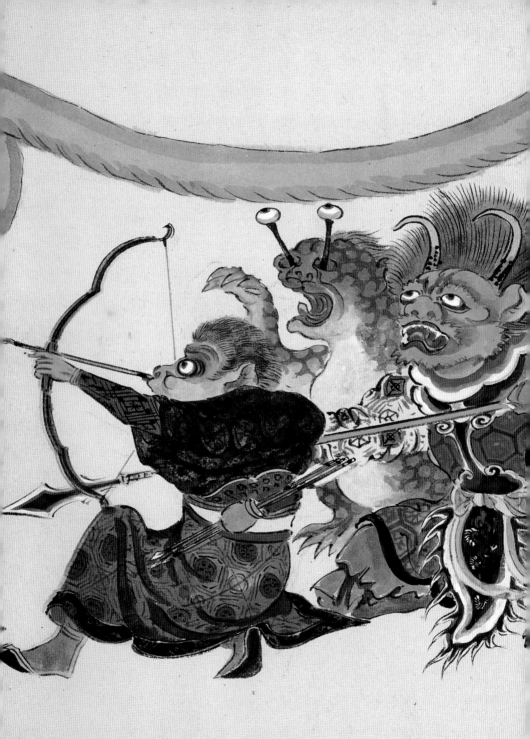

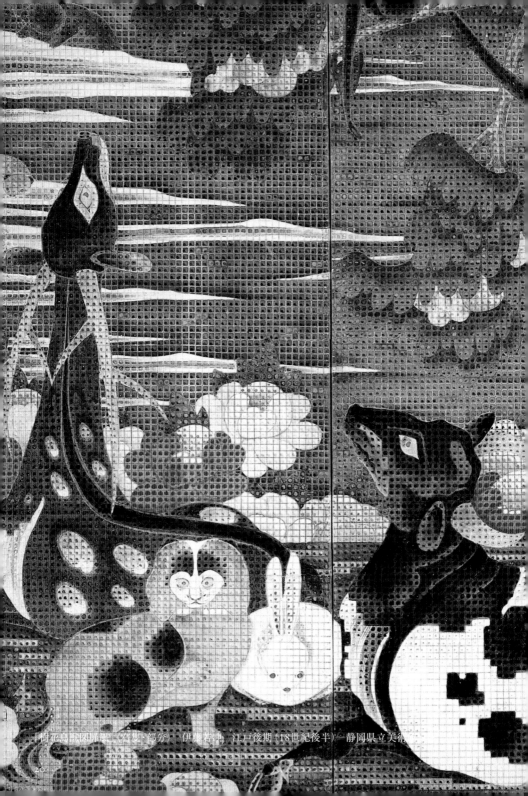

「樹花鳥獣図屏風」（右隻・部分）　伊藤若冲　江戸後期（18世紀後半）　静岡県立美術

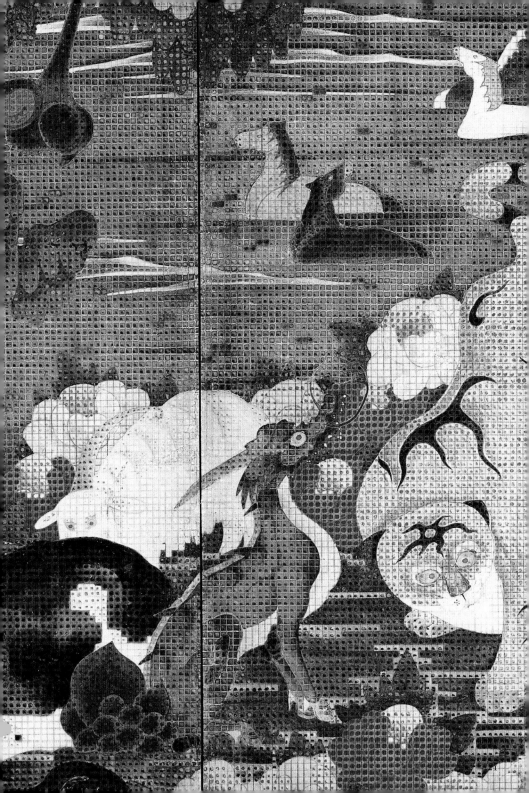

That painting at Yogen'in, suffused with lightness, that only someone who knew of the actual existence of a gigantic beast of such wondrous shape could produce, may pinpoint the modern awakening of Sotatsu, an artist with an intensely medieval aesthetic.

Returning to Godzilla: while Ishiro Honda's creation is an organic creature spawned by the hydrogen bomb, as a film featuring instead the inorganic rendered animate we have *Daimajin*. In *Daimajin* the prayers of a child bring to life a giant clay warrior that then proceeds to punish a wicked ruler. Although different people will read different things into this tale, for the Japanese audience this example of an inorganic object given life and movement was recognizable as a *tsukumogami*, the spirit said to possess everyday implements after a hundred years; a reflection of the Shinto soul of the Japanese, which senses 'life' even in the inorganic. Tsukumogami originally refers to the white hair of an old woman, meaning literally 'ninety-nine hair' or the hair of someone one year short of a hundred, and in its spiritual usage may have arisen from a play on that term. In any case, household containers and implements are destined to be thrown out after a century. Really it is to suit the people that use them: very similar – albeit rather earlier – than the recent trend toward upgrading computers every year and discarding the 'outdated' models. If the likes of kitchen utensils were indeed sentient beings, one imagines they would find the absurdity of their fate hard to bear. No wonder they would reappear in monstrous form – as tsukumogami – causing humans to regret their callous abandonment

The parading of supernatural beings – including tsukumogami – around the streets at night is known in Japanese legend as the hyakki yako or 'procession of a hundred demons'. Paintings such as the *Tsukumogami-zu* and *Hyakki yako-zu* were created to remind us that the cup we are drinking tea out of right at this moment potentially possesses a life of its own.

All of which may seem quaintly old-fashioned, but it's worth remembering also modern science's revelation that human beings and teacups are no different at all in their material elements: protons, neutrons and electrons. Not to mention the rest of the universe...

Having expanded our consciousness to encompass this fact, any grounds we may have had for finding old-fashioned the 'thought experiment' of our ancestors, who endowed their household implements with life, are gone.

Kano Hiroyuki
Born 1947 in Fukuoka. Left the doctorate course in literature at Kyushu University Graduate School. Following posts as teaching assistant at Kyushu University and assistant professor at Tesukayama University, he became research fellow at Kyoto National Museum. Currently professor at the Faculty of Culture and Information Science, Doshisha University.

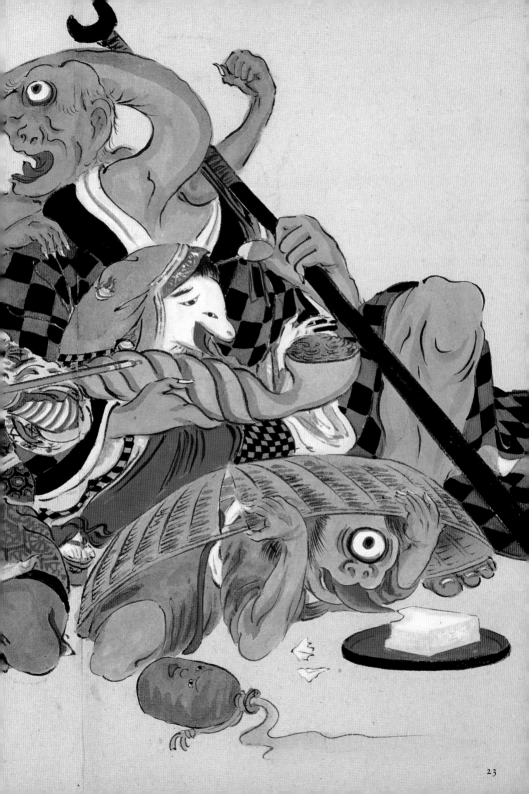

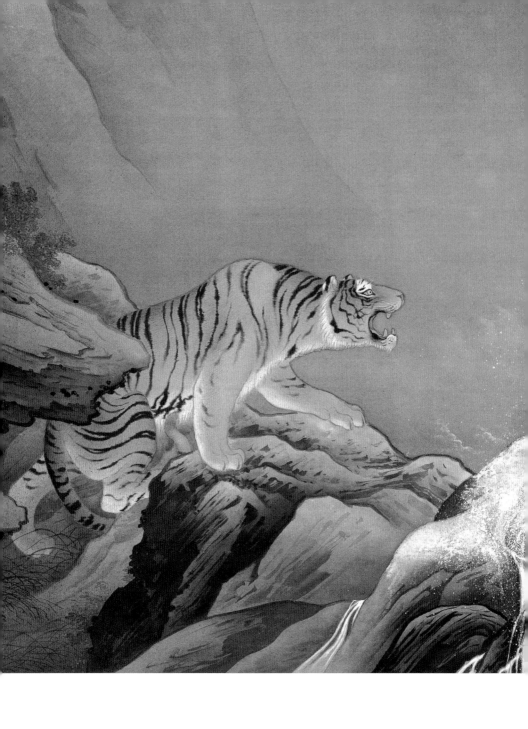

「龍虎図」（部分）　橋本雅邦　明治32年（1899）　宮内庁三の丸尚蔵館

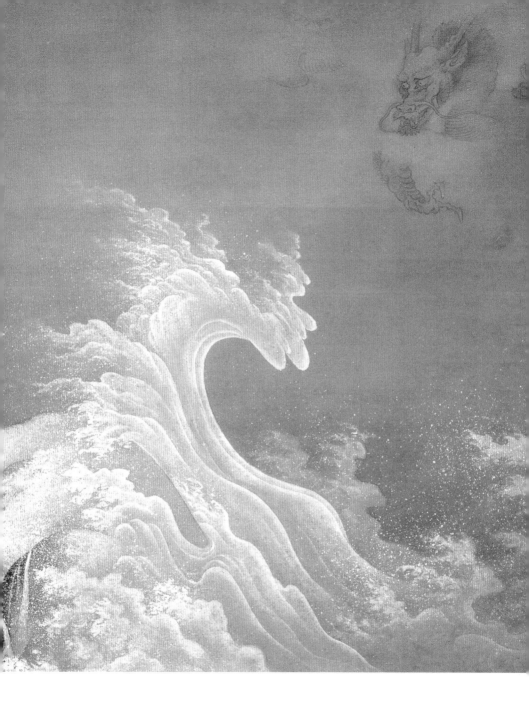

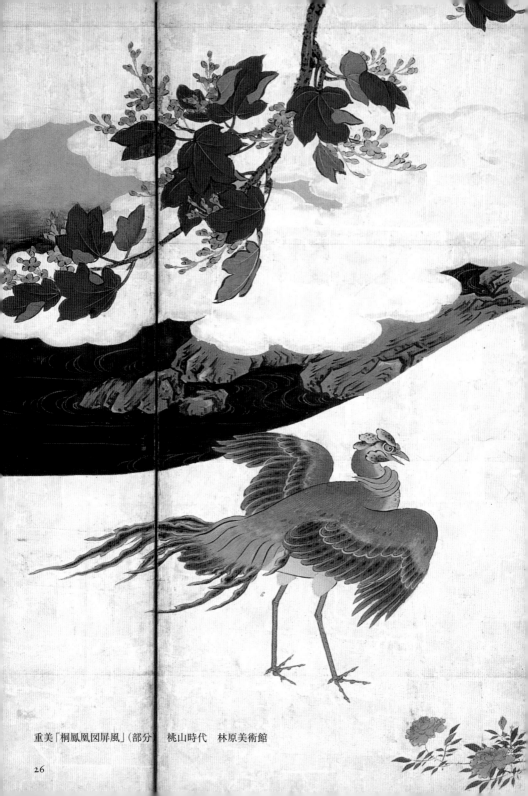

重美「桐鳳凰図屏風」(部分)　桃山時代　林原美術館

26

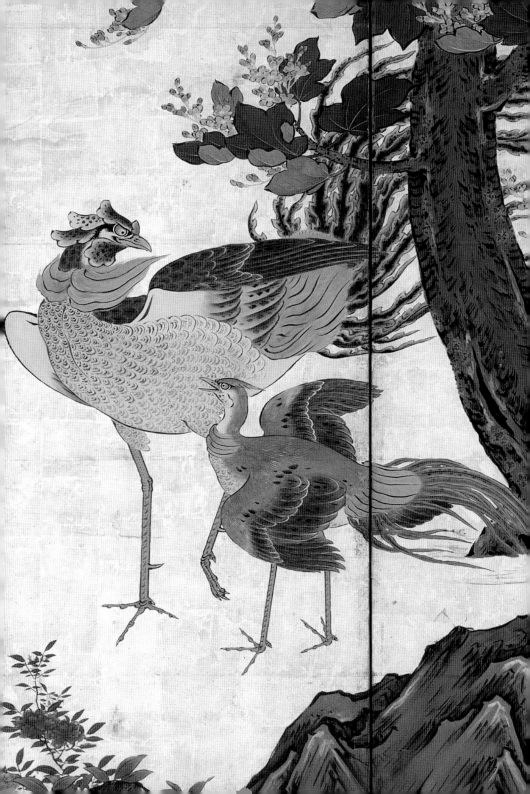

〔樹花鳥獣図屏風〕（左隻・部分）
伊藤若冲
江戸後期（18世紀後半）
静岡県立美術館

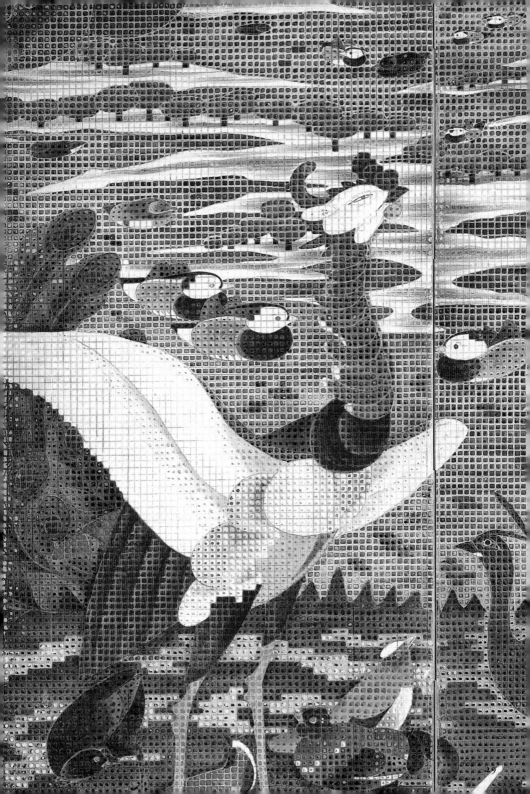

神の使いとしての獣
Animals as messengers of the gods

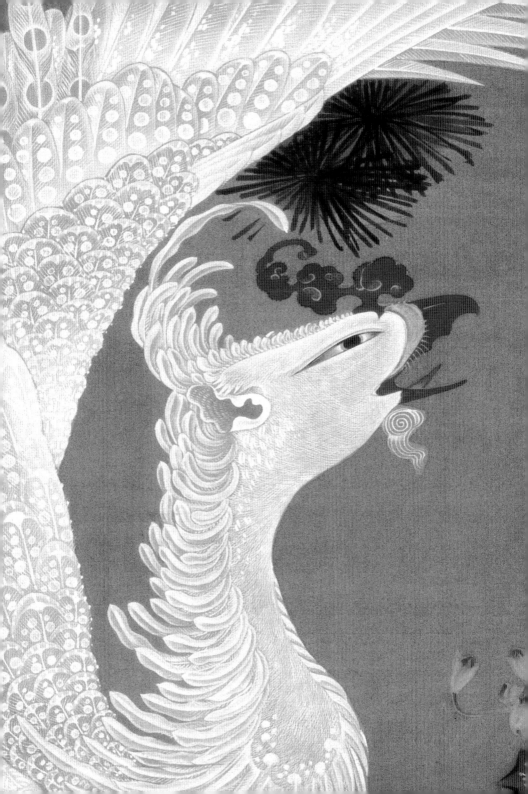

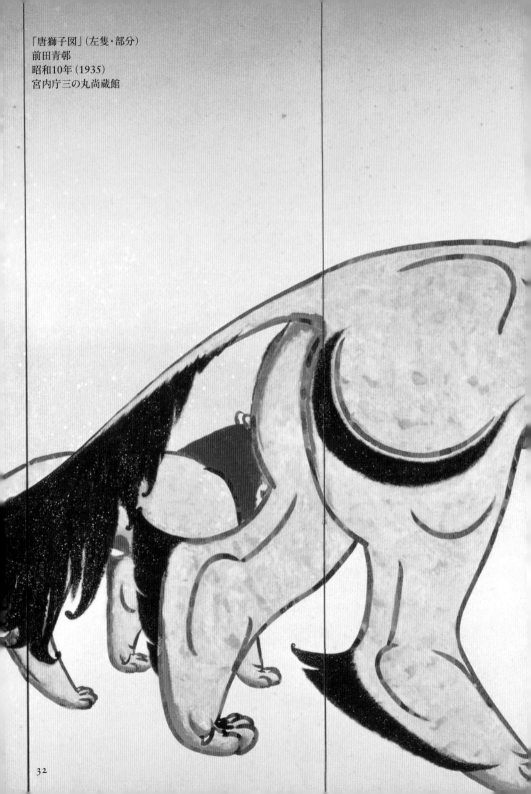

「唐獅子図」（左隻・部分）
前田青邨
昭和10年（1935）
宮内庁三の丸尚蔵館

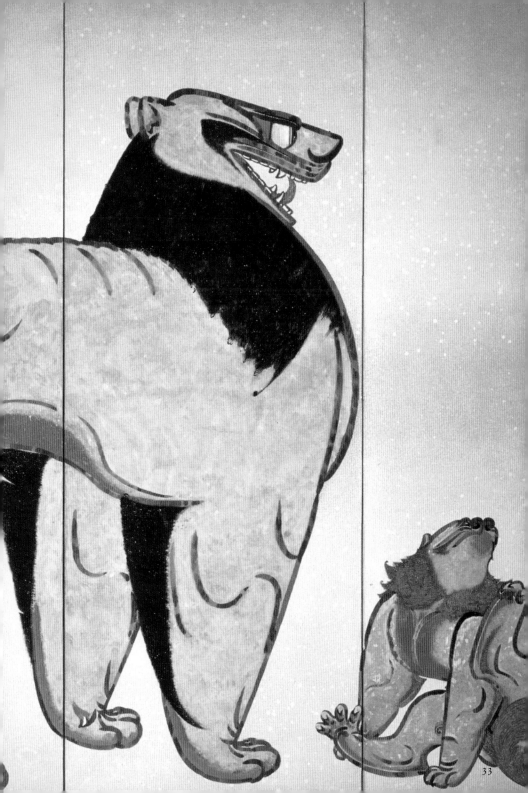

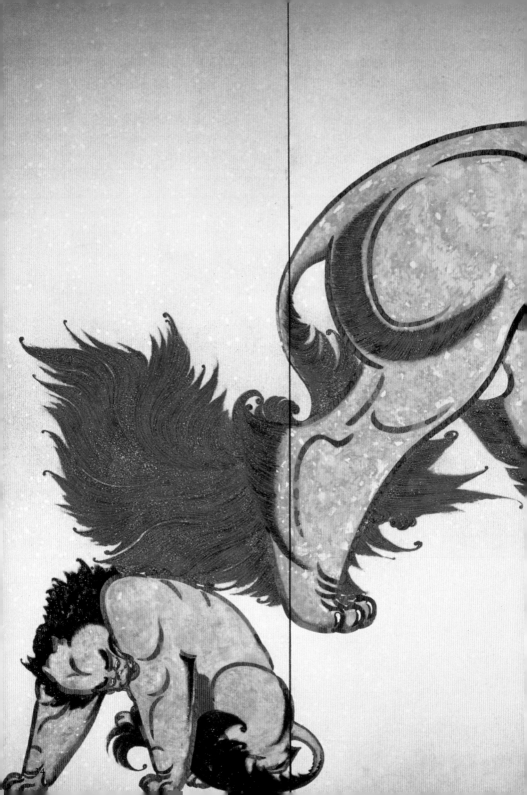

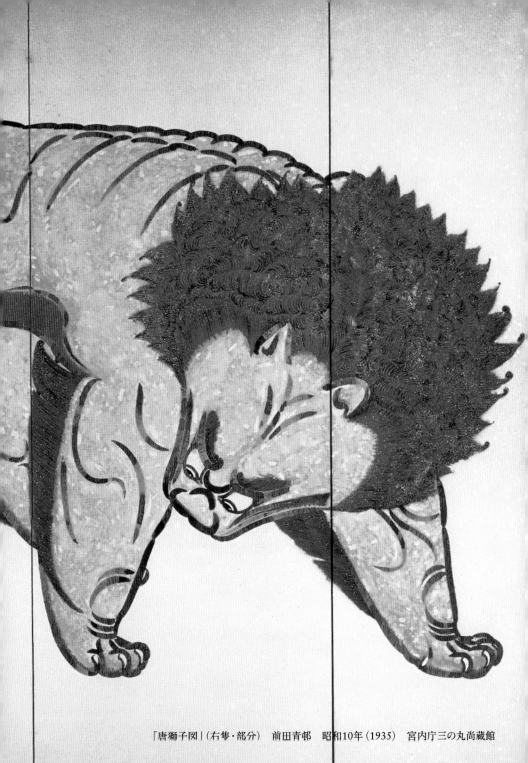

「唐獅子図」（右隻・部分）　前田青邨　昭和10年（1935）　宮内庁三の丸尚蔵館

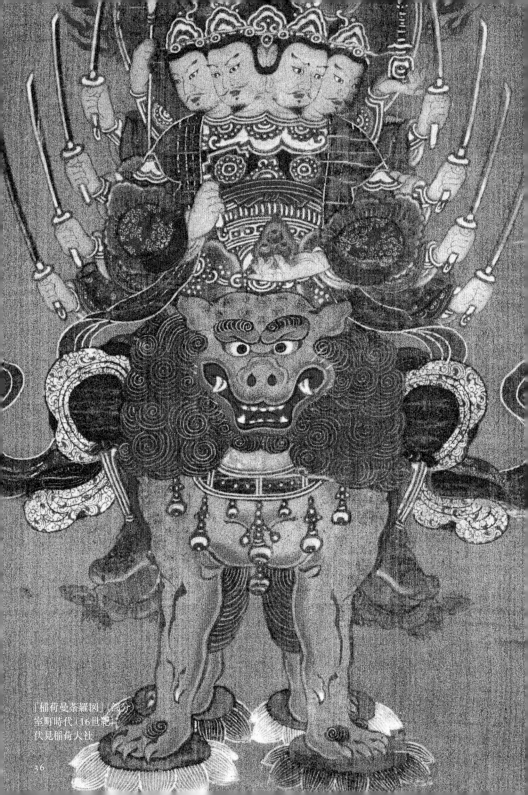

『稲荷曼荼羅図』（部分）
室町時代（16世紀）
伏見稲荷大社

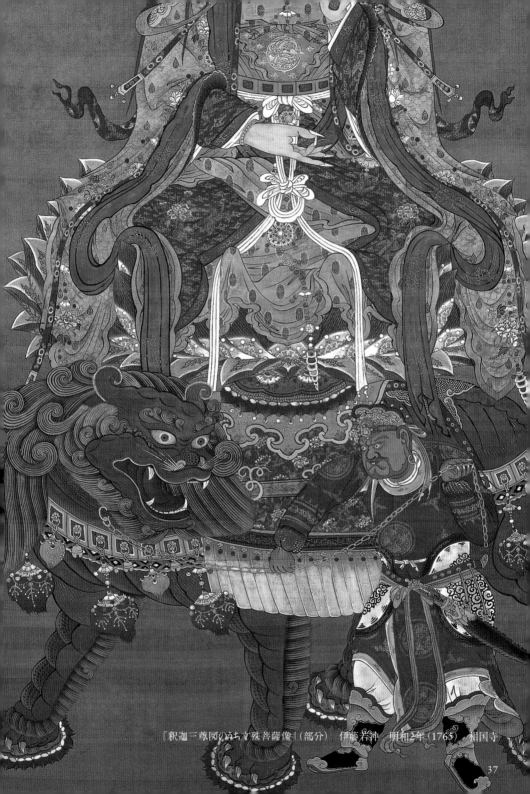

「釈迦三尊図のうち文殊菩薩像」（部分） 伊藤若冲　明和2年（1765）／相国寺

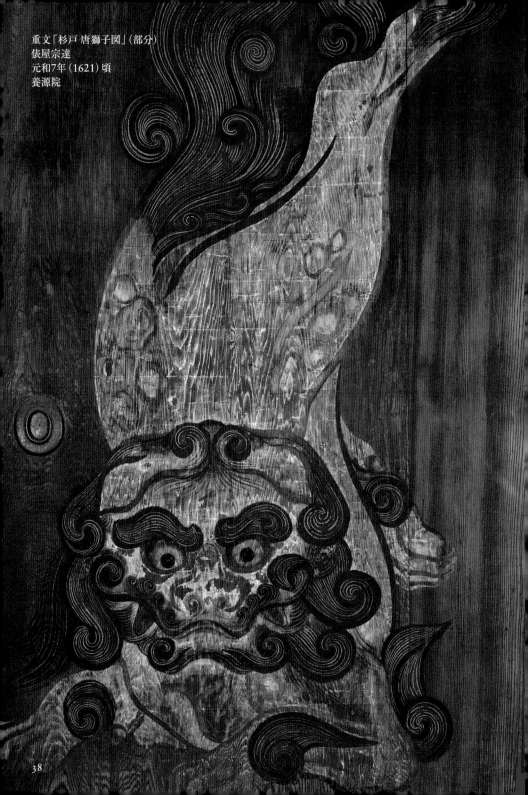

重文「杉戸 唐獅子図」（部分）
俵屋宗達
元和7年（1621）頃
養源院

38

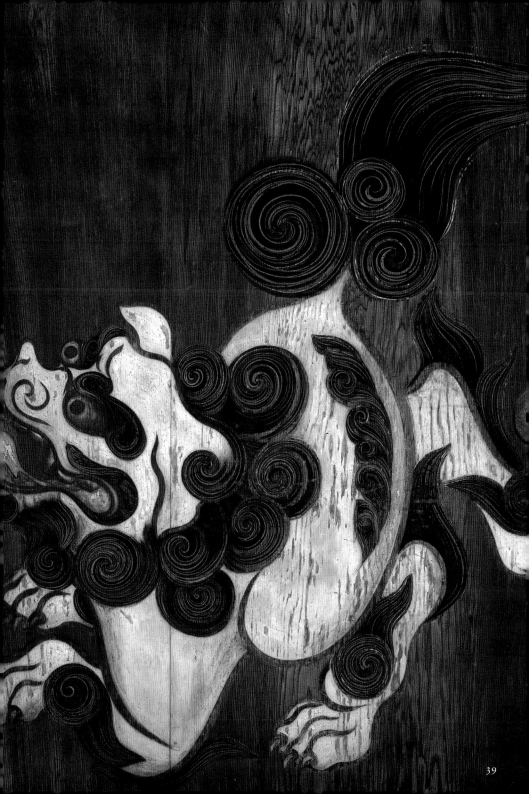

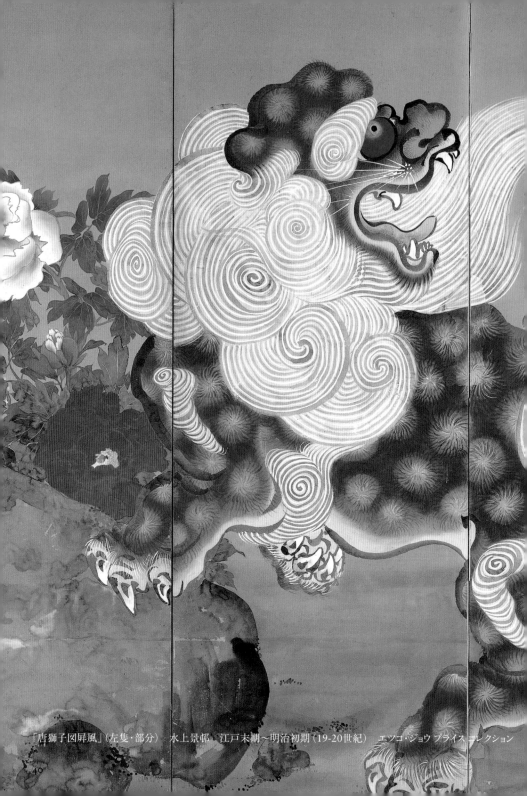

「唐獅子図屏風」（左隻・部分）　水上景邨　江戸末期〜明治初期（19-20世紀）　エツコ・ジョウ プライス コレクション

40

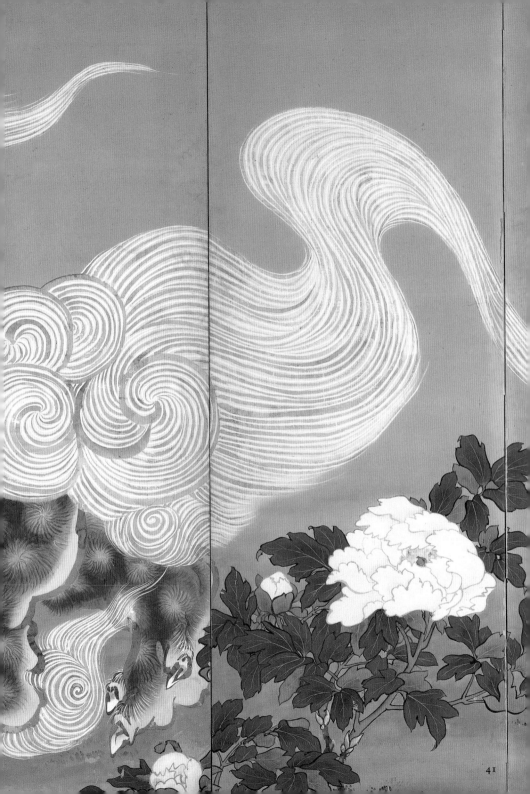

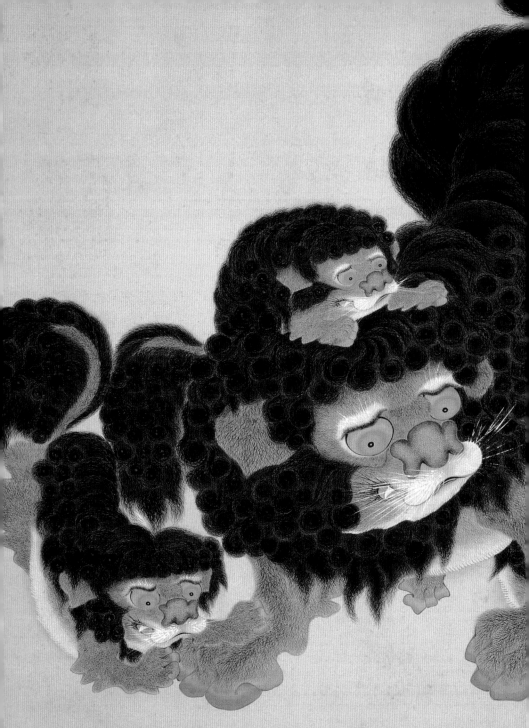

「唐獅子図」（部分）　吉村孝敬　天保2年（1831）　エツコ・ジョウ プライス コレクション

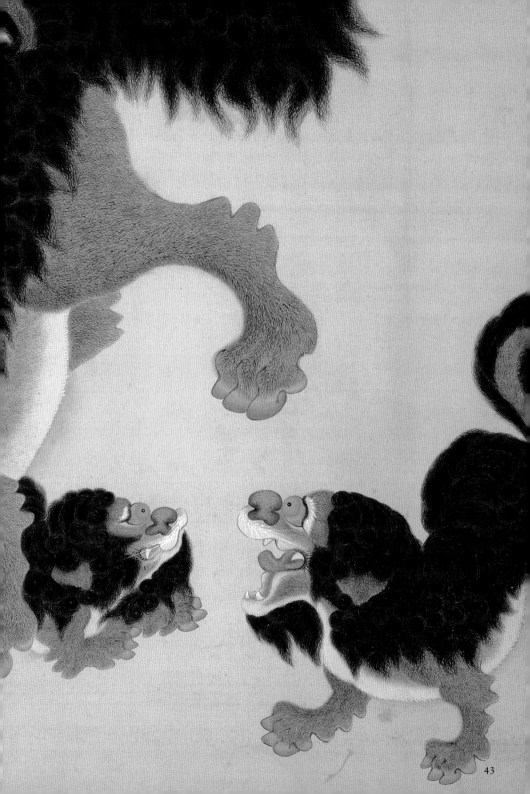

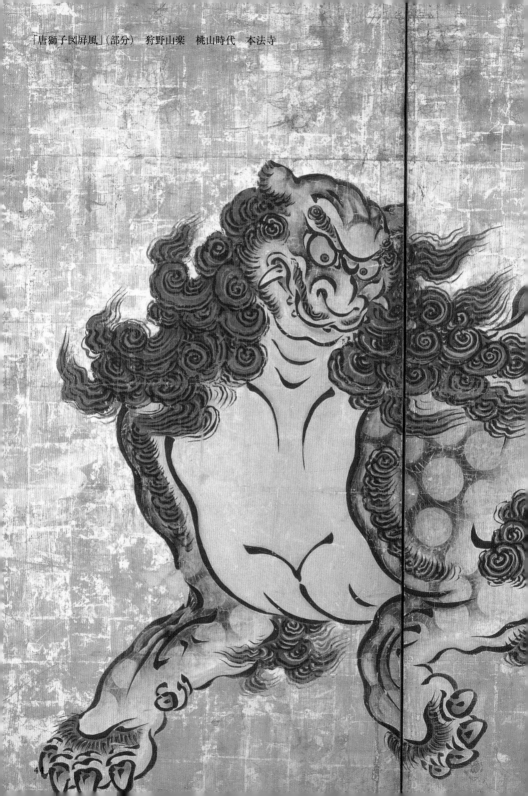

「唐獅子図屏風」（部分）　狩野山楽　桃山時代　本法寺

46

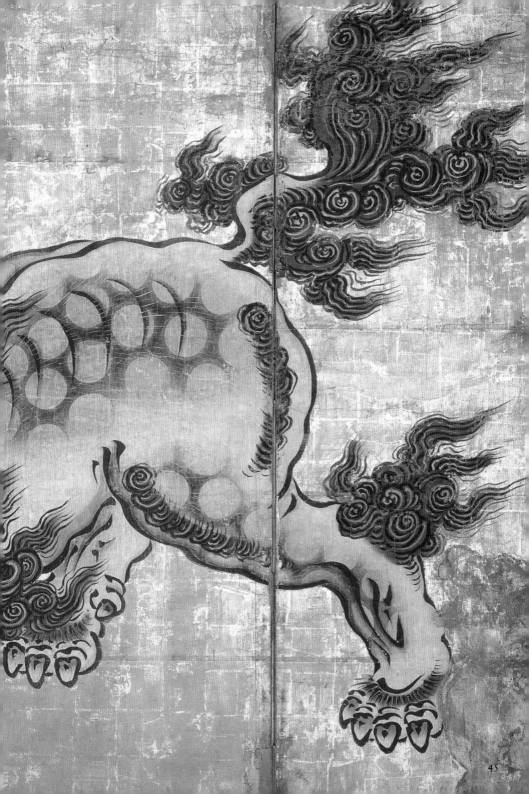

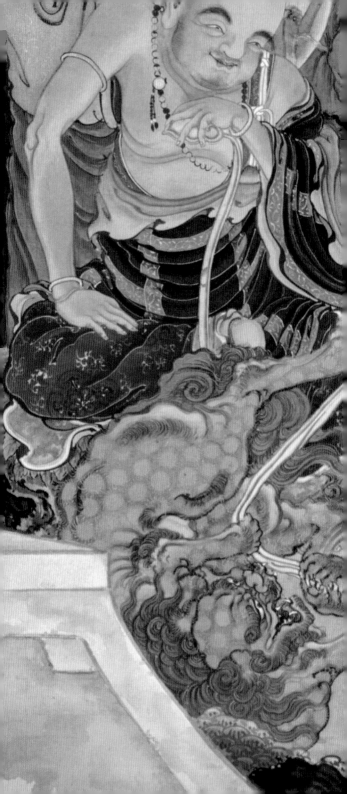

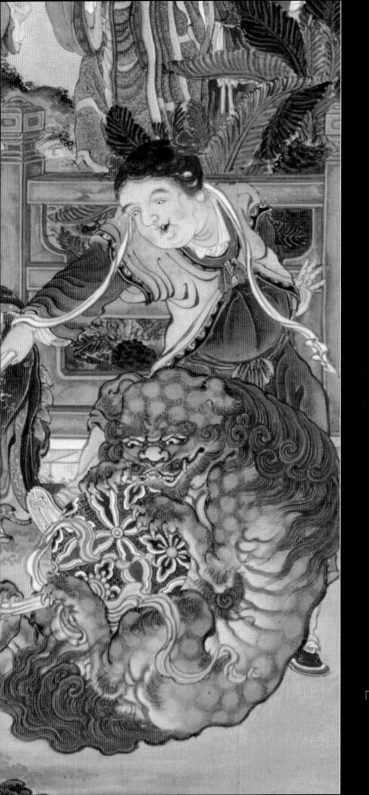

「五百羅漢図」（第35幅・部分）
狩野一信
江戸時代（19世紀）
東京国立博物館

47

重文「唐獅子図」(部分)　曽我蕭白　江戸時代(16世紀)　朝田寺

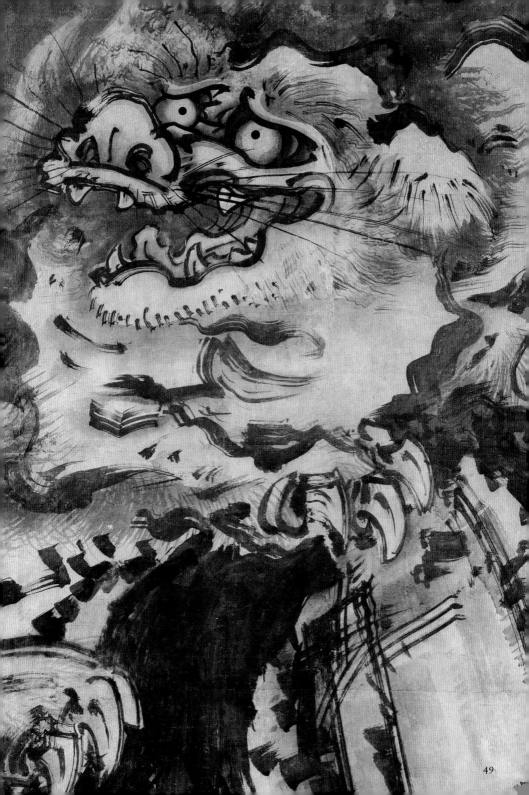

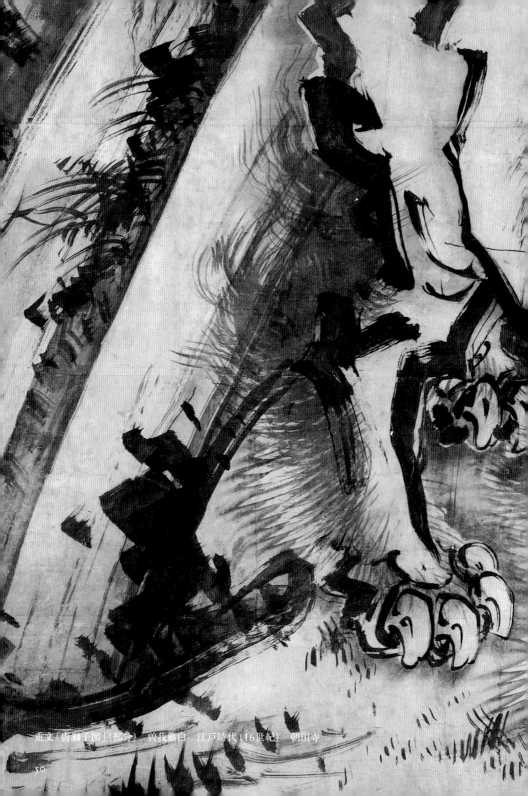

重文「唐獅子図」（部分）　曽我蕭白　江戸時代（16世紀）　朝田寺

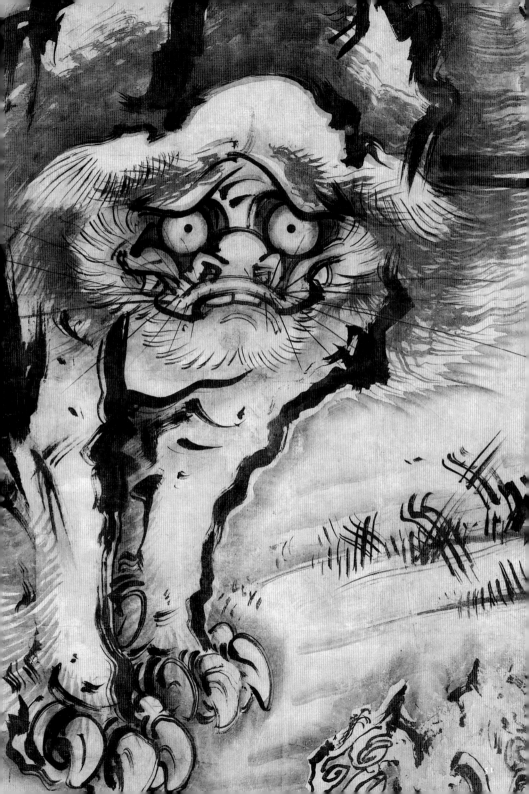

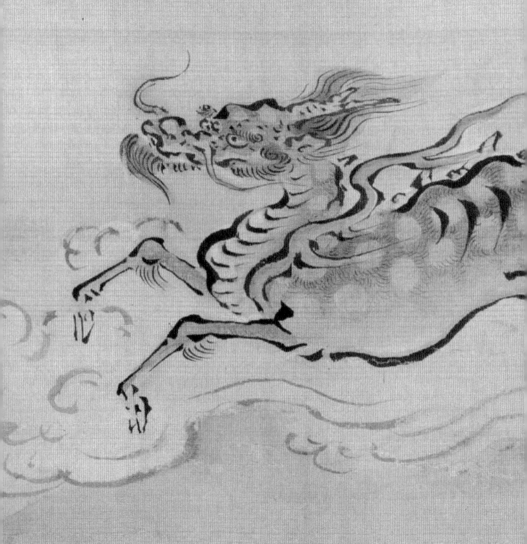

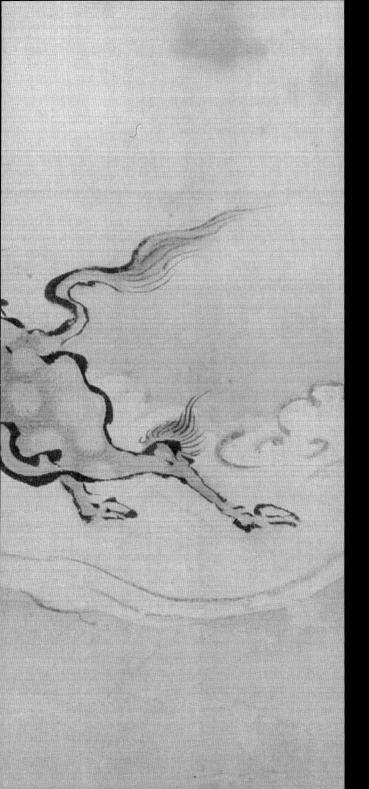

「飛禽走獣図」（走獣巻・部分）
狩野探幽
寛文6年（1666）
東京国立博物館

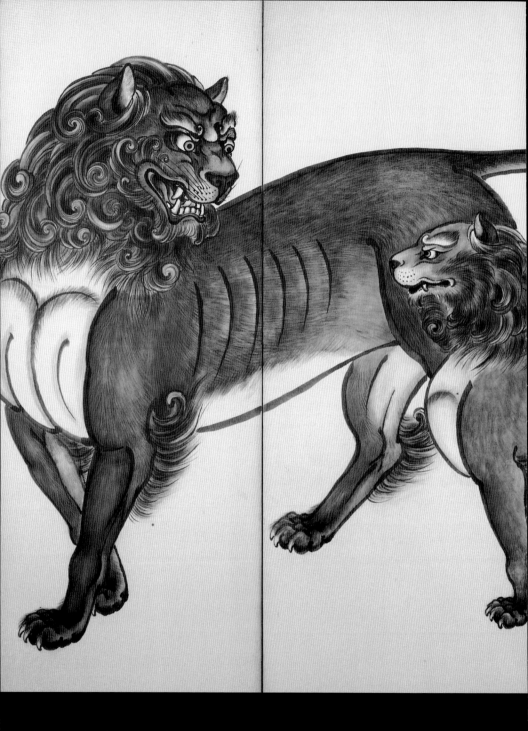

「獅子」（部分）　清水南山　昭和15年(1940)　東京藝術大学

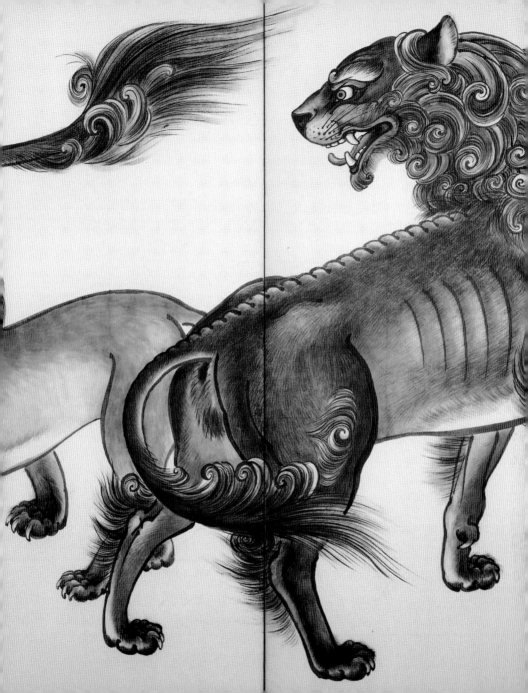

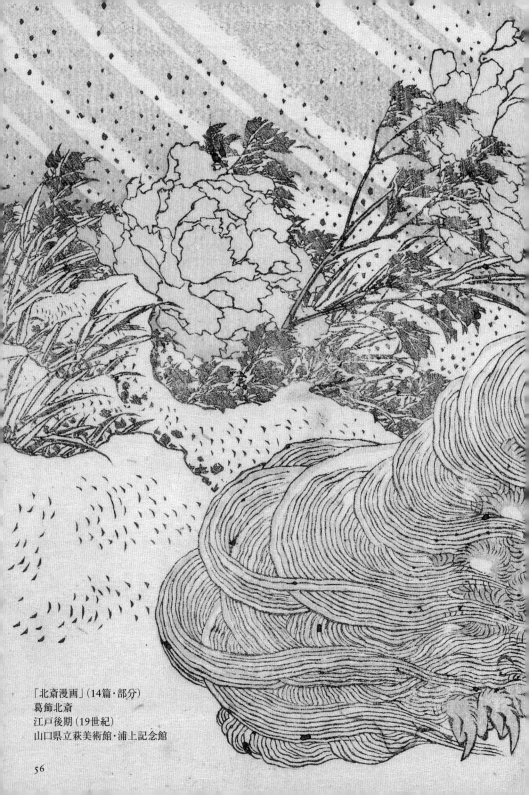

「北斎漫画」（14篇・部分）
葛飾北斎
江戸後期（19世紀）
山口県立萩美術館・浦上記念館

56

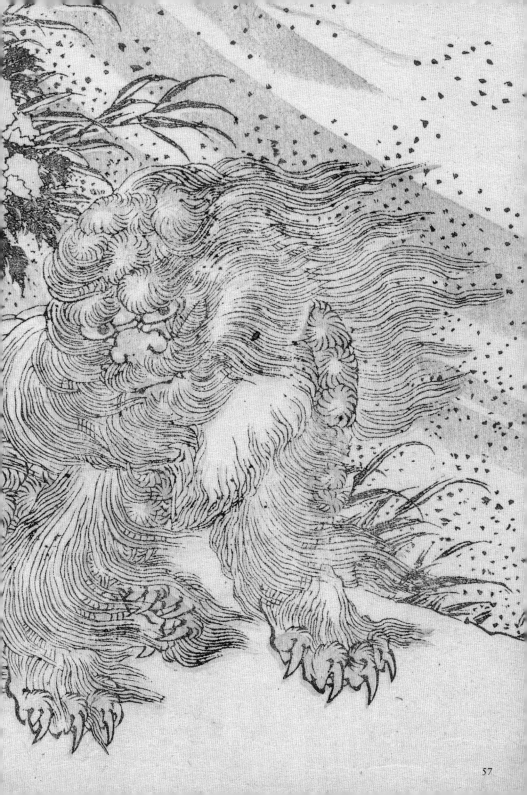

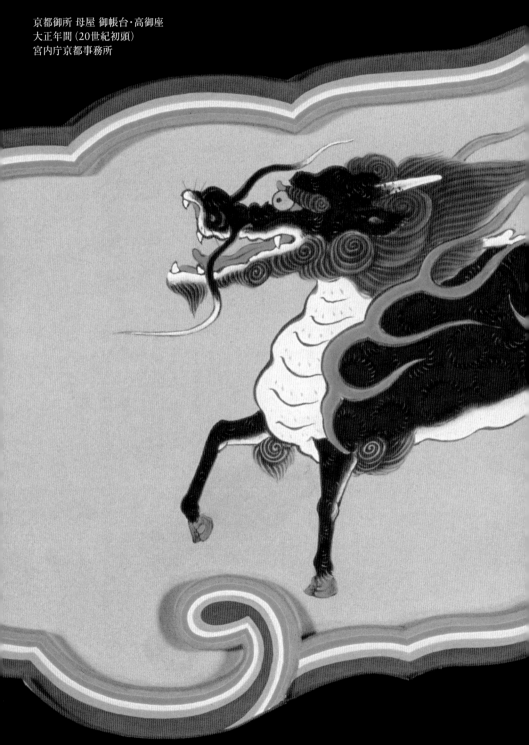

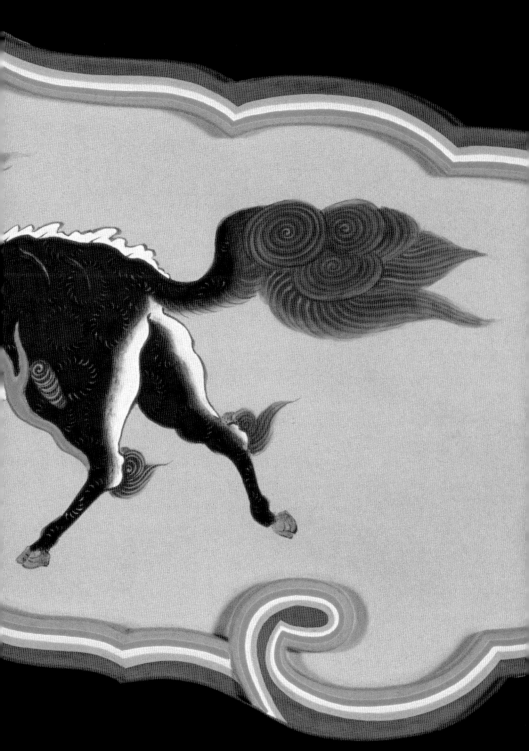

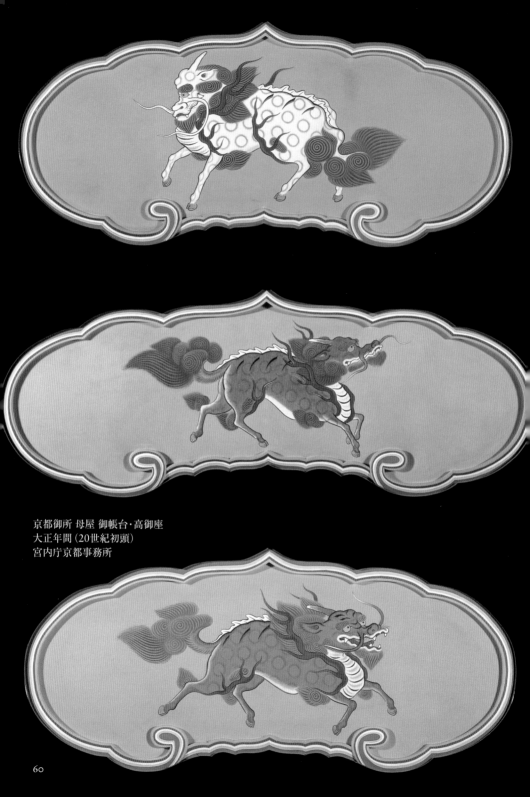

京都御所 母屋 御帳台・高御座
大正年間（20世紀初頭）
宮内庁京都事務所

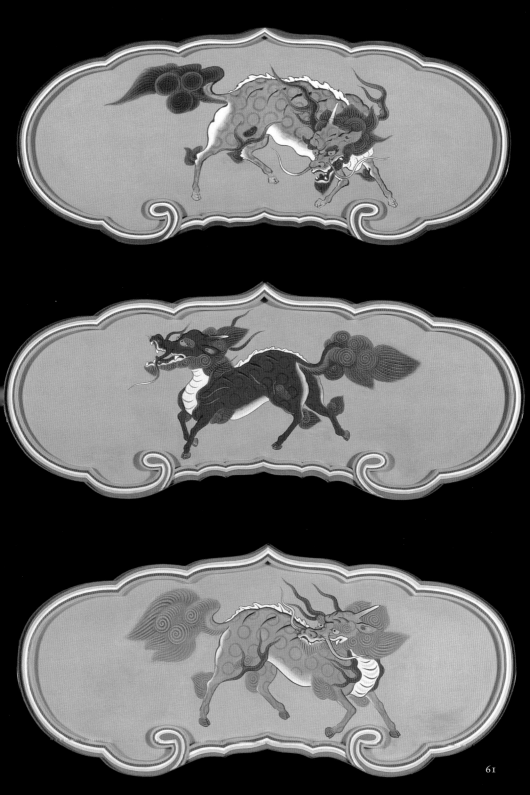

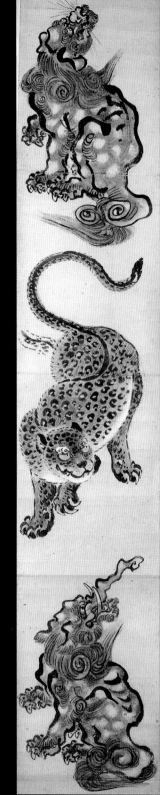

「動物図巻」(部分)
河鍋暁斎
明治11年 (1878)
河鍋暁斎記念美術館

62

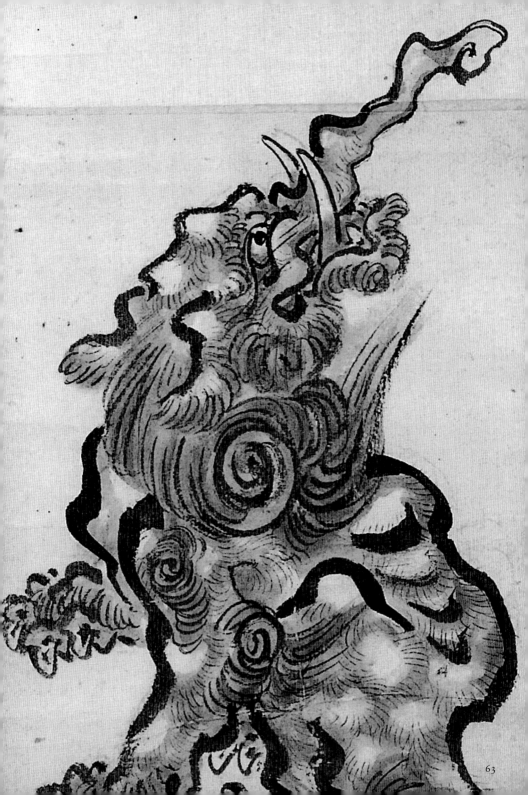

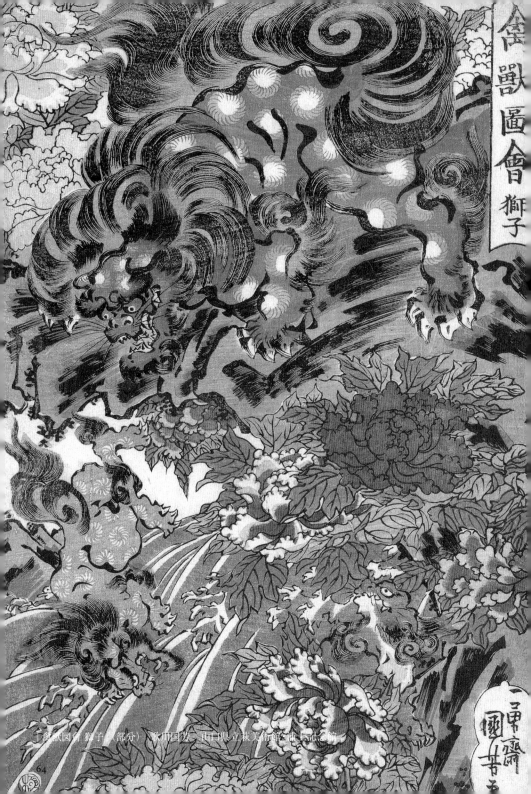

『禽獣図会 獅子』(部分) 歌川国芳 山口県立萩美術館・浦上記念館

64

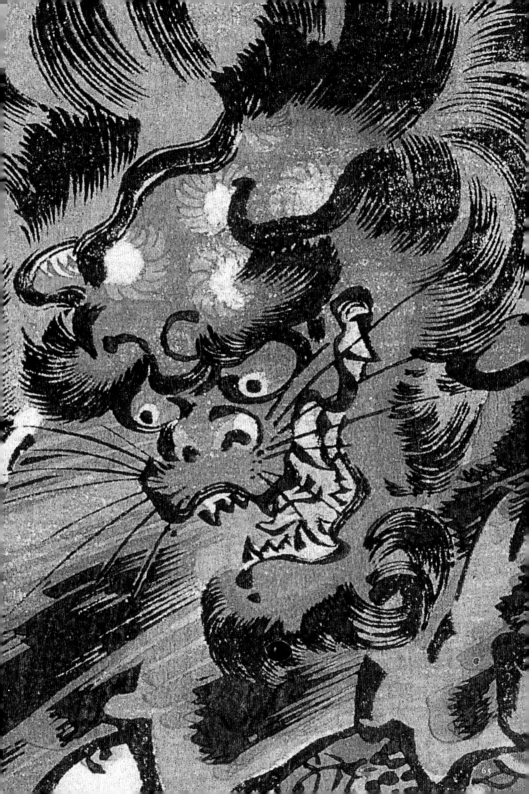

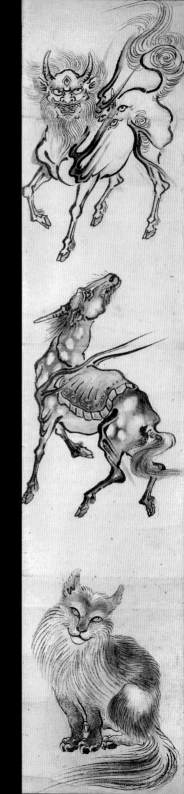

「動物図巻」（部分）
河鍋暁斎
明治11年（1878）
河鍋暁斎記念美術館

66

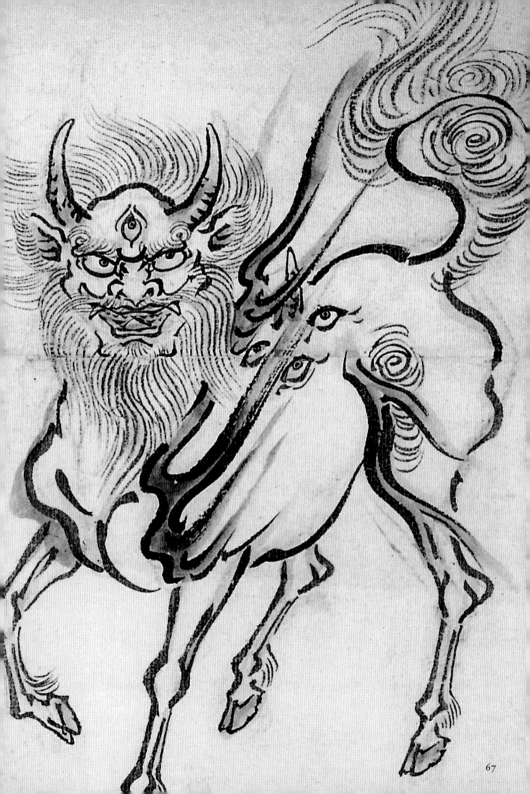

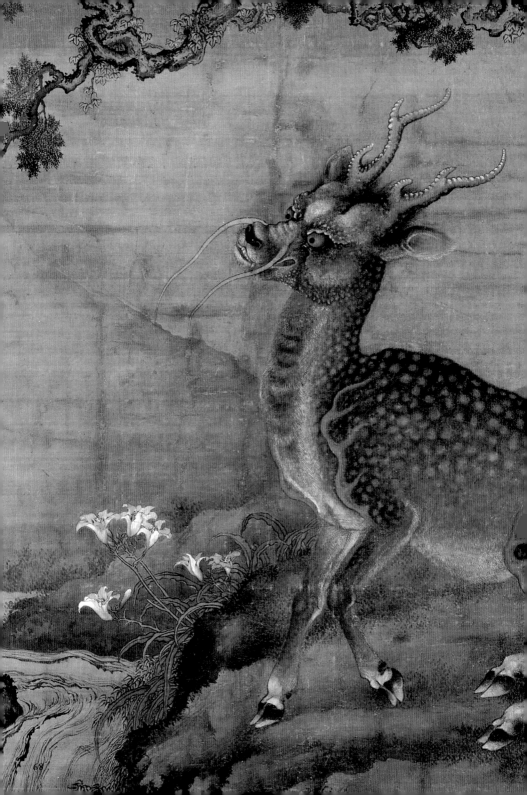

「麒麟図」（部分）
沈南蘋
江戸時代（18世紀）
長崎歴史文化博物館

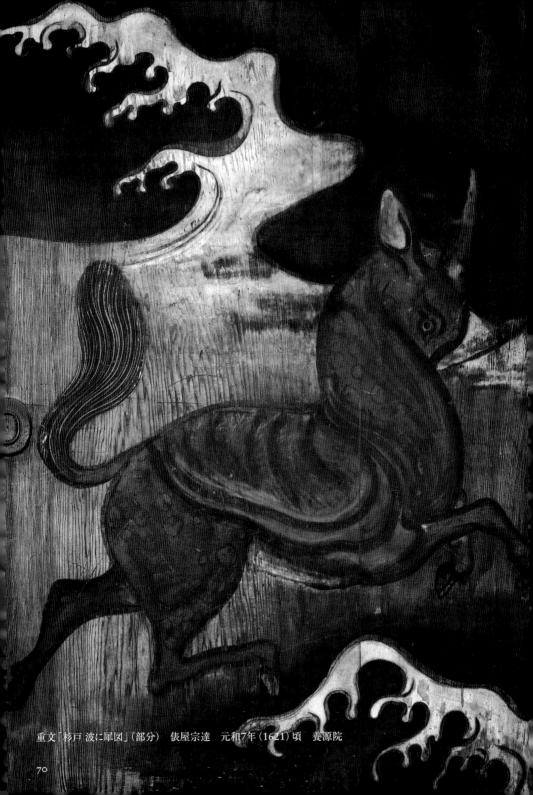

重文「杉戸 波に犀図」(部分) 俵屋宗達 元和7年 (1621) 頃 養源院

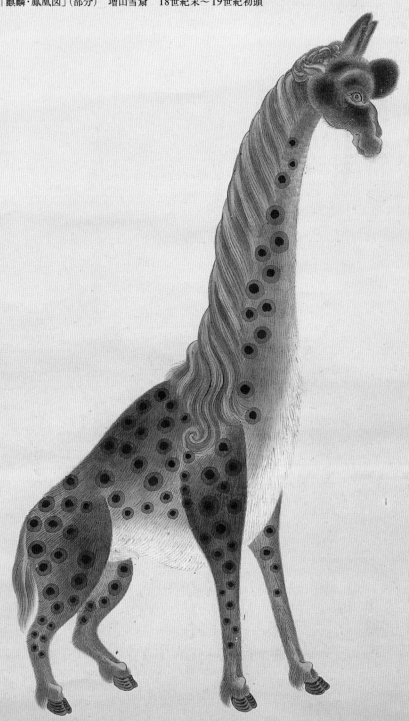

巣丘小隠 雪齋

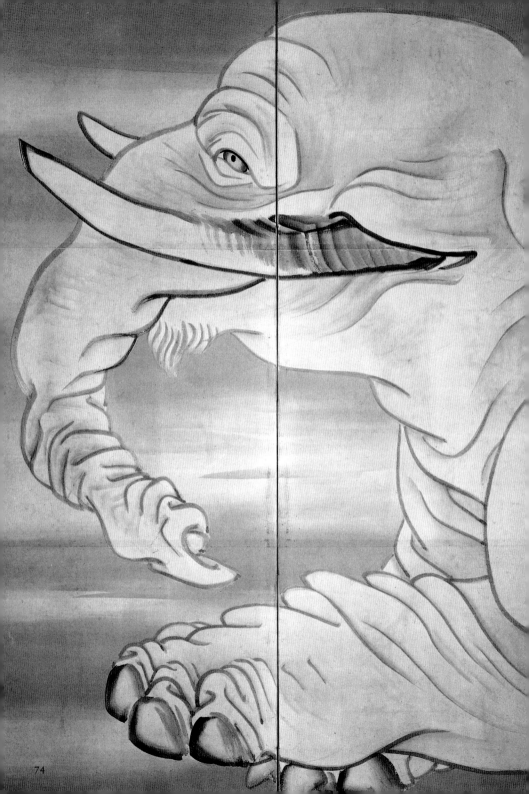

「白象黒牛図屏風」（部分）　長沢芦雪　江戸時代（18世紀）　エツコ・ジョウ プライス コレクション

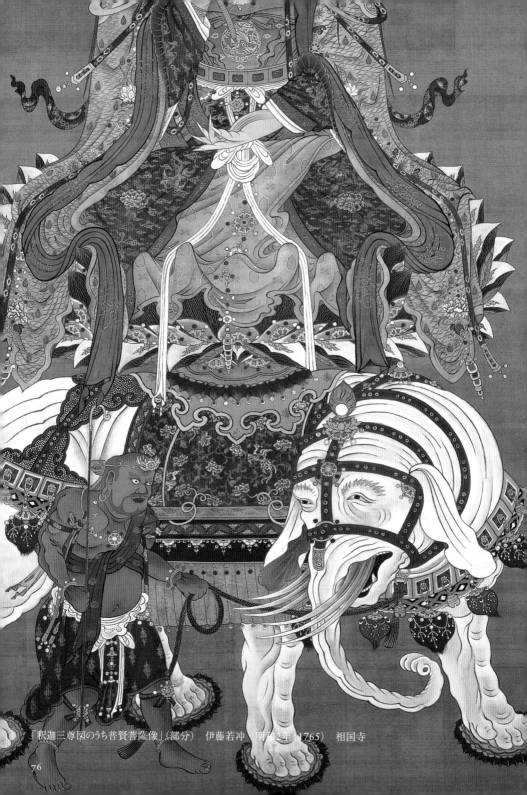

「釈迦三尊図のうち普賢菩薩像」（部分）　伊藤若冲　明和2年（1765）　相国寺

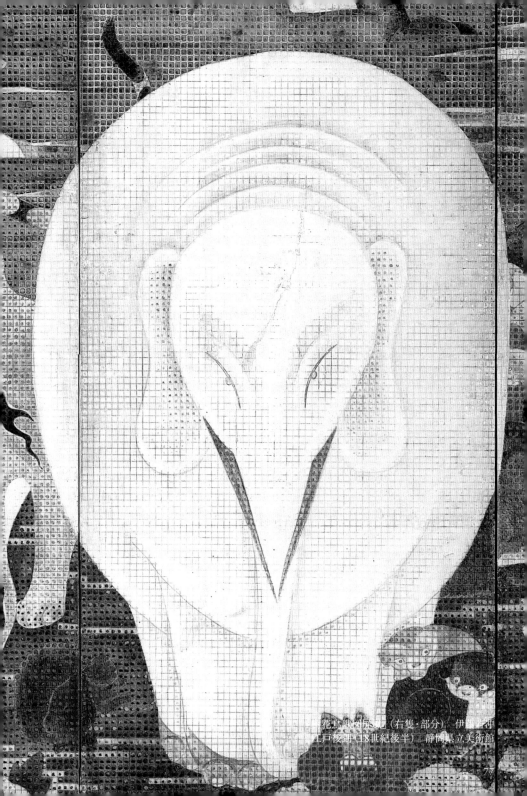

花鳥獣図屏風（右隻・部分） 伊藤若冲
江戸後期（18世紀後半） 静岡県立美術館

79

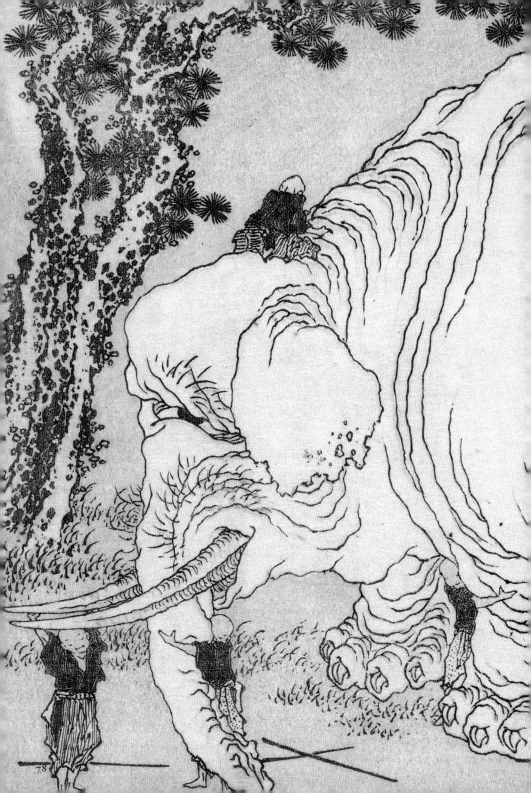

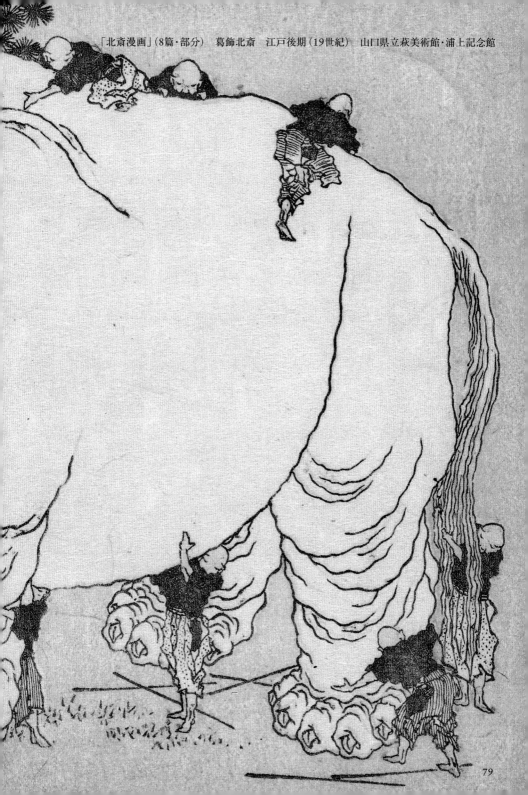

「北斎漫画」（8篇・部分）　葛飾北斎　江戸後期（19世紀）　山口県立萩美術館・浦上記念館

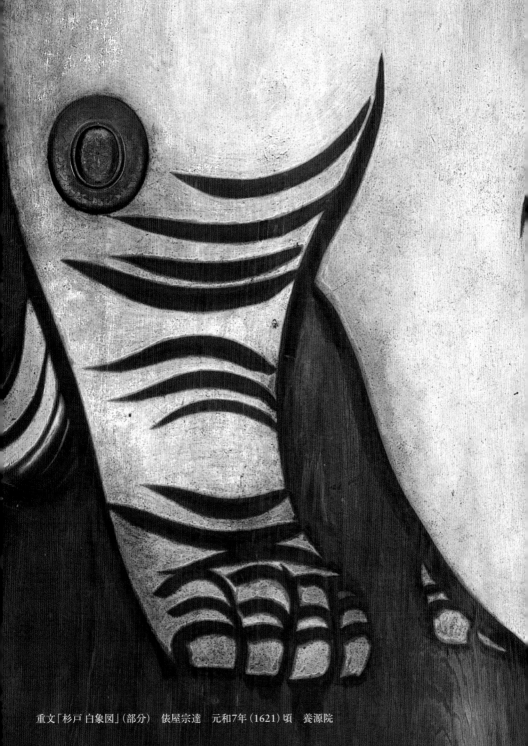

重文「杉戸 白象図」（部分）　俵屋宗達　元和7年（1621）頃　養源院

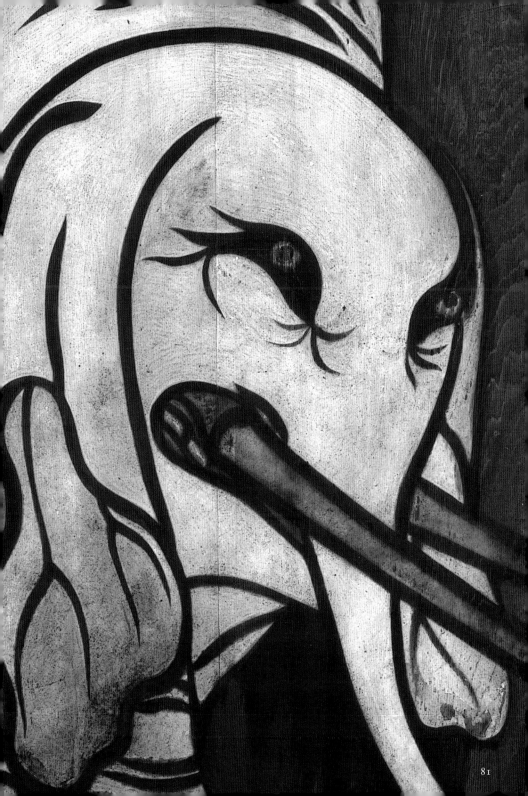

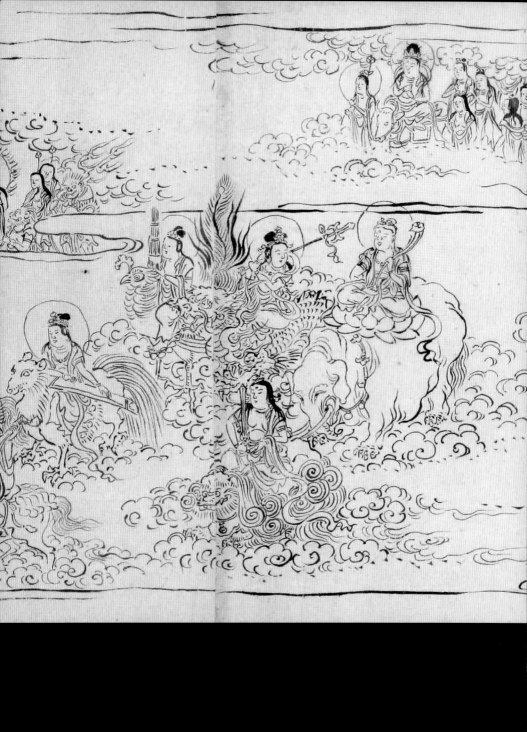

「仏鬼軍絵巻」（部分）　一休宗純作・土佐光信画　江戸中期　早稲田大学図書館

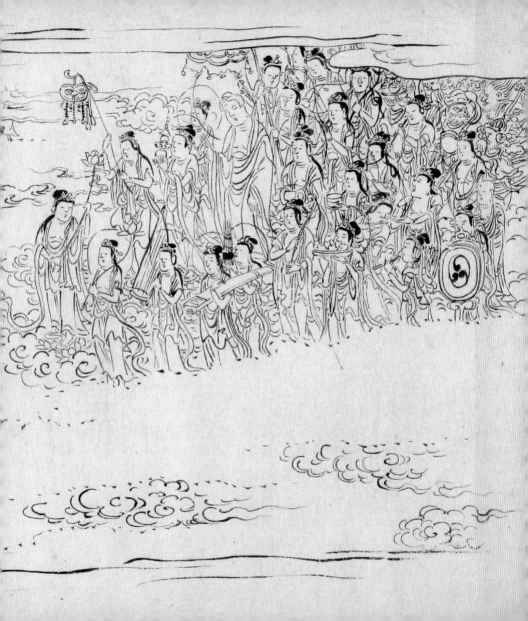

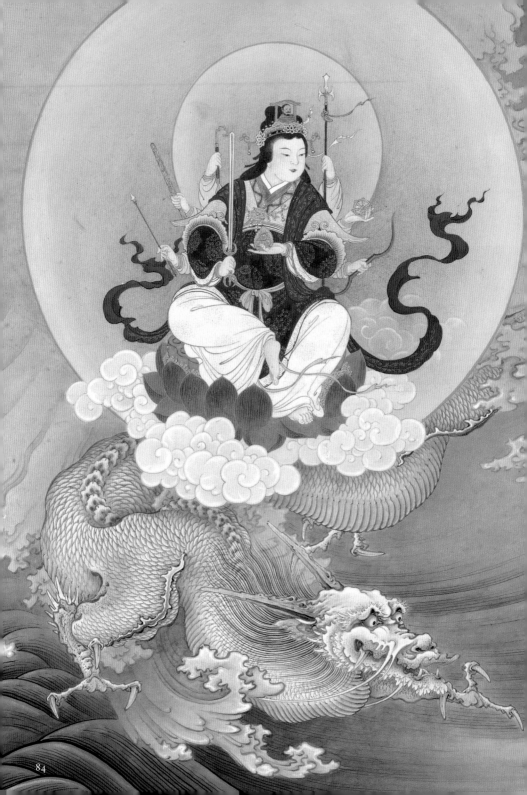

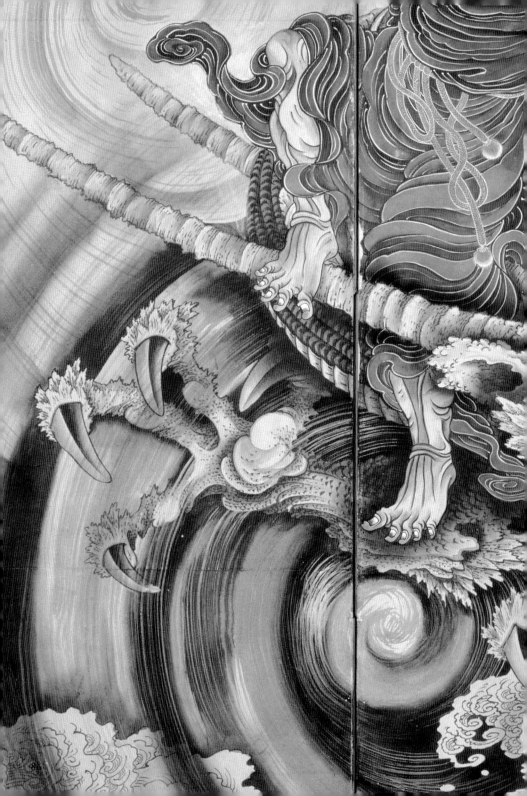

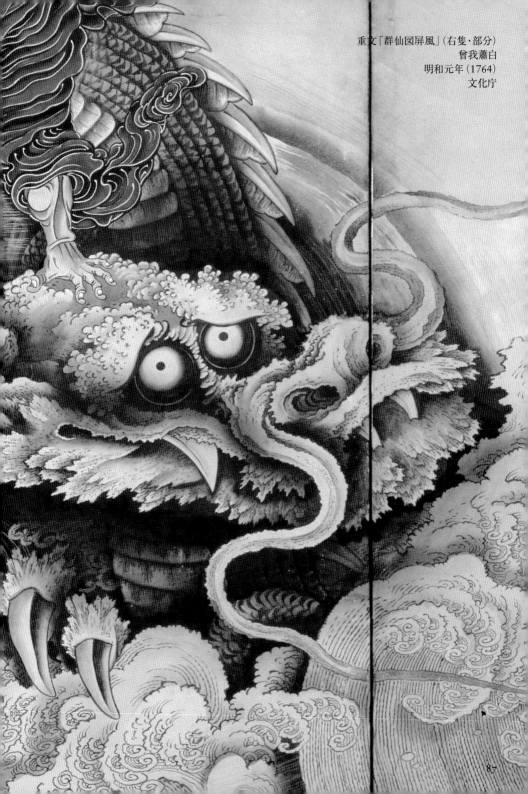

重文「群仙図屏風」(右隻・部分)
曾我蕭白
明和元年 (1764)
文化庁

87

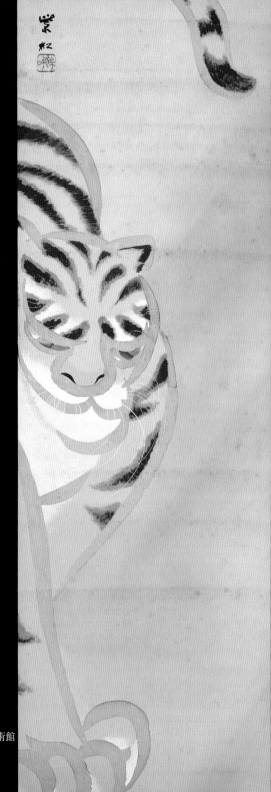

「龍虎」
今村紫紅
大正2年（1913）
埼玉県立近代美術館

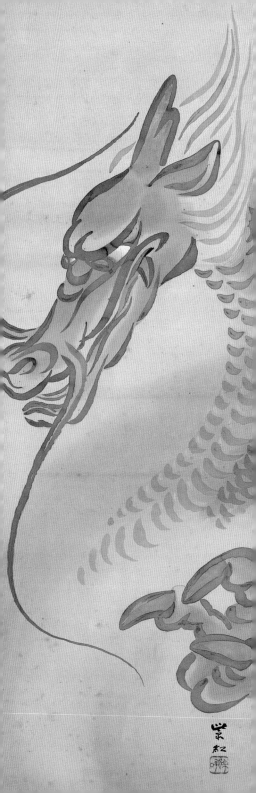

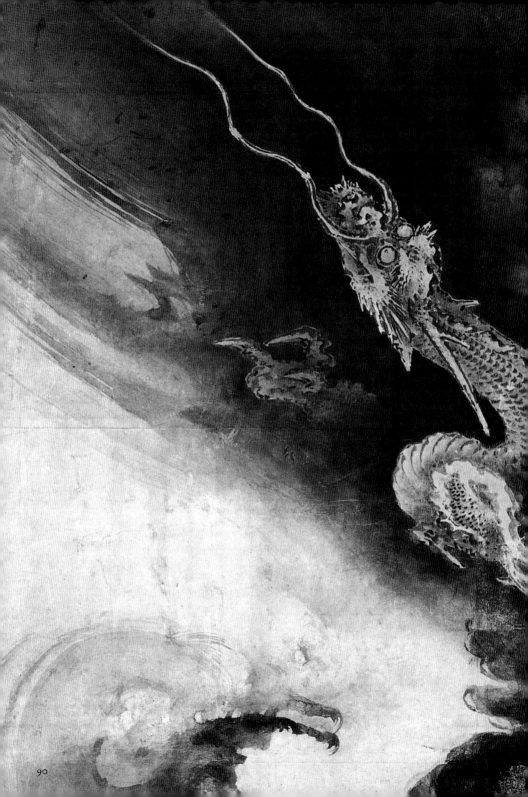

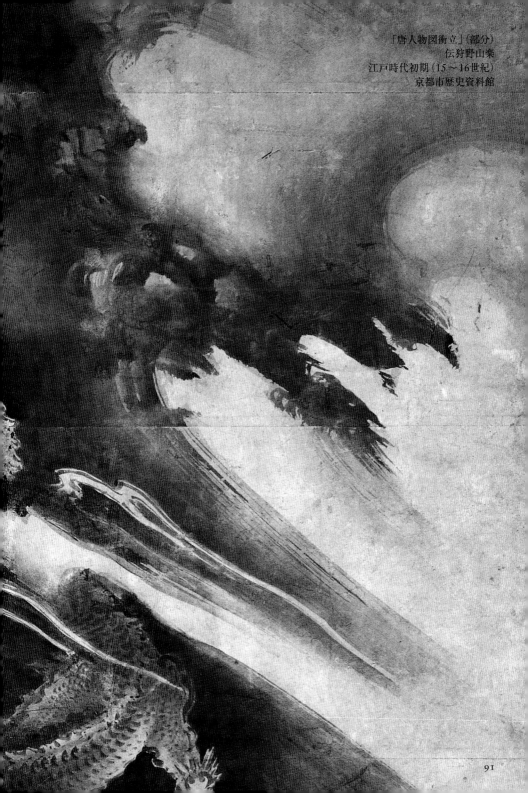

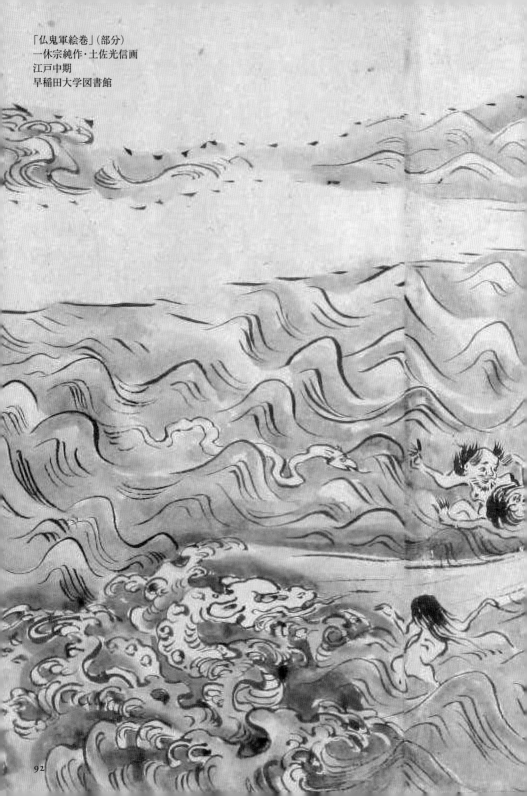

「仏鬼軍絵巻」（部分）
一休宗純作・土佐光信画
江戸中期
早稲田大学図書館

92

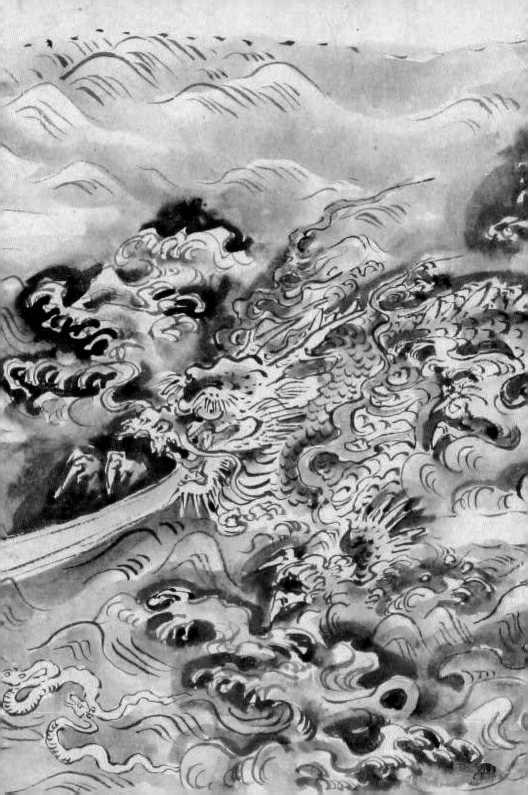

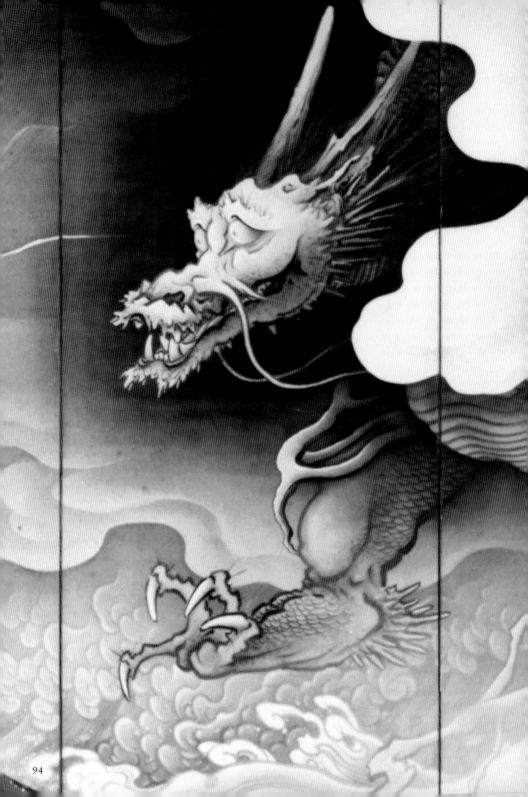

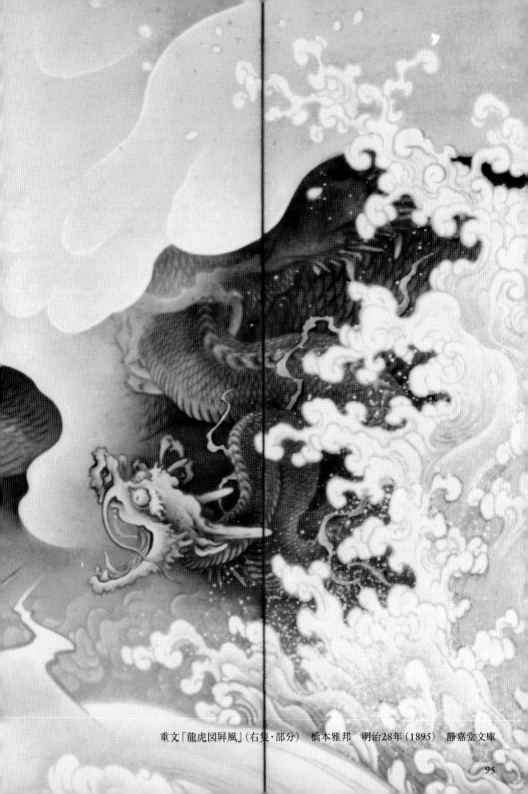

重文「龍虎図屏風」（右隻・部分）　橋本雅邦　明治28年（1895）　静嘉堂文庫

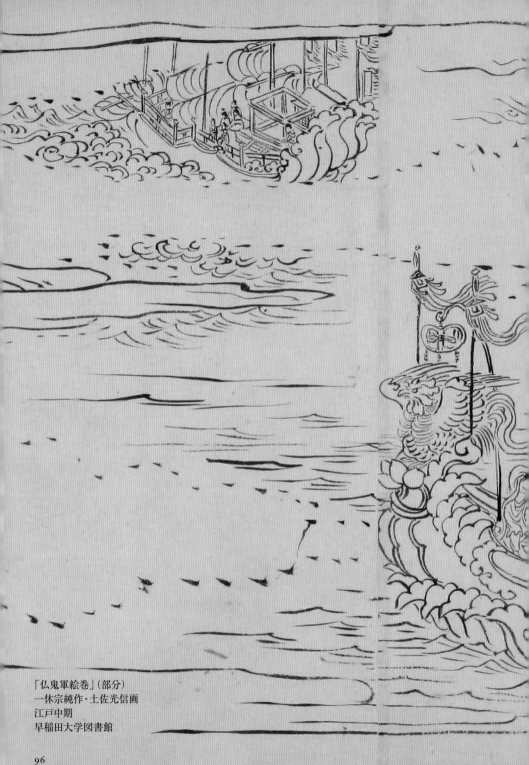

「仏鬼軍絵巻」（部分）
一休宗純作・土佐光信画
江戸中期
早稲田大学図書館

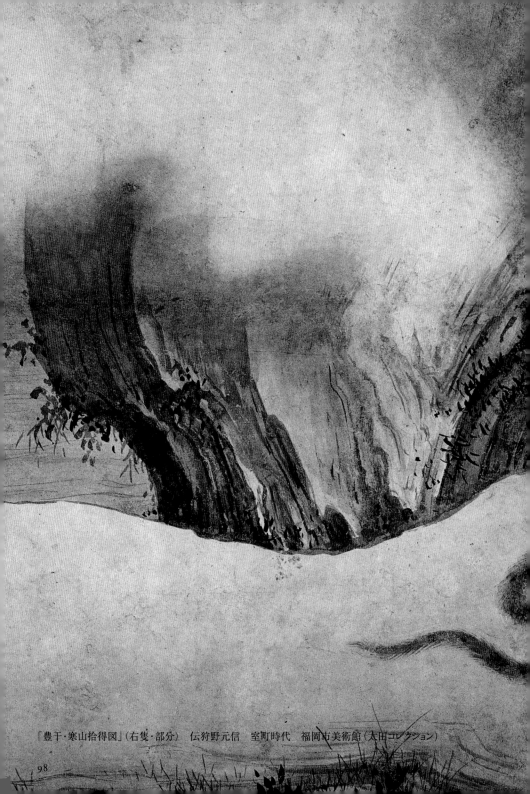

「豊干・寒山拾得図」（右隻・部分）　伝狩野元信　室町時代　福岡市美術館（太田コレクション）

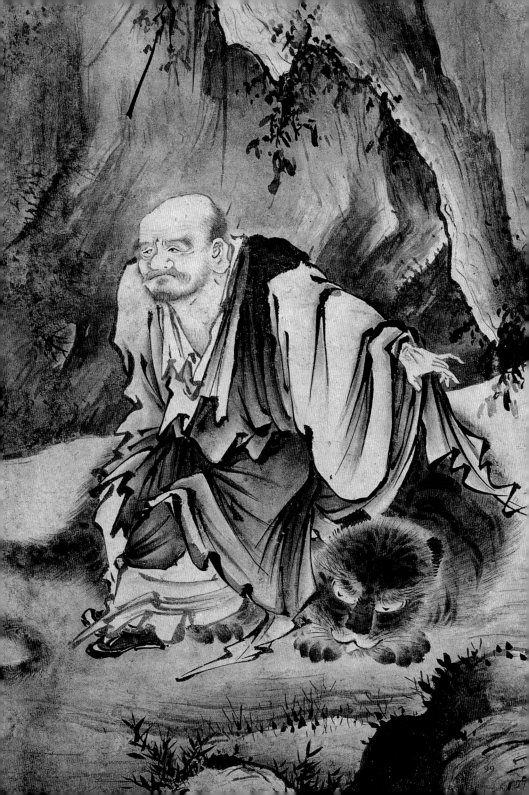

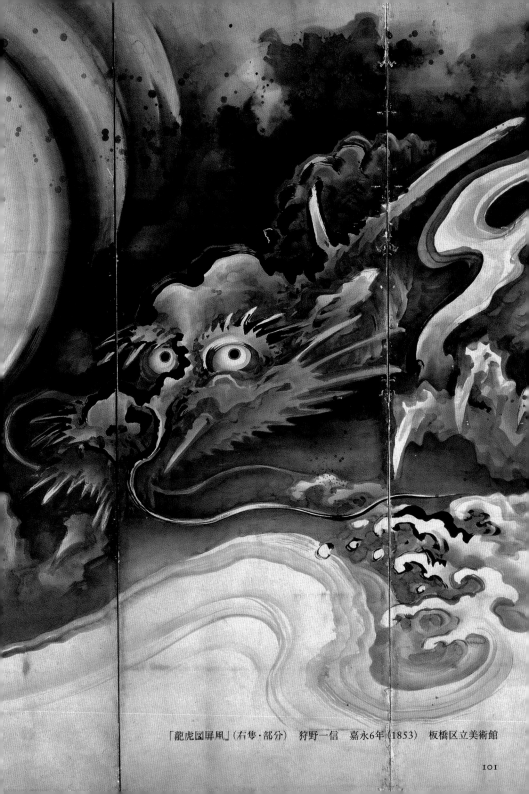

「龍虎図屏風」（右隻・部分）　狩野一信　嘉永6年（1853）　板橋区立美術館

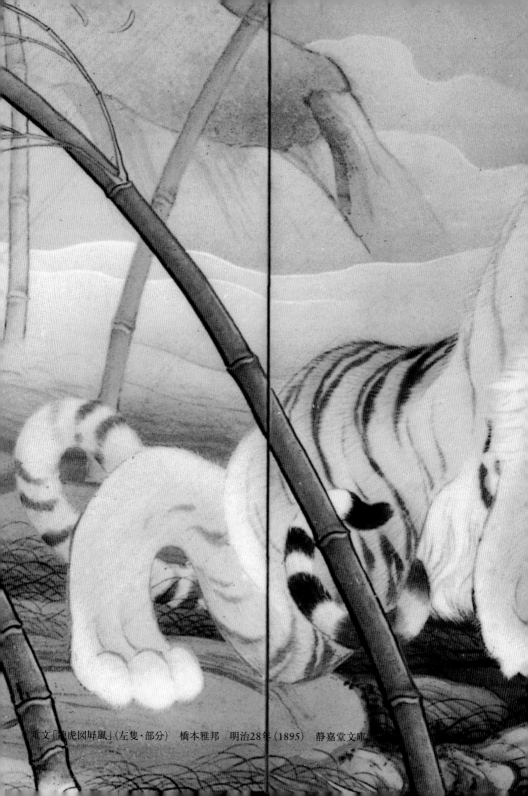

重文「龍虎図屏風」（左隻・部分）　橋本雅邦　明治28年（1895）　静嘉堂文庫

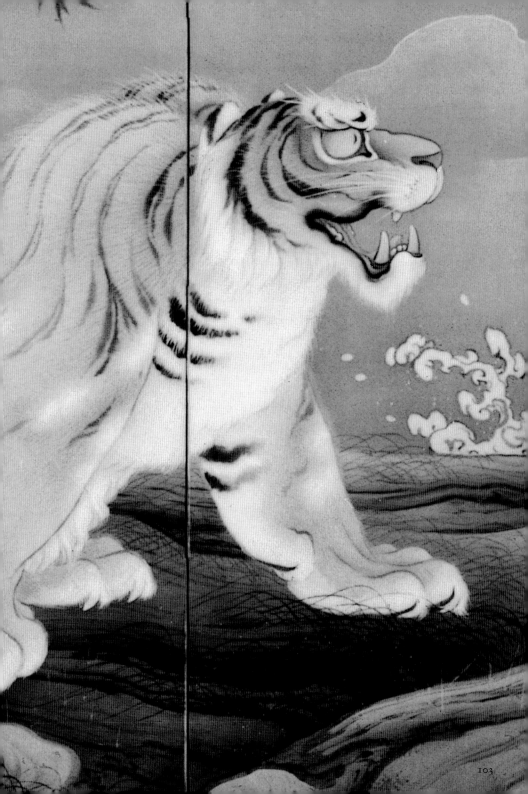

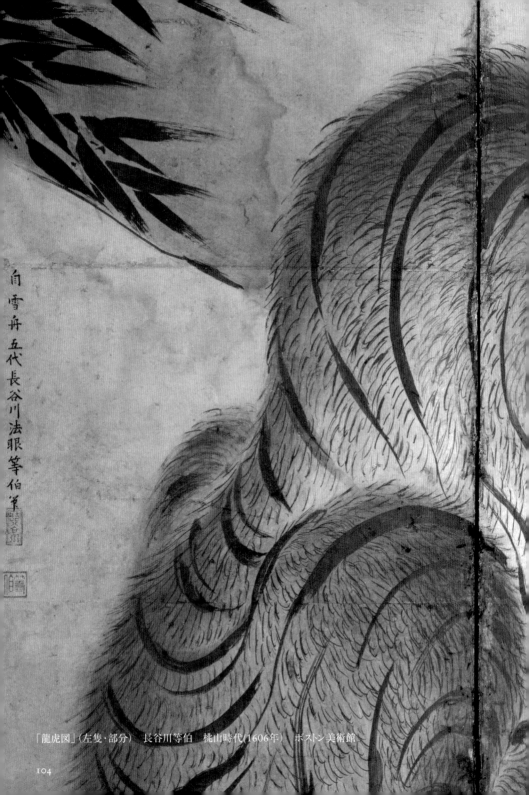

「龍虎図」（左隻・部分）　長谷川等伯　桃山時代（1606年）　ボストン美術館

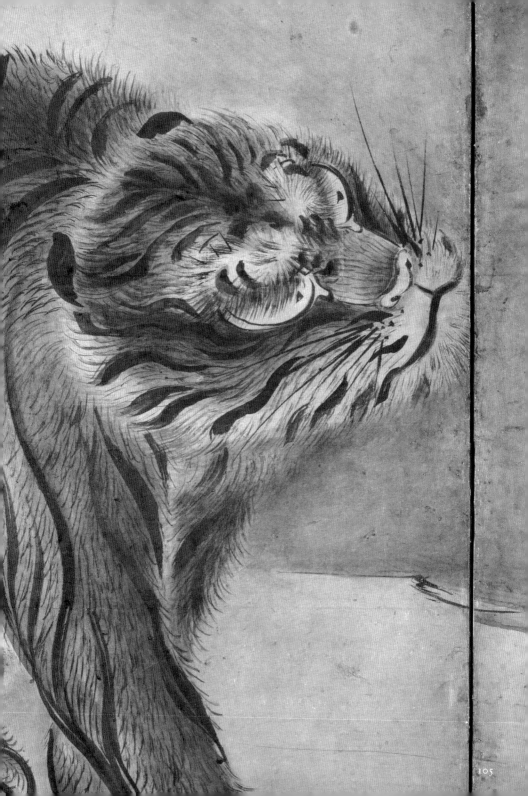

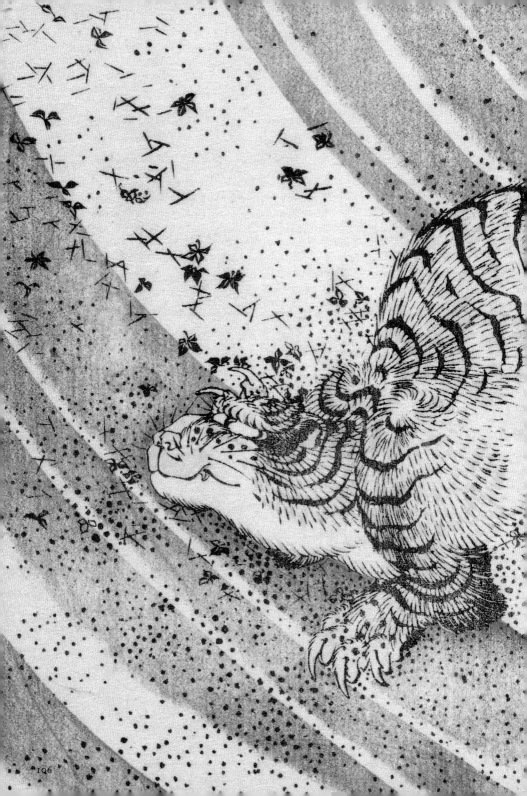

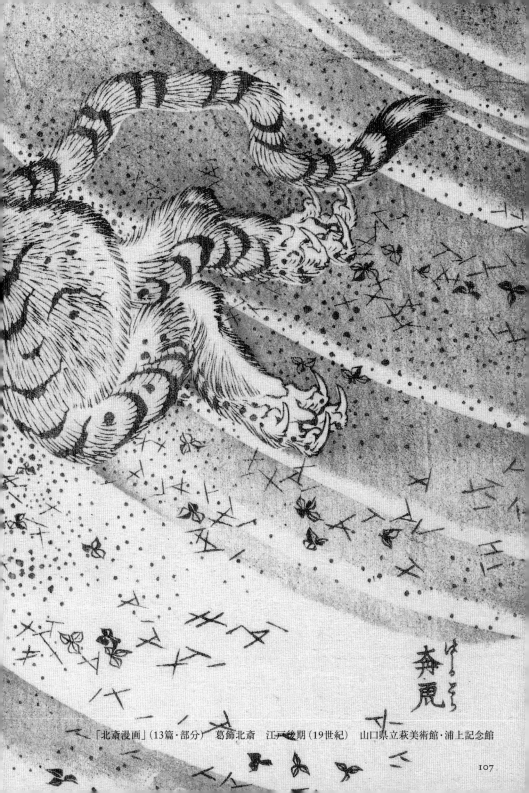

「北斎漫画」（13篇・部分）　葛飾北斎　江戸後期（19世紀）　山口県立萩美術館・浦上記念館

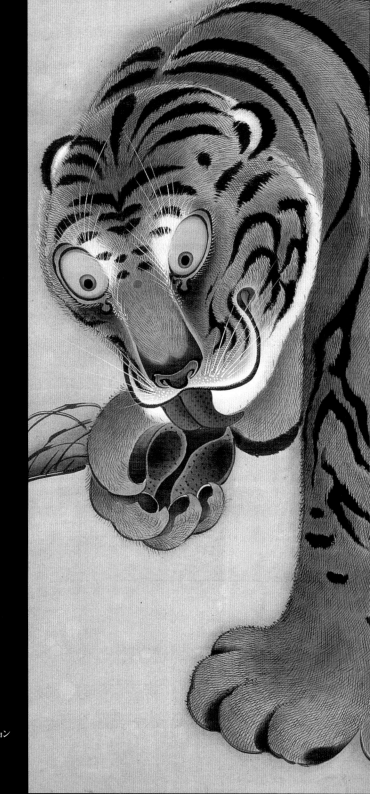

「虎図」
伊藤若冲
宝暦5年（1755）
エツコ・ジョウ プライス コレクション

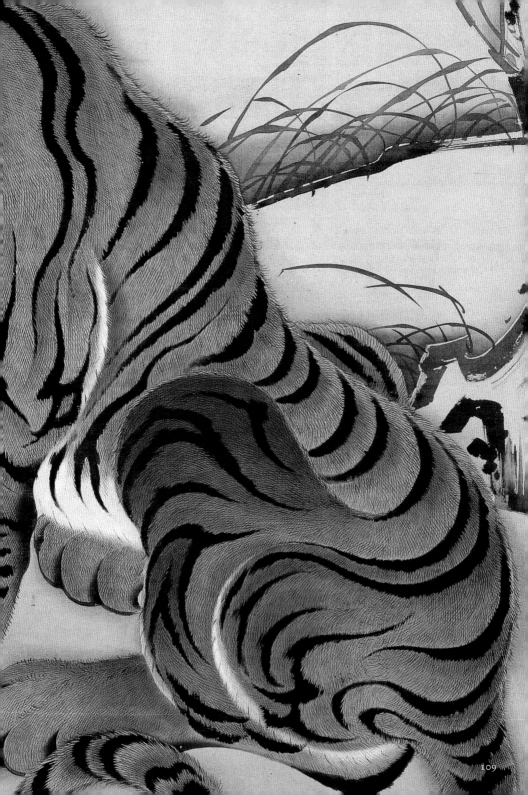

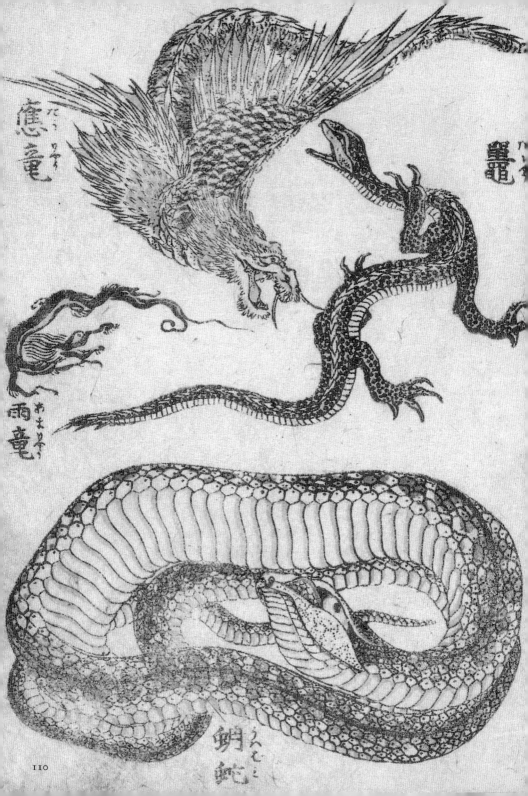

應竜

龜

雨竜

蚋蛇

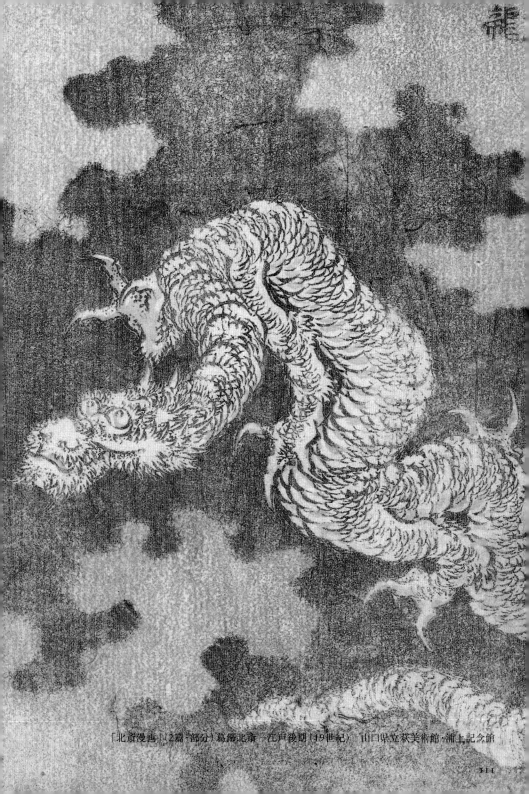

龍

「北斎漫画」(2篇・部分) 葛飾北斎 江戸後期(19世紀) 山口県立萩美術館・浦上記念館

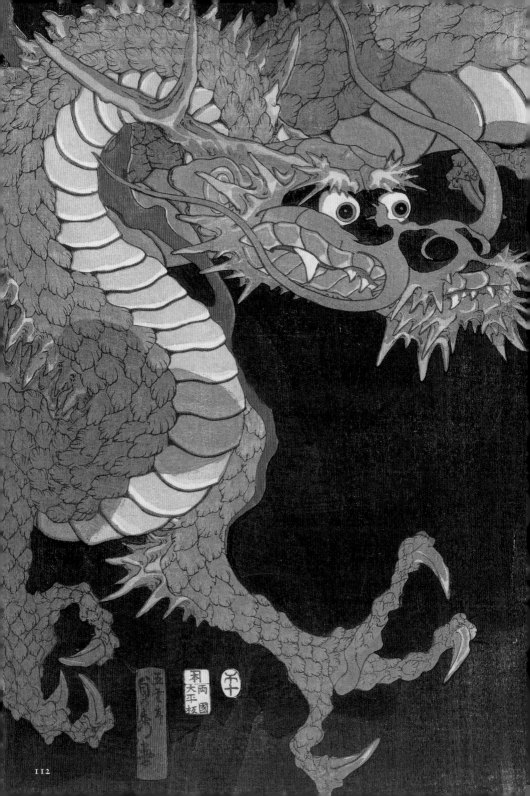

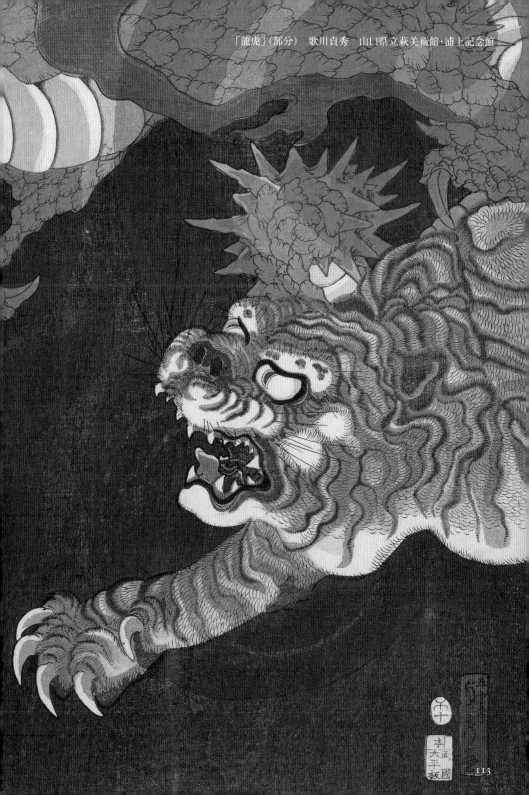

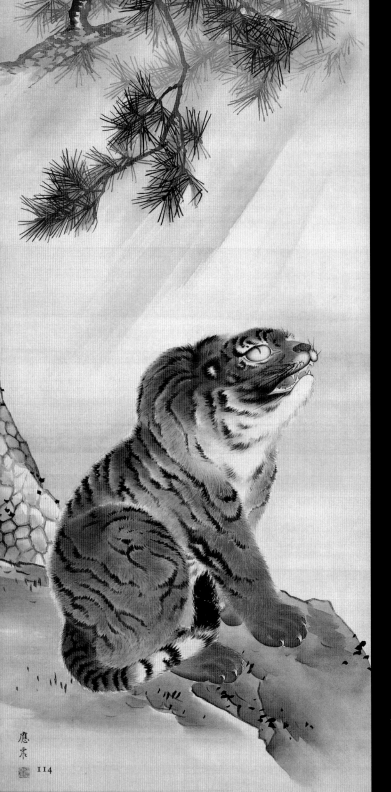

應震

「龍虎図」
円山応震
江戸時代
京都国立博物館

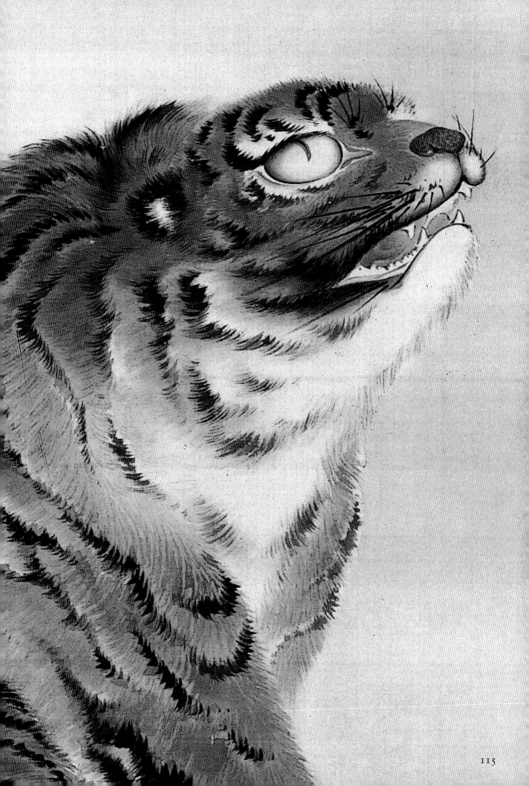

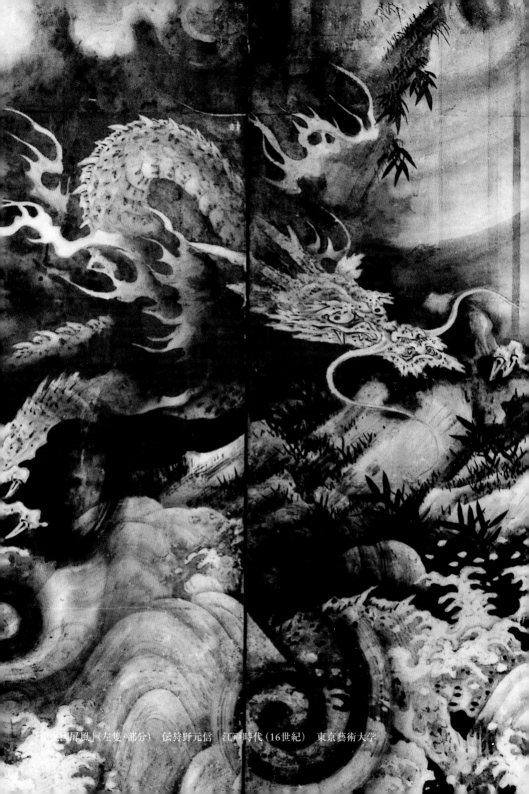

「龍虎図屏風」（左隻・部分）　伝狩野元信　江戸時代（16世紀）　東京藝術大学

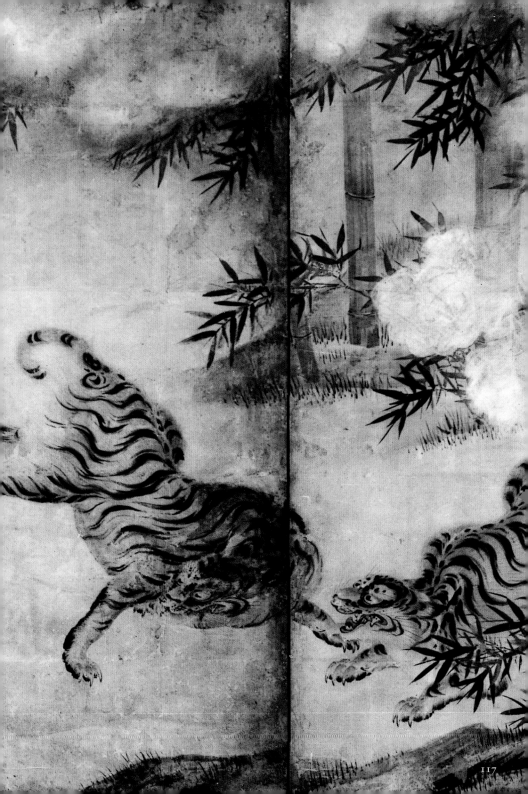

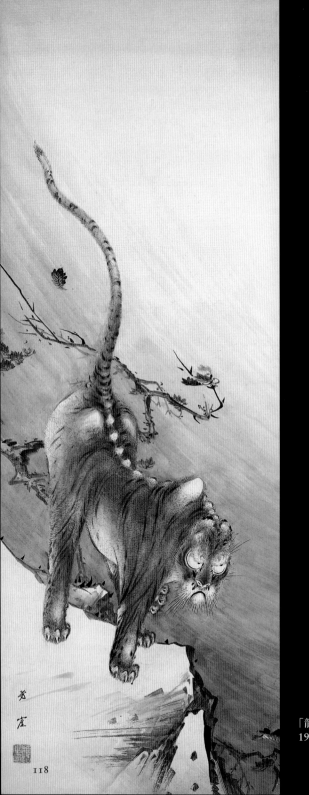

芳崖

118

「龍虎」　狩野芳崖
19世紀　東京藝術大学

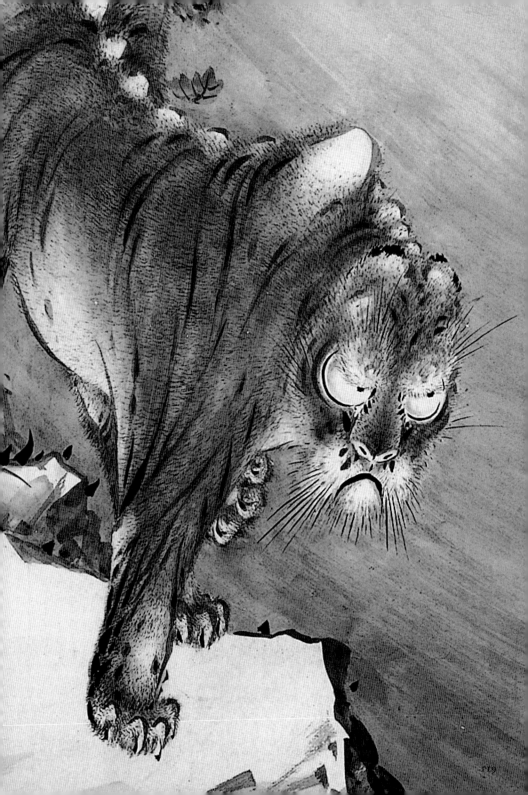

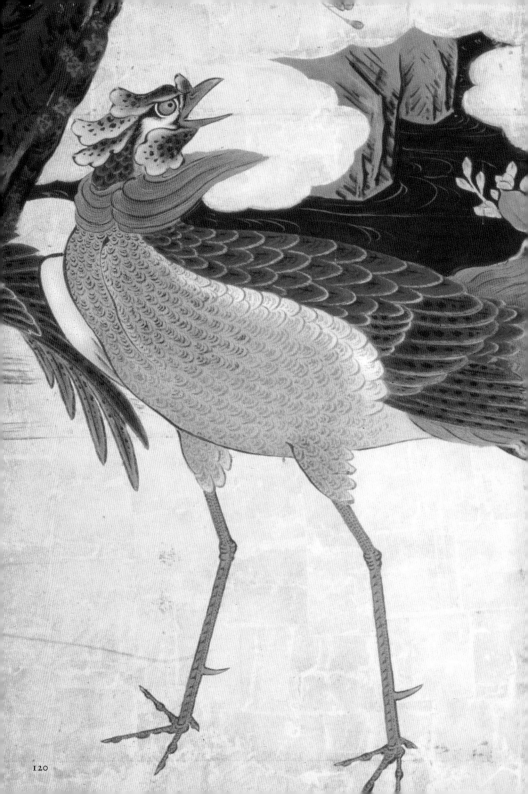

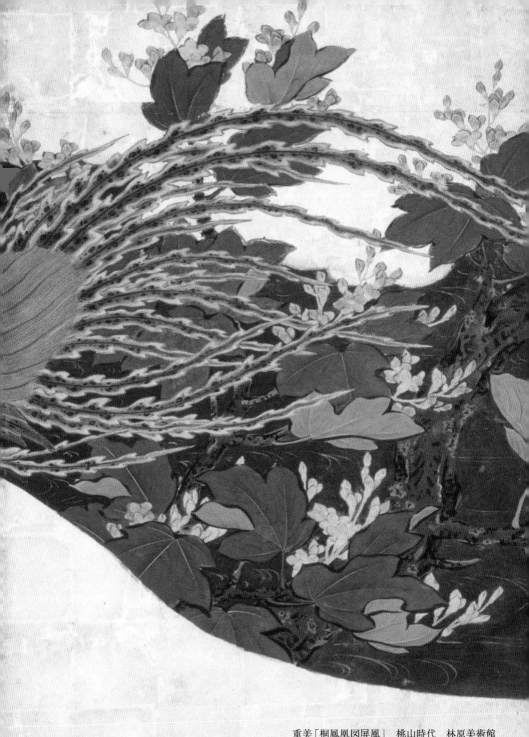

重美「桐鳳凰図屛風」　桃山時代　林原羙術館

121

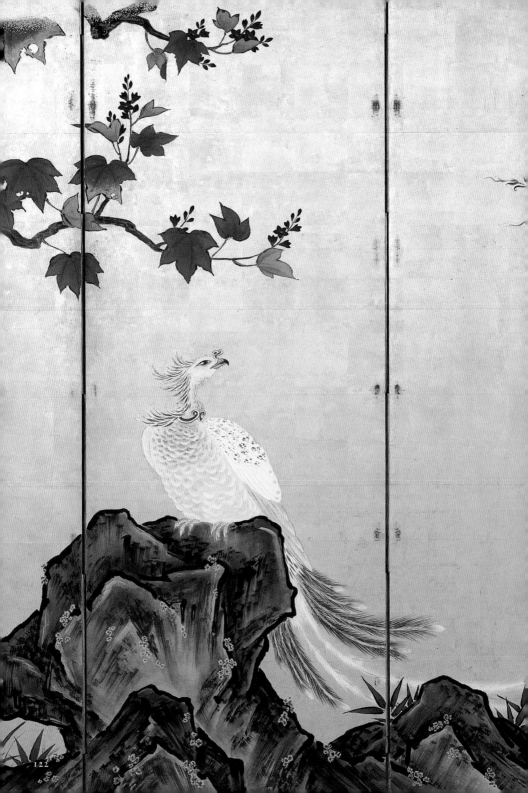

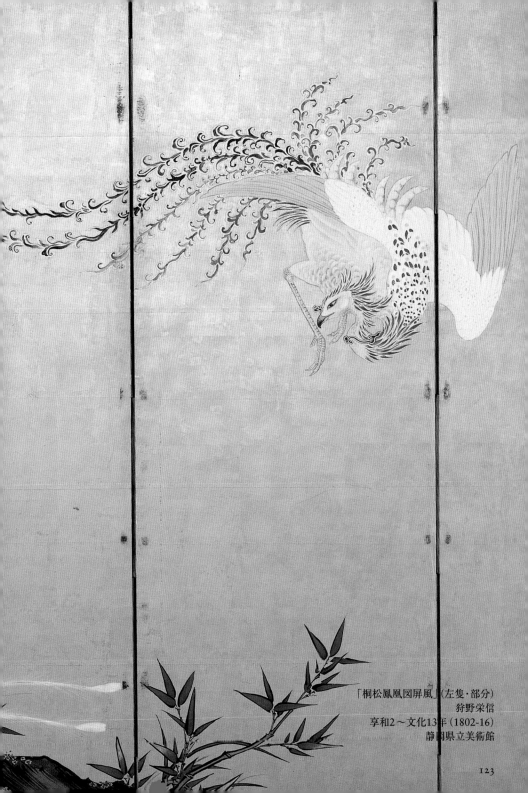

「桐松鳳凰図屏風」（左隻・部分）
狩野栄信
享和2～文化13年（1802-16）
静岡県立美術館

123

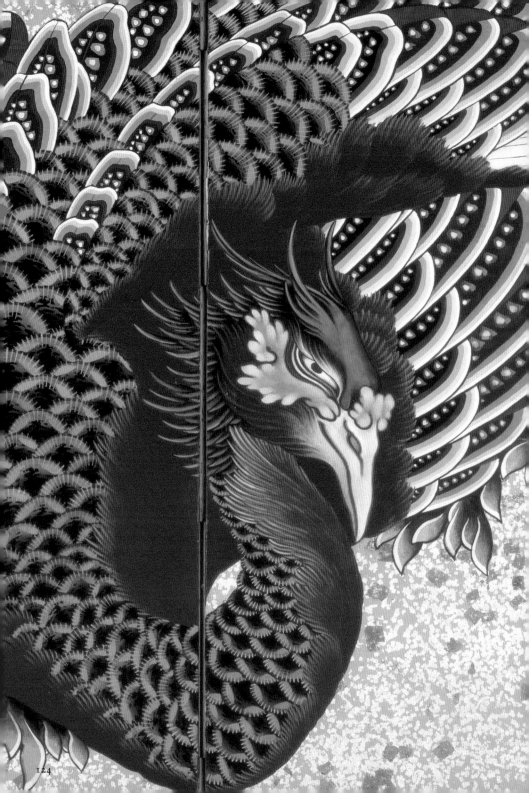

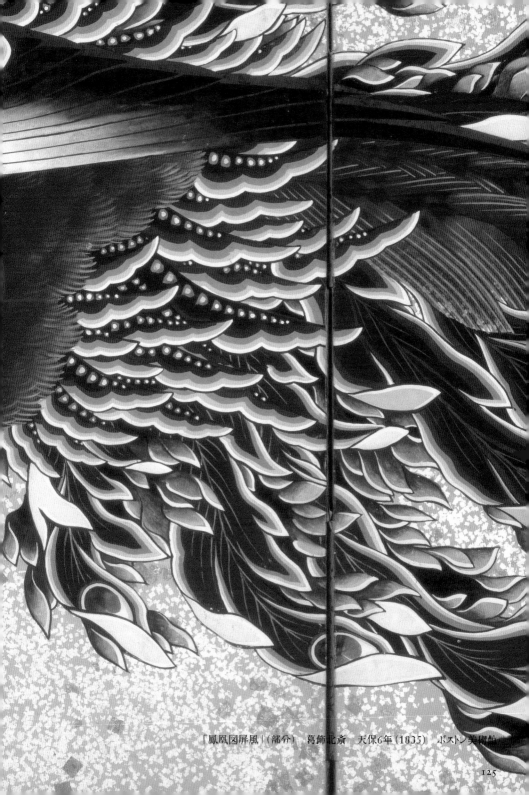

「鳳凰図屏風」(部分)　葛飾北斎　天保6年(1835)　ボストン美術館

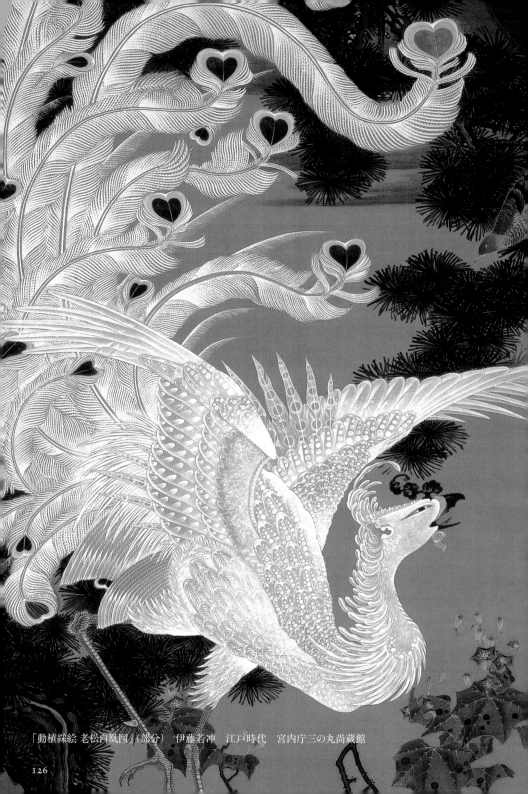

「動植綵絵 老松白鳳図」(部分) 伊藤若冲 江戸時代 宮内庁三の丸尚蔵館

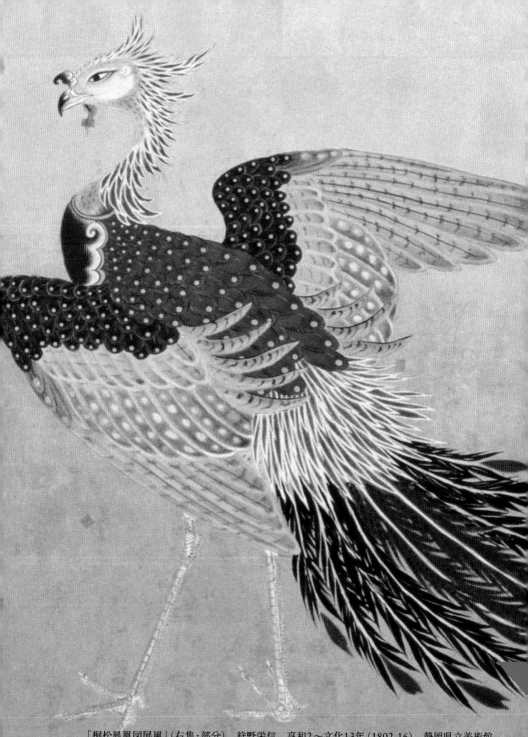

「桐松鳳凰図屏風」（右隻・部分）　狩野栄信　亨和2〜文化13年（1802-16）　静岡県立美術館

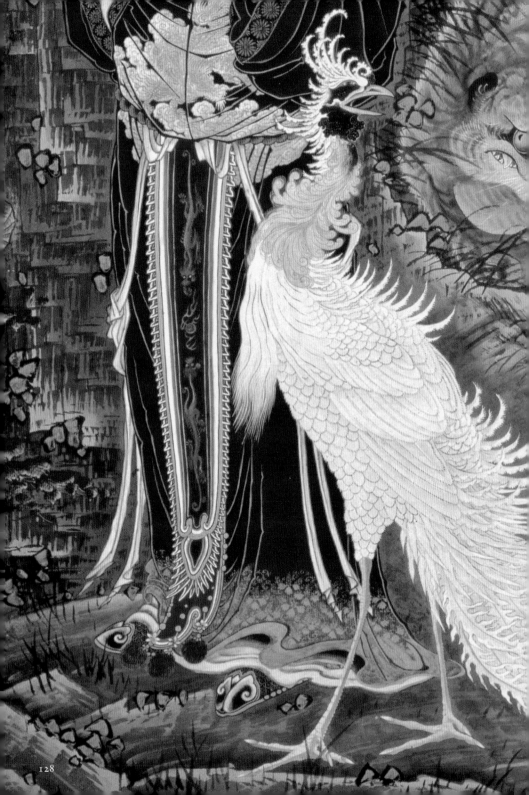

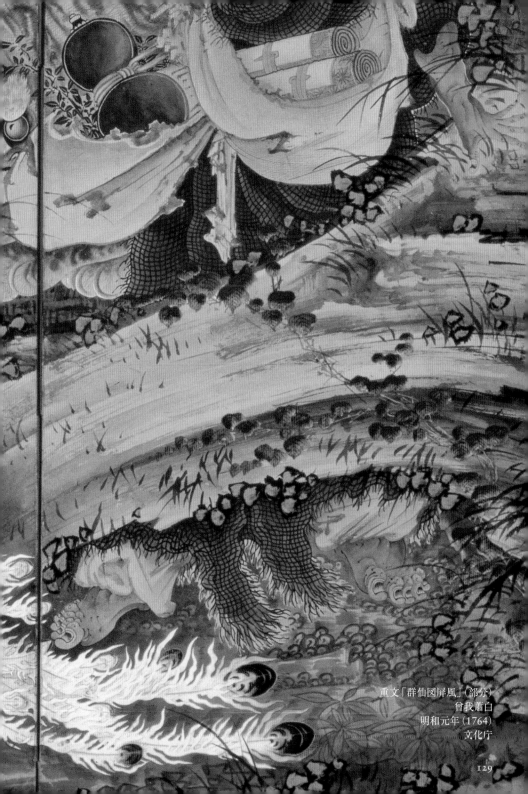

重文「群仙図屏風」(部分)
曾我蕭白
明和元年 (1764)
文化庁

129

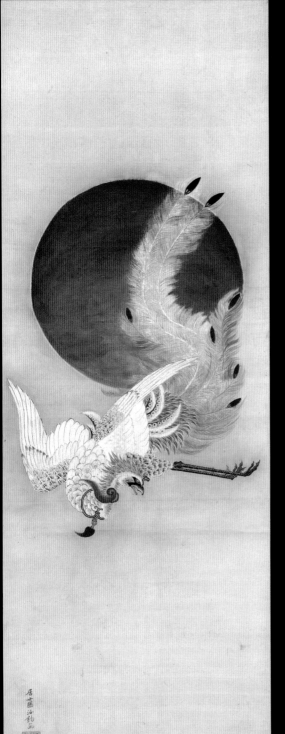

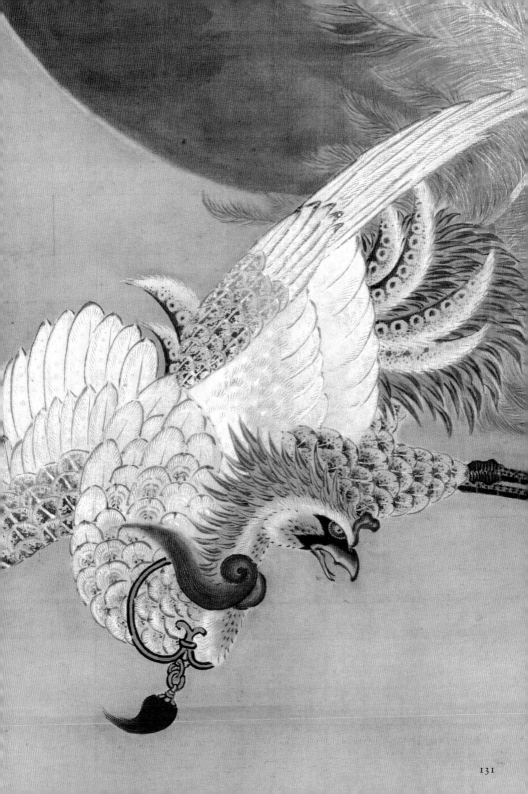

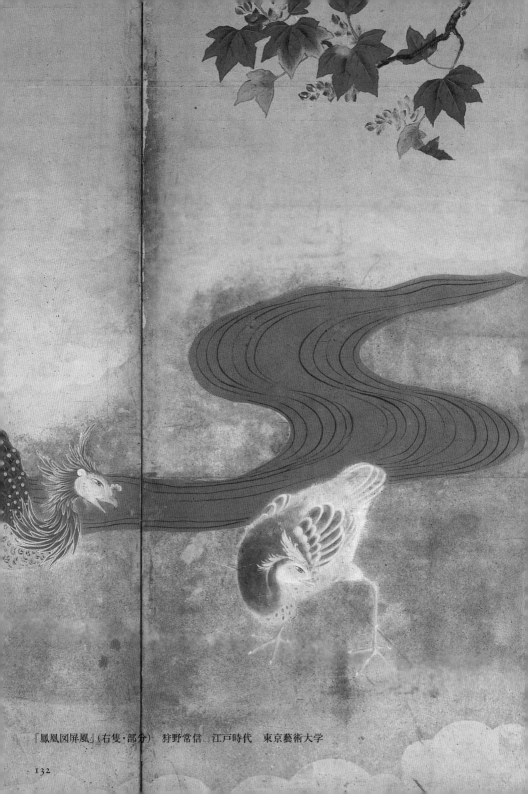

「鳳凰図屏風」（右隻・部分）　狩野常信　江戸時代　東京藝術大学

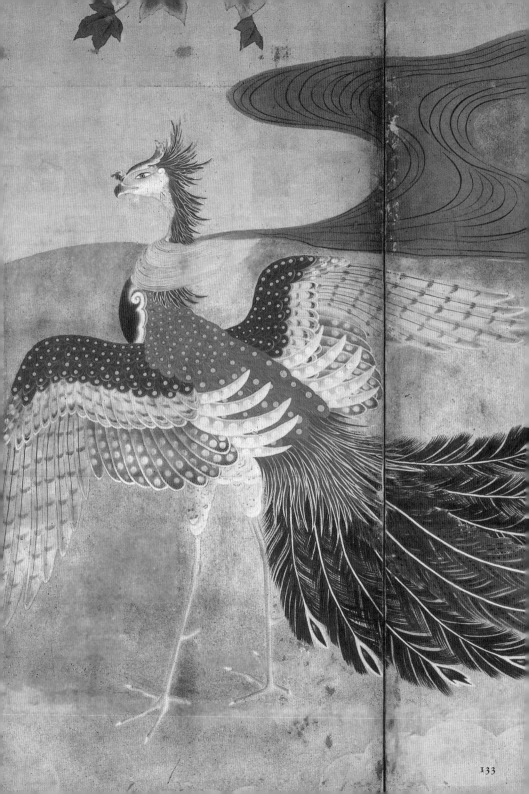

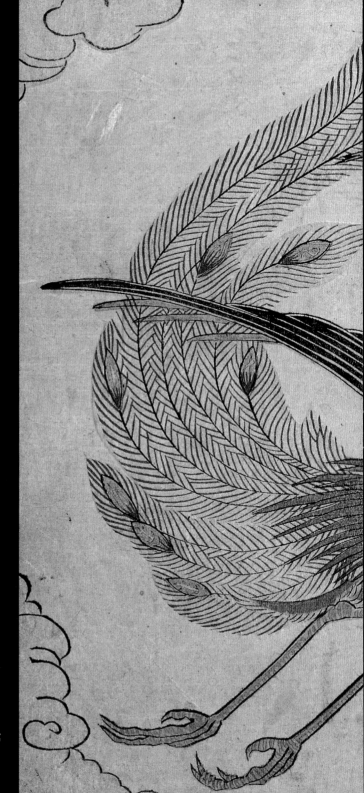

「見立王子喬（絵暦）」（部分）
明和2年（1765）
山口県立萩美術館・浦上記念館

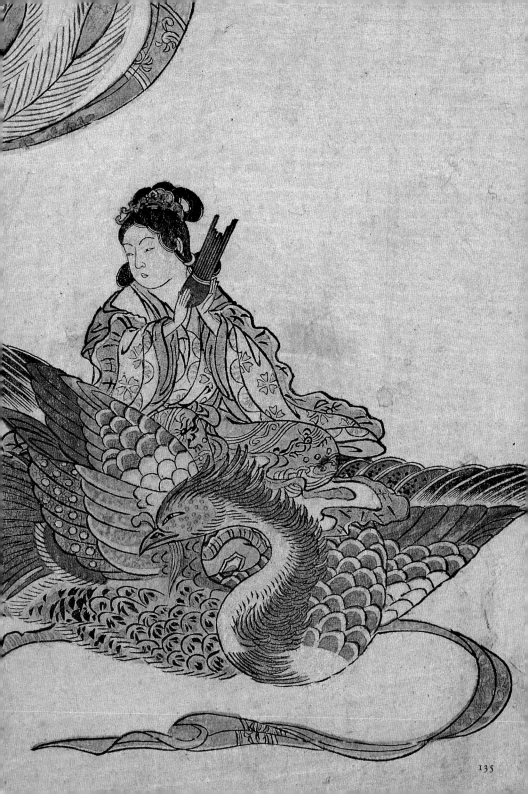

135

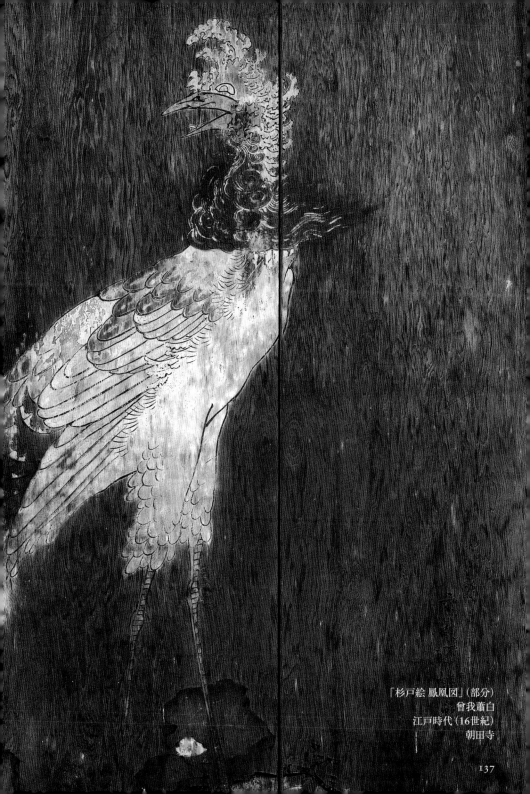

「杉戸絵 鳳凰図」（部分）
曾我蕭白
江戸時代（16世紀）
朝田寺

137

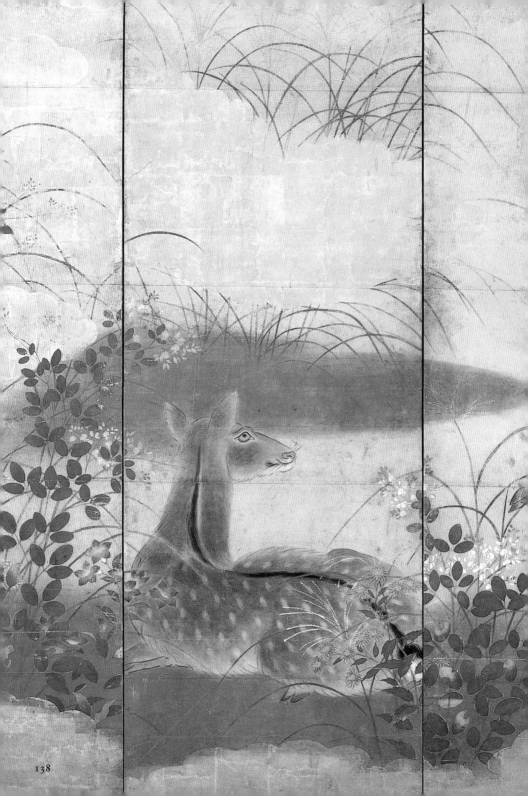

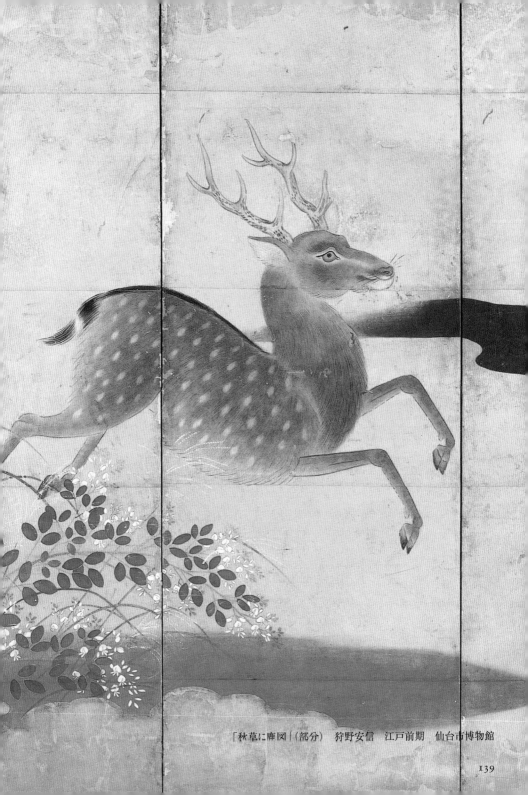

「秋草に鹿図」(部分)　狩野安信　江戸前期　仙台市博物館

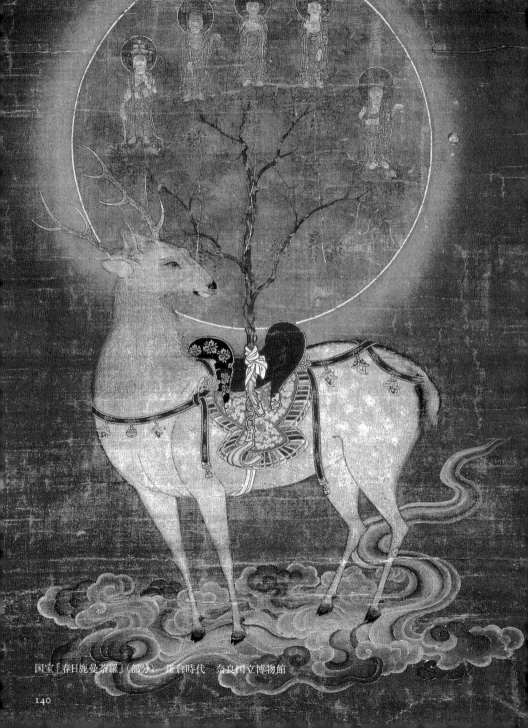

国宝「春日鹿曼荼羅」（部分）　鎌倉時代　奈良国立博物館

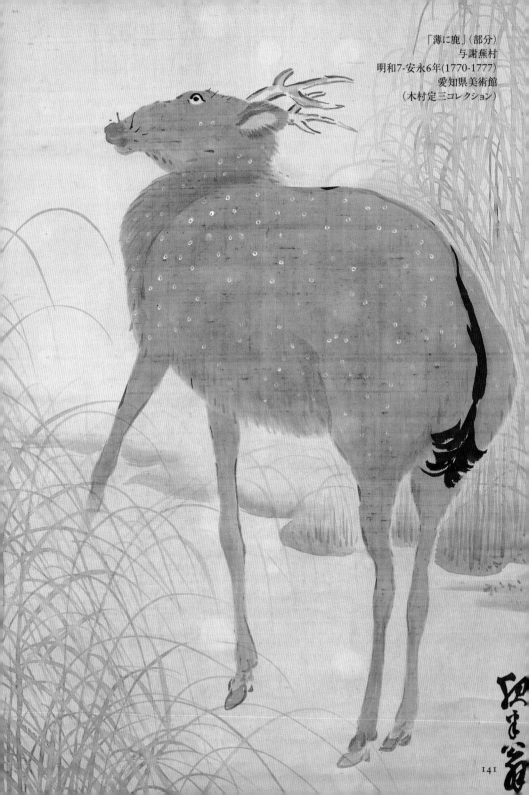

「薄に鹿」（部分）
与謝蕪村
明和7-安永6年(1770-1777)
愛知県美術館
（木村定三コレクション）

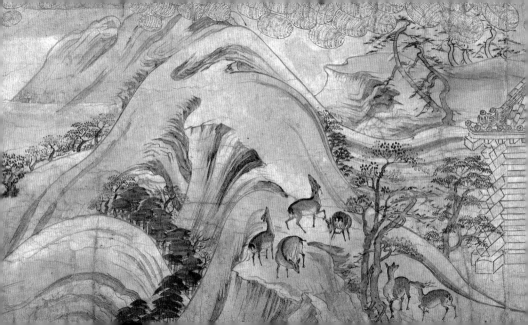

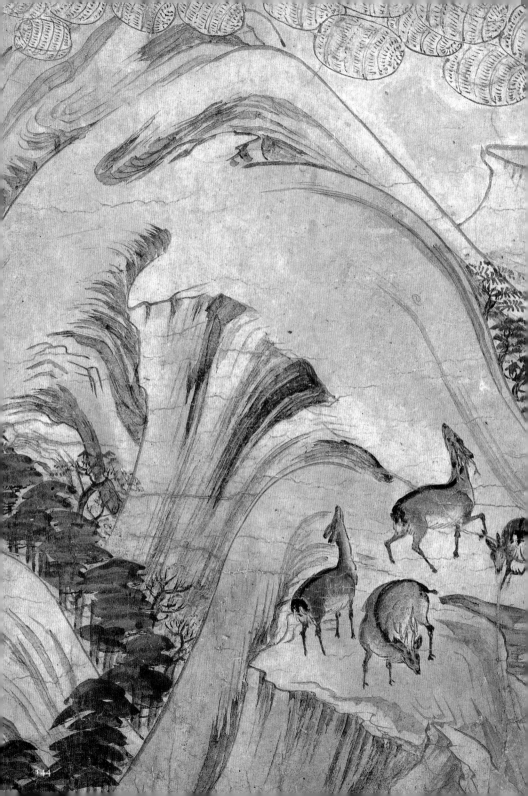

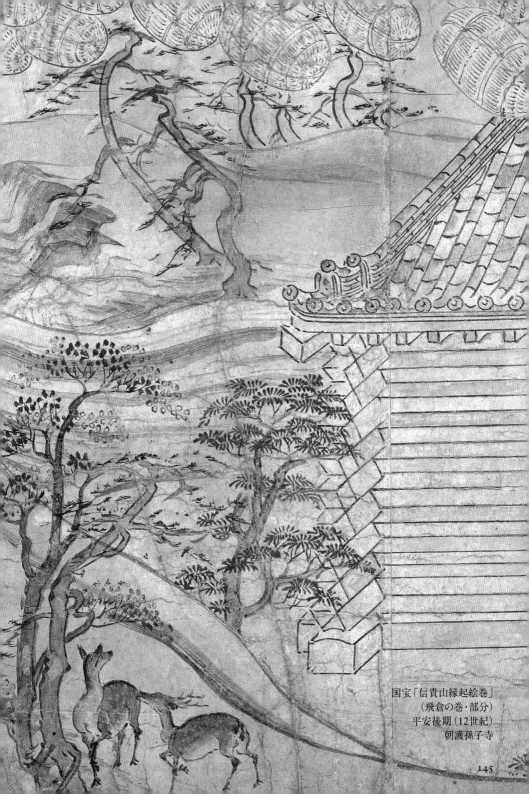

国宝「信貴山縁起絵巻」
（飛倉の巻・部分）
平安後期（12世紀）
朝護孫子寺

145

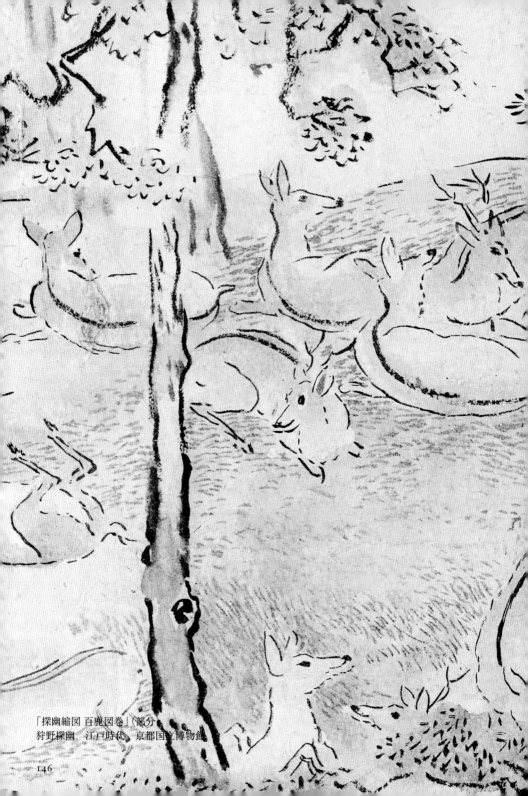

「探幽縮図 百鹿図巻」(部分)
狩野探幽　江戸時代　京都国立博物館

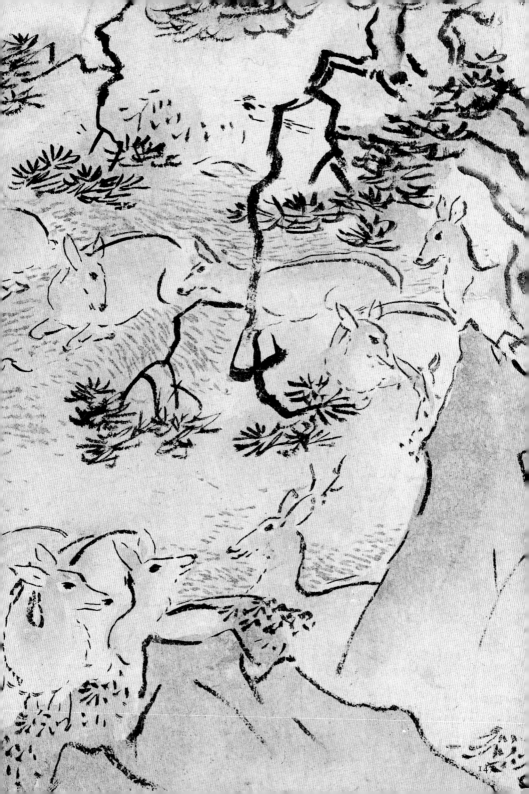

重文「禽獣図」（部分）
曾我蕭白
三重県立美術館

149

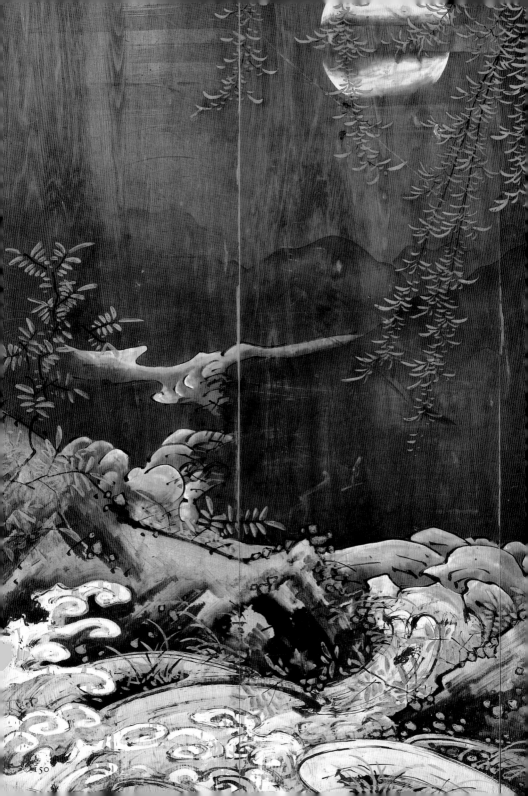

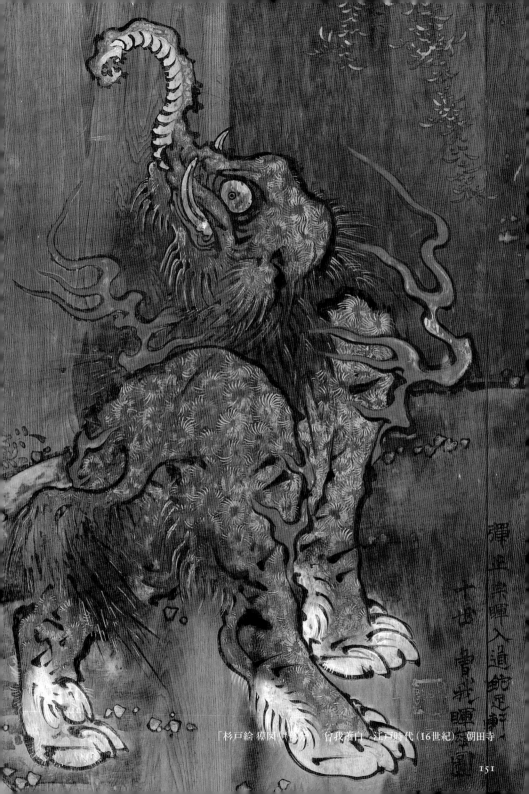

「杉戸絵 猊図」（部分） 曾我蕭白　江戸時代（16世紀）　朝田寺

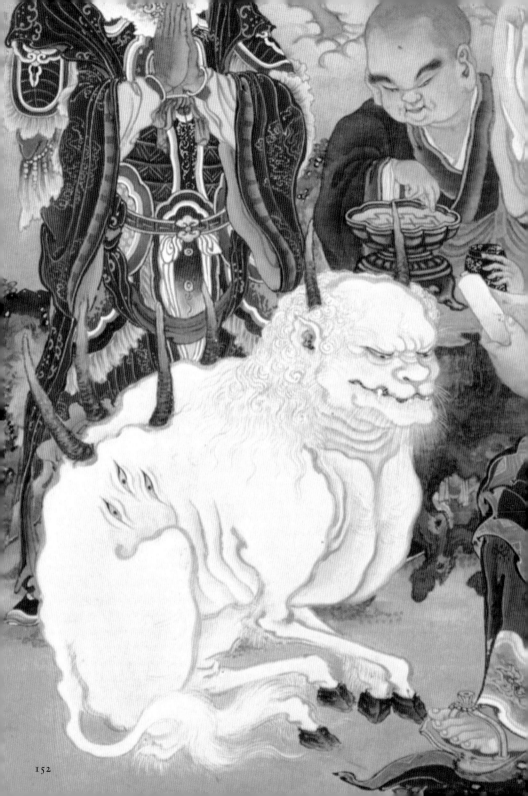

「五百羅漢図」（第35幅・部分）
狩野一信
江戸時代（19世紀）
東京国立博物館

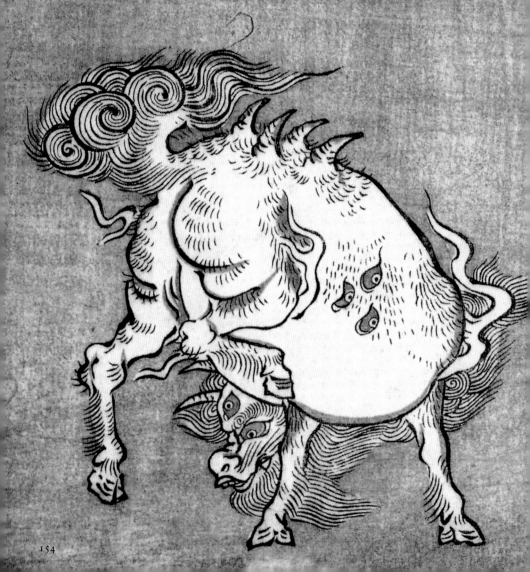

白澤

黄帝東巡
白澤一見
避怪病害
靡所不褊

摸捫窩賛

「今昔百鬼拾遺」(部分)
鳥山石燕
安永10年 (1780)
田中直日蔵

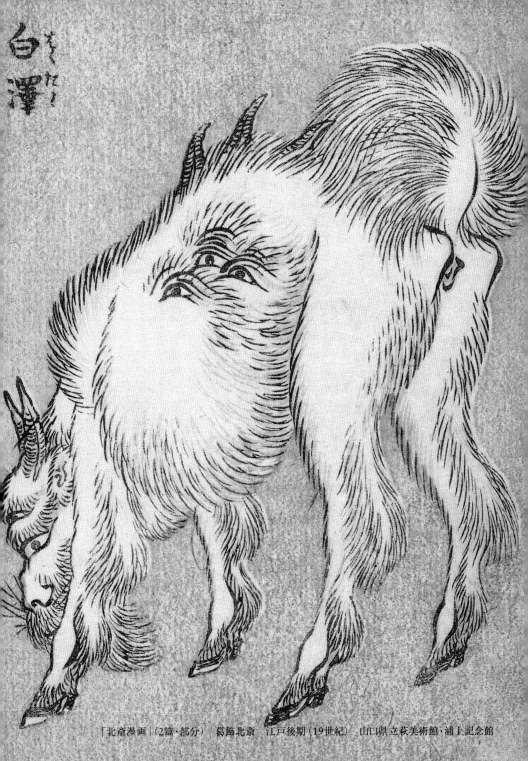

白澤

「北斎漫画」(2篇・部分) 葛飾北斎 江戸後期(19世紀) 山口県立萩美術館・浦上記念館

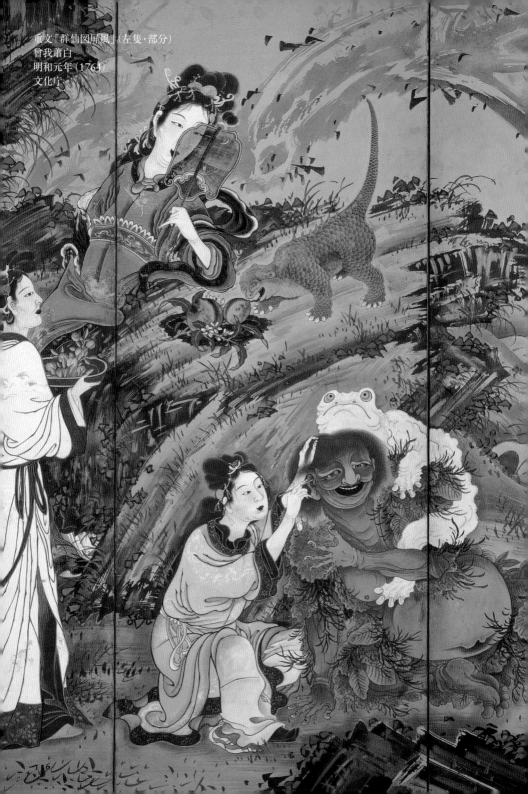

重文「群仙図屏風」（左隻・部分）
曾我蕭白
明和元年（1764）
文化庁

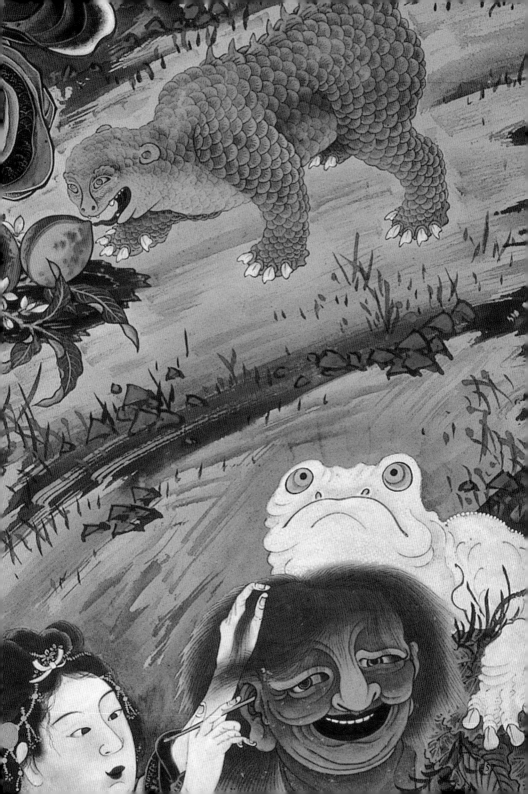

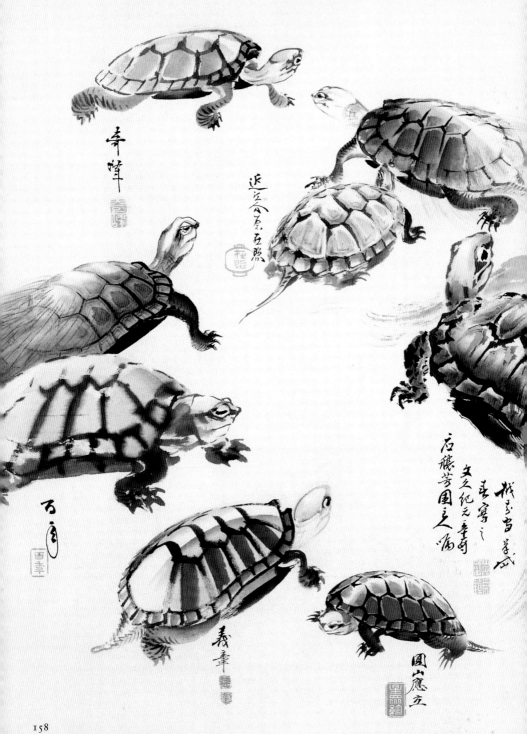

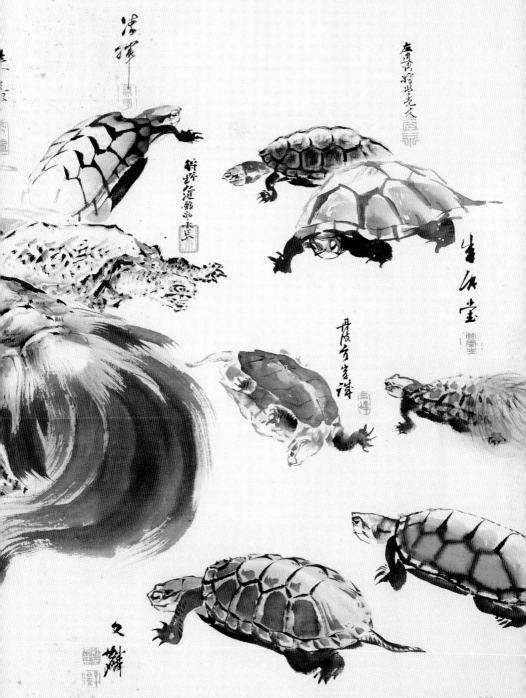

「瑞亀図」（部分）　葛飾北斎　江戸時代（18世紀）　奈良県立美術館

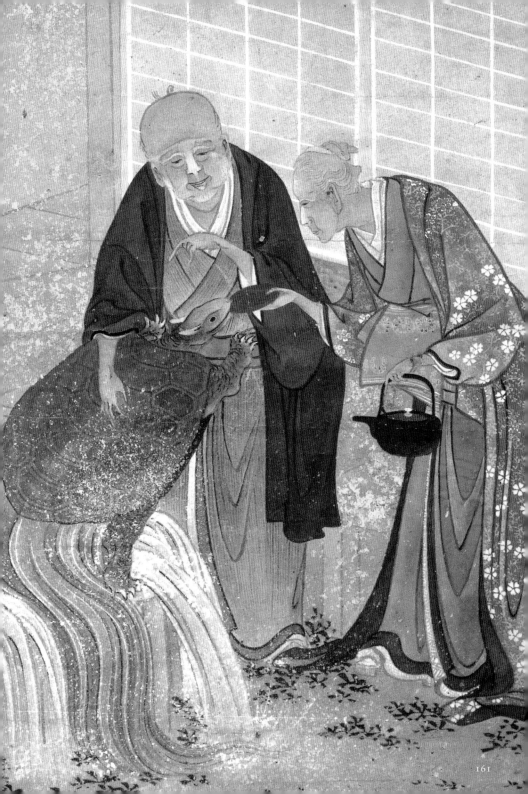

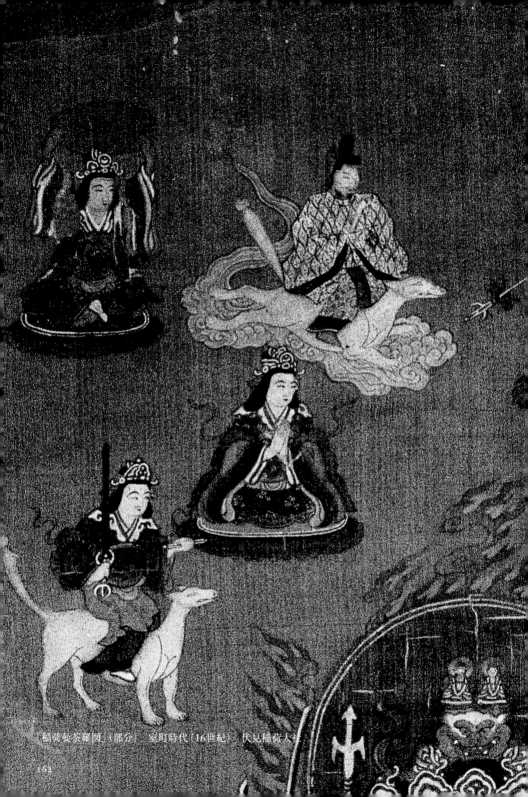

「稲荷曼荼羅図」（部分）　室町時代（16世紀）　伏見稲荷大社

鬼神・あやかし
Demonic & auspicious creatures

妖怪文化の広がり

湯本豪一

　その昔、いつ訪れるかもしれない災害や疫病など、どうすることもできない自然の猛威のなかに
父祖たちは人智を超えた、何か抗することのできない力を感じ取っていたに違いない。また、せい
ぜい手元や足元くらしか照らせない行灯や提灯などしかなかった時代には、夜ともなると普段見
慣れた場所でさえ人の支配を拒否するかのように闇が広がり、その漆黒のなかにふと何かの気配
を感じることもあったであろう。こうした心の隙間のなかで妖怪たちが生まれ、増殖していった。

　やがて、語り継がれたり、文字として記録された妖怪たちを描き捉えるという行為がなされるよ
うになり、妖怪たちは私たちの眼前にその姿を現すこととなる。この新しい展開によって妖怪たち
は絵画世界のなかで跳 梁 跋 扈し始める。当初、絵巻に登場する妖怪は脇役でしかなかった。
煤払いで打ち捨てられた器物たちが魂を宿し、人の仕打ちに仇するために悪行を繰り返すが、
やがては仏の教えによって成仏するという仏教の有難さを描いた付喪神絵巻、土蜘蛛退治を描
いた土蜘蛛草紙や鬼征伐を描いた酒呑童子絵巻のように武将の猛勇ぶりを伝えるものなどであ
る。こうした役回りの妖怪がやがて主役へと大変身を遂げることとなる。今に遺るその記念碑的

作品が百鬼夜行絵巻だ。鎌倉・室町時代から連綿と描き継がれたこの絵巻には、人は姿ばかり
か影さえ見えず、妖怪たちは何憚ることなく闇のなかで跳梁しているのだ。

　そんな妖怪たちに更なる変革が到来するのは江戸時代のことである。木版技術の発達によっ
て印刷文化が開花し、錦絵や版本などが広く普及し始めるが、こうした印刷物に多種多様な妖
怪たちが描かれることとなる。同じものを一度に大量に制作できる印刷という手法によって妖怪
は爆発的に広がり、やがて妖怪を畏怖する存在からさえも解き放ってしまう変革をもたらす。遊び
のなかに妖怪が登場するようになるのだ。江戸時代の双六、カルタ、おもちゃ絵などには妖怪を
画題としたものが少なからず存在するが、そこに描かれた妖怪たちはキャラクター化され、ペット
にでもしたいほど可愛らしい連中ばかりなのである。現代の私たちは当たり前のようにキャラク
ター化された愛らしい妖怪をストラップにしたり、グッズとして身近に置いていたりするが、こうし
た感覚は江戸時代の人たちと共通するものなのだ。そんな江戸時代の人たちは紙に描かれた妖
怪たちだけでは満足せず、印籠、根付といったものから直接身につける着物や帯の柄にさえも妖

怪をデザインするほどで、鍔や小柄などの武具にさえ妖怪は登場している。まさに妖怪文化の広がりを象徴するような事象だ。

　しかし、肉筆で一点一点描く妖怪絵巻が廃れてしまったわけではない。百鬼夜行絵巻は中世から土佐派や狩野派によって何百年間も描き継がれて江戸時代の最もポピュラーな絵巻として幾多の妖怪絵に大きな影響を与えているほどだ。いっぽう、江戸時代に新しく生まれた妖怪絵巻も少なくない。同じ百鬼夜行という画題でも伝統的なものとは全く内容を異にするものから、いくつもの妖怪を紹介する妖怪図鑑的な絵巻、化物のお見合いから子供の誕生までを描いた化物嫁入絵巻、神農とその手下の放屁によって妖怪が退治される神農化物退治絵巻など、〝百鬼繚乱〟の観がある。さらには、地方の怪異譚を描いた稲生物怪録絵巻や大石兵六絵巻なども登場し、妖怪の広がりの一翼を担った。

　明治時代に入ると文明開化の掛け声のもとに江戸時代の妖怪文化は廃れてしまったかというと決してそうではなかった。妖怪たちは文明開化の象徴ともいえる新聞というメディアのなかに棲

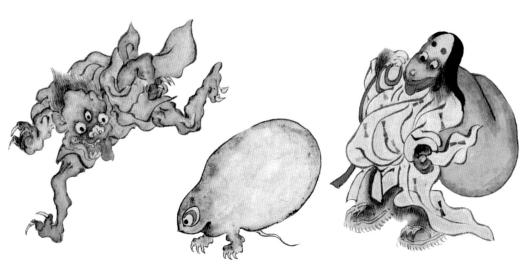

み処を移して強かに生き延びていたばかりか、増殖さえしていたのである。新聞のなかでの増殖は現代におけるインターネットやテレビなどでの怪異譚などのさきがけでもあるのだ。

　〝百鬼夜行〟は若者でも知っている言葉で、暴走族のグループ名としても使われたくらいポピュラーなものだ。しかし、その言葉には長い歴史があり、それこそが日本の妖怪文化継承の象徴のようにさえ思える。現代における妖怪の人気の裏にはこうした祖先から脈々と引き継がれた妖怪文化が伏流水のように流れ込んでいるからに違いない。妖怪たちの妖しい魅力は現代人をも虜にしているのだ。

湯本豪一（ゆもと・こういち）
1950年生まれ。妖怪研究家。川崎市市民ミュージアム学芸室長。著書に『明治妖怪新聞』（柏書房）、『江戸の妖怪絵巻』（光文社）、『妖怪百物語絵巻』『明治期怪異妖怪記事資料集成』（国書刊行会）、『日本幻獣図説』（河出書房新社）などがある。

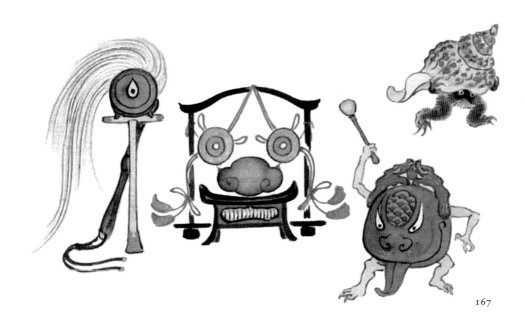

The spread of *yokai* culture

Yumoto Koichi

In earlier centuries, our forefathers must have felt in the capricious threats of nature against which they were defenseless – disaster, disease – some irresistible force beyond human comprehension. And in an age when the only lighting came from oil lamps, paper lanterns and the like that barely illuminated the user's hands and feet, once night fell, darkness enveloped even the most familiar places as if wresting them from human control, so it would not be surprising if at times in that pitch black, people sensed an unnamed something. It is in such chinks in the human psyche that yokai – phantoms, monsters, demons and a host of other bogeymen – spawned and multiplied.

Eventually these creatures of the night, now passed down in legend and recorded in the written word, began to be captured in pictures, revealing their forms for all to see. With this new development, *yokai* began to dominate the realm of painting. Initially, the apparitions, mischief-making spirits and monsters that appeared in *emaki* (picture scrolls) did so only in supporting roles. In this category we find the tsukumogami scrolls depicting the virtues of Buddhism, in which sundry household utensils 'swept out with the soot' acquire souls of their own and commit wicked deeds to wreak vengeance on humanity, before finally attaining nirvana thanks to the teachings of the Buddha. Other examples include the *Tsuchigumo* zoshi scroll depicting the vanquishing of a giant spider-limbed monster, and the *Shuten doji* scroll showing the subjugation of demons, both produced

to celebrate the heroic qualities of certain warlords. Having initially played parts such as these, in due course *yokai* underwent a major transformation to starring role. The *Hyakki yako emaki* scrolls showing the 'night procession of a hundred demons' are one such monumental body of work still extant today. In these scrolls, painted continuously from the Kamakura/Muromachi eras onward, monsters roam the land fearlessly, making the darkness their exclusive domain without a shadow of a human form in sight.

Another revolution in *yokai* culture occurred in the Edo period. Developments in woodblock printing technology saw the blossoming of print culture and consequent dissemination of the likes of brightly colored *nishiki-e* prints, and books. These fruits of the printer's labor portrayed a plethora of phantoms and monsters. Printing, a technique that allows production of large volumes of the same item in a single run, prompted a veritable explosion in the yokai population, and eventually liberated yokai from their status as objects of dread. Now monsters were fun. A common sight on sugoroku boards, cards and toys of the Edo period, these yokai had morphed into cartoon characters, a delightful bunch one would be only too happy to keep as pets. These days we surround ourselves with cute monster characters as if it were the most natural thing in the world – on our mobile phone straps, on other objects we use every day – and this sensibility is one we share with the people of the Edo period. Our Edo forebears were not content simply with pictures of yokai

on paper: they adopted yokai designs for everything from pillboxes and decorative toggles to patterns on the kimono and sashes they wore. Monsters even turned up on weapons: on the hilts of swords, and on daggers, perhaps the ultimate symbol of the spread of yokai culture.

This is not to say that the yokai scrolls painstakingly painted dot by dot, line by line were rendered obsolete. *Hyakki yako emaki* scrolls were painted over several centuries starting in the medieval period, by artists of the Tosa and Kano schools, and as the most popular scrolls in the Edo period had an incalculable influence on countless monster illustrations. The Edo period also produced numerous new yokai scrolls. From scrolls that shared the *hyakki yako* theme but took a completely different approach to the traditional examples, to illustrated yokai encyclopedia-type scrolls describing all kinds of monsters, the *Bakemono yomeiri emaki* depicting a tale of beastly domestic bliss from *omiai* arranged marriage meeting to the arrival of offspring, and the *Shinno bakemono taiji emaki*, in which a band of demons are literally blown to kingdom come by the flatulent eruptions of the Chinese emperor Shen-Nong (Shinno) and his subordinates, to all appearances it was a time when monsters ran riot in the popular imagination. This period also saw the emergence of rural horror stories told in the likes of the *Ino mononoke-roku emaki* and *Oishi hyoroku emaki* scrolls, playing their own part in the spread of yokai in mass culture.

One might imagine that with the Meiji era and all its fanfare about modernity

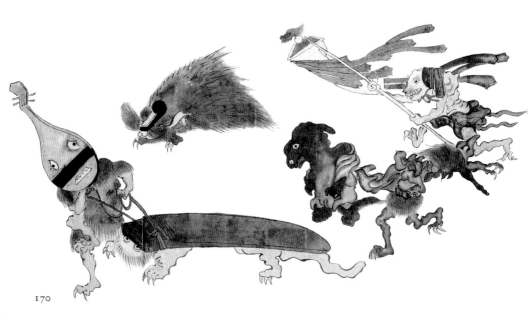

the Edo fascination with monsters would have died a natural death, but nothing could be further from the truth. Instead the clever creatures simply moved, taking up residence in newspapers, the very symbol of modern, enlightened civilization, where they not only survived and thrived, but multiplied. This proliferation in the papers was the antecedent of today's horror stories on TV and the internet.

In Japan even the young know the term hyakki yako. So popular is it in fact that a group of *bosozoku* 'boy racers' adopted it for themselves. It's a term however of lengthy pedigree, symbolic of how Japan's yokai culture has been passed down over the generations. The modern popularity of monsters and other supernatural beings can be attributed to the infiltration of yokai culture, an undercurrent of our own culture and unbroken legacy of our ancestors. Even today we are in thrall to the bewitching allure of all that is beastly, bizarre and supernatural.

Koichi Yumoto
Born 1950. *Yokai* (phantoms, monsters, demons, etc) researcher.
Curatorial director of the Kawasaki City Museum.

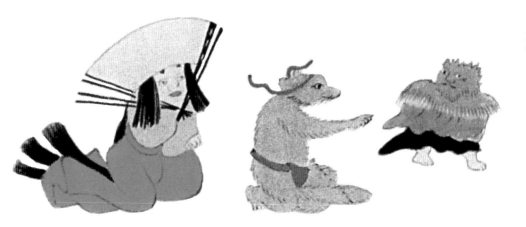

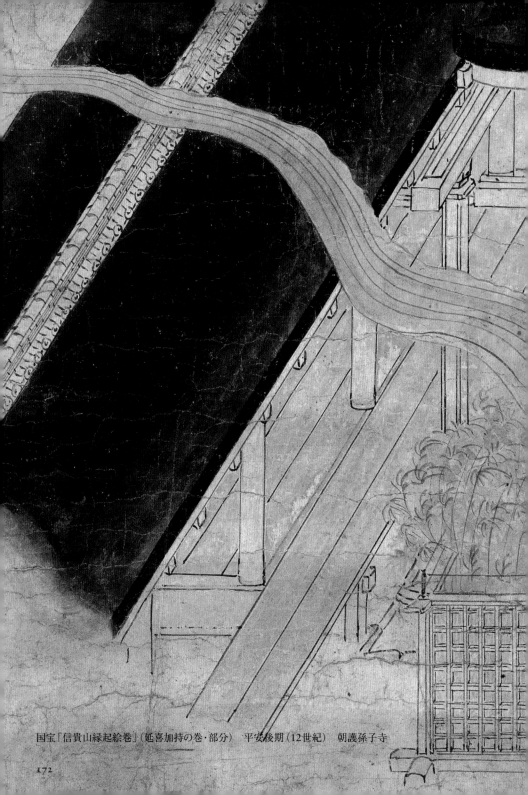

国宝「信貴山縁起絵巻」(延喜加持の巻・部分)　平安後期 (12世紀)　朝護孫子寺

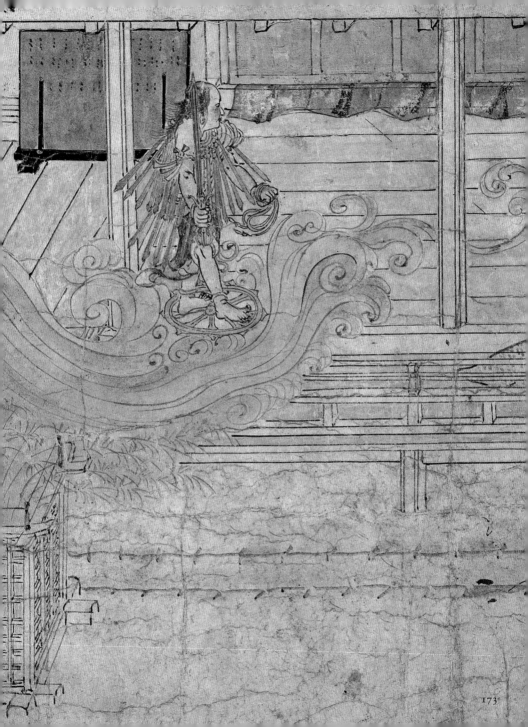

173

国宝「信貴山縁起絵巻」（延喜加持の巻・部分）　平安後期（12世紀）　朝護孫子寺

174

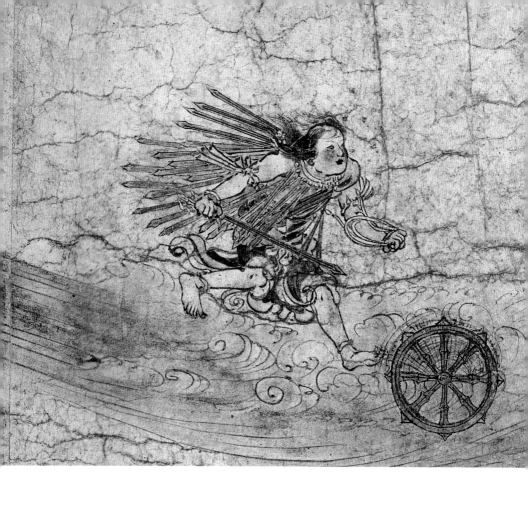

175

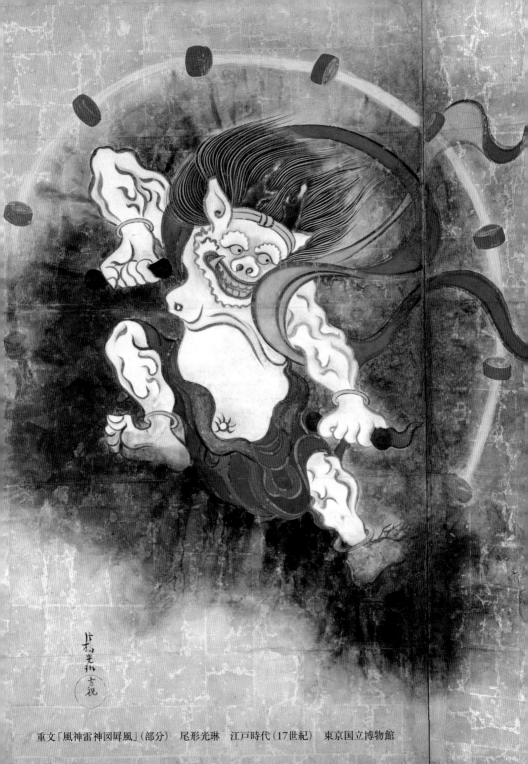

重文「風神雷神図屏風」（部分）　尾形光琳　江戸時代（17世紀）　東京国立博物館

176

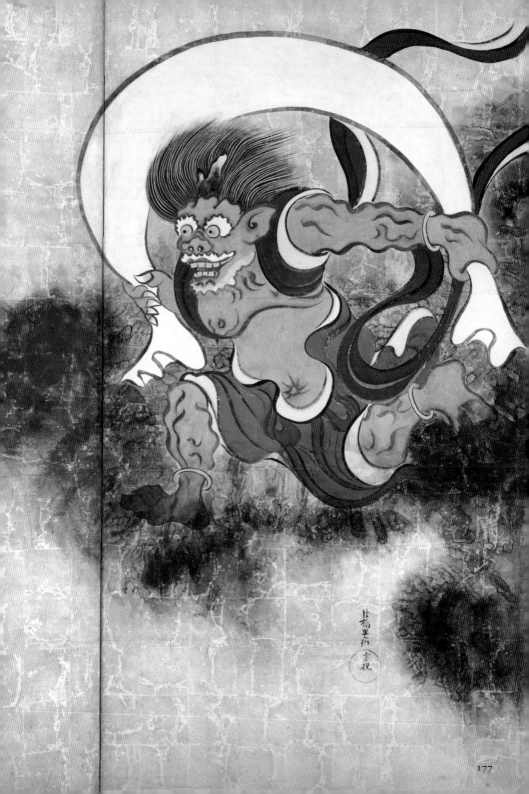

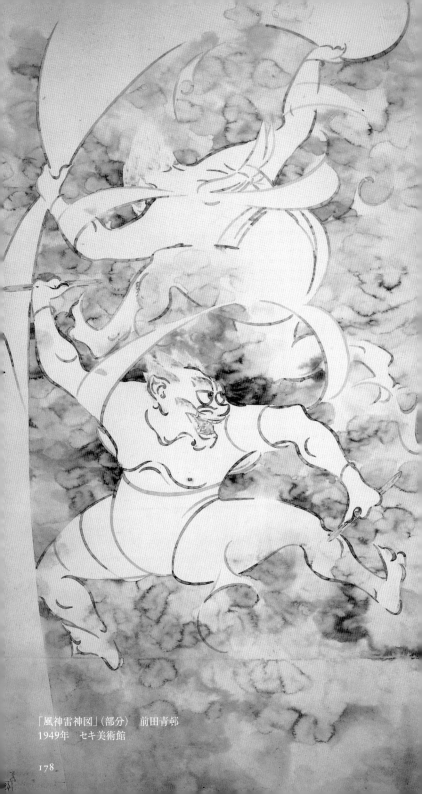

「風神雷神図」(部分)　前田青邨
1949年　セキ美術館

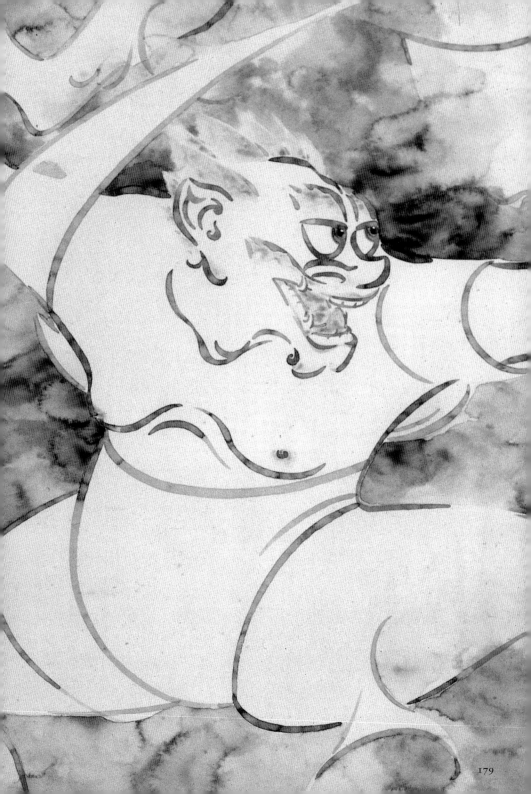

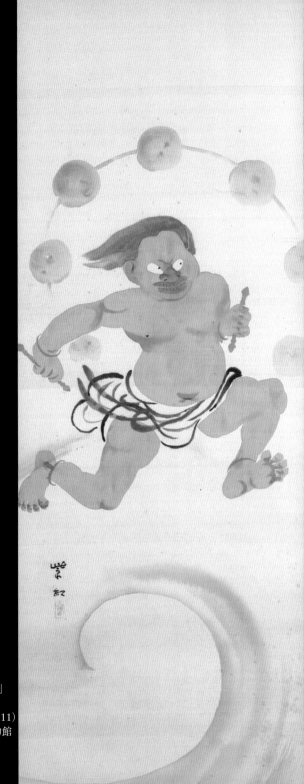

「風神雷神図」
今村紫紅
明治44年（1911）
東京国立博物館

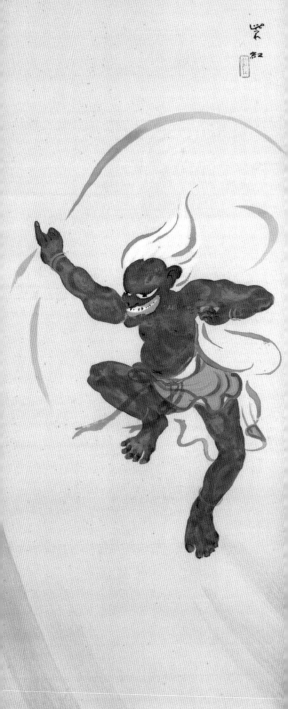

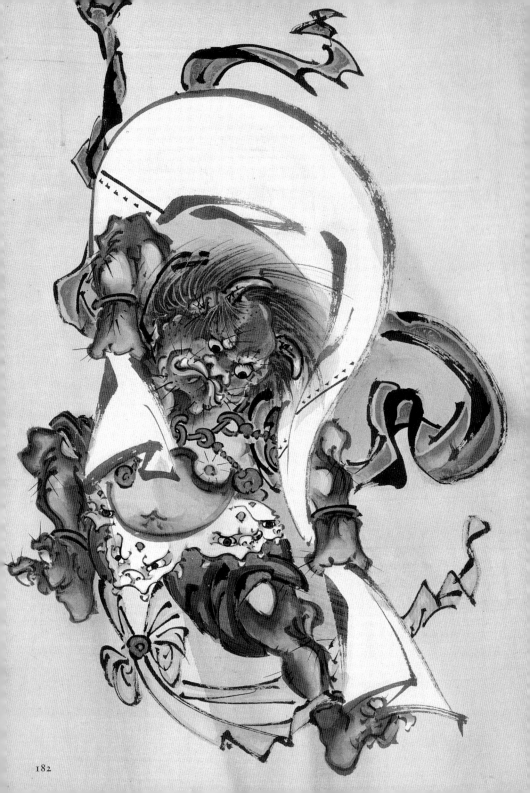

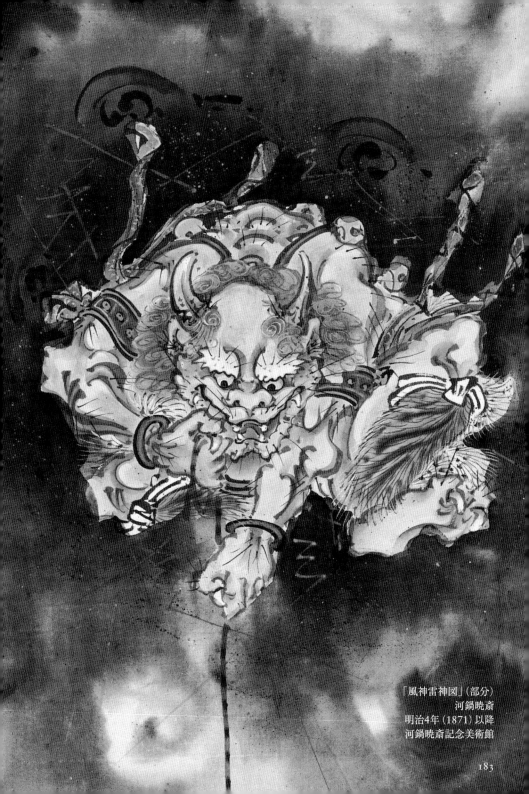

「風神雷神図」（部分）
河鍋暁斎
明治4年（1871）以降
河鍋暁斎記念美術館

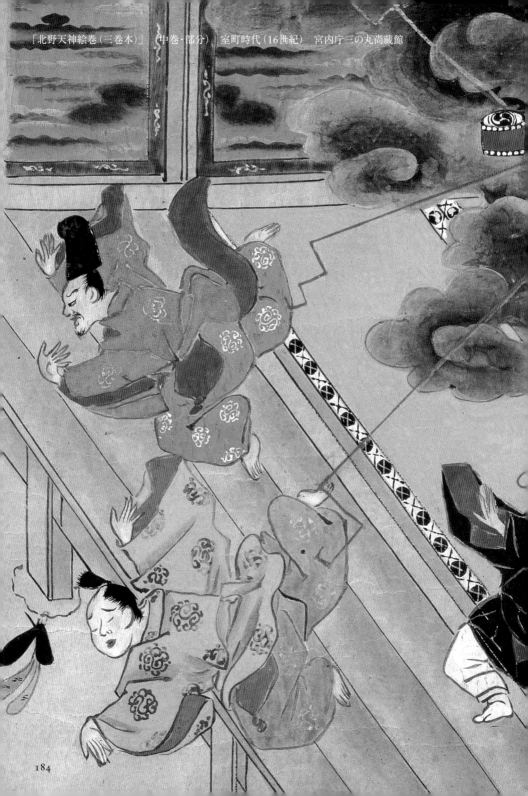

「北野天神絵巻（三巻本）」（中巻・部分） 室町時代（16世紀） 宮内庁三の丸尚蔵館

184

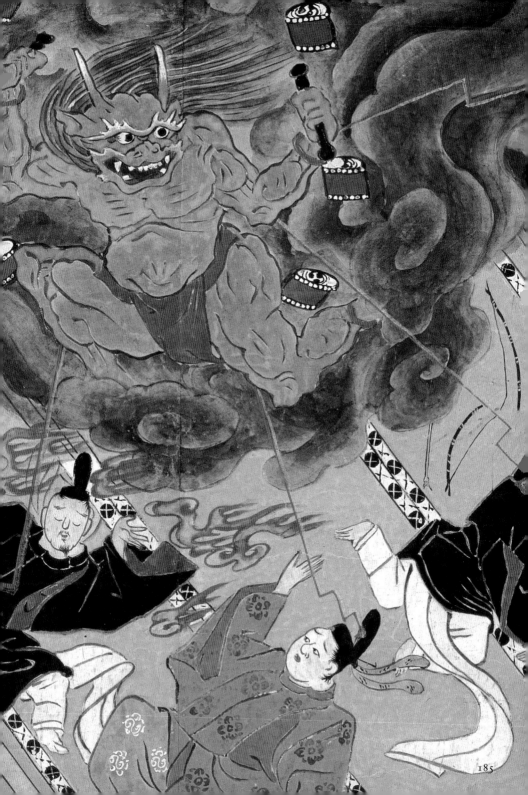

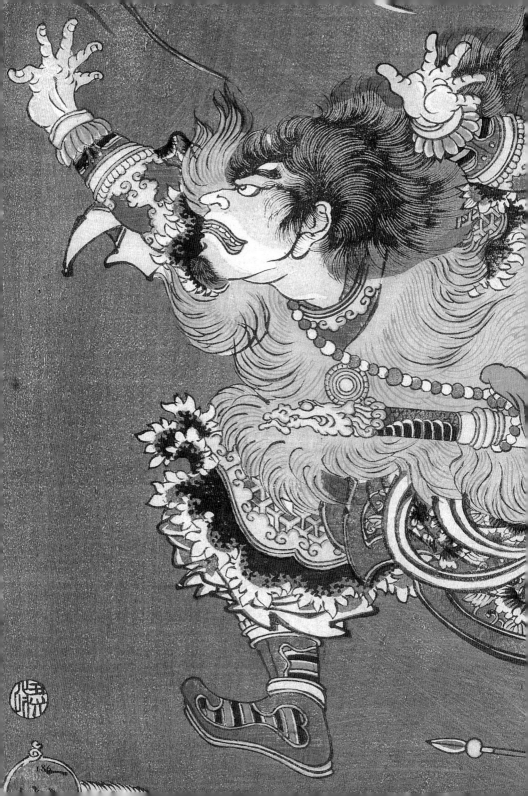

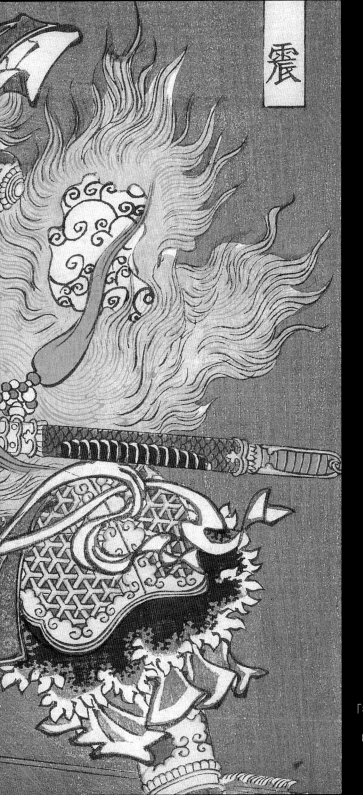

震

「和漢物語 雷震 順風耳 千里眼」
月岡芳年
山口県立萩美術館・浦上記念館

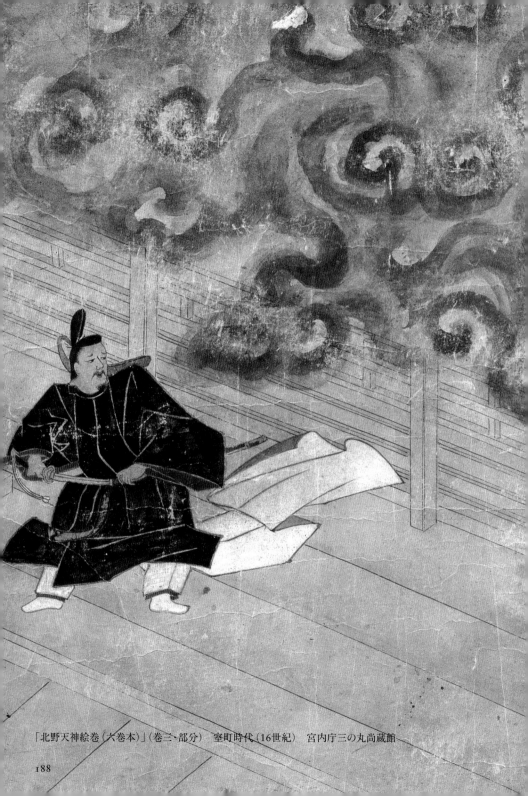

「北野天神絵巻（六巻本）」（巻三・部分）　室町時代（16世紀）　宮内庁三の丸尚蔵館

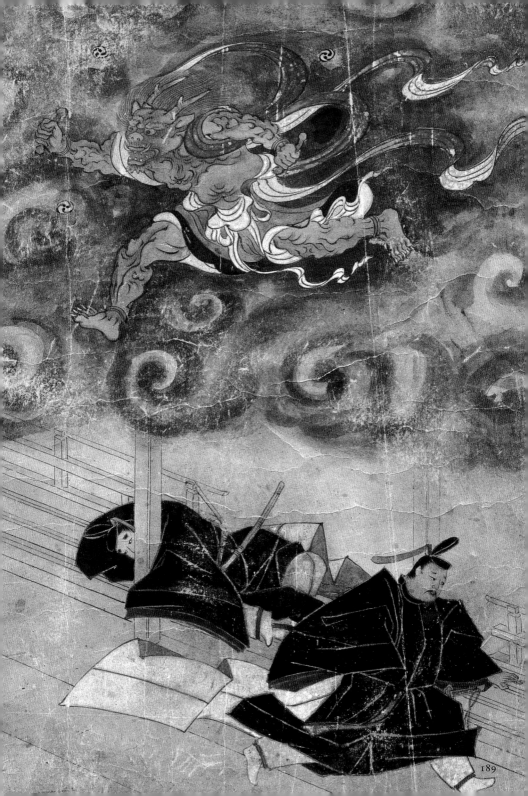

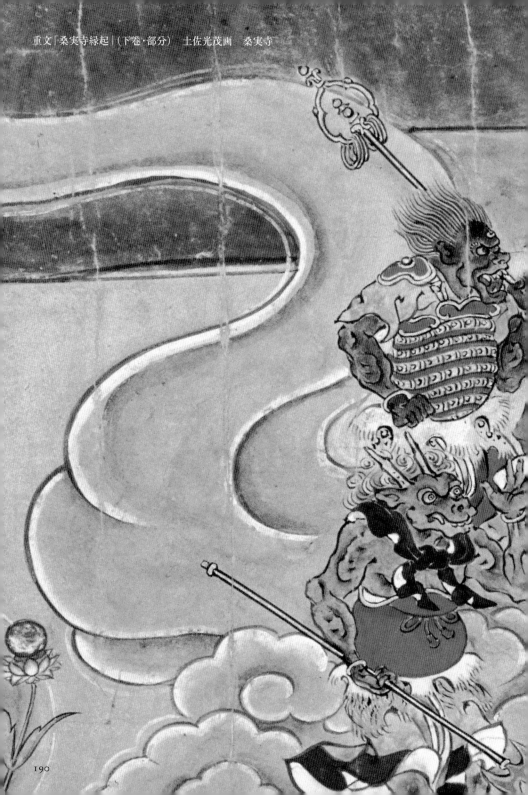

重文「桑実寺縁起」（下巻・部分）　土佐光茂画　桑実寺

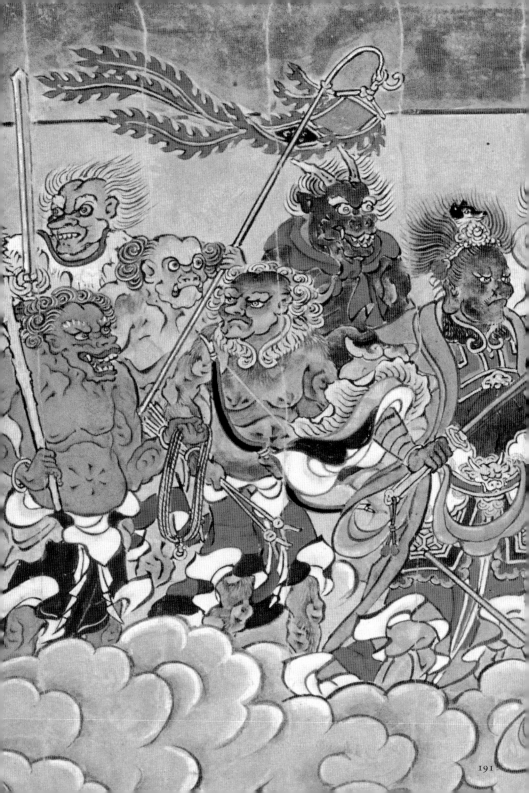

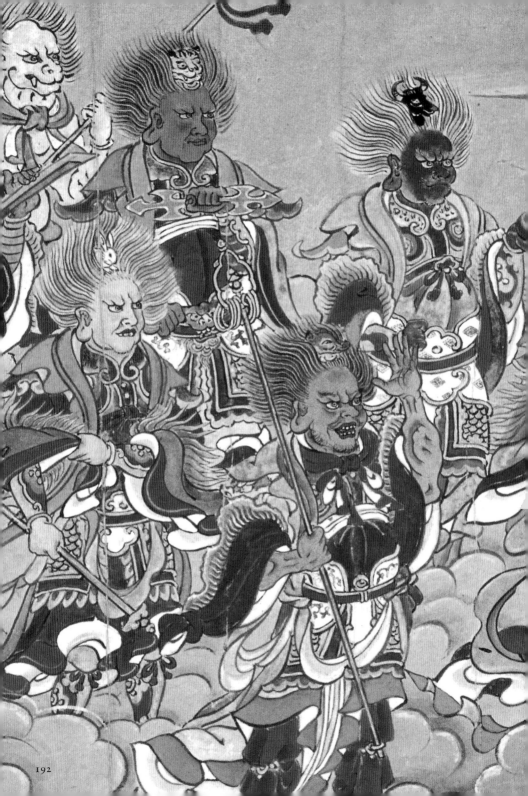

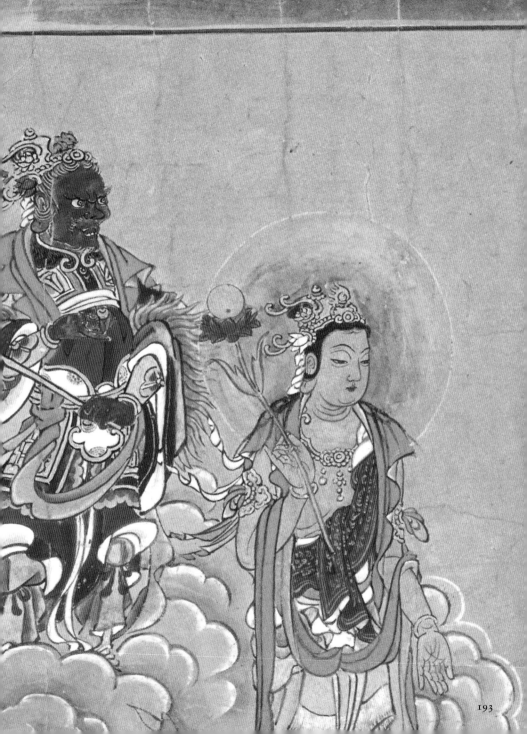

重文「桑実寺縁起」（下巻・部分）　土佐光茂画　桑実寺

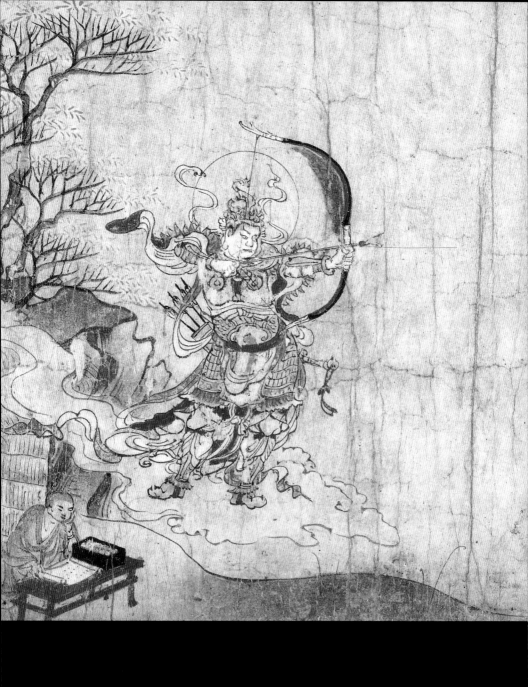

国宝「避邪絵（毘沙門天）」（部分）　平安〜鎌倉時代　奈良国立博物館

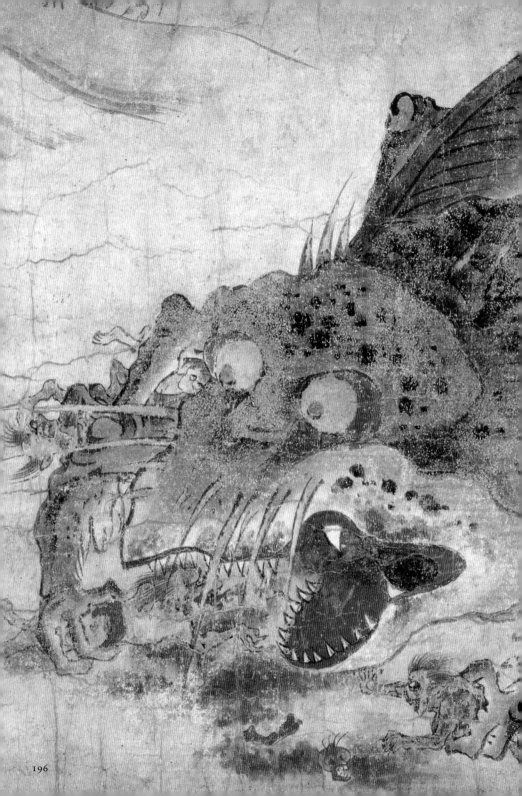

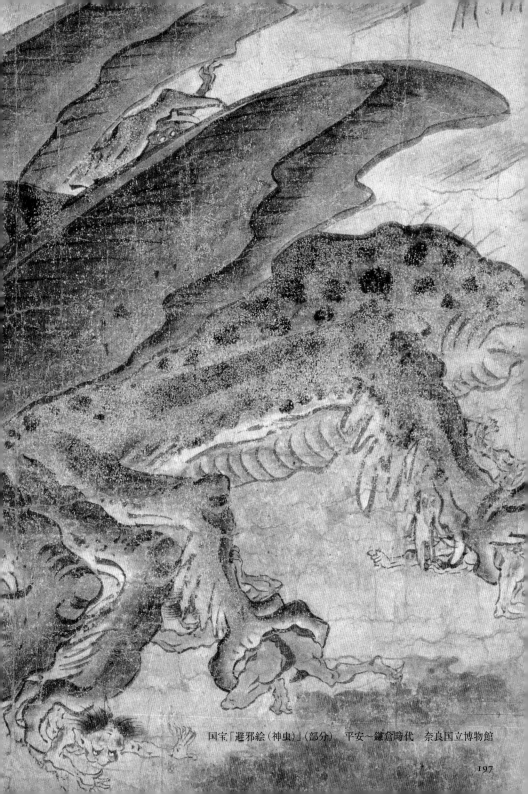

国宝「避邪絵（神虫）」（部分）　平安〜鎌倉時代　奈良国立博物館

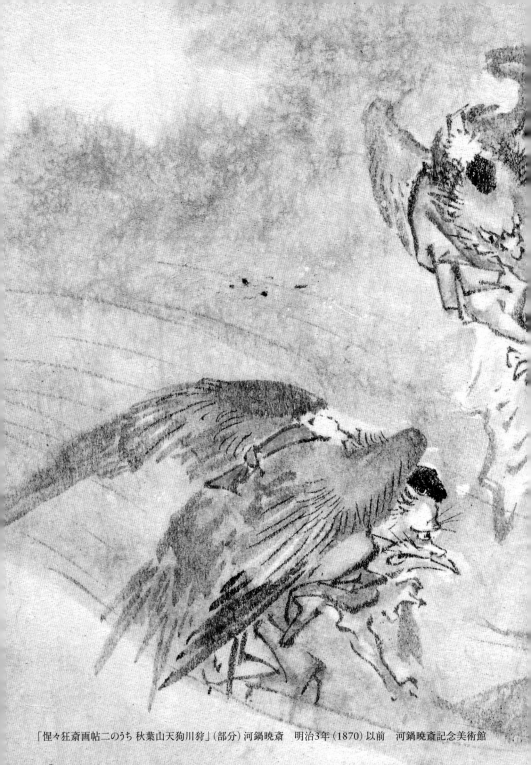

「惺々狂斎画帖二のうち 秋葉山天狗川狩」(部分) 河鍋暁斎　明治3年（1870）以前　河鍋暁斎記念美術館

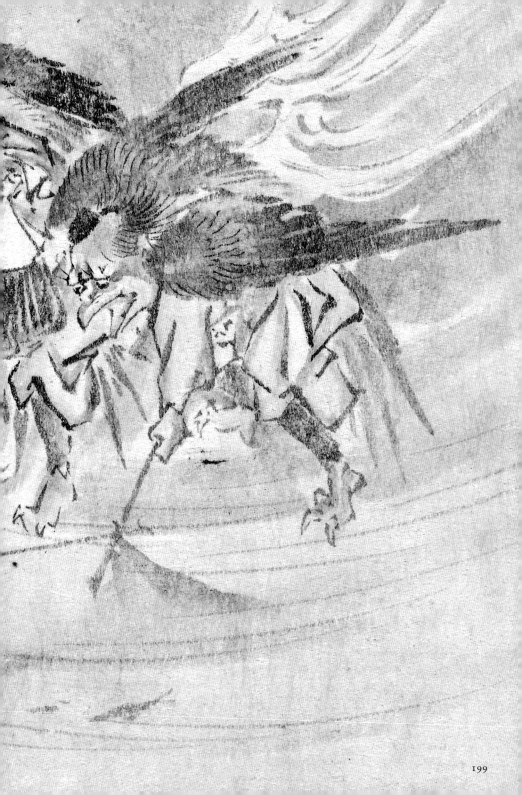

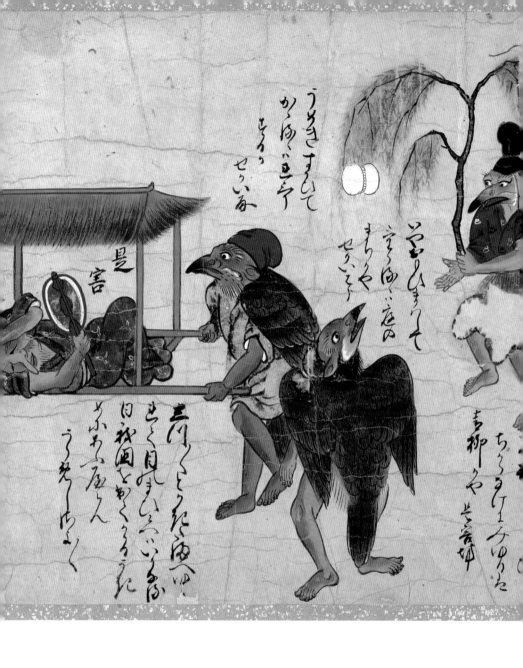

「是害坊」（部分）　室町末期〜江戸初期　慶應義塾図書館

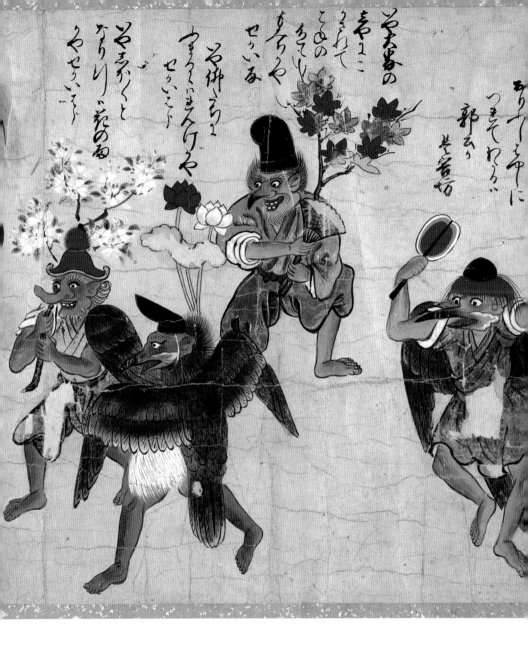

「芳年略画 頼政 天狗之世界」(部分)
月岡芳年
山口県立萩美術館・浦上記念館

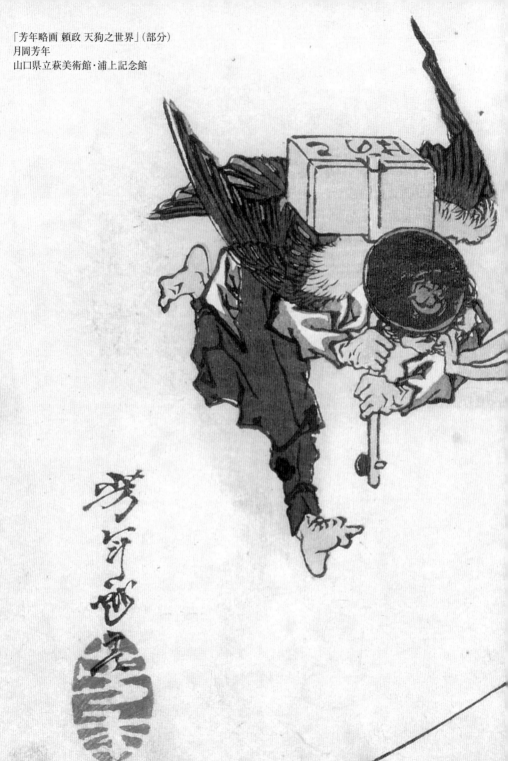

202

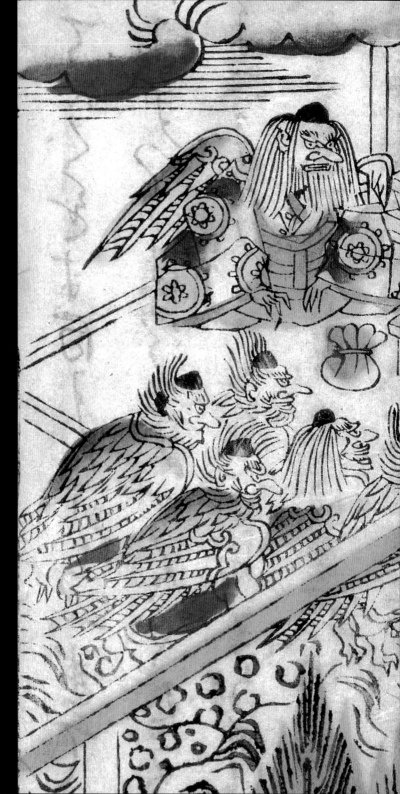

「天狗の内裏」（部分）
江戸初期（17世紀）
慶應義塾図書館

204

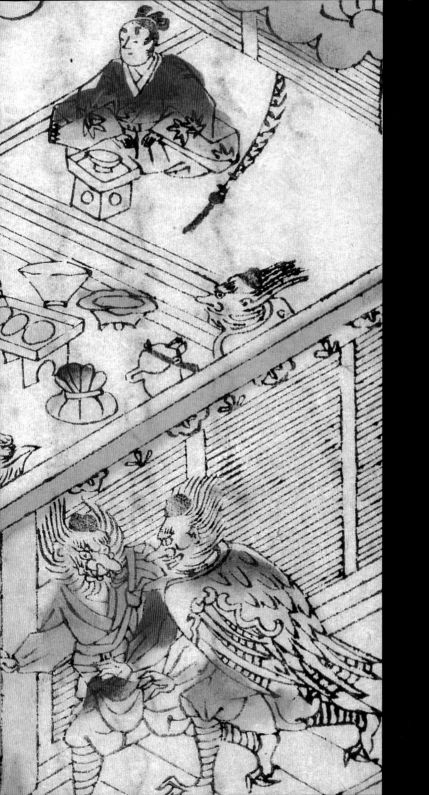

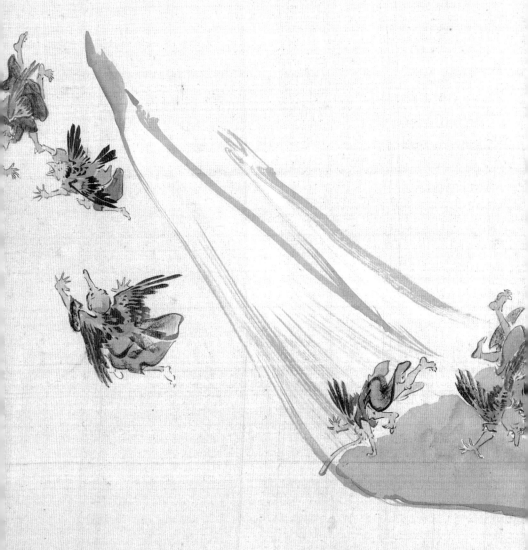

「飴天狗図」（部分）　河鍋暁斎　明治4年（1871）以降　河鍋暁斎記念美術館

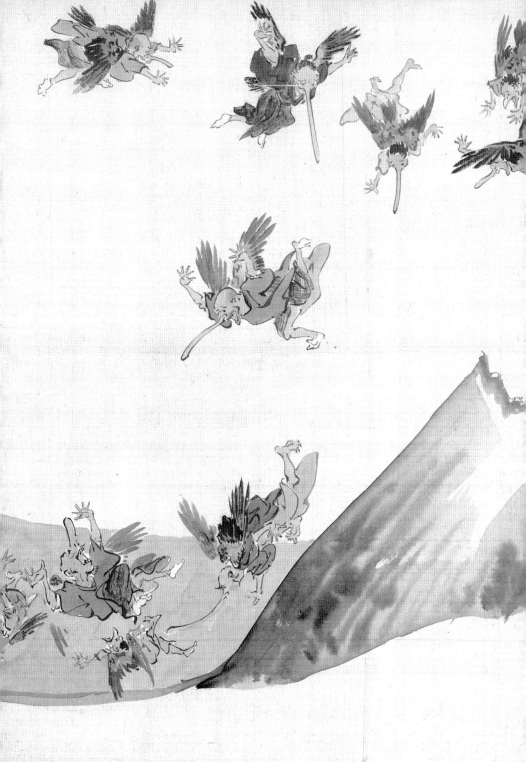

207

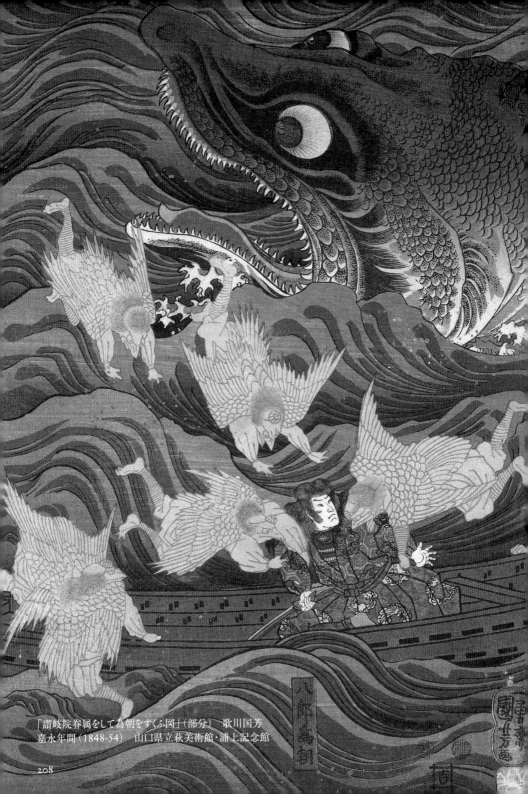

「讃岐院眷属をして為朝をすくふ図」（部分） 歌川国芳
嘉永年間（1848-54） 山口県立萩美術館・浦上記念館

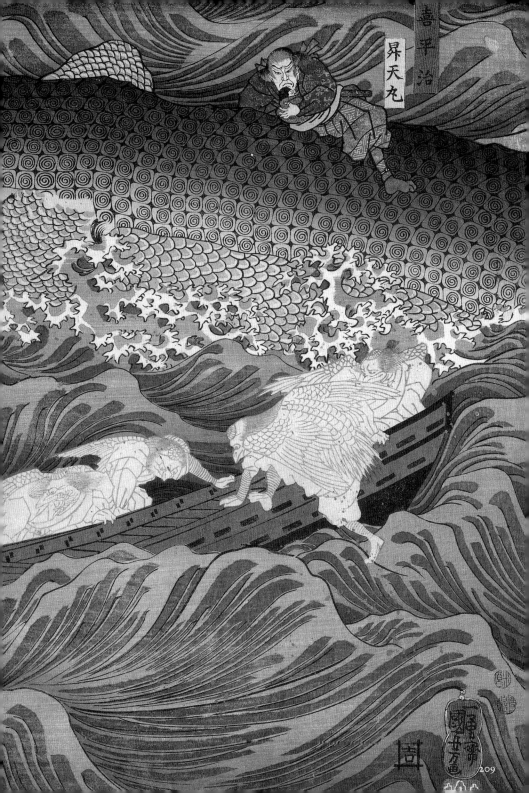

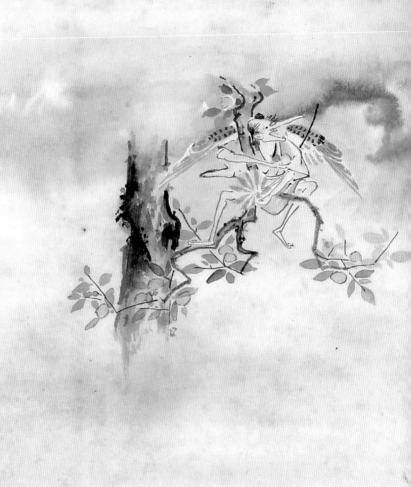

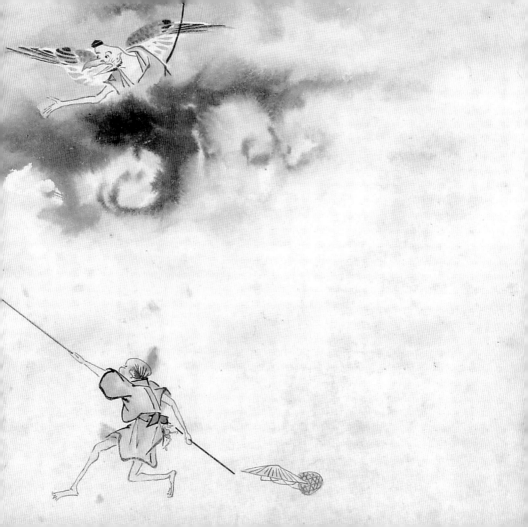

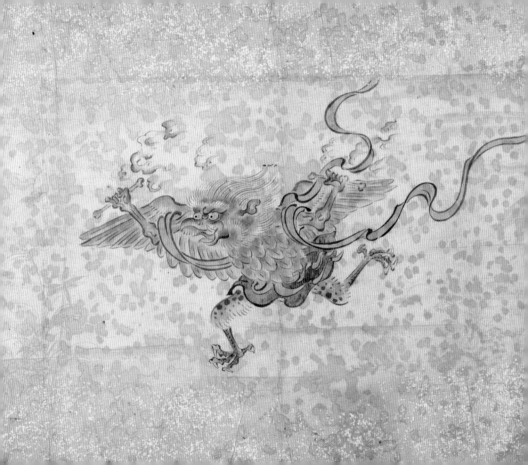

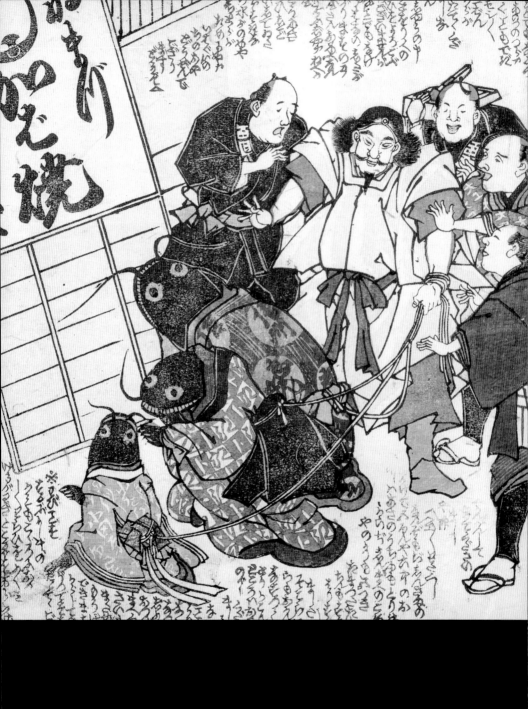

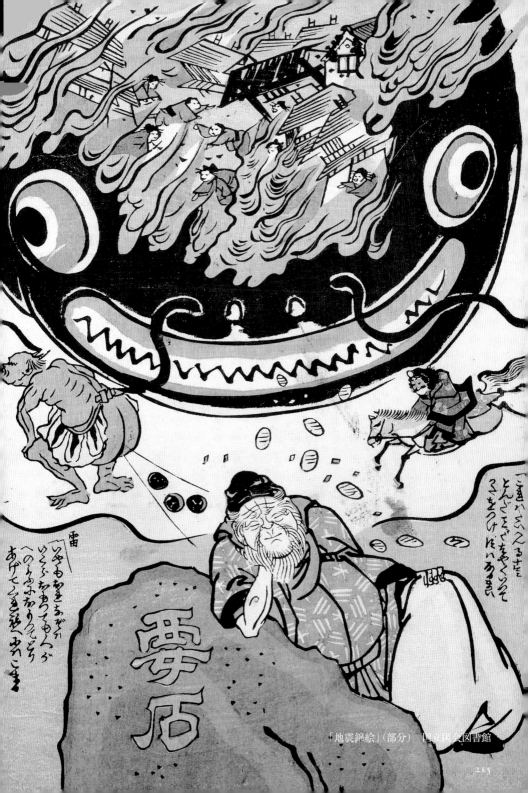

『地震錦絵』（部分） 国立国会図書館

215

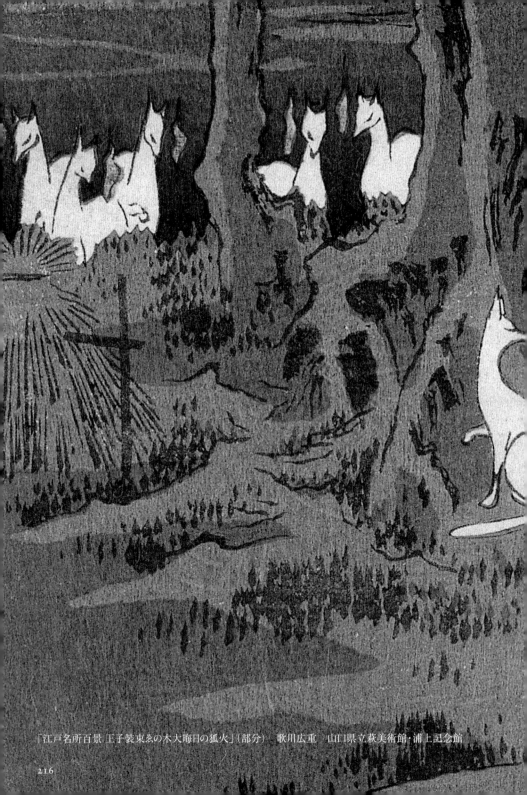

「江戸名所百景 王子装束ゑの木大晦日の狐火」（部分）　歌川広重　山口県立萩美術館・浦上記念館

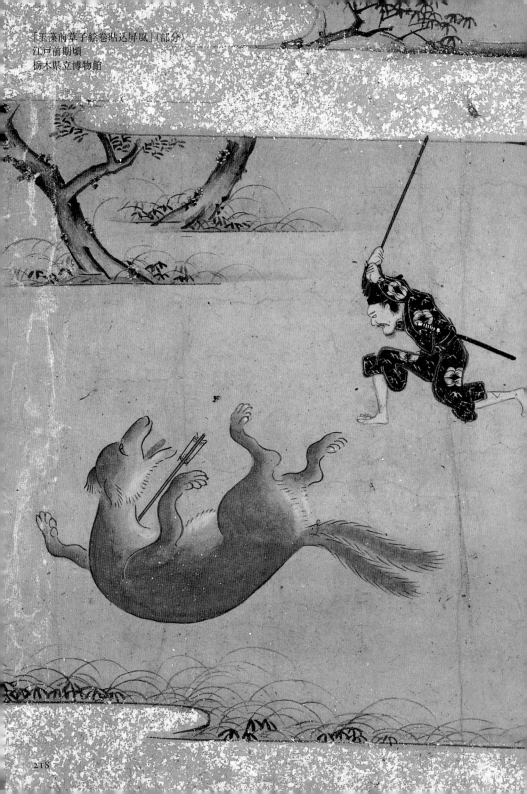

「玉藻前草子絵巻貼込屏風」(部分)
江戸前期頃
栃木県立博物館

218

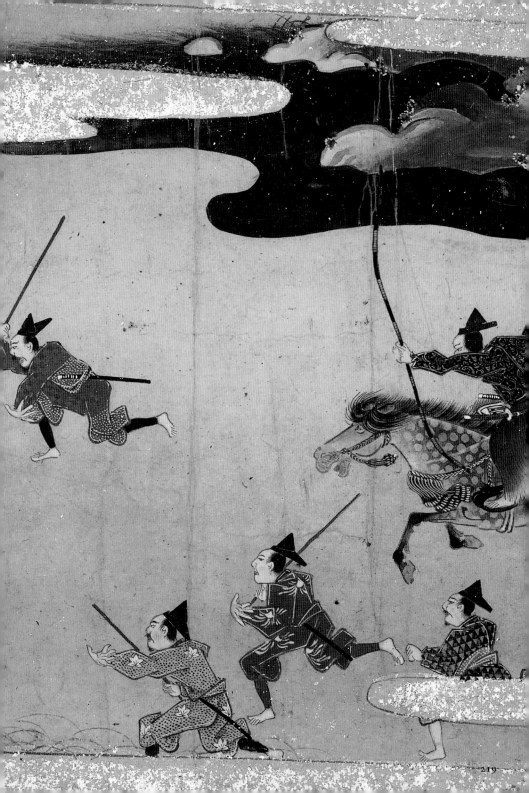

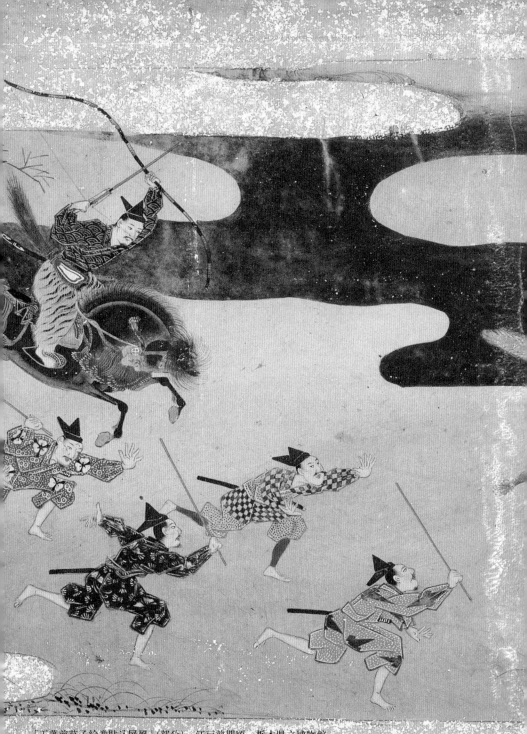

「玉藻前草子絵巻貼込屏風」（部分）　江戸前期頃　栃木県立博物館

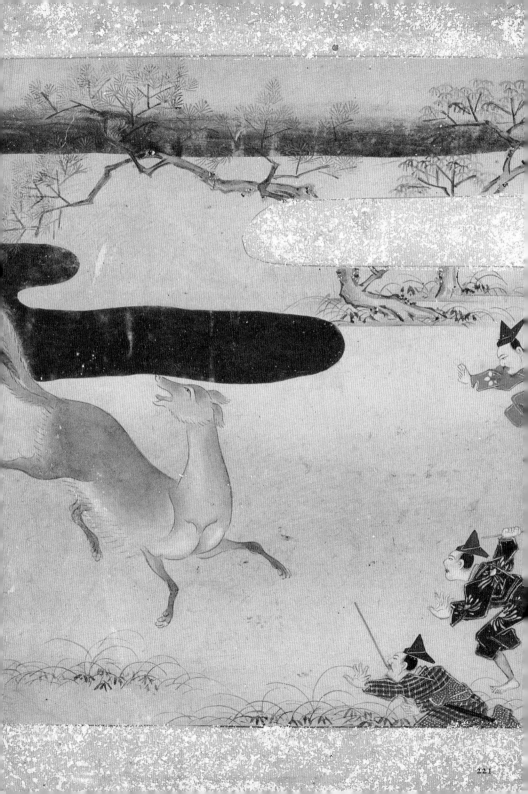

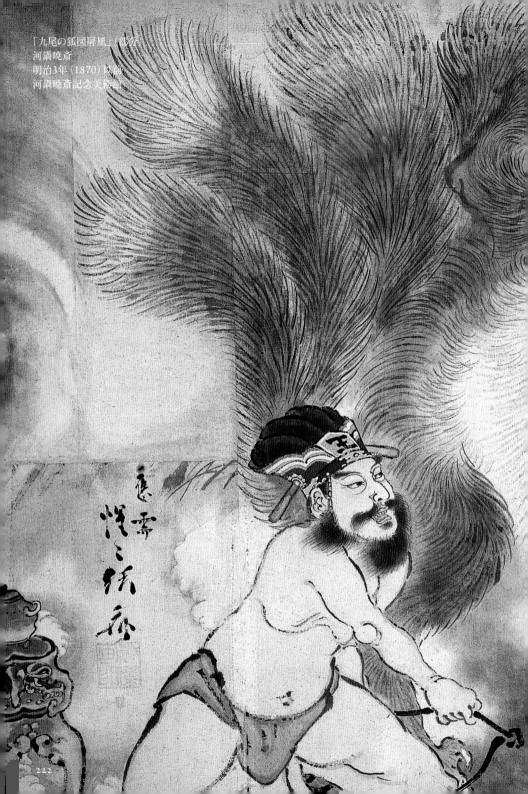

「九尾の狐図屏風」（部分）
河鍋暁斎
明治3年（1870）以前
河鍋暁斎記念美術館

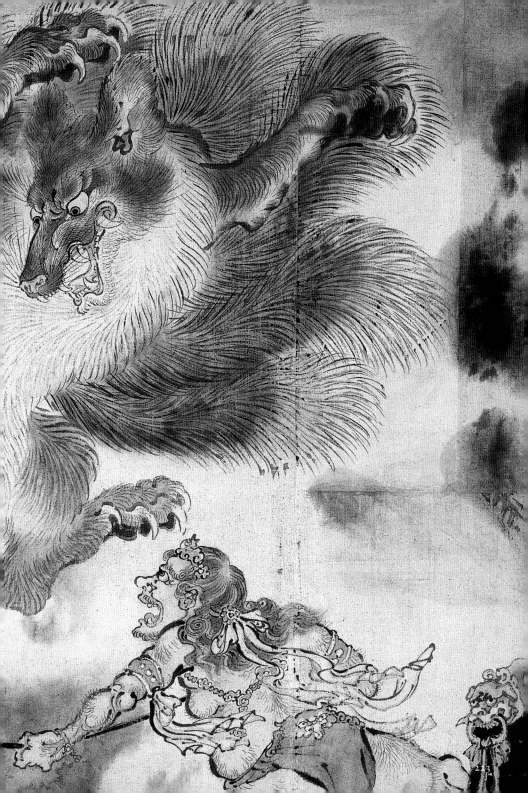

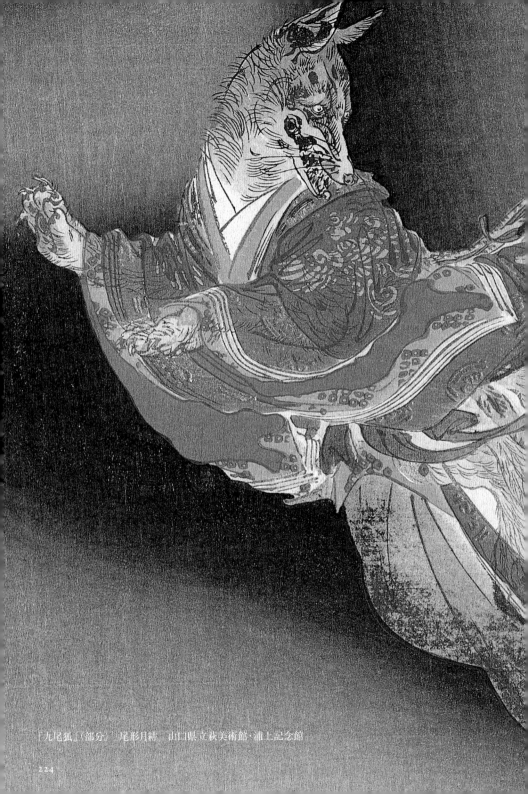

『九尾狐』(部分) 尾形月耕 山口県立萩美術館・浦上記念館

「たま藻のまへ」（部分）　京都大学附属図書館

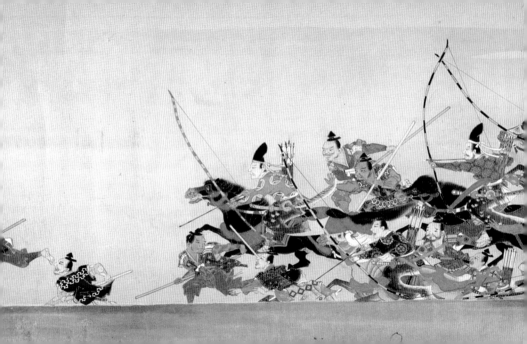

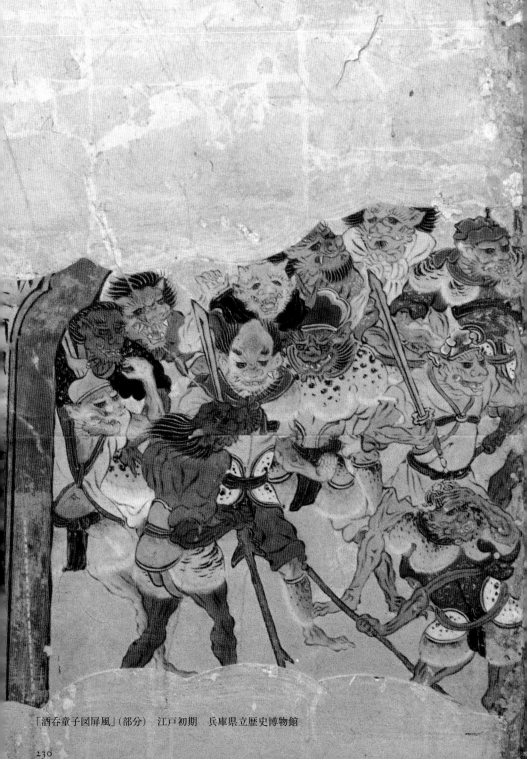

「酒呑童子図屏風」（部分）　江戸初期　兵庫県立歴史博物館

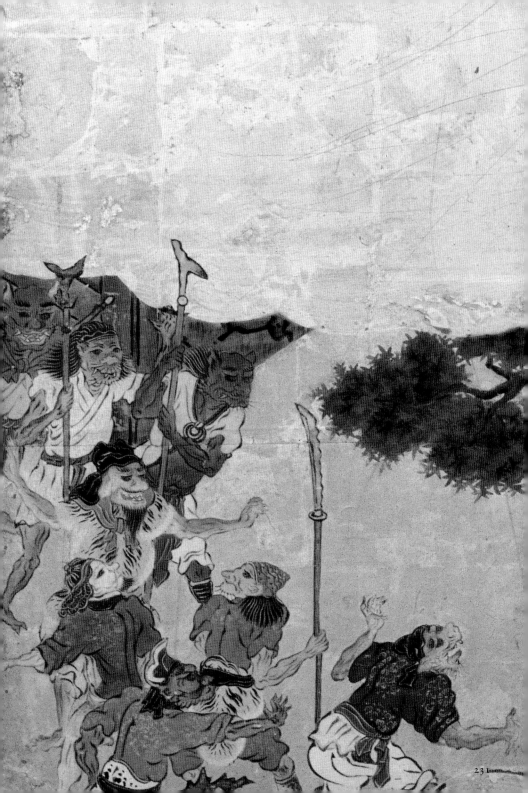

「酒呑童子図屏風」（部分）
江戸初期
兵庫県立歴史博物館

233

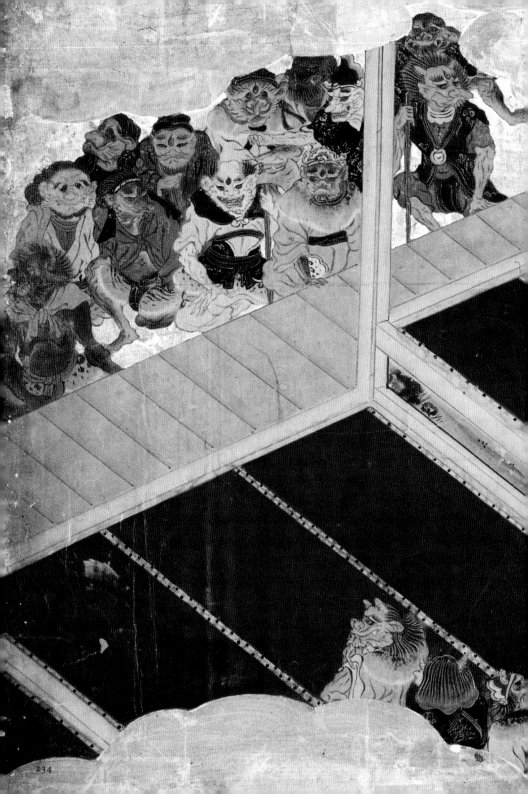

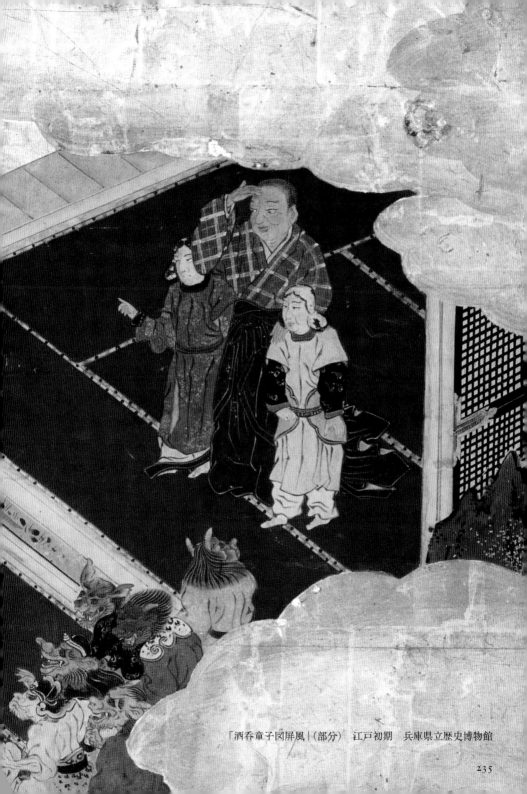

「酒呑童子図屏風」（部分）　江戸初期　兵庫県立歴史博物館

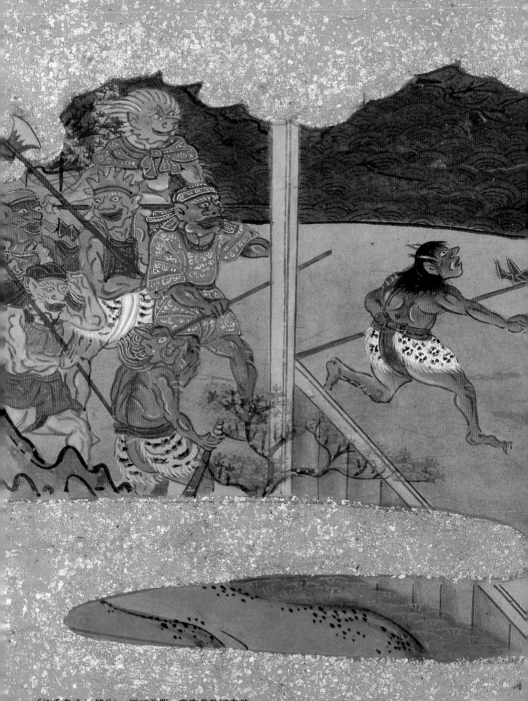

「酒呑童子」（部分）　江戸前期　慶應義塾図書館

236

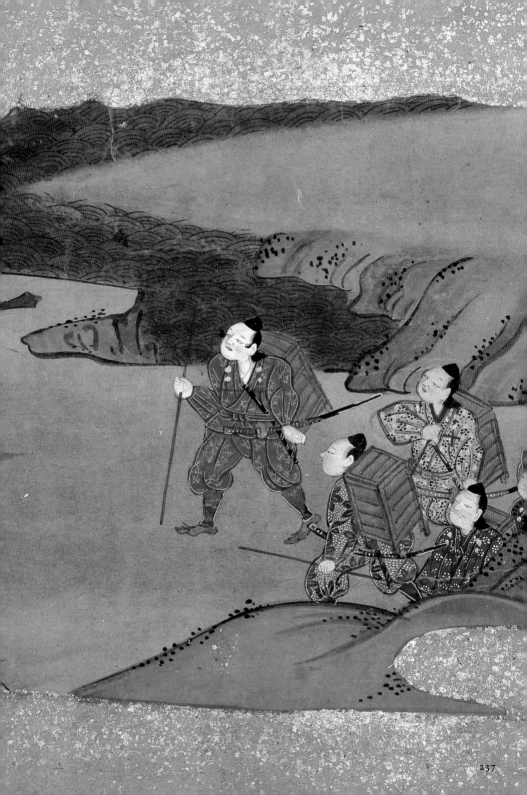

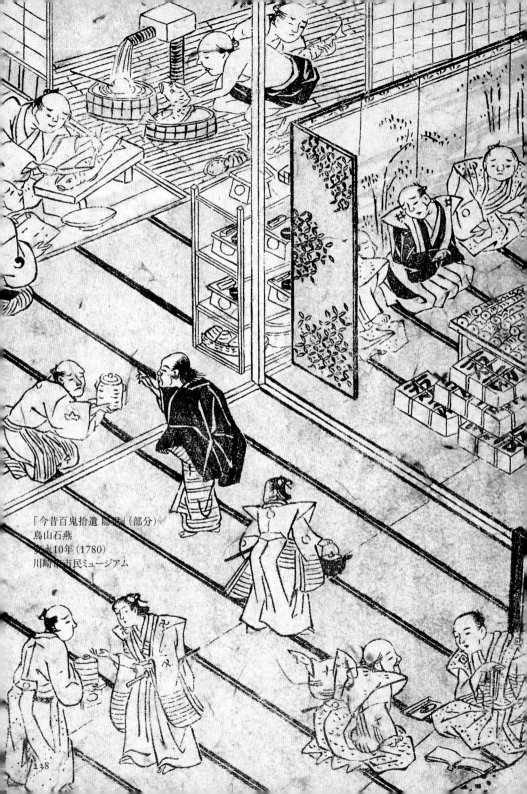

「今昔百鬼拾遺 隠里」（部分）
鳥山石燕
安永10年（1780）
川崎市市民ミュージアム

238

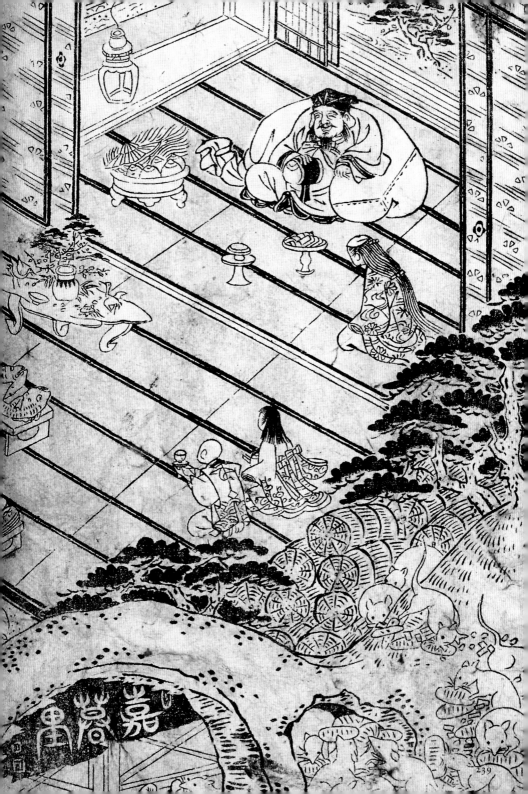

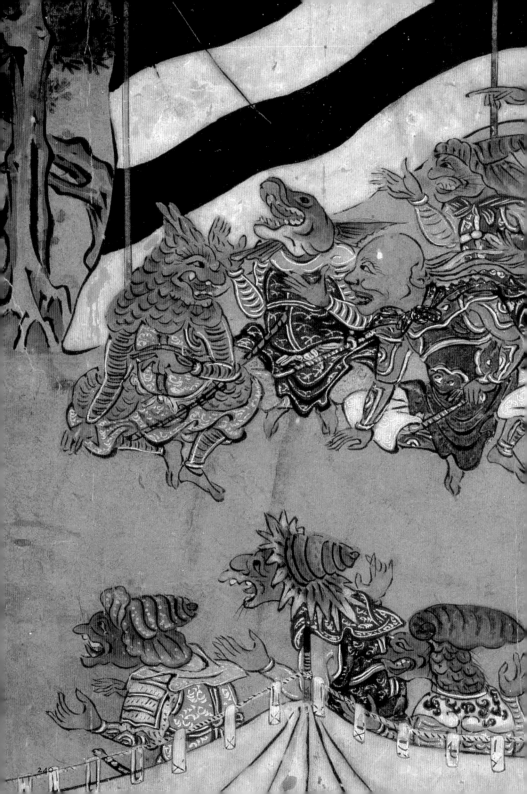

240

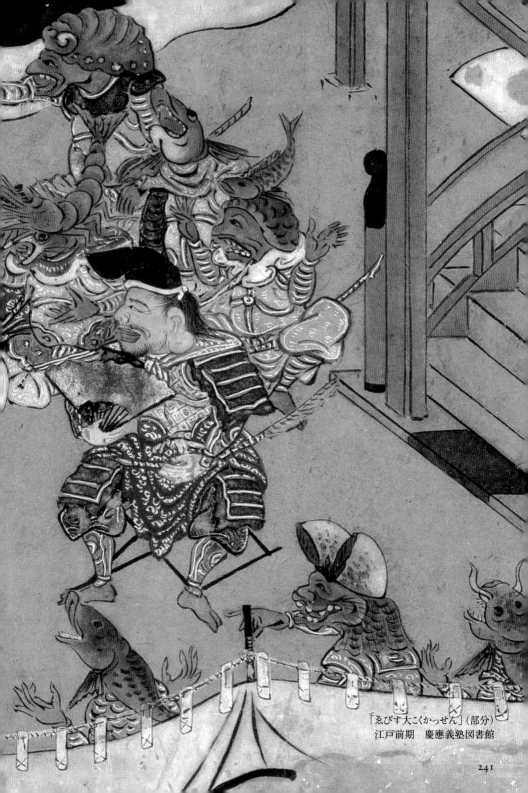

「ゑびす大こくかっせん」（部分）
江戸前期　慶應義塾図書館

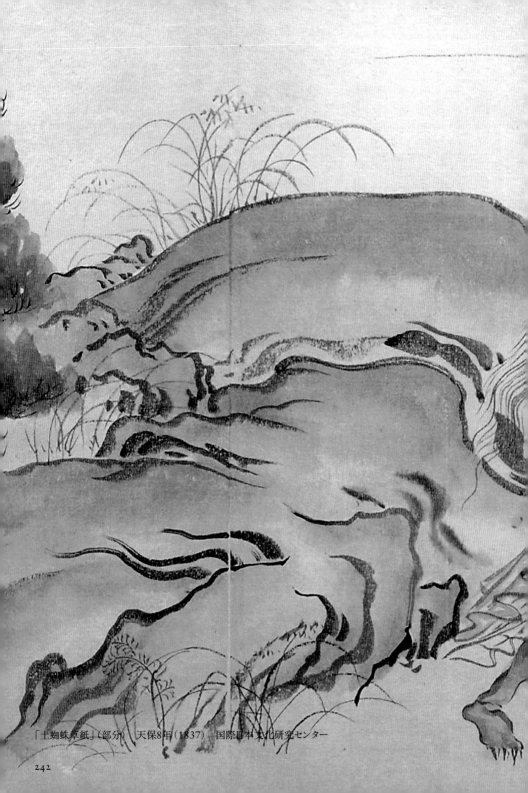

「土蜘蛛草紙」(部分) 天保8年 (1837) 国際日本文化研究センター

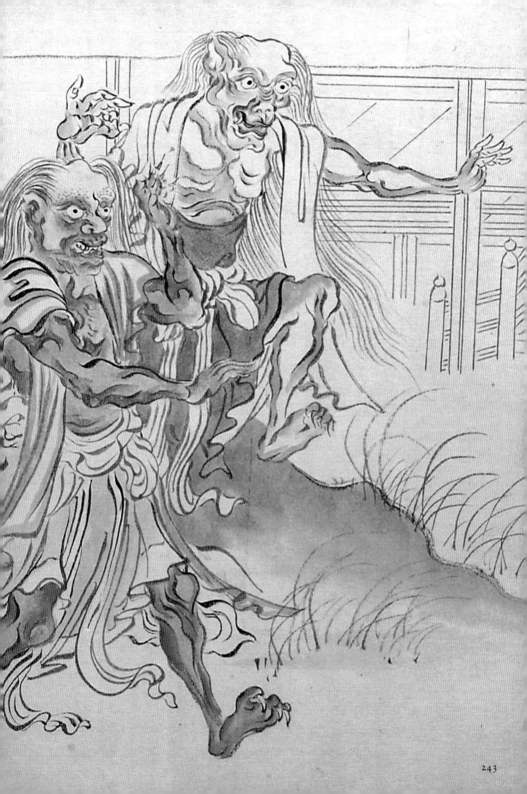

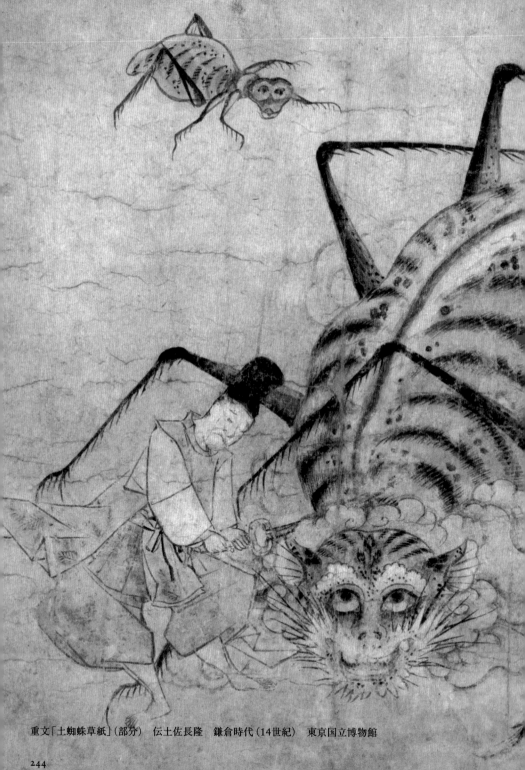

重文「土蜘蛛草紙」(部分)　伝土佐長隆　鎌倉時代(14世紀)　東京国立博物館

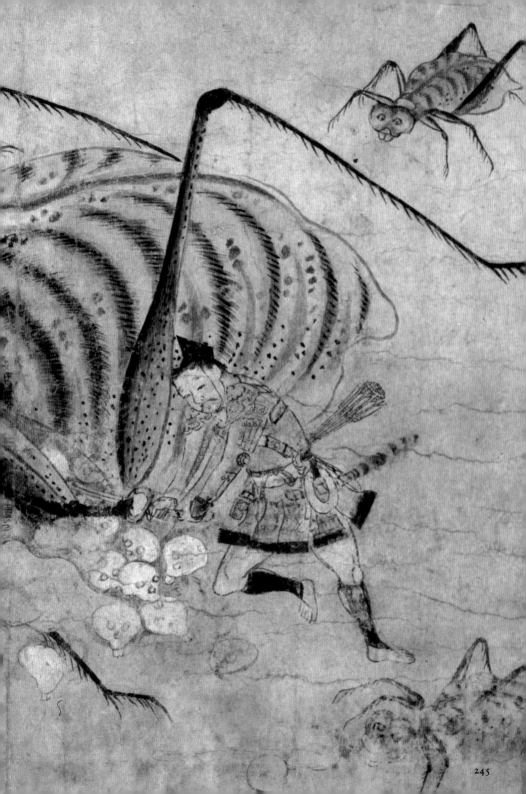

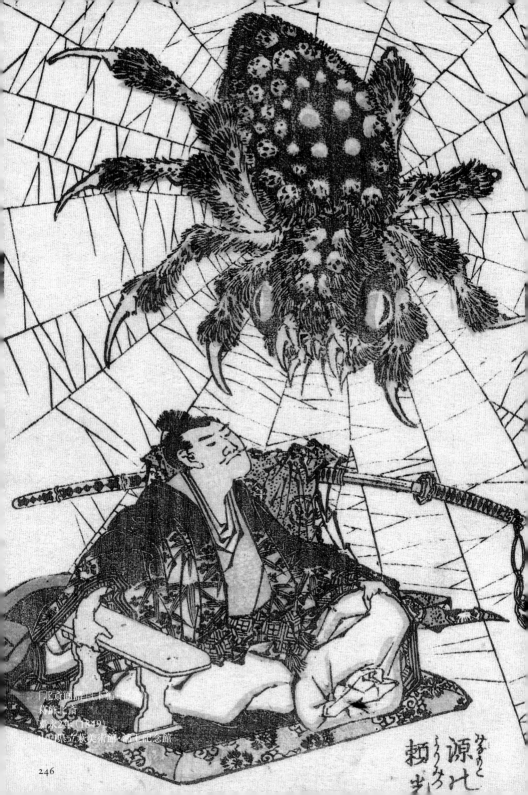

「北斎画譜」（下編・部分）
葛飾北斎
嘉永2年（1849）
山口県立萩美術館・浦上記念館

源れ
頼歩

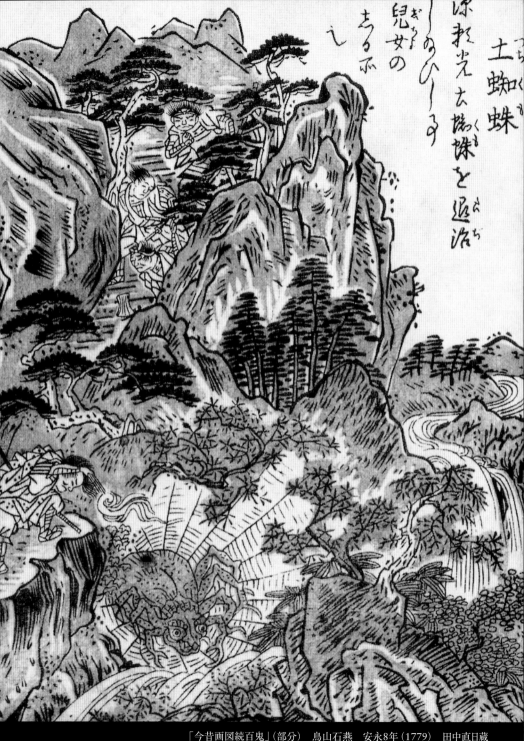

土蜘蛛

源
頼
光
土
蜘
蛛
を
退
治

し
の
ひ
い
る

兒
女
の

ぎ
う
ぢ
よ

あ
る
ふ

し

「今昔画図続百鬼」（部分）　鳥山石燕　安永8年（1779）　田中直日蔵

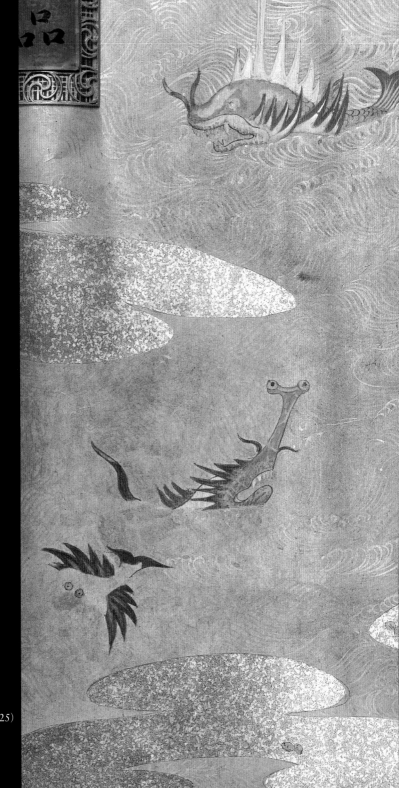

「平家納経（模本）
提婆達多品第十二」
（見返し・部分）
田中親美複写
大正9〜14年（1920-25）
大倉集古館

248

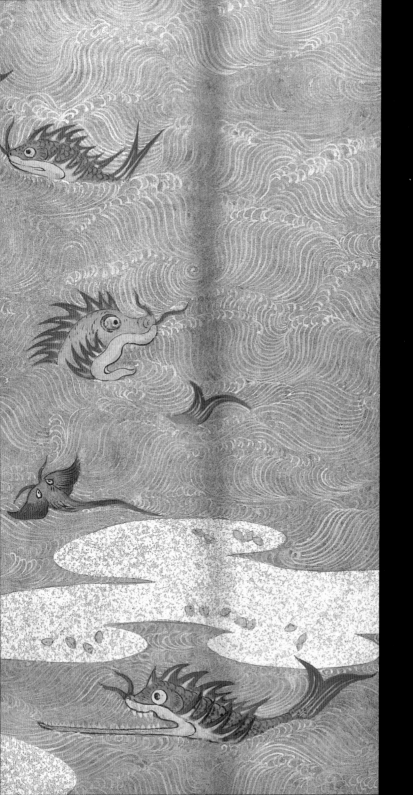

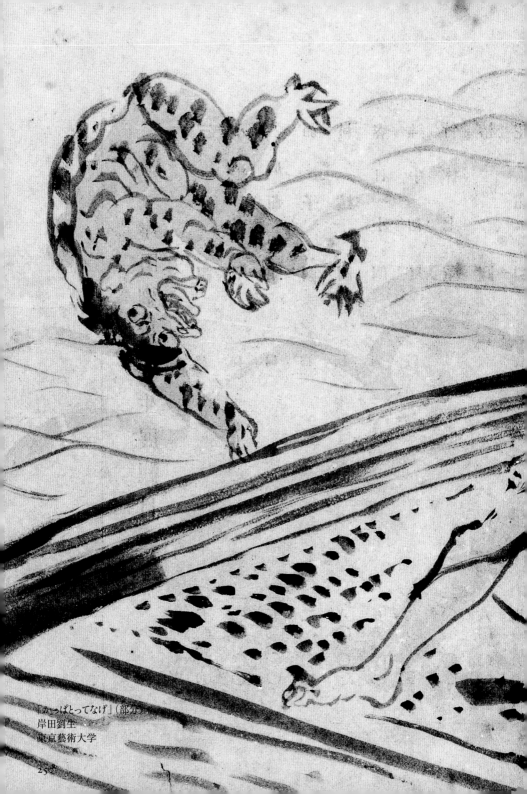

「かっぱとってなげ」（部分）
岸田劉生
東京藝術大学

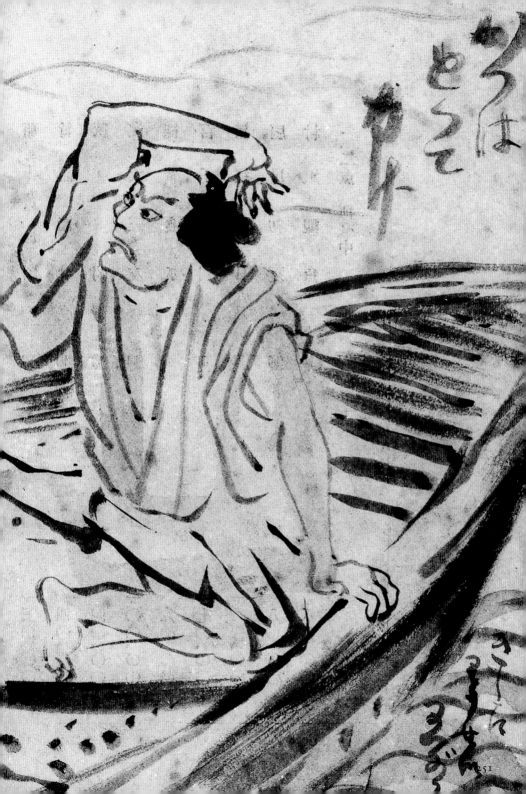

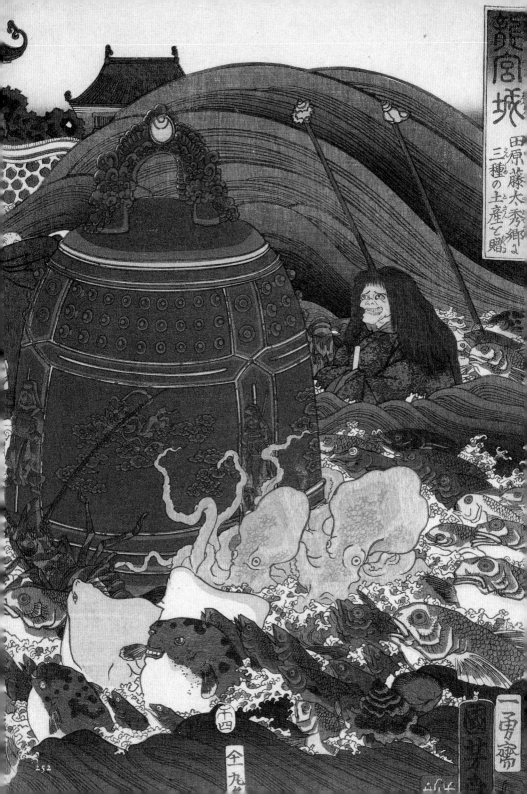

龍宮城

田原藤太秀郷に
三種の土産を贈

一勇齋
國芳

全九ツ

十四

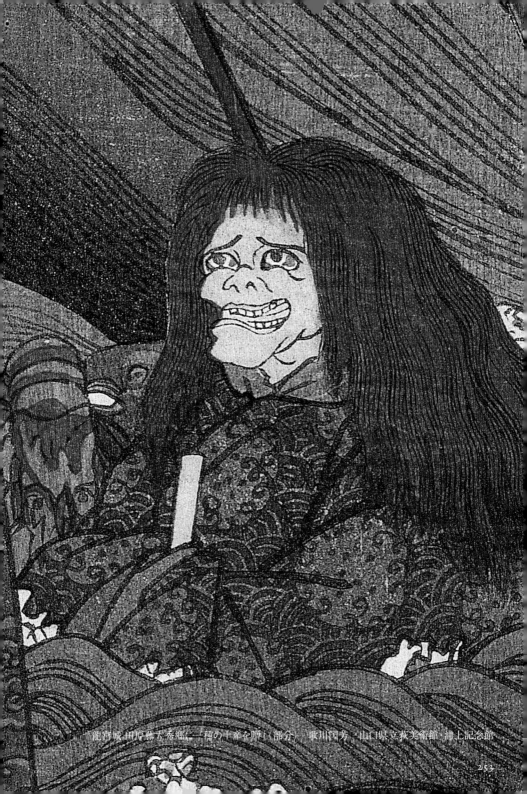

「龍宮城 田原藤太 秀郷に三種の土産を贈」（部分） 歌川国芳 山口県立萩美術館・浦上記念館

昌藏桜ニ炎水虎ハ水虎ノ誤ナルヘシ唐虎字形

相近ニ因テ轉訛セルナルヘシ相感志ニ作水唐

殊更傳謬一笑スヘシ

再按ニ説文云蛓蛓山川之精物也淮南子

説蛓状云如三歳小児赤黒色赤目長

耳美髪正字通蛓蛭紡切音圉徐絃

日俗作魍魎非是ニ三所謂蛓蛓ハモシ

此河太郎ナルベキカ蘭山嘗云淮南子

ニ載ル所ノ圖両水虎ノ之ナルベシト先師篤信

翁ノ説アリ大和本草詳密ナリト詰リキ尤モ本綱語蒙ニ

モ出セリ圖両ハ本綱戴之ま二アリ参攷スベシ

ム子高リ起リ𥶡
首ニ育ムシ
欣ノ如シト云

「水虎考略」(部分)　古賀侗庵編・栗本丹洲画　天保7年(1836)　西尾市岩瀬文庫

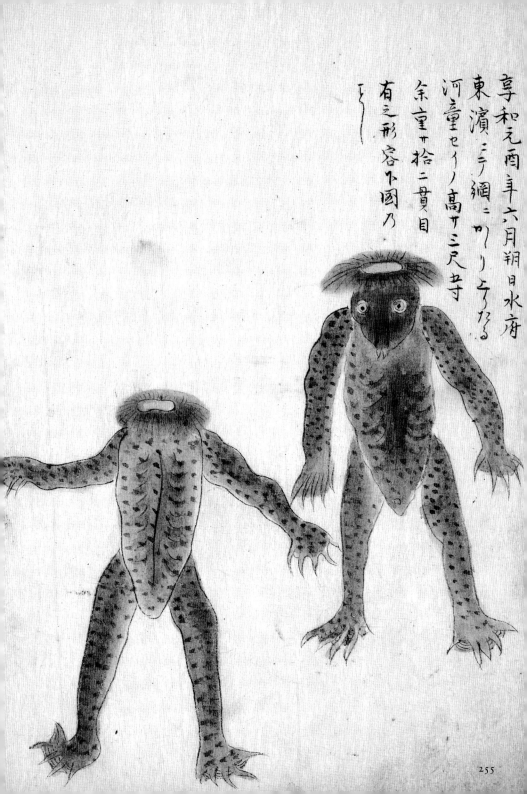

享和元酉年六月朔日水府
東濱ニテ網ニ掛リシトナル
河童セイノ高サ三尺五寸
余重サ拾二貫目
有之形容下圖ノ
如シ

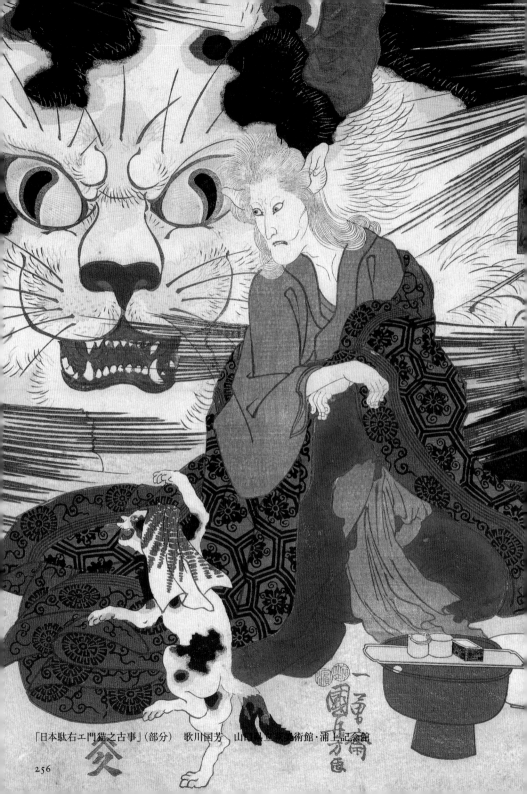

「日本駄右ヱ門猫之古事」（部分）　歌川国芳　山口県立萩美術館・浦上記念館

256

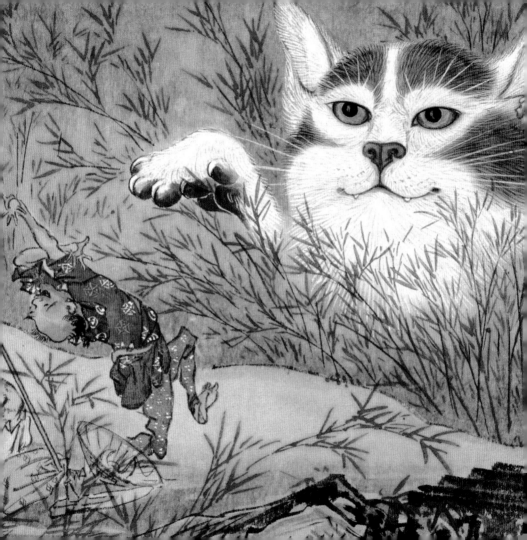

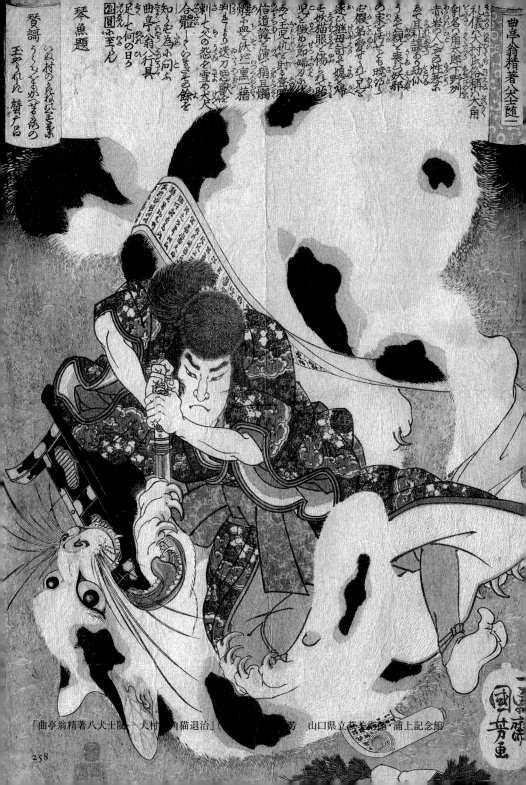

「曲亭翁精著八犬士随一　犬村○○角猫退治」（　　　　　　　　芳　山口県立萩美術館・浦上記念館

258

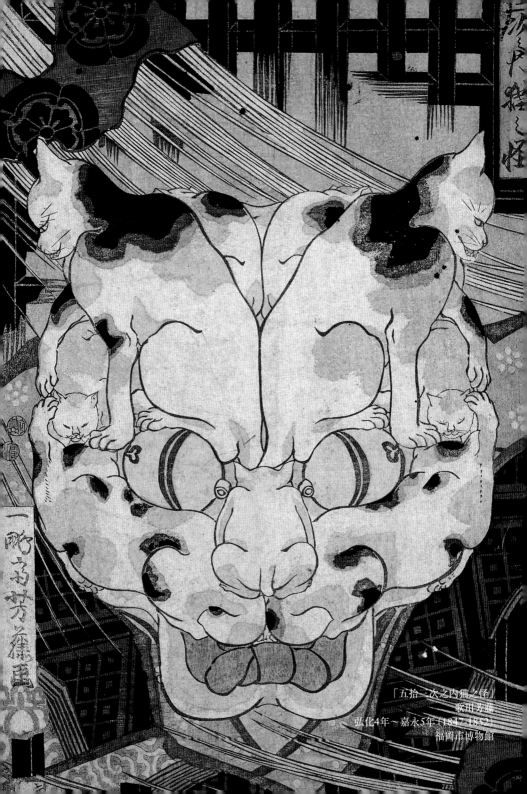

「五拾三次之内猫之怪」
歌川芳藤
弘化4年〜嘉永5年（1847-1852）
福岡市博物館

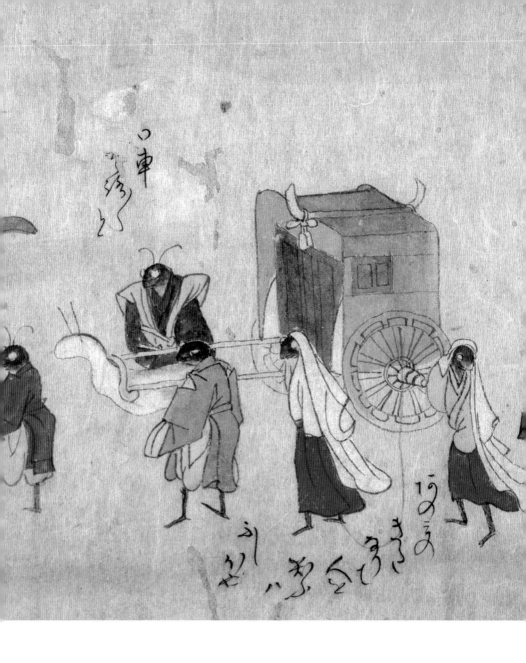

「虫物語」（部分）　江戸前期　慶應義塾図書館

あふ坂に
みつ生る
ことくうた
祐くいは

うきの
多

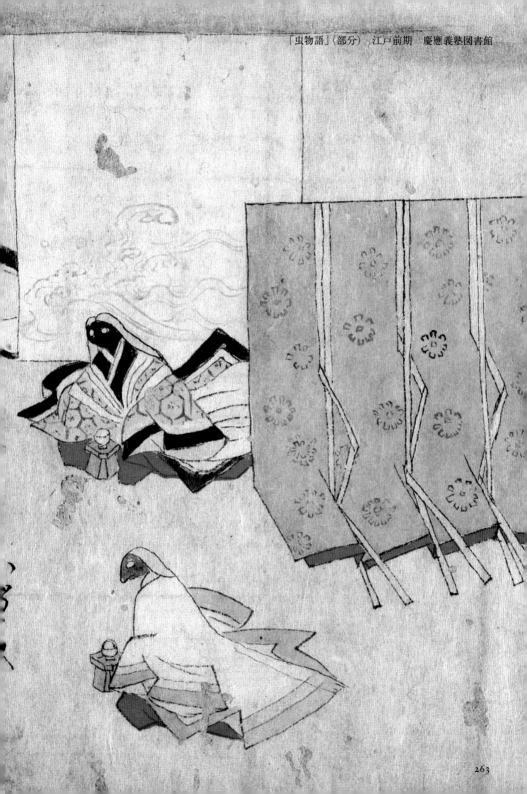

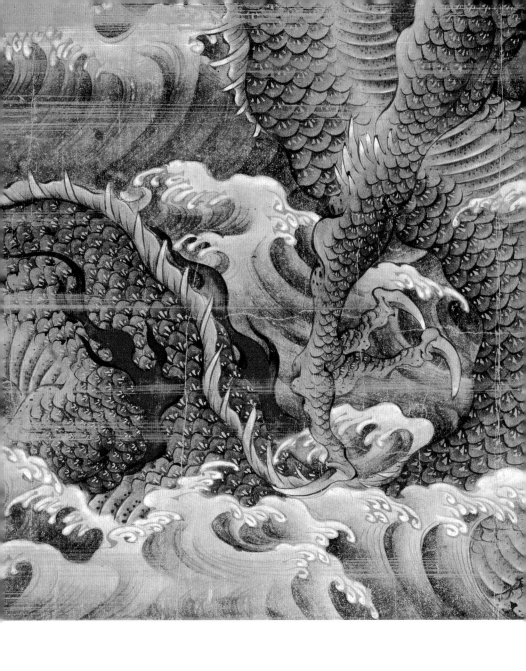

「小栗判官物語絵巻」（第2巻・部分）　岩佐又兵衛　江戸時代（17世紀）　宮内庁三の丸尚蔵館

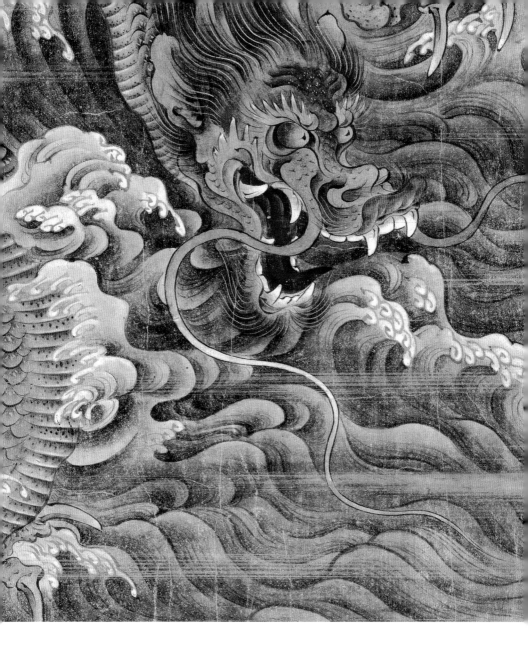

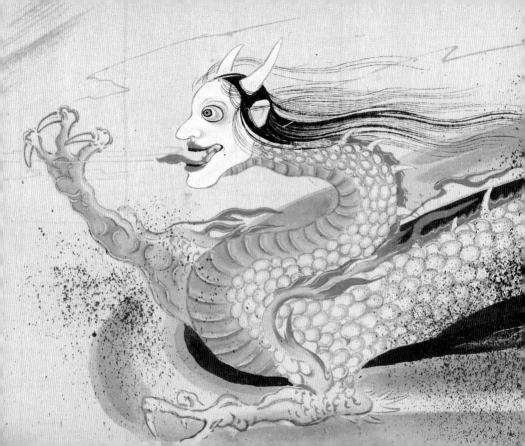

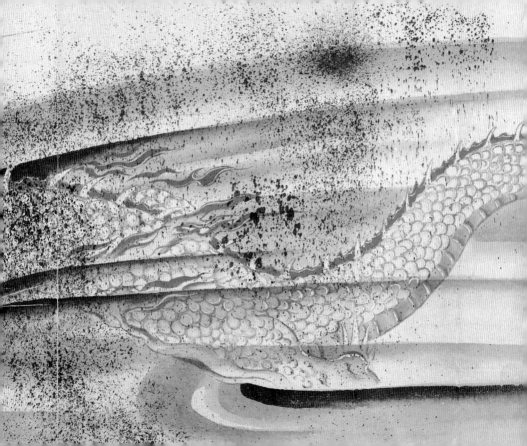

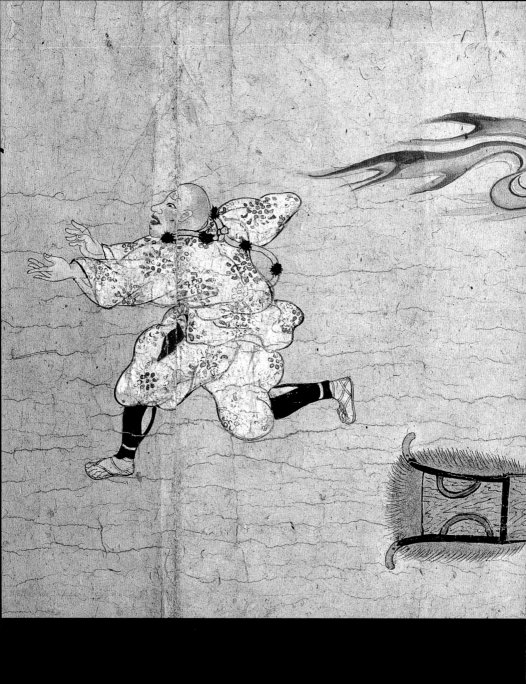

重文「道成寺縁起」（部分）　14世紀末～15世紀半ば　道成寺

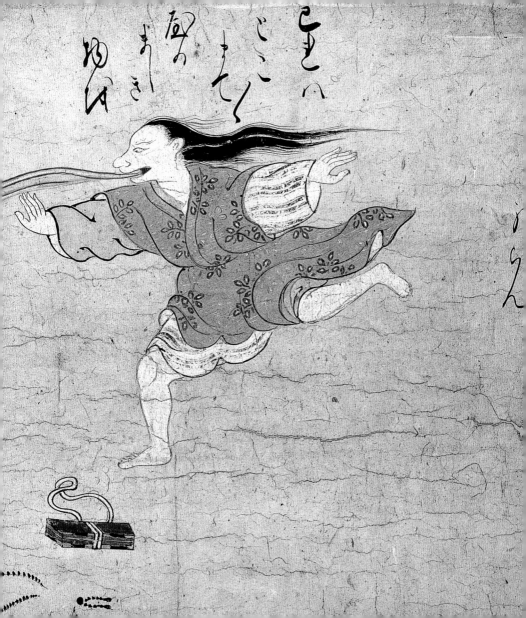

重文「道成寺縁起」（部分）　14世紀末～15世紀半ば　道成寺

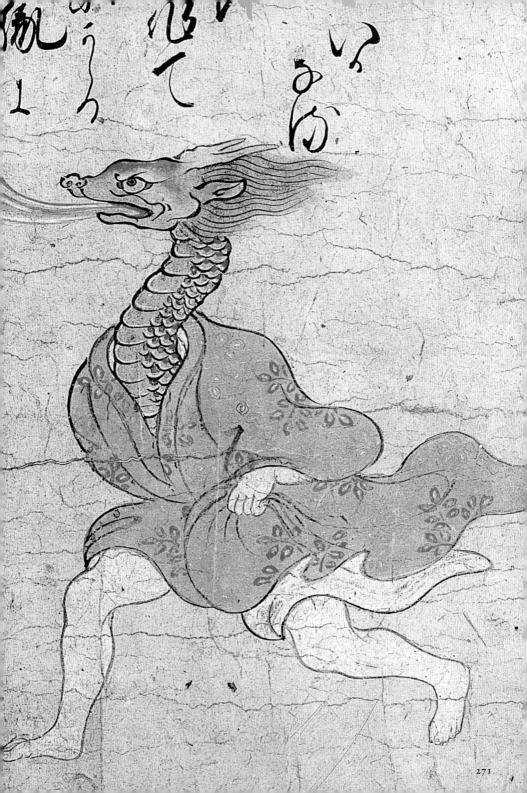

重文「道成寺縁起」(部分) 14世紀末〜15世紀半ば 道成寺

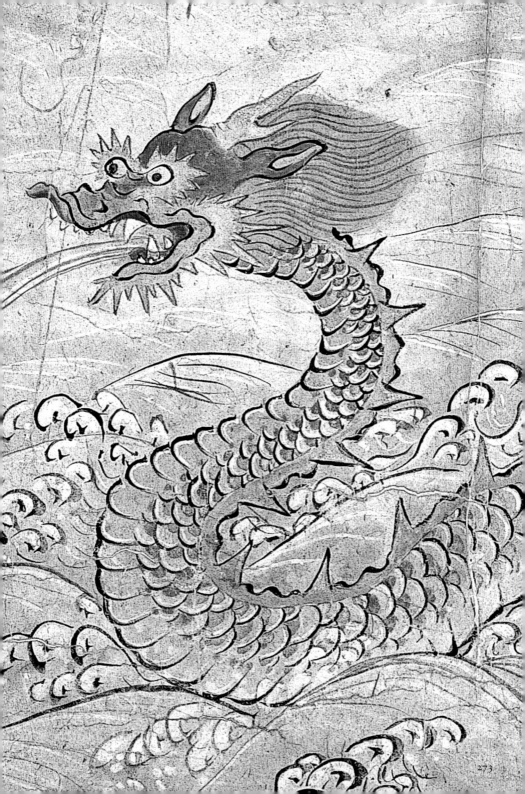

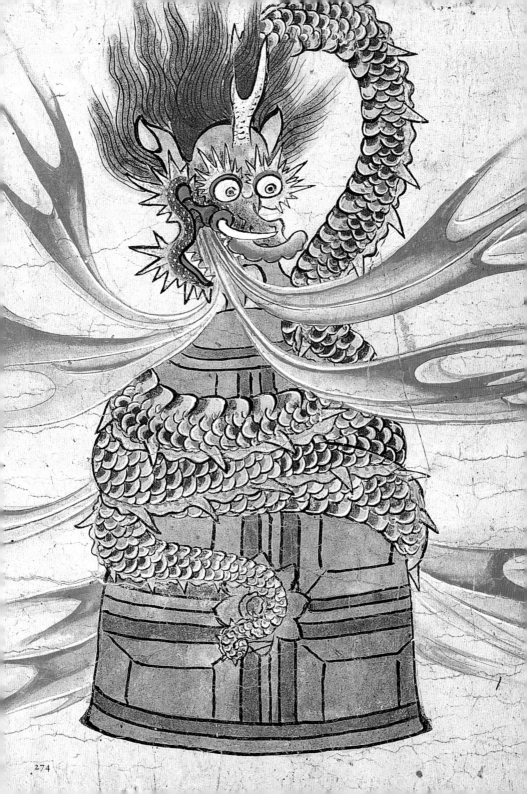

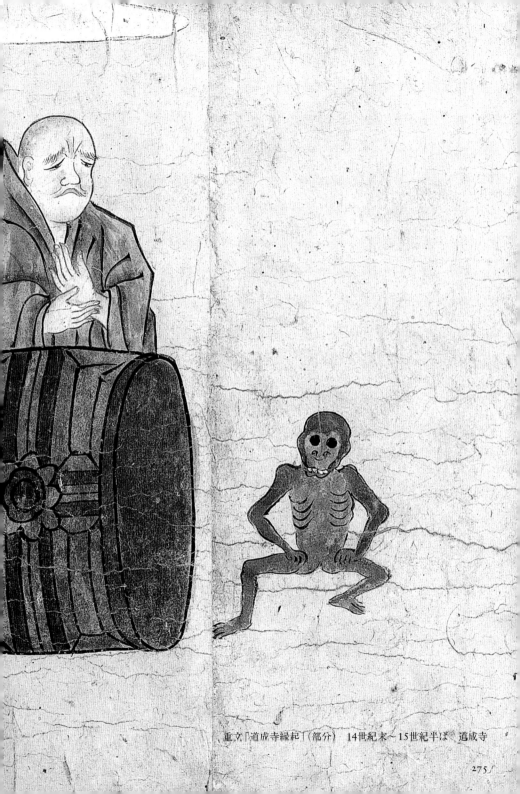

重文「道成寺縁起」（部分）　14世紀末～15世紀半ば　道成寺

あまと門

やうならばゆきの猫と木の
なか松に流れて帰りてぞん
たまる糸とも松々女ゆに帰み
おて遊ぶ来る猫子なせく
わて遊ぶ来る猫子なせく
儚みより遊り女のたゑし
　　　源さまん

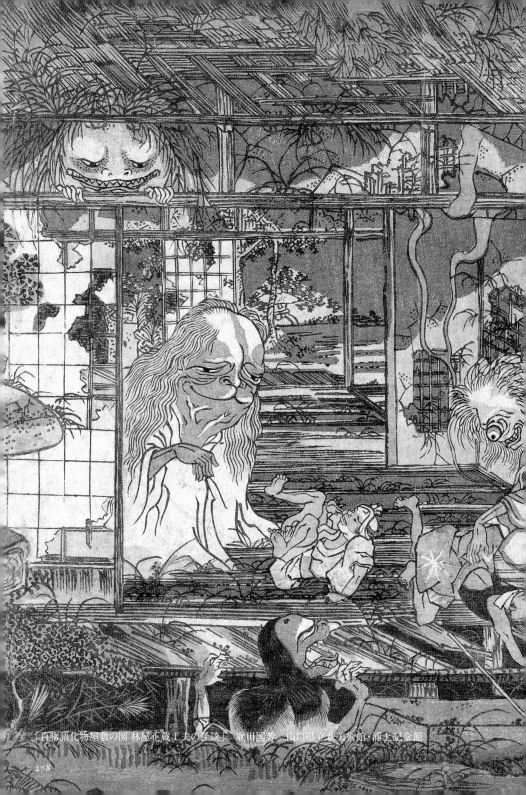

「百物語化物屋敷の図 林屋正蔵工夫の怪談」　歌川國芳　山口県立萩美術館・浦上記念館

278

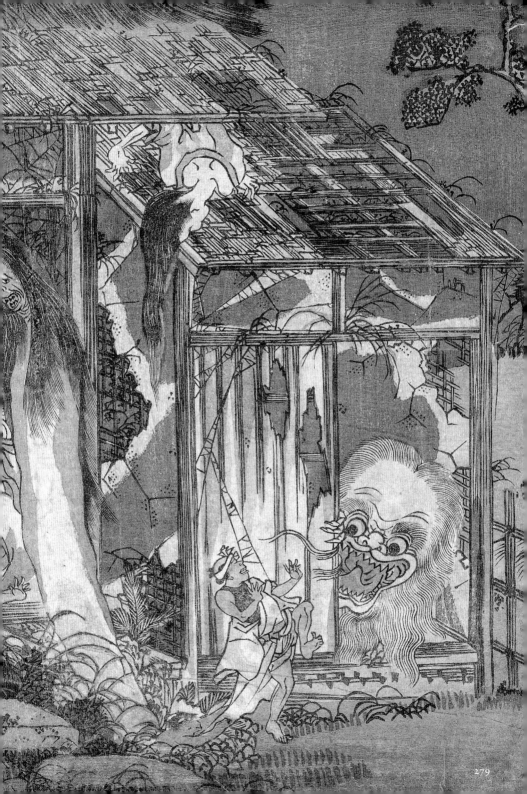

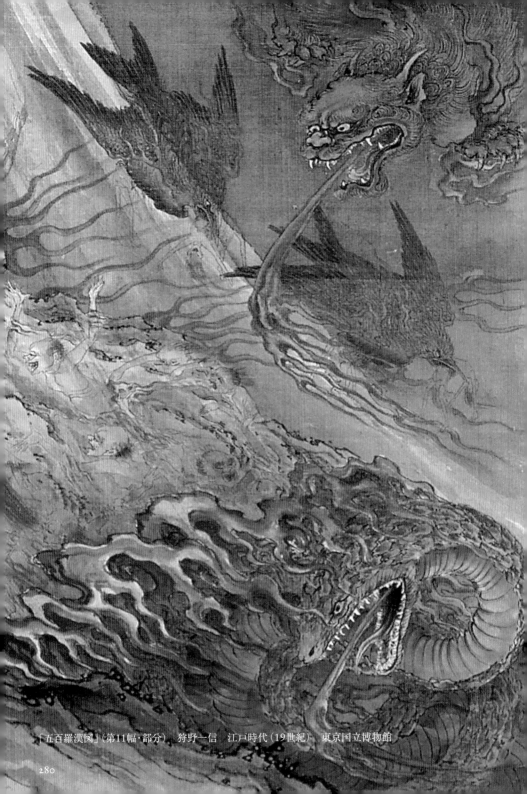

「五百羅漢図」（第11幅・部分）　狩野一信　江戸時代（19世紀）　東京国立博物館

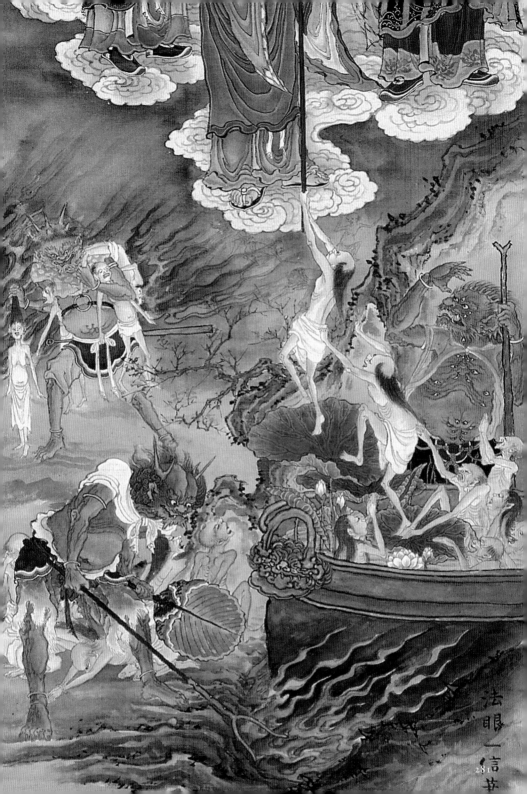

法眼

信

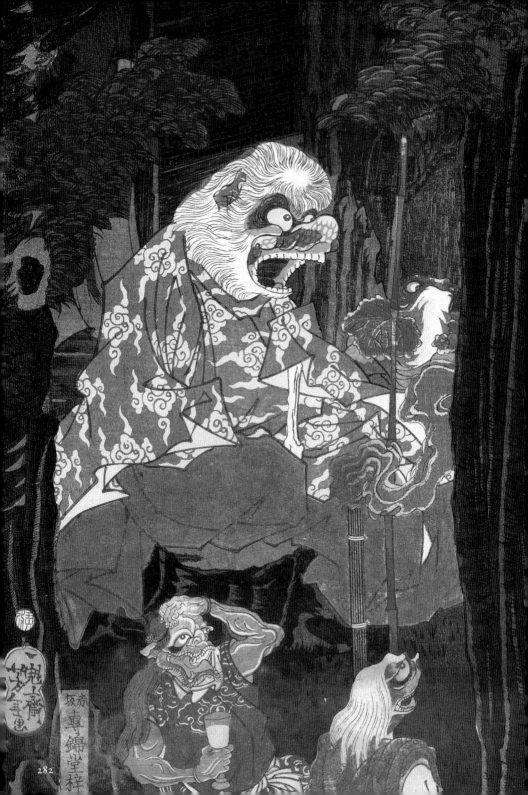

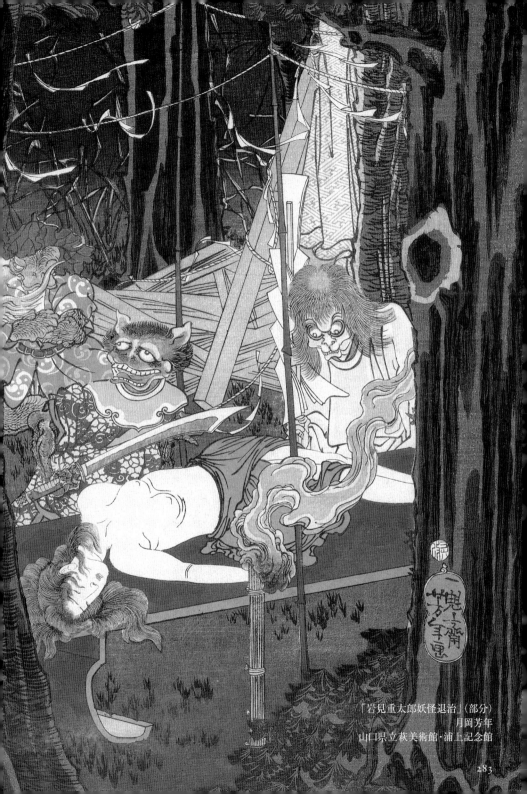

「岩見重太郎妖怪退治」（部分）
月岡芳年
山口県立萩美術館・浦上記念館

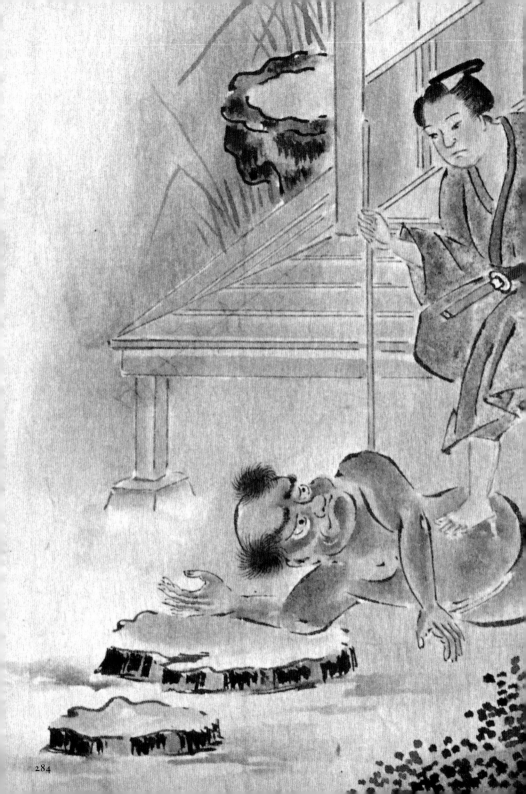

「稲亭物怪図説」（部分）
書写・安政4年（1857）
西尾市岩瀬文庫

285

「稲亭物怪図説」（部分）
書写・安政4年（1857）
西尾市岩瀬文庫

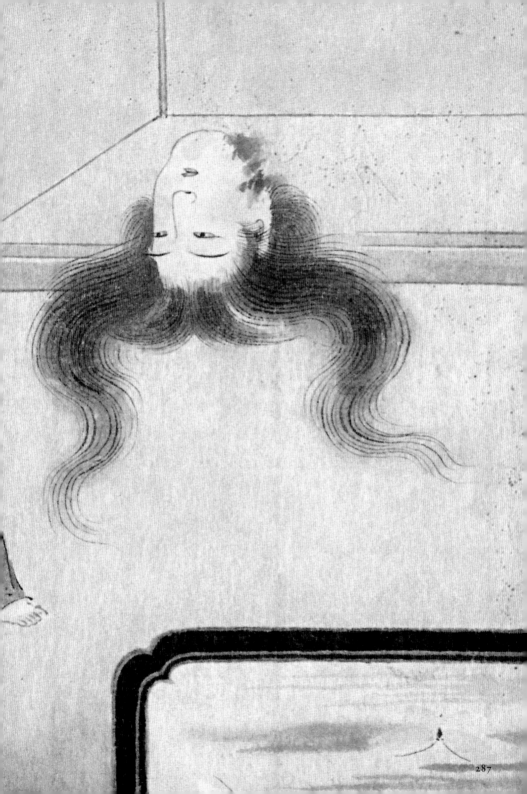

「稲亭物怪図説」(部分)
書写・安政4年 (1857)
西尾市岩瀬文庫

288

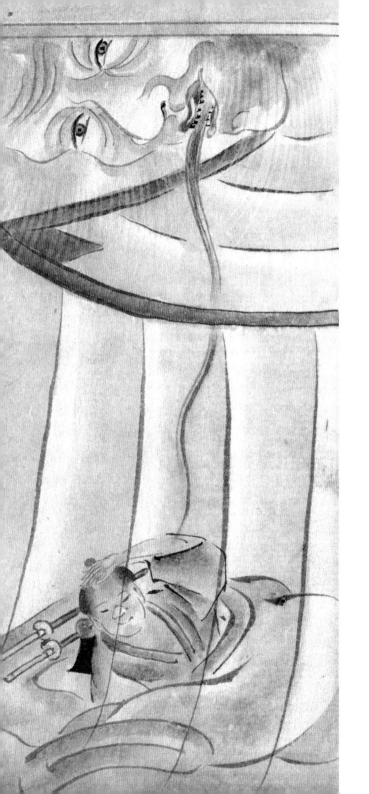

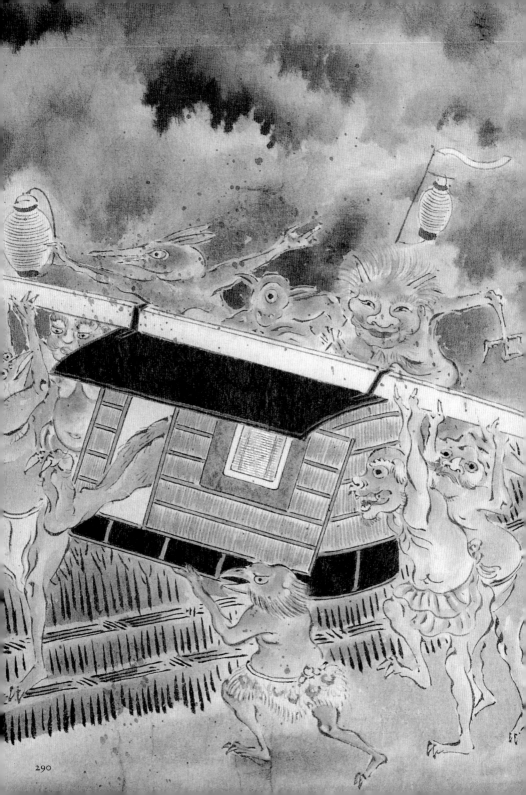

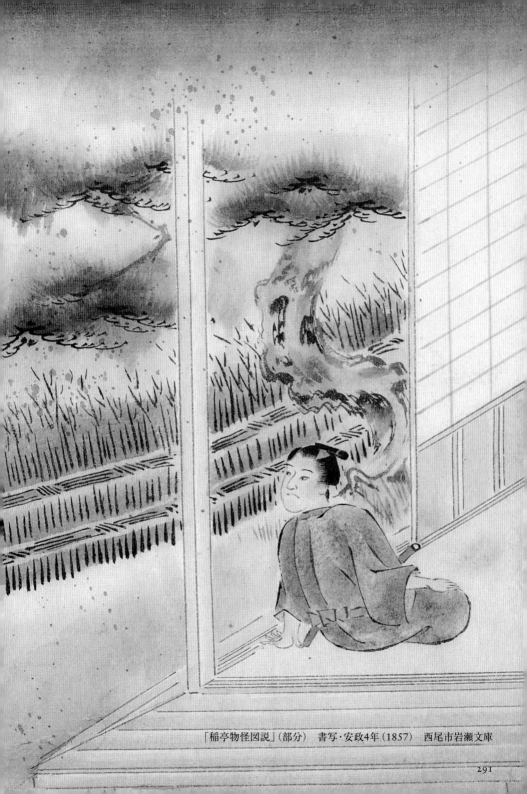

「稲亭物怪図説」（部分）　書写・安政4年（1857）　西尾市岩瀬文庫

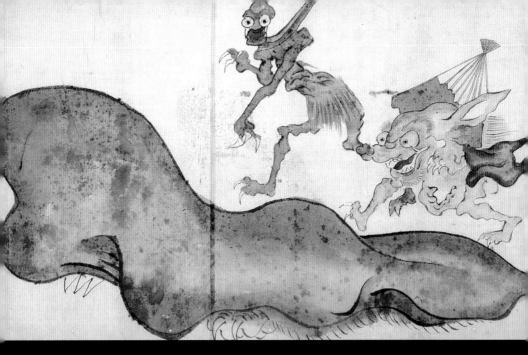

「百鬼夜行絵巻」（部分）　国際日本文化研究センター

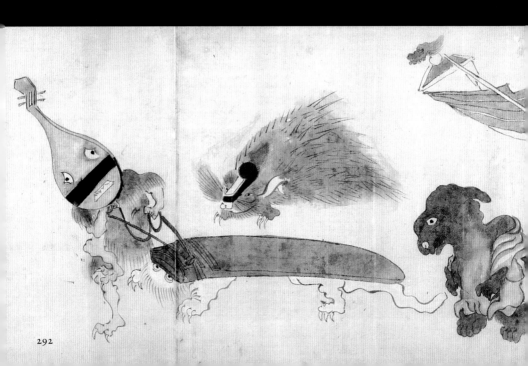

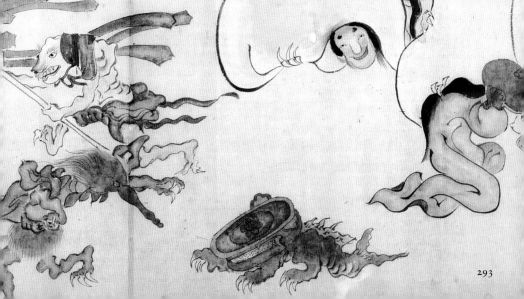

逢魔時

「今昔画図続百鬼」〈逢魔時・部分〉　鳥山石燕　安永8年（1779）　国立国会図書館

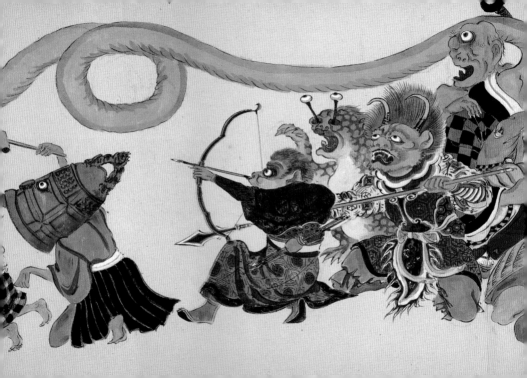

琵琶牧ニ

琵琶牧馬と云つる琵琶ハいづれ
の器につくくくまだ一ぎたびこゝめき
てるバをせがくるの
いとの指みて
ひとつの指みて
をふことあの
めく〳〵と
ちょく

おくひぬ

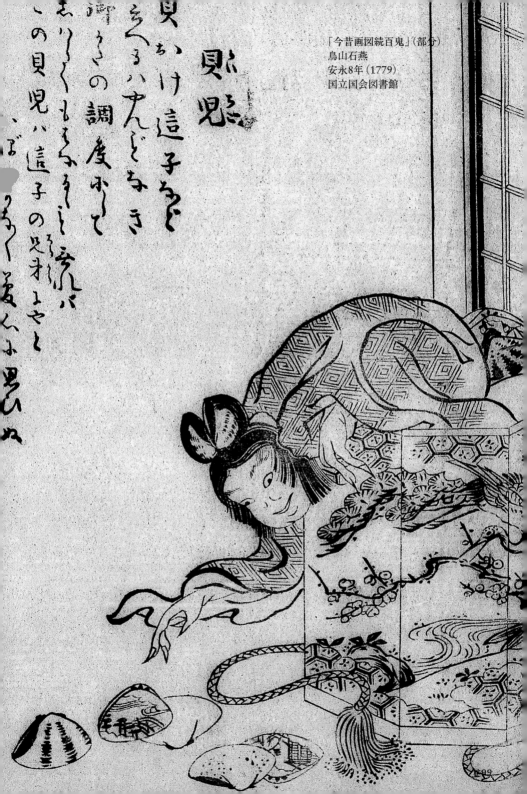

貝児

「今昔画図続百鬼」（部分）
鳥山石燕
安永8年（1779）
国立国会図書館

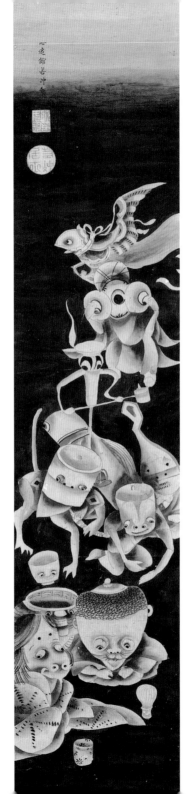

「付喪神図」
伊藤若冲
江戸時代
福岡市博物館

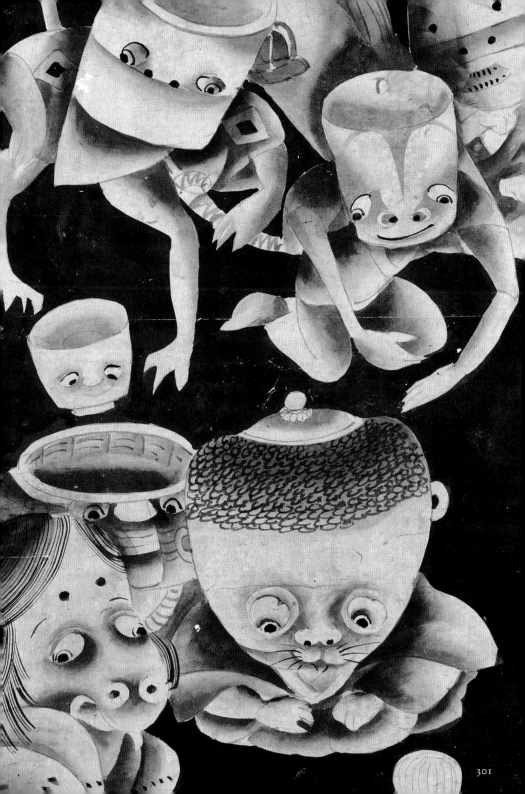

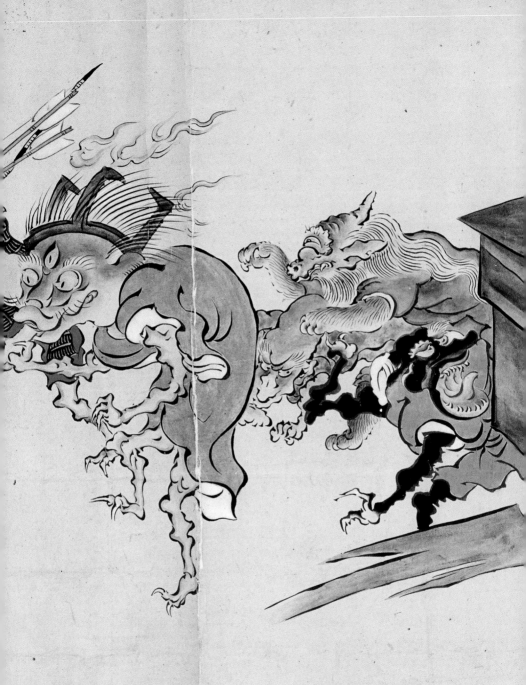

「百鬼夜行絵巻」(部分)　江戸時代　国立歴史民俗博物館

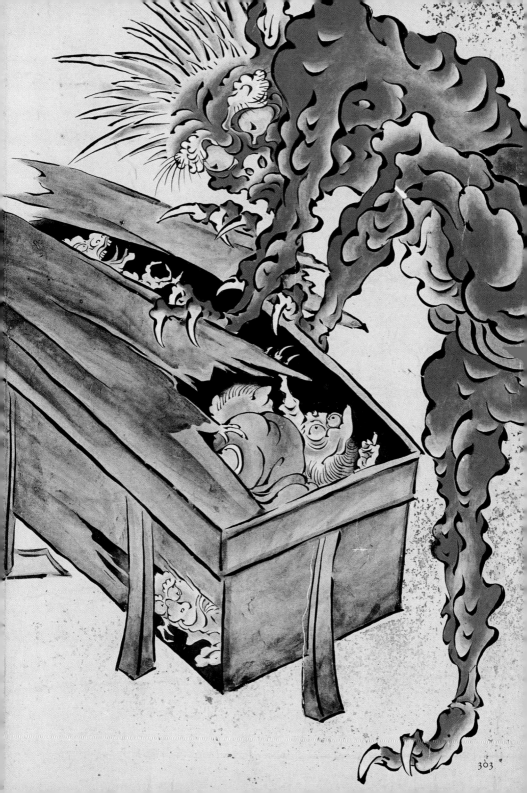

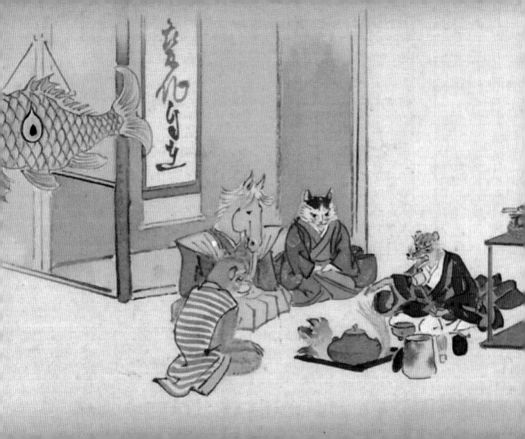

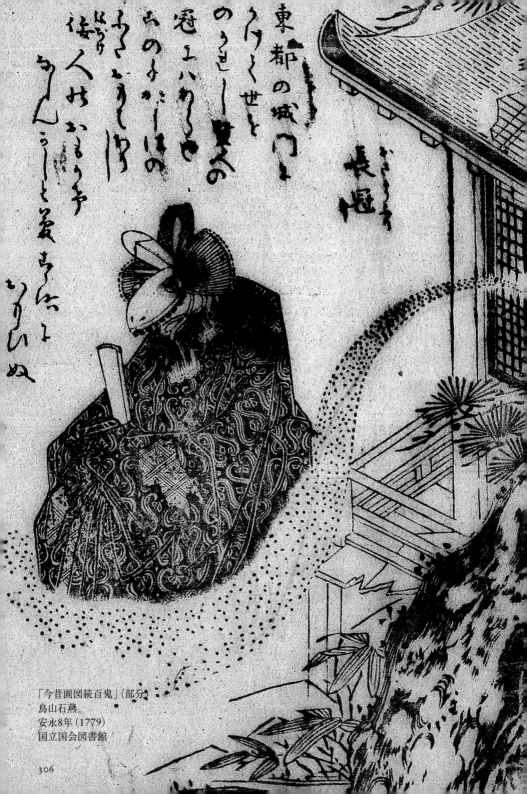

「今昔画図続百鬼」（部分）
鳥山石燕
安永8年（1779）
国立国会図書館

やたくかのことく物の恩威を
さるさ大哉
兼況とくれ
しれ物の

「付喪神」（上巻・部分）　寛文6年（1666）　京都大学附属図書館

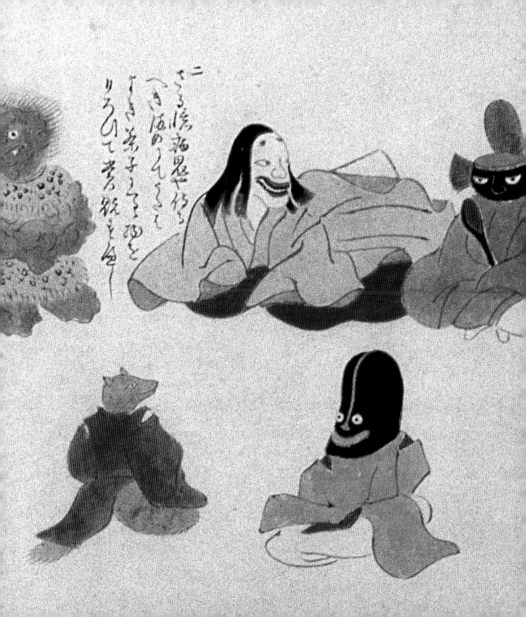

二
さる侶病鬼や作る
へき侶めんぞうて
よき茶子うて申と
りろひて芳薮を給へ

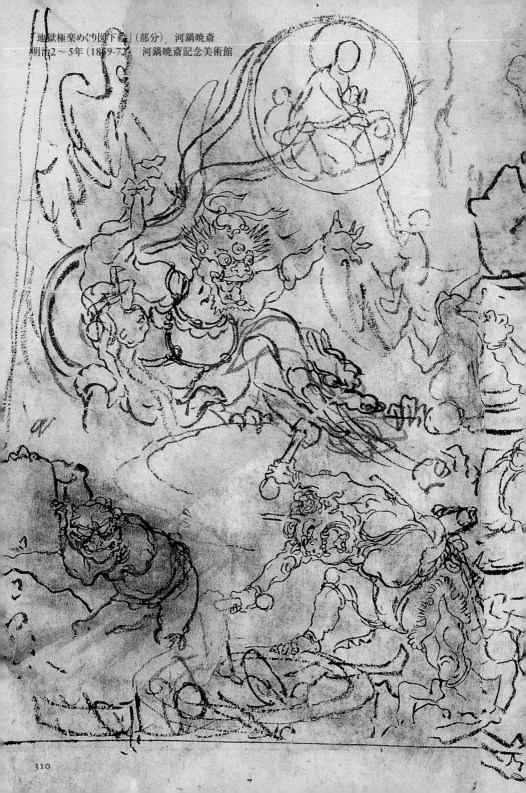

「地獄極楽めぐり図下絵」（部分）　河鍋暁斎
明治2～5年（1869-72）　河鍋暁斎記念美術館

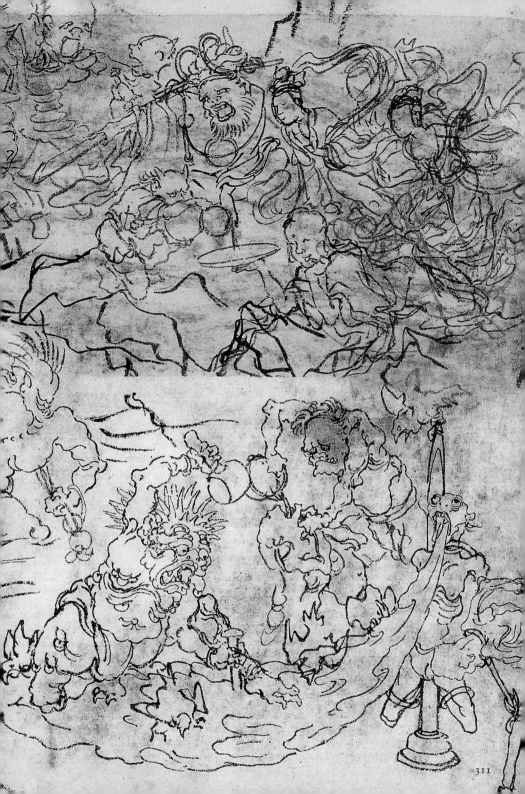

311

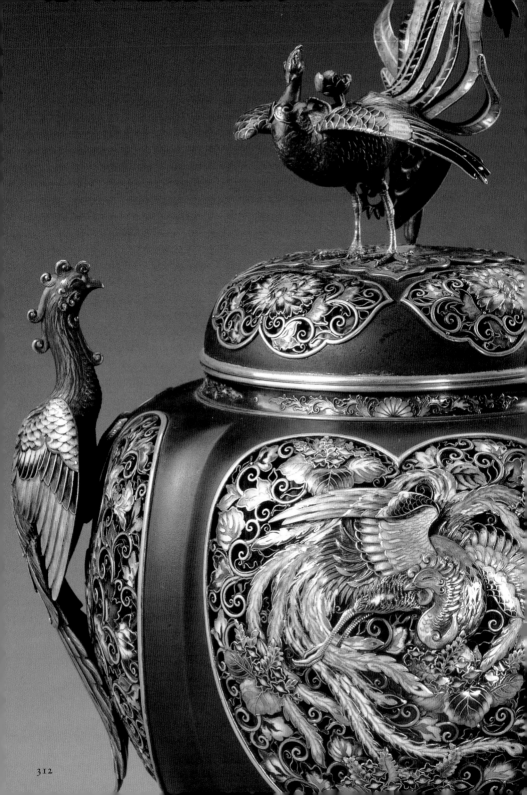

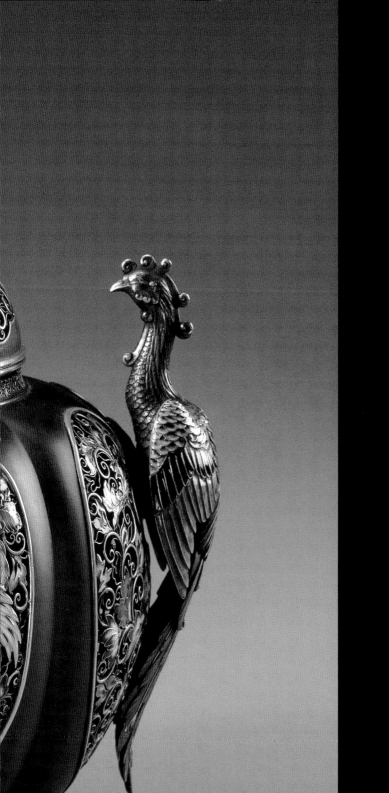

「鳳凰文七宝香炉」
平塚茂兵衞
明治前期（19世紀）
名古屋市博物館

313

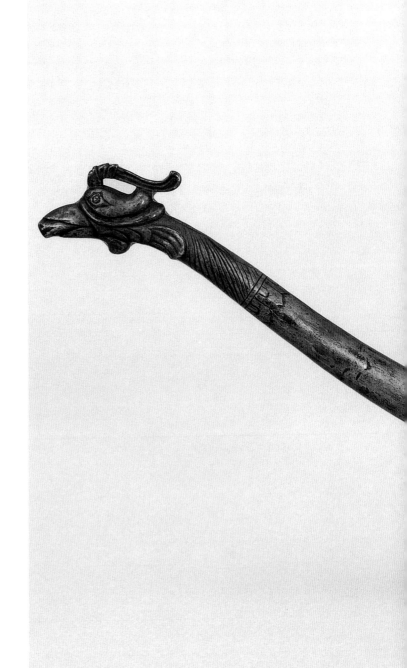

「金銅水瓶」
正倉院宝物

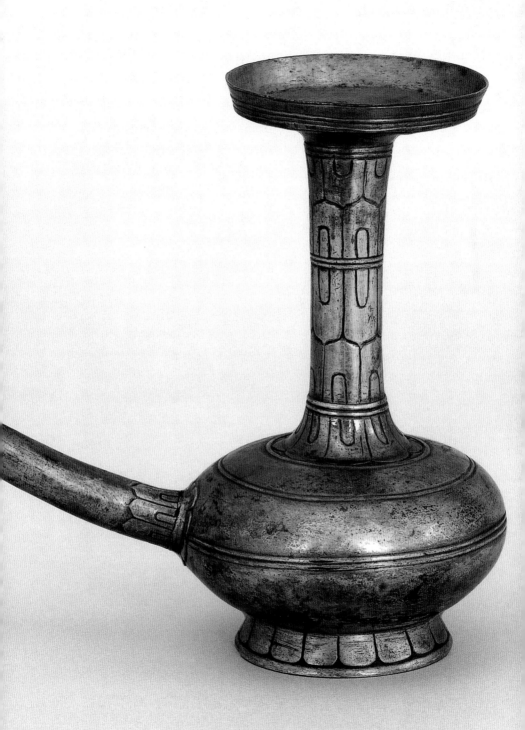

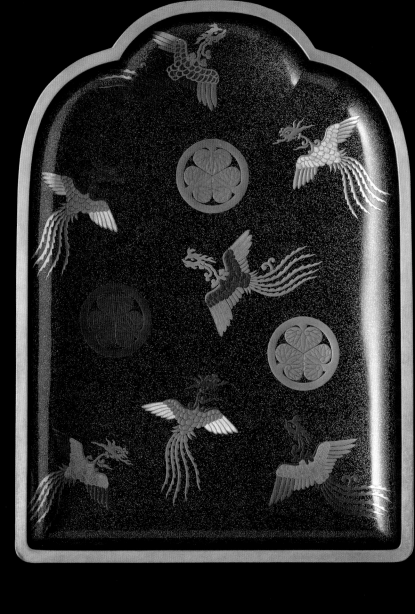

「鳳凰葵紋蒔絵」　江戸時代　国立歴史民俗博物館

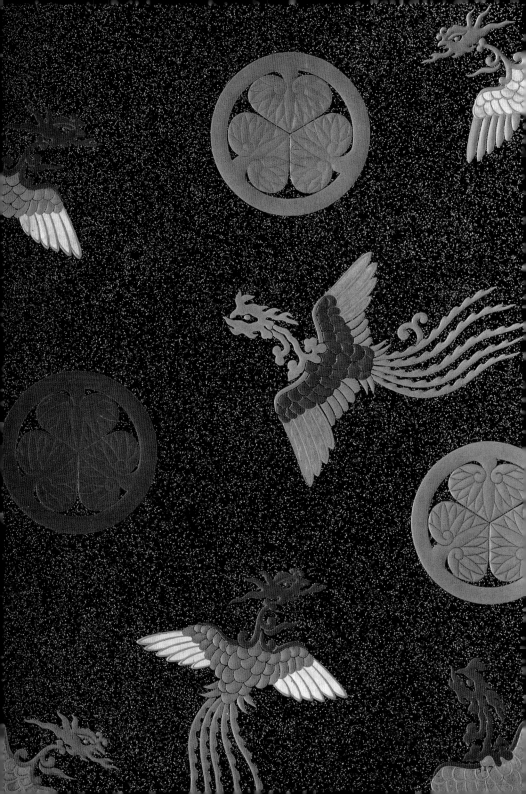

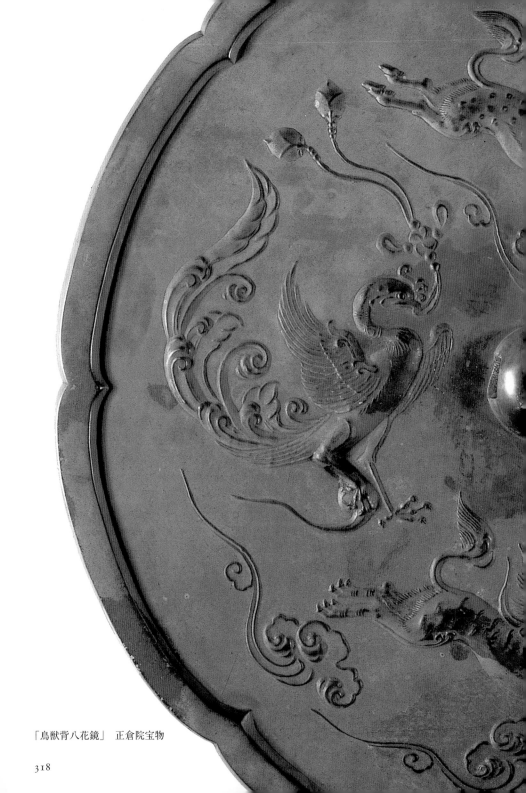

「鳥獣背八花鏡」　正倉院宝物

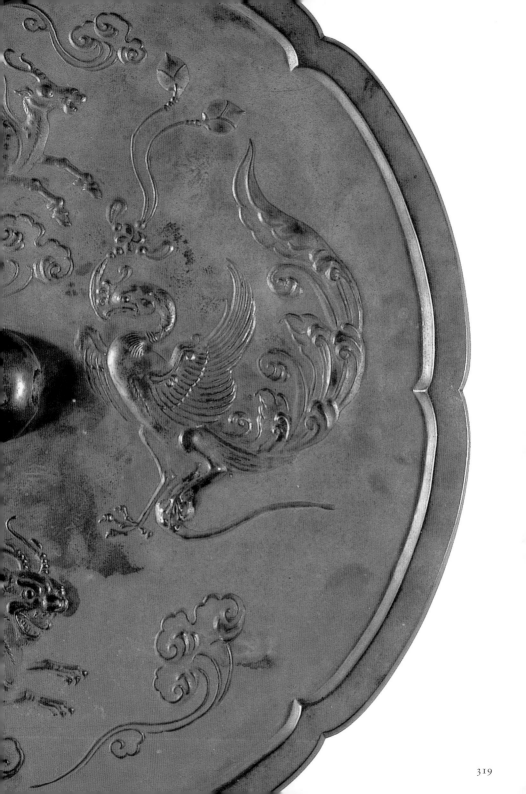

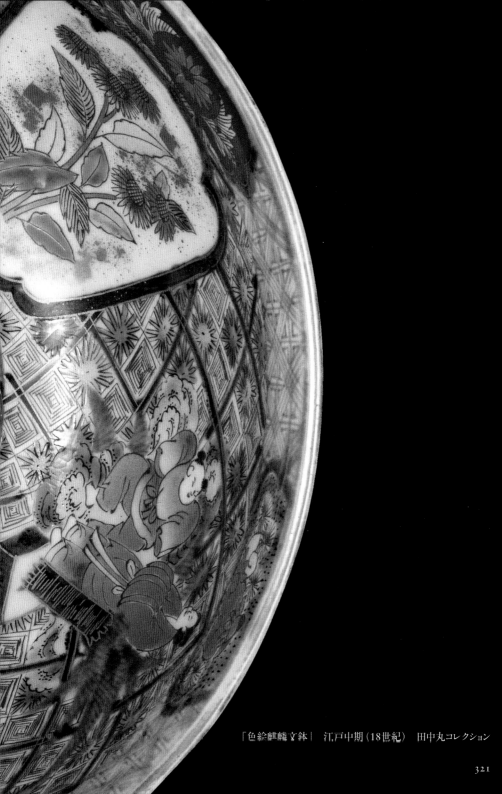

「色絵麒麟文鉢」　江戸中期（18世紀）　田中丸コレクション

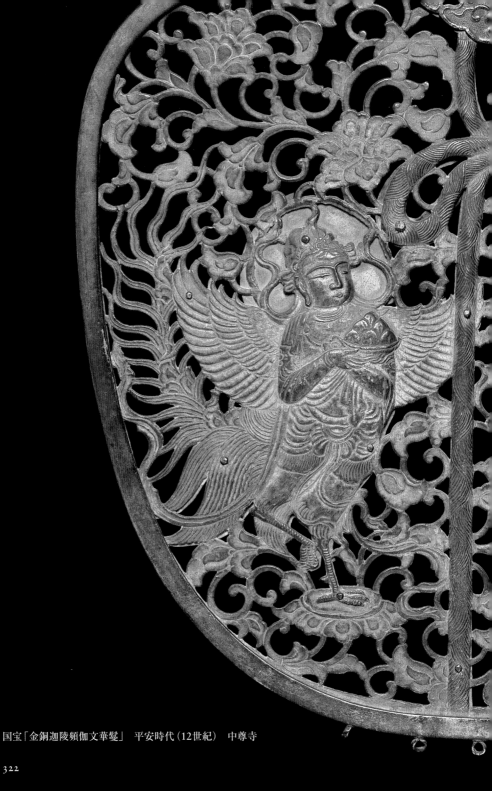

国宝「金銅迦陵頻伽文華鬘」　平安時代（12世紀）　中尊寺

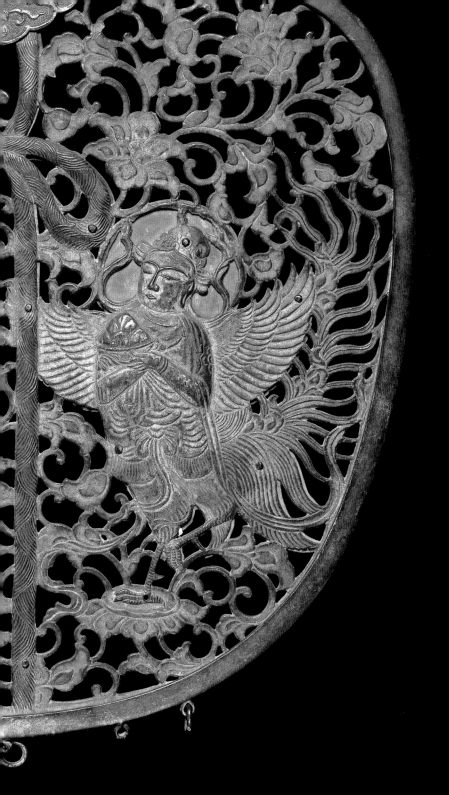

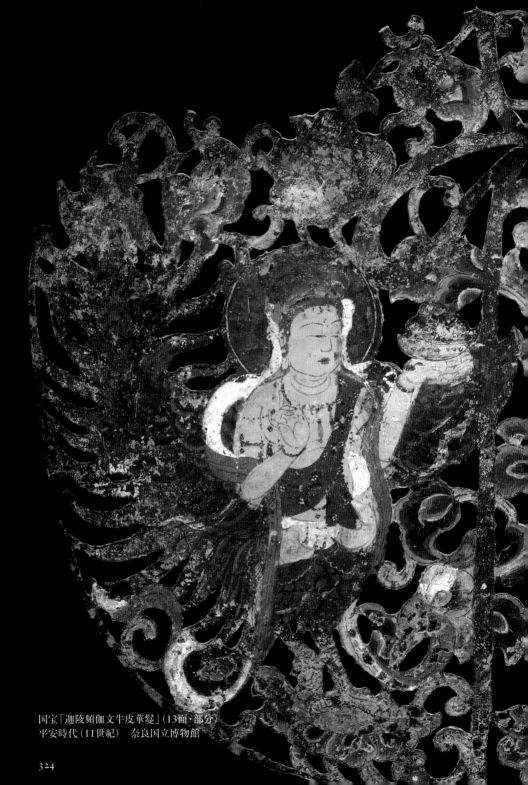

国宝「迦陵頻伽文牛皮華鬘」(13面・部分)
平安時代 (11世紀)　奈良国立博物館

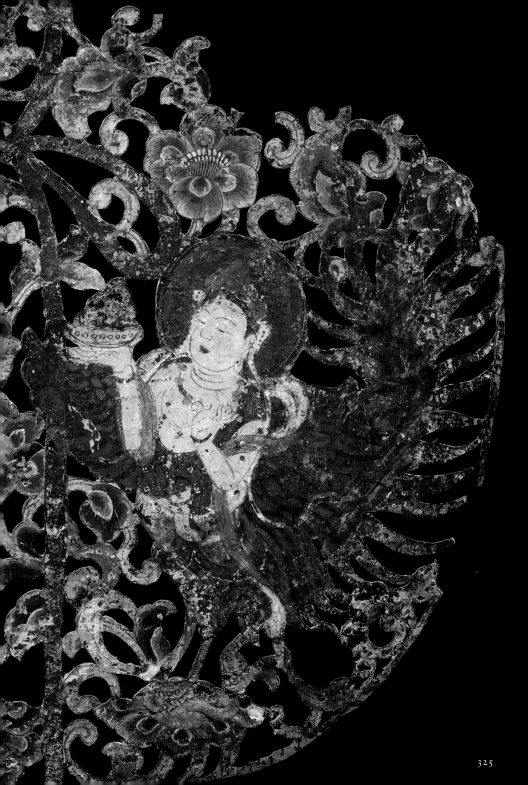

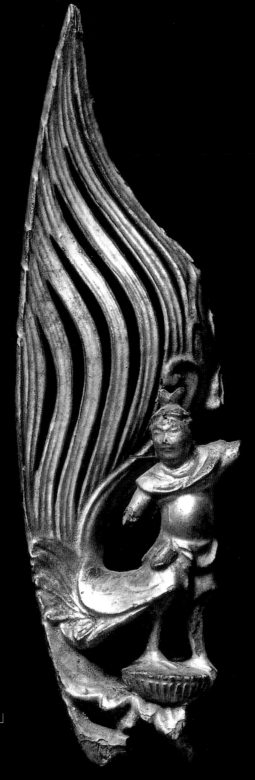

「迦陵頻伽文光背残欠」
鎌倉時代（13-14世紀）

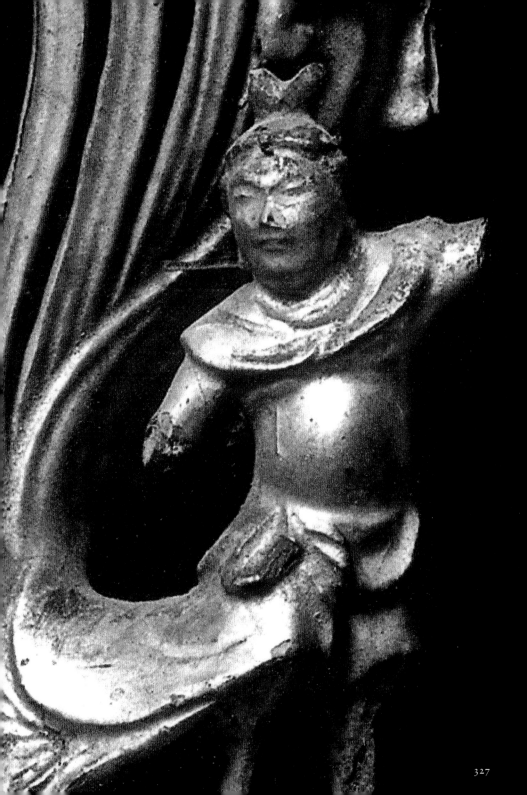

「獅子蛮絵前垂」　鎌倉時代　東京藝術大学

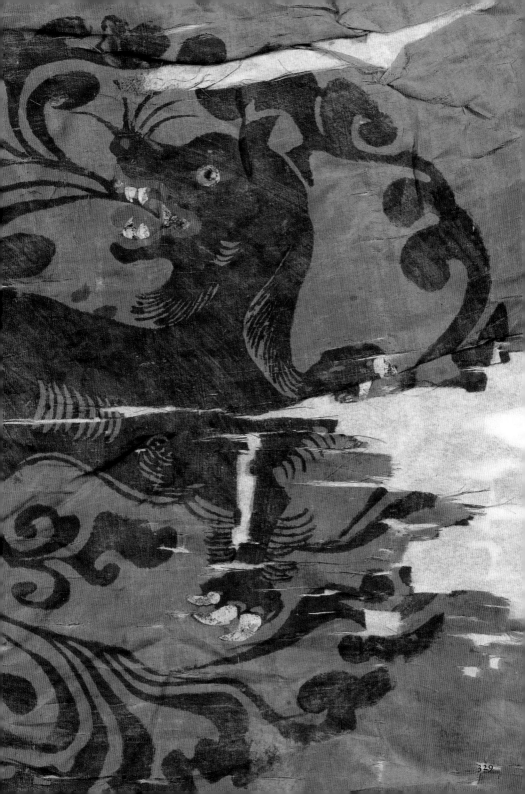

329

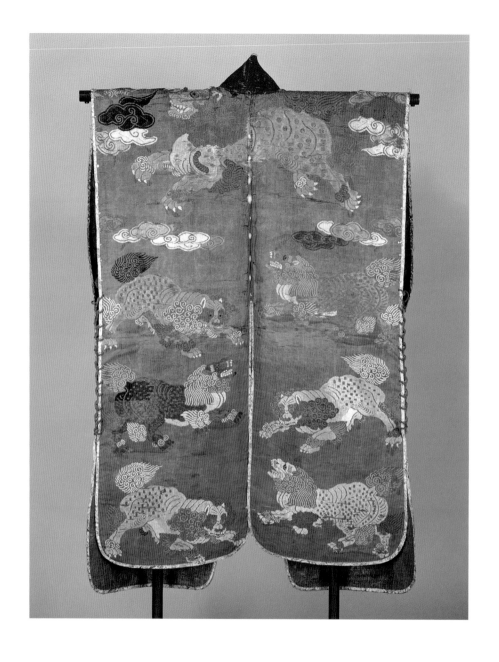

「茶地唐獅子模様唐織陣羽織」　桃山時代　東京国立博物館

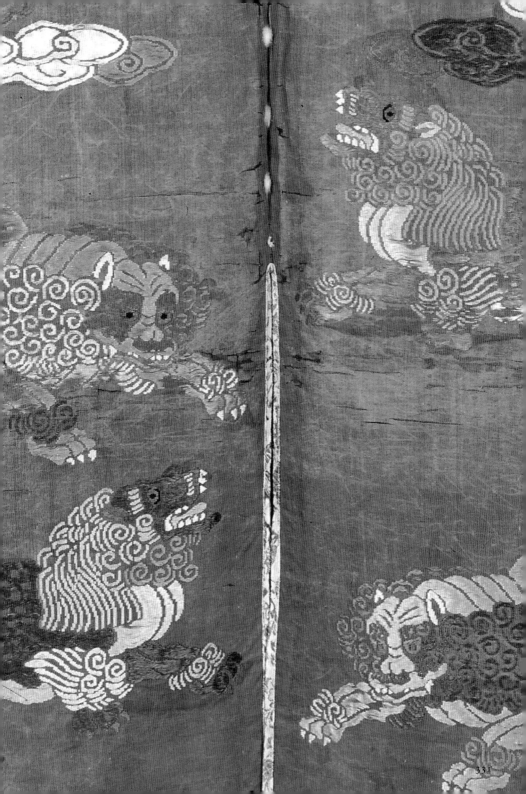

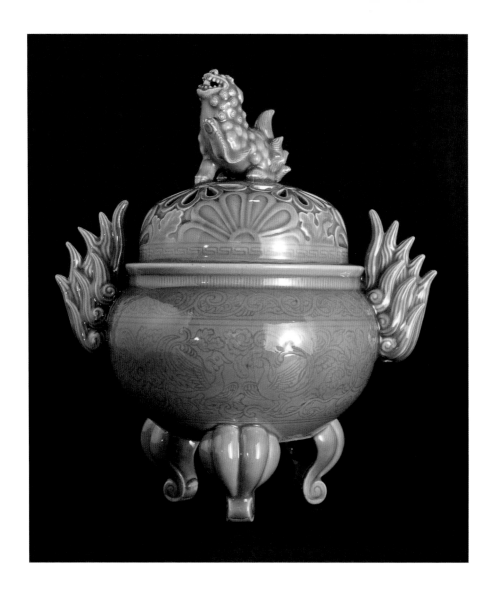

「瑞芝焼 青磁鳳凰文獅子鈕香炉」　江戸後期　和歌山県立博物館

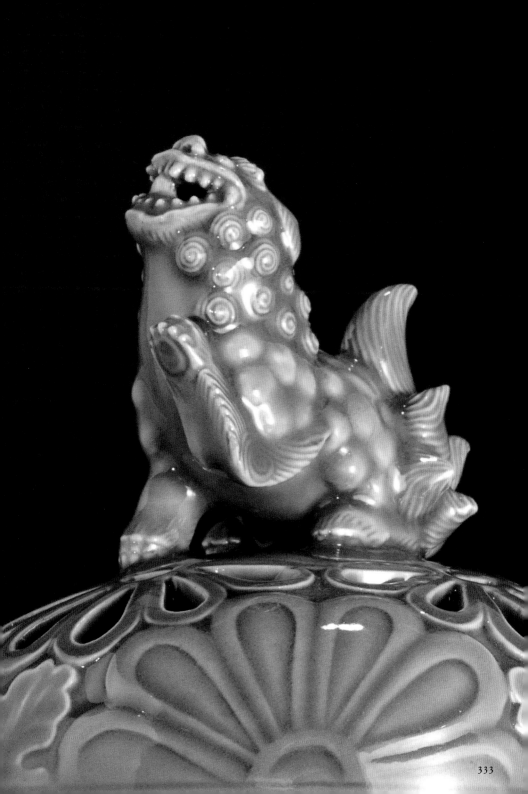

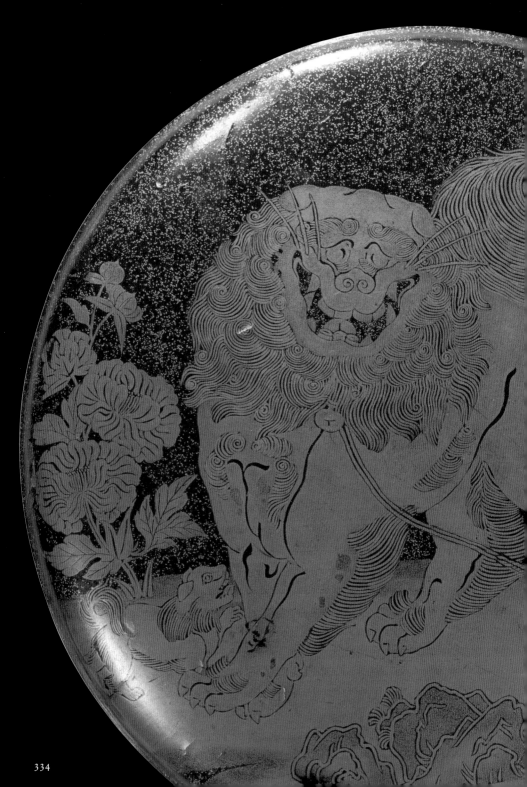

「獅子牡丹蒔絵鏡箱」 室町時代（15世紀） 東京国立博物館

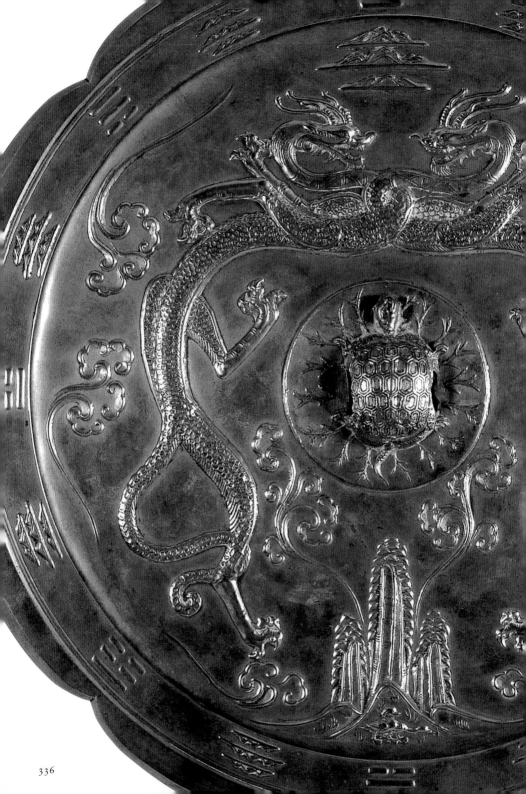

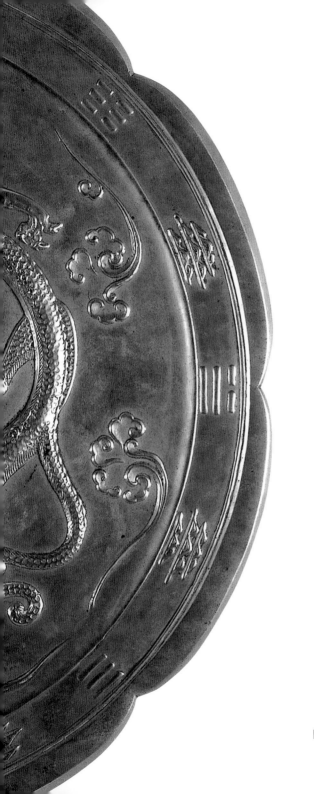

「槃龍背八角鏡」　奈良時代　正倉院宝物

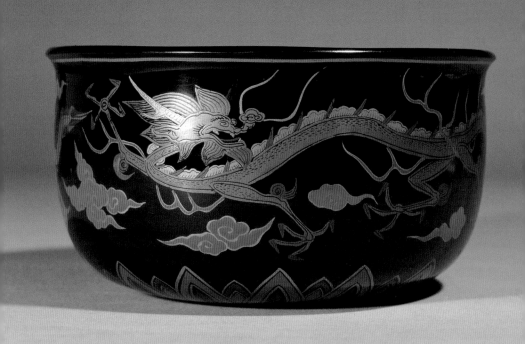

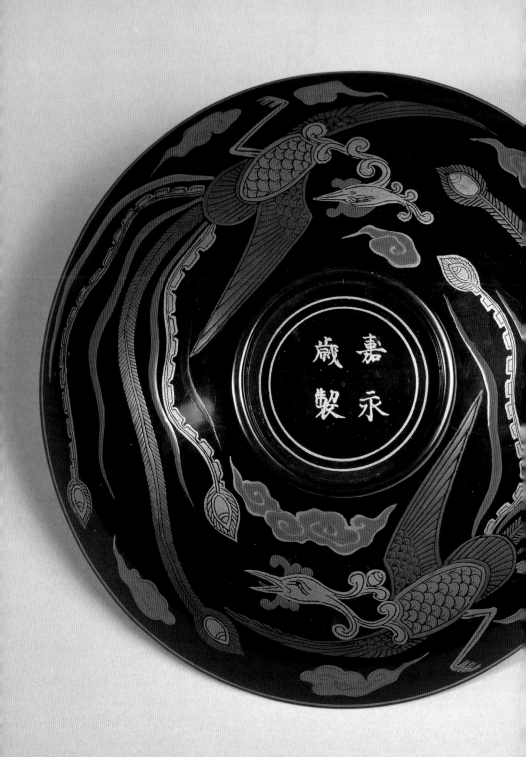

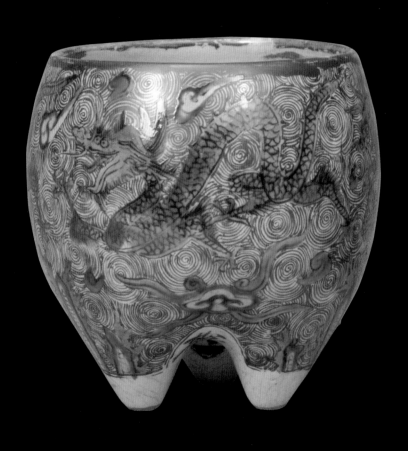

「色絵雲竜波濤文火入」　青木木米　江戸時代（18〜19世紀）　京都国立博物館

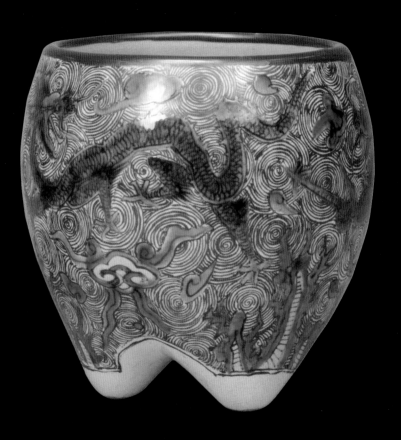

「白泥鬼面文涼炉」青木木米
江戸時代(18〜19世紀)
京都国立博物館

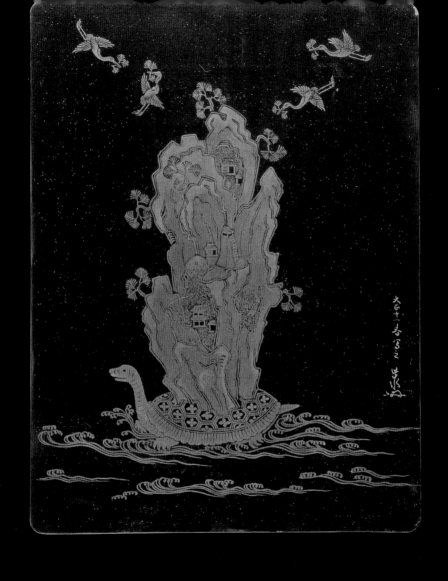

「蓬莱山蒔絵模造手板」　六角紫水　大正11年（1922）　東京藝術大学

「唐獅子牡丹図案」　狩野芳崖　19世紀　東京藝術大学

347

日光東照宮 陽明門

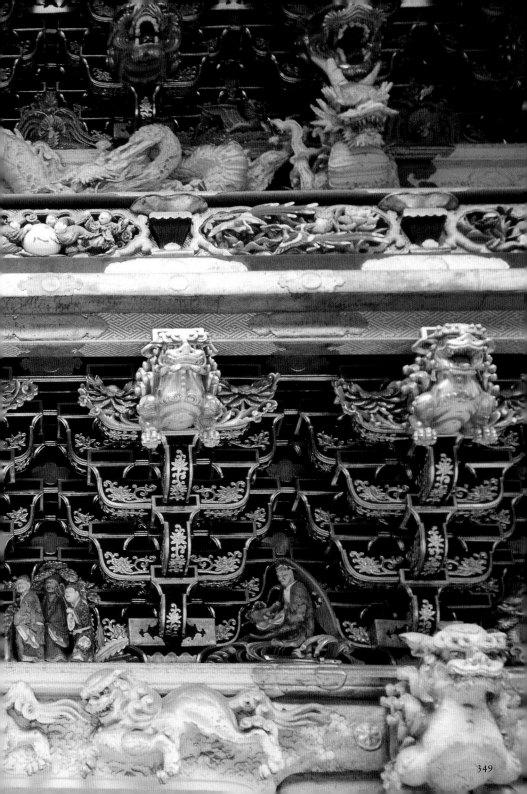

「嵌宝鳳凰香炉」　二代平野吉兵衛　明治44年（1911）　京都市美術館

「熊野那智大社 牛玉宝印」
江戸中期～後期
和歌山県立博物館

352

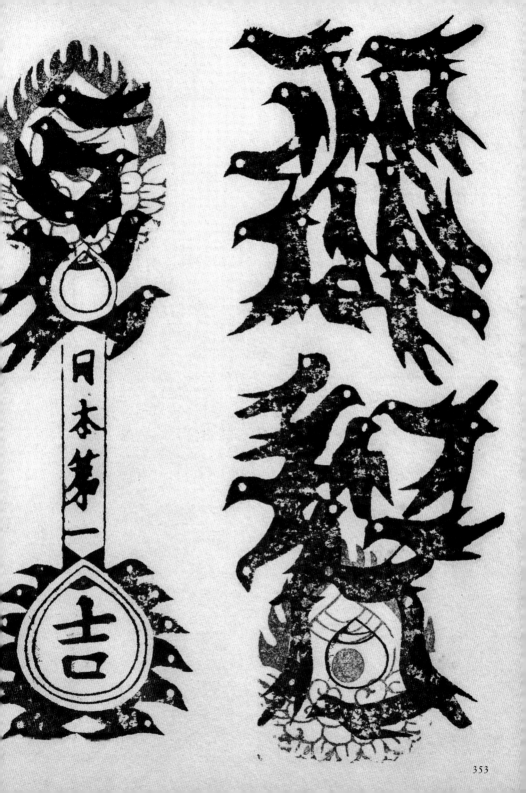

空想上の動物
Imagenary Creatures

唐獅子 (からじし)

　中国より伝わる空想上の獅子。ライオンをモチーフに考えられ、巻き毛に覆われた、幻想的な姿で描かれる。古くから美術・工芸の意匠に使われ、特に牡丹と組み合わせた図柄が好まれる。獅子は百獣の王と呼ばれ、君臨するが、ただ一つ恐れるものがあるという。それが獅子身中の虫である。この虫は獅子の体毛につき、増殖し、やがて皮を破り肉に食らいつく。しかしこの害虫は、牡丹の花から滴り落ちる夜露にあたると死んでしまう。そのため獅子は夜、牡丹の花の下で休むと考えられている。つまり、唐獅子牡丹の図は安住の地を意味する。一般的に勇猛な姿の獅子と艶麗な牡丹の花は、取り合わせの良いものにたとえられている。

Chinese lion

An imaginary lion originally from China. A stylized lion conceived as a motif, it is covered in curly hair and depicted as a creature of fantasy. The Chinese lion design has long been used in works of art and crafts. Patterns combining the lion and the peony are especially popular as the evening dew on the peony flower physically protects the lion from harmful insects, his natural enemy. An arrangement of the intrepid lion and the gorgeous peony flower signifies a place where people live in peace.

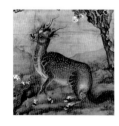

麒麟 (きりん)

　中国より伝わる想像上の瑞獣。アフリカなどに棲むキリンとは別物。鹿の身体に牛の尾、脚には馬の蹄、頭には肉に包まれた一本角を持つ。身体は五彩で、腹の下は黄色。群れることをせず、常に単独行動。翼を持ち、よく空を飛ぶ。王の政が正しければ、必ず姿を現す。雄を麒、雌を麟といい、鳳凰と同様に交尾することなく出生するといわれる。優しい生き物で、生きた虫や草を決して踏まずに移動するため、脚を上げた姿で描かれる。

Chinese unicorn

An imaginary creature originally from ancient China, with the body of deer, the tail of an ox, horse hooves for feet and one flesh-covered horn on its head. The unicorn's body is in five colors and its underbelly is yellow. Chinese unicorns do not gather in herds. They have wings and fly often across the sky. They appear when all is right with the world. They are extremely gentle creatures and never step on grass and insects as they move around. They are depicted with raised forelegs.

鳳凰 (ほうおう)

　世界で最も美しいとされる、五色の羽を持つ神鳥。前は麟、後は鹿、頭は蛇、背は亀、頷は燕、嘴は鶏からなる。霊泉を飲み、梧桐(あおぎり)の木にしかとまらず、滅多に実をつけない竹の実だけを食べる。雄が鳳、雌が凰という説も。四神の朱雀や不死鳥と同一視されることもある。麒麟が獣の王であるのに対し、鳳凰は空を飛翔する鳥や虫の王である。あらゆる動物の長所を兼ね備え、よき為政者が治める天下泰平の世にしか現れないという。日本では古来よりしばしば意匠に用いられ、平等院鳳凰堂や鹿苑寺金閣の屋根を飾る鳳凰は有名。祭神輿の屋根飾りとして使われることも多い。現在流通している一万円札の裏面に平等院の鳳凰がデザインされている。

Chinese phoenix

A divine bird with feathers in five colors, considered one of the most beautiful in the world. It is made up of a Chinese unicorn in front and a deer in the back. It has a snake for a neck, a tortoise's back, the chin of a swallow and a chicken's beak. It drinks from a spring that has special healing powers, perches only on the Chinese parasol tree and will eat only the fruit of the bamboo, a tree which very rarely bears fruit. It is a combination of the best of all living creatures and appears only at times of peace when the world is governed by righteous leaders.

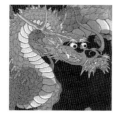

龍 (りゅう)

　古代中国より伝わる想像上の獣。日本では水神信仰と結びつき、全国に伝説が残る。三亭九似の相を持つ瑞獣。三亭とは人相学でいう三つの部分を指し、そのすべてに上品を兼ね備えていること。九似とは、角は鹿、頭は駱駝、眼は鬼、項(うなじ)は蛇、腹は大蛇(蜃)、鱗は魚、爪は鷹、掌は虎、耳は牛に似ること。口髭があり、顎下に宝珠を持つ。喉の下に一枚だけある逆さの鱗を「逆鱗」と呼ぶ。龍は元来、人に危害を加えないが、逆鱗に触れると激高し、即座に触れた者を殺すといわれる。龍の指(爪)は様々な本数で描かれるが、五爪の龍は最高位とされる。

Dragon

An imaginary creature originally from ancient China. In Japan, the dragon is connected to worship of the god of water and dragon legends still exist throughout Japan. The dragon is a dignified creature, with horns resembling those of a deer, the head of a camel, the eyes of a demon, the neck of a snake, the belly of a serpent, the scales of a fish, the talons of a hawk, the paws of a tiger and the ears of a cow. It wears a beard and precious gems under its chin. The dragon does not naturally cause harm to humans, but it becomes enraged if someone touches the one upside-down scale at the bottom of its throat. Anyone venturing to do so is said to suffer immediate death.

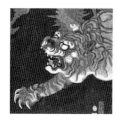

虎 (とら)

　日本には原生していない大型の猛獣。古来より竹と虎は取り合わせの良いものとして、数多くの絵画に描かれている。虎は孤高の獣としての強さを誇っているが、群れをなす象には勝てないため、象に出遭うと竹藪に逃げ込むという。しなやかな竹は象の牙を傷つけるため、象には入れない。そのため竹は虎にとって、安息の地、心の拠り処とされている。また「龍虎相搏(あい)つ」というように、虎と龍は傑出した実力伯仲の二人にたとえられることが多い。天の四方の方角を司る霊獣・四神でも東の青龍に対し、西の白虎である。

Tiger

Since ancient times the combination of bamboo and the tiger have been considered lucky and are seen in many paintings. The tiger is a lone creature, proud of its strength, but it cannot get the better of elephants who form herds. When the tiger comes across an elephant, therefore, it escapes into the bamboo forest. As the supple bamboo harms the elephants' tusks, they do not enter the forest and therefore, the bamboo forest is considered to be a safe and secure haven for the tiger. The tiger and the dragon are compared two people of outstanding capability and have become the subject of many paintings.

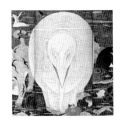

白象 (はくぞう)

　仏教やヒンズー教などで神聖化される白い象。タイでは現在でも象法があり、白象と認められると国王に献上しなければならない。初めて日本に渡来したのは、応永15年(1408)、スマトラ島のパレンバンから若狭国小浜に着き、将軍足利義持に献上された。次の記録は、天正3年(1575)である。遠い国からはるばるやってきた大きな生き物を見て、当時の人々がどれだけ驚いたかは、想像にあまりある。書物や絵画を通じて象のすがたは知られていたようだ。釈迦の母・麻耶は、白象が右脇から体内に入る夢を見て釈迦を懐妊したという。普賢菩薩は、釈迦如来の慈悲行を象徴する仏だが、釈迦の左脇に侍し、白象の背で胡座している姿が一般的である。

White elephant

The white elephant is sacred to Buddhism and Hinduism. Maya, the mother of Buddha is believed to have conceived Buddha by seeing a dream of a white elephant entering her body from her right side. The Samantabhadra-Bodhisattva, who represents the guardian of the law and sits at the left side of the Gautama Buddha, is most commonly portrayed sitting cross-legged on the back of a white elephant.

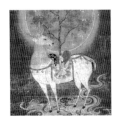

鹿 (しか)

　鹿は、春日大社・鹿島神宮・厳島神社などの神使 (しんし) とされている。奈良の春日大社には、鹿島神宮の祭神・建御雷神(タケミカヅチノカミ)が、白鹿に乗って現れたという伝説がある。奈良公園の鹿が保護されているのは、この伝説による。また記紀神話では、日本武尊(ヤマトタケルノミコト)が東征の際、信濃坂(足柄山)で山の神(坂神とも)が白鹿に化けて立ち塞がった、とある。日本武尊はニンニクで退治したそうだ。中国では、道教の伝承に登場する仙人がしばしば乗騎とするのが白鹿だ。鹿は秋の季語。花札には紅葉とともに鹿が描かれている。

Deer

The deer is a messenger of the kami at such places as the Kasuga Taisha Shrine, the Kashima Shrine and the Itsukushima Shrine. At the Kasuga Shrine in Nara, it was because legend told of the tutelary god of the Kashima Shrine, Takemikazuchi-no-kami, appearing on a white deer that the deer living in Nara park have been protected. It is said to be impossible to catch these deer and that they are even immune to bullets. In China, the sages of that appear in Taoist legend often rode on a white deer. The word "deer" is an autumn word in Japanese poetry. On Japanese hanafuda playing cards, the deer is depicted with autumn leaves.

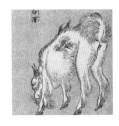

白澤 (はくたく)

　中国より伝わる聖獣。徳を湛えた王の治世に現れ、人語を解し森羅万象に精通する。古代中国の黄帝と遭い、1万1,520種にも及ぶ妖怪について語ったといわれる。黄帝は絵師に命じて全種記録させ、これを「白澤図」と呼ぶ。「白澤図」にはあらゆる妖怪の特徴と祓う方法が書かれていたというが、現存はしていない。中国では、獅子や狛犬のような姿で描かれることが多い。日本では顔に三つ、両脇腹に三つ、合計九つの目を持つとされ、頭にも胴にも角が描かれる。白澤は邪気や悪病を祓う力を持つと考えられ、江戸時代には白澤の図画が旅のお守りや、枕元に置く病魔よけなどとして流行した。現在でも漢方薬店で白澤の絵や像がしばしば見かけられる。

Hakutaku

A spiritual creature that originated in China, the *hakutaku* appears during the reign of virtuous rulers, understands human speech and is familiar with all of creation. A hakutaku met the ancient Chinese Yellow Emperor (Huang Di) and taught him a way of expelling more than 11,520 different kinds of ghosts. In Japan, he is depicted with nine eyes -- three on his face, three on each side of his body -- and horns on his head and torso. It is thought that he has the power to expel bad spirits and ill health, and drawings of the *hakutaku* were a popular talisman carried by a person going on a journey or placed beside one's pillow to protect against illness.

貘 (ばく)

　中国より伝わった、悪夢を食べるといわれている空想上の獣。マレーバクなどのバクとは別物。鼻は象、目は犀、尾は牛、脚は虎で、全体は熊に似るという。骨はとても硬いため、仏舎利に偽せることがあるそうだ。中国では邪気を祓うといわれている獣で、屏風などに描かれたが、日本に伝わって悪夢を祓う、夢を食べるといわれるようになった。仏教でいう十二神将の中の莫奇（毘羯羅大将）が夢を食べるという説があり、混同したのではないかと考えられている。江戸時代頃には、悪夢を食べるので縁起がいいとされ、枕の下に貘の図を敷いたり、貘の形の枕まで作られた。

Baku

An imaginary creature originally from China. It has the nose of an elephant, the eyes of a rhinoceros, the tail of a cow, the legs of a tiger and overall it resembles a bear. Because its bones are extremely hard, they are sometimes passed off as remains of a Buddha's ashes. In China, the *baku* was said to ward of bad spirits and was often depicted on screens and other things. However, when the *baku* arrived in Japan, it became a fantastical creature that would exorcise nightmares and gobble up dreams. In the days of the Edo period, it was said to bring good luck for its ability to devour bad dreams, with people placing pictures of the *baku* under their pillows.

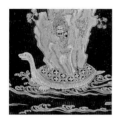

亀 (かめ)

　万年の齢を持つと慶ばれ、吉兆を表す瑞獣。中国における四神の一つである玄武は、脚の長い亀に蛇が巻き付いた形で描かれることが多く、奈良県明日香村のキトラ古墳石室内の北壁にも、この形で描かれている。長寿から転じて神の使いとされ、古代中国や日本でも神託の儀式に亀の甲羅を用いる亀卜（きぼく）という占いが行われた。浦島伝説の原話では、五色の亀が美女に変身し、蓬莱山の使いとして浦島子を仙界へと導く。甲羅に藻が付着して毛を生やしたように見える亀は蓑亀、緑毛亀と呼ばれて珍重され、天皇に献上されたこともある。

Tortoise

An auspicious creature that since ancient times has rejoiced in living to ten thousand years of age. For its longevity, it became a servant of the *kami* and in ancient China and in Japan, people have told fortunes using tortoise shells in oracle ceremonies. In the original Urashima legend, tortoises in five different colors led men to the abode of immortals as messengers of the *kami*. Tortoises with algae stuck to their shells that looked like they are growing hair called *minogame* (straw raincoat-clad tortoise) and *midorigegame* (green-haired tortoise) were highly valued and sometimes even presented to the Emperor.

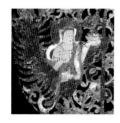

迦陵頻伽 (かりょうびんが)

　極楽浄土に棲む鳥。顔は人間で、鳥の翼と尾を持つ。その妙なる美声で仏法を説く。しばしば楽器を持つ姿で現される。サンスクリット語のkalavikaの音からきており、インドでは音楽の神とされている。同じ人面鳥で、共命鳥（ぐみょうちょう）があるが、これは一つの身体に二つの頭を持った生き物で、共生を象徴するといわれる。日本では足は鳥であることが多いが、手の有無や顔など、細部を比べてみると面白い。雅楽にもその名を冠した舞楽があるが、林邑（現在のベトナム）から渡ってきたものと考えられている。

Karyobinga (Sanskrit: kalavinka)

A bird believed to live in Buddhist paradise that has the face of a human and the wings and tail of a bird, and preaches the laws of Buddhism in an exquisitely melodious voice. It sometimes appears holding a musical instrument. In Japan it is often portrayed with the legs and feet of a bird, and it is interesting to compare the presence or absence of arms, facial expressions, and other details in the different renditions.

風神 (ふうじん)

　風を司る神。一般に裸形で風袋をかつぎ天空を駆ける姿で描かれる。元は古代インドのバラモン教の神々とされる。風神と雷神はともに悪神であったが、千手観音の眷属・二十八部衆に懲らしめられ、日照り旱魃で人々が苦しむときは雨の神を呼んで救うことを約束させられた。以来、風神雷神は善神となり、千手観音を守る総勢30体の神々に数えられる。妖怪としての風の神は、農作物の被害や流行病などの原因とされ、「風邪」という言葉の由来になった。江戸時代には風邪が流行ると、風の神を象（かたど）った人形（ひとがた）を流したという。

The god of wind

A god who controls the wind. He is generally depicted as a naked figure sprinting across the sky carrying a bag of wind and is believed originally to be one of gods of ancient Indian Brahmanism. Both the god of wind and the god of thunder were evil gods, but they were punished by the 28 disciples of the Thousand-armed Kannon, being made to promise that at times when humans were suffering from drought, that they would call upon the god of rain to rescue them. The two gods were converted to Buddhism and themselves became followers of Buddhism.

雷神 (らいじん)

　自然界における雷を神格化したもの。一般的に輪に連ねた小太鼓を背負い手にはバチを持つ鬼形の姿で描かれる。風神と一対で千手観音の眷属としても数えられ、鳴神、雷電様などの異称を持つ。学問の神として祀られる菅原道真は、大宰府に左遷され失意で亡くなったが、道真の死後、政敵が相次いで変死し、御所清涼殿に落雷があったため、雷の神ともされる。雷よけのおまじない「くわばら、くわばら」は、道真の領土だった桑原荘にちなむ。

The god of thunder

Thunder in the form of a deity. He is generally depicted as a demonic figure surrounded by a ring of drums and holding drumsticks. He is counted among the followers of the Thousand-armed Kannon together with the god of wind. Sugawara Michizane, worshiped as the god of scholarship, was demoted to a minor official of Dazaifu and subsequently died of despair. However, after Michzane's death, when his political adversaries successively met with unnatural deaths and the Imperial Palace was struck by lightning, it was he who was thought to be the god of thunder.

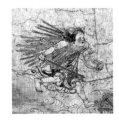

護法童子 (ごほうどうじ)

　仏法を守護する鬼神・護法善神に使われている童子姿の鬼神。代表的なものに不動明王の八大童子がいる。天から遣わされて山で修行をする行者を助け、身の回りの世話をした。元は不動明王などから遣わされ、仕事を終えるとただちに天へ帰ってしまう存在であった。仏教を護る「護法」と、修験者の身のまわりの世話をする「童子」は別物だったが、時代が下って同一視されるようになり、本尊ではなく使いである護法童子自体が信仰の対象にもなった。修験者など民間の人間に使役される話も残っている。

Goho-doji

A fearsome god with the appearance of a young boy employed to protect Buddhist teachings. He was sent by Acala among others to assist the Buddhist ascetics who were training in the mountains and then when his work was completed to return promptly to heaven. As time passed, the *goho-doji* messenger himself, and not the gods he served, became an object of worship.

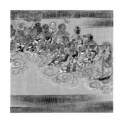

眷属 (けんぞく)

　元は血のつながりを持つ一族という意。転じて、従者や家来をさす。さらに仏や菩薩に従うもの、大きな神格に付属する小神格や神の使いをさし、この意で使われることが多い。薬師仏の十二神将、不動明王の八大童子などが有名。神道でいう神使も眷属であると考えられている。神使には狛犬をはじめ、鹿、兎、猿、烏、鶴、鳩、鷺、蜂、鼠、蛇、海蛇、狐、亀、狼、鶏、鰻などさまざまな動物が存在する。

Kenzoku

Kenzoku most commonly refers to a follower of Buddha, Bosatsu (Buddhist saints) or messengers of a minor deity affiliated with a major deity. The twelve divine warriors of the Medicine Buddha and the eight acolytes of the Acala are famous examples of *kenzoku*. It is thought that Shinto *shinshi* (servants of the *kami*) are also *kenzoku*.

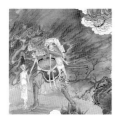

鬼 (おに)

　一般的に、頭には角、裂けた口に鋭い牙を持ち、筋骨隆々で虎皮の腰布をつけた姿で描かれる。丑寅の方角が鬼門とされるため、牛の角と虎の皮を持つと考えられたようだ。「隠(オン)」が変化したもので、目には見えないもの、死者や霊魂、精霊をさした。酒天童子、天邪鬼、桃太郎、一寸法師など、数多くの伝承、説話に登場する。凶暴で人間を食べる「鬼一口」の話が多いのは社会不安や異界へのイメージが具現化したものか。祖霊や地霊系、山岳宗教系、仏教系、人鬼系、変身譚系など、大きく五つのバリエーションが存在するといわれる。

Oni

Oni (demons) are depicted with horns on their head, pointed tusks at the corners of their wide mouth, a muscular body wearing a tiger-skin loincloth. The northeast direction (*ushitora*, "ox tiger direction") is considered to be a "demon's gate" (kimon) and therefore an unlucky direction, and that is why oni have the horns of an ox and the skin of a tiger. The word "*oni*" is said to have derived from the character "*on*" meaning "hidden" to signify things that are invisible, the dead, spirits and ghosts. Stories abound of *oni* brutally devouring human beings, but oni may merely represent social unrest or the spirit world.

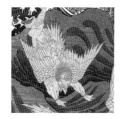

天狗 (てんぐ)

　山伏型の妖怪。鳥の顔に羽を持つ烏天狗や、赤ら顔に長い鼻を持つ大天狗の姿で知られる。大天狗は愛宕山太郎坊を筆頭に四十八体存在し、各地の山に棲むという。修験者姿で一本足の高下駄を履き、背には翼があり、風を巻き起こす葉団扇や錫杖(しゃくじょう)を持つ。天狗の姿はさまざまだったが、しだいに法力によって仏法の妨げをする存在として定着していった。山中で起こる怪異現象や人さらいは天狗の仕業とされた。高僧が法力によって天狗を退治する説話は多いが、天台系の密教僧たちが験力を誇示するために流布したという説がある。

Tengu

A long-nosed goblin either with the face of a bird or a ruddy face. He resembles a mountain ascetic, wears tall, one-toothed *geta* (*tengu-geta*), has wings on his back and carries a shakujo (a ring-tipped staff) and a fan made from feathers that has the power to produce gale-force winds. As a force that was obstructive to Buddhist teachings, kidnapping was considered to be the work of *tengu*. There are many stories about how learned and virtuous Buddhists priests exterminated *tengu* using their dharmatic powers, but some believe that these stories were circulated by esoteric Tendai Buddhist monks to show off their miracle-performing ability.

鯰 (なまず)

　鯰が暴れると地震が起こるといわれる。これはそう古い伝承ではなく、江戸時代中頃からと考えられている。安政の大地震の頃がもっとも盛んで、鯰を画題にした戯画が多く出版された。当時、鯰の蒲焼まで売られたというから、なんとも商魂たくましい。常陸の鹿島には要石という石があり、これが鯰の頭をおさえているという伝説がある。鹿島の主神、武甕槌神（たけみかずちのかみ）が太古、地震を起こす鯰を要石でおさえたという。そのため鹿島地方では地震がないとの説もあるが、古い記録を調べると、鹿島でもたびたび地震が起こって神官が天変地異の前触れではないかと届出を出していたそうだ。

Catfish

It is said that an earthquake occurs whenever the catfish goes on a rampage. This is not such an old tradition: considered to have originated in the mid-Edo period, it gained in popularity around the time of the Ansei Great Earthquakes and numerous caricatures with a catfish motif were published. In Kashima in the former province of Hitachi, there is a stone called a keystone and the legend goes that the stone holds down the head of the catfish. The chief *kami* of Kashima, *Takemikazuchi-no-kami*, in ancient times held down the earthquake-causing catfish with the keystone.

狐 (きつね)

　狐が人を化かしたり、人に憑いたりする伝説は古来よりあり、『日本書紀』にも流星を「天狗（アマキツネ）」と呼んだ記録がある。狐は年を経るに従って尾の数が増え、その最高位が九尾の狐といわれる。かつては瑞獣として慶ばれた九尾の狐だが、妲己（中国・殷王朝の紂王の妃）や、玉藻前（鳥羽上皇に仕えた美女）など、国を傾かせた悪女の正体が九尾の狐とされたことから、邪悪な存在とみなされることが多い。狐の妖怪では、江戸時代に僧に化けた白蔵主などが知られる。だが一方で、狐は神の使いとして稲荷神社に祀られている。関東稲荷社の総社・王子稲荷神社は、落語「王子の狐」の舞台として有名。

Fox

There are ancient legends of foxes bewitching and taking possession of the bodies of human beings. The tails on the fox increase as the years pass and the greatest fox of all is referred to as the "nine-tailed fox". The fox is enshrined at Inari shrines as a messenger of the god Inari, and the head Inari shrine, Oji Inari-jinja is famous as the setting for the rakugo story "The Fox Prince".

隠れ里 (かくれざと)

　山の奥深く、また塚穴などに別天地があり、そこは物が豊潤にあふれ、平和で美しい場所である、とする隠れ里伝説は全国各地に残る。そこでは時間の流れもゆっくりで、異界に引きずり込まれた人間が現世に帰ってくると、思いがけず時間が経過しており、周囲の人々が年老いて、ある者は亡くなっており、かつて住んだ家は朽ち果てている。

Entrance to the spirit world

The legend of another world that exists in the depths of the mountains or inside a grave, a beautiful peaceful world where everything flows in abundance still remains throughout the regions of Japan. There time moves slowly. When the people who have been dragged into this spirit world return to the present world, time has unexpectedly passed, the people around them have become old and their houses have rotted away.

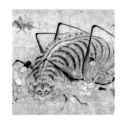

土蜘蛛 (つちぐも)

　古代においては、大和朝廷に服従しなかった土着の先住民に対する蔑称であった。穴の中に棲み、手足が異常に長く、性格が野卑で荒ぶる異形のものとされた。中世に入ると妖怪のイメージが確立し、トラや鬼のような頭部を持つ巨大な蜘蛛として描かれる。人間の姿に化けたり、糸を吐いたり等の妖術を使う。人に害悪をなし、腹を割いたら人の頭部が大量に出てきたという。鬼退治で知られる源頼光が、京都の西山の洞窟に棲む土蜘蛛を退治した伝承は、能や歌舞伎としても伝えられている。

Tsuchigumo

In ancient times, *tsuchigumo* was a derogatory term for a group of indigenous people who did not obey the Yamato Imperial Court. They lived in caves, their hands and feet were abnormally long, and their character said to be wild and vulgar. In the Middles Ages, their image as ghosts was established and they were then depicted as huge spiders with heads like tigers or monsters. They changed themselves into human beings and performed magic such as spitting out spider's web. As they feed on humans, a large number of human heads emerge when the *tsuchigumo*'s stomach is cut open.

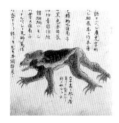

河童 (かっぱ)

　一般には、童の姿で、オカッパ頭に水を湛えた皿を持ち、肌は両生類のようにぬめり、背には甲羅、手足には水掻きがある。手足は左右が繋がっており、片方を引っ張ると片方は縮む。胡瓜が好物で、相撲が得意。水辺に棲み、人や動物の尻子玉(魂のようなもの)を抜いて殺すといわれる。これは水死体の肛門が開いていることから連想された。人に災いをもたらす存在といわれながら、一方では田植えを手伝ったり、毎日魚を獲ったり、秘薬を与えてくれたりもする。ガラッパ、水虎、河太郎、ミンツチ、シバテン、ひょうすべ等、全国各地にさまざまな異称を持つ。

Kappa

Kappa take the form of a child, have a water-filled cavity resembling a plate on their heads, slimy skin like that of an amphibian, a shell on their back and webbed hands and feet. *Kappa* are very skilled at sumo wrestling. They live beside bodies of water and are said to kill humans and animals by pulling their souls out through their anuses. Although considered as an evil presence to human beings, they are also beloved for helping to plant rice, catch fish and provide secret medicines.

化け猫 (ばけねこ)

　年老いた猫が異能を得て、化けたり、人を食らったりするという。尾が二股になることもあり、猫股ともいわれる。人に化けて何年も成りすまして生活したり、人の死体を手の動きで操ったり、死後に怨霊になったりもする。有名な「鍋島の化け猫騒動」は、佐賀・鍋島家の家臣に虐待された猫が恨みを持ち、殿の愛妾を食い殺して化け、家臣の家に仇をなすが、退治されるという話。恩義のある人間の恨みを晴らすために、化け猫になることもある。しばしば行灯の油をなめる姿が描かれるが、化け猫怪談話が全盛の江戸時代は、鰯の油が行灯に使われていたため。手ぬぐいをかぶり、踊ったりする姿も描かれている。

Bakeneko

An aged cat that has acquired supernatural ability, turns itself into other forms and devours human beings. Its tail is capable of forking in two and then it is referred to as a *nekomata*. It turns itself into a human being and lives in disguise for several years, manipulating human corpses. In the various *bakeneko* ghost stories, the cat is depicted as an existence capable of causing harm to human beings.

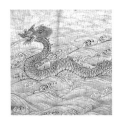

大蛇 (だいじゃ)

　蛇は水陸両棲の習性や、脱皮する生態から、世界中で蛇信仰がある。日本でも水の神や豊饒の神として崇められ、多くの神話、説話にも出てくる。有名なのは古事記・日本書紀に登場する八俣遠呂智（やまたのおろち）。八つの頭を持つ大蛇は毎年若い娘を差し出させるが、酒に酔ったところを須佐之男命によって切り裂かれてしまう。古事記にはこのほか蛇が化けた男が婿入りした「蛇祖伝説」がいくつもある。能の「道成寺」では、想いを裏切られた清姫が怒りのあまり蛇身と化し、僧の安珍を鐘ごと焼き尽くす。白蛇を御神体として祀る神社は多く、五穀豊穣、家内安全、商売繁盛等のご利益があるといわれている。

Monster serpent

The snake is worshiped as a god of water and of fertility and appears in many myths and tales. The most famous is the *Yamata-no-Orochi* who appears in the *Kojiki* and *Nihonshoki*. Each year this large eight-headed serpent takes young girls from their families, but after getting drunk on saké one day was cut to pieces by Susa-no-O.

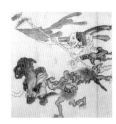

付喪神 (つくもがみ)

　九十九神とも書く。器物が百年を経ると化けて精霊となって、人を化かすようになるという。傘化けや三味長老、琵琶牧々など多種多様で、数多くの絵巻に描かれた。これは八百万の神というように、古来より万物に神性が宿るという日本独特の考え方のようだ。江戸時代頃までの日本では、廃品の回収や再利用が徹底して行われていたことからきていると考えられる。また、絵巻に残された付喪神は言葉遊びで描かれたものや、人の顔に見立てるデザイン性を重視して描かれているものも多い。ものを大切にするという教訓と、遊び心の両面を持ち合わせているのかも知れない。

Tsukumogami

("Spirits of 99"). Objects that have reached 100 years of age transform into spirits to bewitch human beings. *Tsukumogami* come in many varieties including *kasabake* (umbrella), *shamichoro* (shamisen patriarch) and *biwabokoboko* (Japanese lute) and are depicted on numerous picture scrolls. The ancient concept of divine spirits dwelling in all kinds of objects, called the 8 million gods, seems to be a concept that is unique to Japan.

作品解説
Description of Works

凡例
○作品解説のデータは、掲載ページ、作品名、指定（国宝・重文）、作者名、制作年代、員数、材質・技法、寸法、所蔵の順に掲載している。
○法量の単位はセンチメートルで、特に表記のない場合は縦×横である。
○一双屏風の場合は、上段に右隻、下段に左隻を掲載している。
○本書に掲載している美術品は、ページ順に掲載している。

P8「唐獅子図屏風」狩野常信
江戸時代（17世紀）　六曲一双　紙本金地着色
（左）224×453.5cm　宮内庁三の丸尚蔵館
Chinese lions, Kano Tsunenobu, 17th century, pair of six-fold screens, colors and gold-leaf on paper, 224×453.5cm each, Sannomaru Shozokan (The Museum of Imperial Collections)

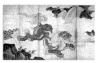

唐獅子は邪悪なものを避け、仏法を守るという霊獣だが、ここではユーモラスで親しみやすい表情で、生き生きと描かれている。狩野永徳の『唐獅子図屏風』に合わせて、狩野常信が左隻をヒントに制作したもので、今日では一双として伝わっている。

P20, 28, 77「樹花鳥獣図屏風」伊藤若冲
江戸後期（18世紀後半）　六曲一双　紙本着色
各137.5×355.6～366.2cm　静岡県立美術館
Flora and fauna, Ito Jakuchu, late Edo period(18th century), pair of six-fold screens, ink and color on paper, 137.5×355.5 to 366.2cm each, Shizuoka Prefectural Museum of Art

白象や虎や鹿、牛や豹などが、思い切りデフォルメされて画面に配されている。そして、銭湯の壁画のような四角い色面を並べるようなユニークな描法。これは染色のための型紙の描法にヒントを得たものとされるが、不思議な生命力にあふれた、いわば動物曼陀羅である。

P12, 52「飛禽走獣図」狩野探幽
寛文6年（1666）　絹本着色　二巻のうち一巻
（走獣巻）28.5×524.8cm　東京国立博物館
Flying birds and running beasts, Kano Tan'yu, 1666, ink and color on silk, two handscrolls, 28.5×524.8cm, Tokyo National Museum

獣が走る様を描いた絵巻で、右から麒麟、唐獅子、一角獣である。いずれも想像上の動物だが、古来、縁起のいい動物とされてきたことから、絵手本として描かれたものと考えられる。猫や馬、犬など身近な生き物の動きを参考に、想像上の動物の動勢を表現したのだろう。

P24「龍虎図」橋本雅邦
明治32年（1899）　一面　絹本着色　75.5×145cm
宮内庁三の丸尚蔵館
Dragon and tiger, Hashimoto Gaho, 1899, panel, ink and color on silk, 75.5×145cm, Sannomaru Shozokan (The Museum of Imperial Collections)

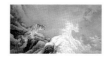

逆巻く波濤を間に挟みにらみ合う龍と虎。伝統的な題材で、岩などは伝統的な表現がなされているが、全体的に写実的に表現しようとする明治近代の新趣向が打ち出されている。4年前に描かれた同じ主題の作品（静嘉堂文庫）とは大きく画風が異なる。

P16, 80　重文「杉戸 白象図」俵屋宗達
元和7年（1621）頃　杉戸二面　板地着色
182×125cm　養源院
White elephant, Tawaraya Sotatsu, Circa 1621, Board, color on wood, 182×125cm each, Yogenin

象は、インドやタイなどの仏教国では仏の象徴、また世界を支える生きものとしてことのほか神聖視されている。日本には、1408年以来、しばしば献上されている。これは杉戸に描かれた白象だが、単純化された姿に、象のイメージを余すところなく表現している。

P26　重美「桐鳳凰図屏風」（右隻・部分）
桃山時代　八曲一双　176×485.6cm　林原美術館
Pavlownias and phoenixes, Momoyama era, pair of eight-fold screens, 176×485.6cm each, Hayashibara Art Museum

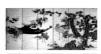
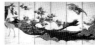

中国では、桐は鳳凰の住む木として貴ばれてきた。日本でもこの思想を受け、皇室の紋章の一つとされ、桃山時代から江戸時代初期にかけて好まれた主題である。巨大な画面いっぱいに桐と鳳凰を配した、豪華絢爛な屏風である。

P32, 34 「唐獅子図」前田青邨
昭和10年（1935）　六曲一双　紙本着色　各203×434cm
宮内庁三の丸尚蔵館
Mythical lions, Maeda Seison, 1935,
a pair of six-fold screens, colors on paper, 203×434cm each,
Sannomaru Shozokan (The Museum of Imperial Collections)

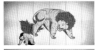
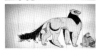

邪悪なものを避けるという霊獣・唐獅子だが、この図は生き物というより、民芸品か何かを描いたようにさえ見える。太い輪郭線はフォービスム的な力強さを感じさせ、独特の風格がある。現代日本画ならではのユニークな表現といえよう。

P36, 162 「稲荷曼荼羅図」
室町時代（16世紀）　軸一幅　絹本着色　98×42.3cm
伏見稲荷大社
Inari Mandara, 16th century, hanging scroll,
ink and color on silk, 98×42.3cm, Fushimi Inari Taisha

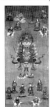

お稲荷さんのご神体である稲荷神の世界を描いた宗教画が稲荷曼荼羅図だが、通常のそれとは表情を異にしている。中尊は獅子に乗った将軍形の神だが、正体は不明。下方に描かれた稲をかついだ翁が稲荷神で、大黒天、さまざまな明王なども見える。

P37, 76 「釈迦三尊図のうち普賢菩薩像、文殊菩薩像」
伊藤若冲
明和2年（1765）　三幅　絹本着色　215×111cm　相国寺
Buddha and two attendants, Ito Jakuchu, 1765, three hanging
scrolls, ink and color on silk, 210.3×111.3cm each, Shokokuji

「動植綵絵」（P120）とともに相国寺に奉納されたのが、この極彩色で異国風の「釈迦三尊像」である。釈迦如来の脇侍である文殊菩薩は唐獅子に乗り、普賢菩薩は白象に乗っている。これは仏画の儀軌に即した表現だが、若冲らしく緻密かつ大胆な表現になっている。

P38 重文「杉戸 唐獅子図」俵屋宗達
元和7年（1621）頃　杉戸二面　板地着色　182×125cm
養源院
Chinese lions, Tawaraya Sotatsu, Circa 1621, Board,
color on wood, 182×125cm each, Yogenin

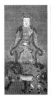
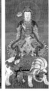

先の白象図と同様、飛び上がろうと身をかがめる唐獅子と、今まさに地に降り立った唐獅子の静と動の対比が見事である。養源院は、豊臣秀吉の側室淀君が父浅井長政の菩提を弔うために建てた寺。

P40 「唐獅子図屏風」水上景邨
江戸末期～明治初期（19-20世紀）　六曲一双　紙本着色
各154.9×329.6cm　エツコ・ジョウ プライス コレクション
Chinese lions with peonies, Minakami Keison,
late 19th century to early 20th century,
pair of six-fold screens, colors on paper, 154.9×329.6cm each,
The Etsuko and Joe Price Collection

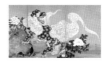

咲き乱れる牡丹の間に3頭の唐獅子が描かれている。獅子たちの表情は豊かで、色彩も華麗な、豪華な屏風である。牡丹と唐獅子の取り合わせは、武具などの意匠には多く見られるが、こうした大作の絵画には珍しい。

P42 「唐獅子図」吉村孝敬
天保2年（1831）　軸一幅　絹本着色　117.2×141.8cm
エツコ・ジョウ プライス コレクション
Chinese lions, Yoshimura Kokei, 1831, hangingroll, colors on
silk, 117.2×141.8cm, The Etsuko and Joe Price Collection

親獅子と、戯れる4頭の子獅子が描かれている。子獅子たちの表情やしぐさがなんとも愛らしい。また、親獅子のちょっと困ったような表情が楽しい。黒い巻き毛の描写は精緻を極め、写生画を旨とした円山派ならではの画技を垣間見ることができる。

P44 「唐獅子図屏風」狩野山楽
桃山時代　四曲一隻　紙本金地着色　175.5×364cm　本法寺
Chinese lion, Kano Sanraku, four-panel folding screen,
colors and gold-leaf on paper, 175.5×364cm,
Honpo-ji Temple

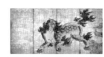

躍動感に満ちた、力強い表情の唐獅子である。よく見ると、右下にもう一頭の唐獅子が消されている跡が見られる。雌の獅子、あるいは子獅子だったのかもしれない。画面の大きさから、もとは屏風ではなく、襖絵あるいは壁画ではなかったかと考えられる。

P46, 152, 280 「五百羅漢図」狩野一信
江戸時代（19世紀）　軸五十幅のうち一幅　絹本着色
各90.9×31.2cm　東京国立博物館
500 Disciples of Buddha, Kano Kazunobu, 19th century,
colors on silk, 90.9×31.2cm each, Tokyo National Museum

羅漢とは、仏教において尊敬や施しを受けるに相応しい聖者をいう。五百羅漢とは、第1回仏典結集（編集会議）に集まった五百人の仏弟子のこと。その中には、必ず自分と似た顔があるという。個性豊かな表情の羅漢たちが、白澤、唐獅子とともに描かれているものもある。

Image：TNM Image Archives Source：http://TnmArchives.jp

P48, 50 重文「唐獅子図」曾我蕭白
明和元年 (1764) 頃　紙本墨画　軸双幅
各225 x 246cm　朝田寺
Chinese lions, Soga Shohaku, Circa 1764, ink on paper,
225 x 246cm each, Choden-ji Temple

巨大な画面いっぱいに描かれた
巨大な唐獅子。墨をたたきつける
ようにしてダイナミックに描かれた
岩や植物、そしてゴツゴツとした
唐獅子の輪郭線。しかしその表情
はどこか困ったようであり、猫のよ
うでもある。病者のダイナミックさ
との対比がたいへん面白い。

P54「獅子」清水南山
昭和15年 (1940)　六曲一双　紙本墨画　各153.8×350cm
東京藝術大学
Chinese lions, Shimizu Nanzan, 1940,
pair of six-fold screens, ink on paper, 153.8×350cm each,
Tokyo National University of Fine Arts and Music

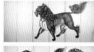
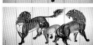

唐獅子を描いた屏風だが、描か
れた獅子はまるで置物のように動
きを感じさせない。デザイン画の
ようなユニークさである。これは、
1940年、皇紀2600年を記念して
描かれたもの。

P56「北斎漫画」(14篇・部分) 葛飾北斎
江戸後期 (19世紀)　全十五篇
山口県立萩美術館・浦上記念館
Hokusai Manga (Vol.14), Katsushika Hokusai,
15 volume, Hagi Uragami Museums

ここに描かれたのは、唐獅子な
ど、日本にはいない獣たち。歴代
の絵画作品や想像力の賜物だ
が、実在感が濃厚である。

P58, 60 京都御所 母屋　高御座・御帳台
大正年間 (20世紀初頭)　宮内庁京都事務所
The throne of the emperor and empress in the Kyoto Imperial
Palace, Taisho period (early 20th century),
Imperial Household Agency Kyoto Office

天皇の御座である高御座 (たかみ
くら) と、皇后の御座である御帳台
(みちょうだい) にあしらわれた意
匠。傑出した人物の象徴であり、
おめでたい霊獣でもある麒麟が描
かれている。屋根には鳳凰があし
らわれている。

P62, 66「動物図巻」河鍋暁斎
明治11年 (1878)　一巻　紙本墨画淡彩　30.5×1229cm
河鍋暁斎記念美術館
Animals, Kawanabe Kyosai, 1878, Handscroll,
ink and light color on paper, 30.5×1229cm,
Kawanabe Kyosai Memorial Museum

河鍋暁斎が弟子のために手本と
して描いたもの。全部で20図ある
が、ここに掲載したのは、麒麟、
白澤、唐獅子、豹などである。豹
以外は想像上の動物。いずれも動
きに満ちた即興性を持ちながら、
写生的に細密に描かれている。

P64「禽獣図會 獅子」歌川国芳
大判錦絵　山口県立萩美術館・浦上記念館
Chinese lions, Utagawa Kuniyoshi, oban nishiki-e,
Hagi Uragami Museums

唐獅子牡丹が描かれた大判浮世
絵。極彩色のこの画は、映画など
からイメージする唐獅子牡丹に
ぴったりの表現である。大判とい
うのは、浮世絵のサイズの規格のこ
とで、39×27cmほどのサイズ。18
世紀以降の標準サイズである。

P68「麒麟図」沈南蘋
江戸時代 (18世紀)　軸一幅　118.3×46.5cm
長崎歴史文化博物館
Chinese unicorn, Shin Nan Pin, 18th century, hanging scroll,
118.3×46.5cm, Nagasaki Museum of History and Culture

王が仁のある政治を行うときに
現れる神聖な動物とされ、鳳凰、
亀、龍とともに「四霊」と称され
る。このことから、幼少から秀で
た才を示す子どもを「麒麟児」と
いう。西洋的な遠近法を用いた背
景の中に、ややグロテスクな表情
の麒麟が配され、幻想的な画面と
なっている。

P70 重文「杉戸 波に犀図」俵屋宗達
元和7年 (1621) 頃　杉戸二面　板地着色
182×125cm　養源院
Unicorns, Tawaraya Sotatsu, Circa 1621, Board,
color on wood, 182×125cm each, Yogenin

この波に犀図は、唐獅子図の裏面
に描かれている。それぞれ対で描
かれた養源院の霊獣図は、阿吽の
動きを表していると考えられる。

P72 「麒麟・鳳凰図」増山雪斎
18世紀末〜19世紀初頭　軸双幅　紙本着色
各120.8×33.3cm　個人蔵
Chinese unicorn and phoenix, Mashiyama Sessai,
late 18th century to eary 19th century, two hanging scrolls,
colors on paper, 120.8×33.3cm each

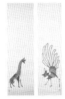

麒麟、鳳凰ともに想像上の動物で、吉祥の意味で、古来多くの図が描かれてきた。この画では、麒麟は想像上の麒麟ではなく、実在するキリンとして描かれている。これは、オランダの学者ヨンストンの『動物図譜』に基づくもので、雪斎の博学ぶりを示すものである。

P74 「白象黒牛図屏風」長沢芦雪
江戸時代（18世紀）　六曲一双のうち一隻　紙本墨画
各155.3×359cm　エツコ・ジョウ　プライス　コレクション
White elephant and black bull, Nagasawa Rosetsu,
18th century, pair of six-fold screens, ink on paper,
155.3×359cm each, The Etsuko and Joe Price Collection

屏風に入りきらないほどの巨大な白象。ぎゅうぎゅう詰めできぞ苦しかろうと思いきや、表情はのんびりとくつろいでいる。背中に乗った2羽のカラスは、大きさの対比とともに、白黒の絶妙の対比を感じさせる。巧みな構図構成である。

P78, 106, 110 「北斎漫画」葛飾北斎
江戸後期（19世紀）　全十五篇
山口県立萩美術館・浦上記念館
Hokusai Manga, Katsushika Hokusai,
15 volume Hagi Uragami Museums

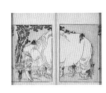

ヨーロッパの印象派などに大きな影響を与えた「北斎漫画」は1814年から刊行され、江戸後期の大ベストセラーになった。人物、風俗、風景から妖怪にいたるまで、ありとあらゆる題材、表現が網羅された北斎芸術の集大成である。

P82, 92, 96 「仏鬼軍絵巻」一休宗純作・土佐光信画
江戸中期　二巻　紙本着色
27.7×（上）1018.3cm（下）1511.5cm　早稲田大学図書館
Battle of the buddha and demons,
Ikkyu Sojun and Tosa Mitsunobu, middle Edo period,
two handscrolls, ink and colors on paper,
27.7×1018.3 to 1511.5cm, Waseda University Library

ささいな罪状に目をつけて多くの信心ある人々を地獄に落とす冥官の横暴に怒った仏菩薩が、大軍を率いて地獄を攻め、極楽として生まれ変わらせる様子を描いた絵巻。戦に向かう仏たちの顔は凛々しい。十念寺蔵の写し。

P84 「騎龍辨天図」橋本雅邦
明治16年（1886）頃　軸一幅　紙本着色　106.6×77cm
ボストン美術館
Benzaiten, the goddess of music and good fortune, on a
dragon, Hashimoto Gaho, Meiji era, about 1886, panel, ink,
color, and gold on paper, 119.4x76.9cm, Museum of Fine
Arts, Boston William Sturgis Bigelow Collection

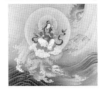

龍に乗って天から降臨する弁財天。色遠近法が効果的で、奥行きの深さを感じさせる。弁財天は、もともとはインドの河川の守り神・サラスバティー。豊饒の象徴で、後には学芸の神となった。琵琶を持った女神の姿が広く知られているが、この図が本来の姿に近い。

P86 重文「群仙図屏風」曾我蕭白
明和元年（1764）　六曲一双　紙本着色
163.9×354cm　文化庁
Immortals, Soga Shohaku, 1764, pair of six-fold screens,
ink and color on paper, right: 163.9×354cm,
Agency for Cultural Affairs

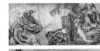
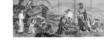

群仙という題材は、仙人の属性である不老長寿と不可分で、一種の吉祥画といえなくはない。呂洞賓を乗せた龍の困ったような表情が印象的だ。

P88 「龍虎」今村紫紅
大正2年（1913）　軸双幅　絹本彩色
（龍）124.8×41.4　（虎）125×41.4cm　埼玉県立近代美術館
Blue dragon and white tiger, Imamura Shiko, 1913, pair of
hanging scrolls, color on silk, 124.8 to 125×41.4cm each,
The Museum of Modern Art, Saitama

風を呼び雨を降らせる龍はいわば天空のパワーそのもの。また、中国や朝鮮半島で虎は大地の守り神とされてきた。すなわち、龍虎は大自然のパワーを象徴する絵柄である。今村紫紅のこの画は、太い線と省略のきいた描写で、伸び伸びとした躍動性と親しみやすさを感じさせる。

P90 「唐人物図衝立」伝狩野山楽
江戸時代初期（15〜16世紀）　二面（額装）　紙本墨画
各126×160.5cm　京都市歴史資料館
Tsuitate screen paintings with Chinese figure and dragon,
attributed to Kano Sanraku, 15-16th century,
two sides (mounted), ink on paper, 126×160.5cm each,
Kyoto City Library of Historical Documents

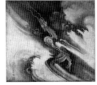

雲間をついて勢いよく天に昇ろうとする龍が描かれている。もともとは衝立の表裏に人物と龍の画が描かれていたが、それぞれ画幅とされた。これはそのうち「雲龍図」。

P94, 102 重文「龍虎図屏風」橋本雅邦
明治28年（1895）　六曲一双　絹本着色
各160.5×365cm　静嘉堂文庫
Dragon and tiger, Hashimoto Gaho, 1895,
pair of six-fold screens, colors on silk, 160.5×365cm each,
Seikado Bunko Art Museum

明治維新を迎えると、西洋の写実
主義をとる絵画が登場する
が、本図は葛飾北斎の浮世絵に
見られるような波、やまと絵の伝
統的な表現を踏まえた雲や海が見
られ、想像上の存在である龍の舞
台にふさわしく表現されている。
竜の顔はどこかおだやかで表情豊
かである。

P98 「豊干・寒山拾得図」伝狩野元信
室町時代　掛幅装　紙本墨画　56×110.2～110.5cm
福岡市美術館（太田コレクション）
The Zen patriarchs fengkan, Hanshan and Shide,
attributed to Kano Motonobu, 16th century,
pair of hanging scrolls, ink on paper, 56×110.2 to 110.5cm,
Fukuoka Art Museum (Ota Collection)

虎に乗って徘徊するという奇行で
知られた豊干は、中国・唐代に実
在した禅僧。半ば伝説上の人物で
ある寒山・拾得とともに描かれる
ことも多い。そのとらわれのない生
きざまの伝承が特に禅僧の間で
好まれ、多くの画作品に表現され
てきた。

P100 「龍虎図屏風」（右隻）狩野一信
嘉永6年（1853）　六曲一双　紙本墨画　178.6×360.8cm
板橋区立美術館
Dragon and tiger, Kano Kazunobu, 1853, pair of six-fold
screens, ink on paper, 178.6×360.8cm, Itabashi Art Museum

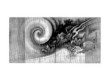

空から雲煙を巻き上げて降りてく
る龍の姿を描いた図。虎の住処
の竹林の彼方の高山に雲がかか
ると龍が降りてきて龍虎の闘い
が始まるという伝説に基づく。龍
は半分しか描かれておらず、まさ
に雲間にあらわれた瞬間をとらえ
たダイナミックな表現になってい
る。

P104 「龍虎図」長谷川等伯
桃山時代（1606年）　六曲一双のうち左隻　紙本墨画
153.1×335cm　ボストン美術館
Dragon and tiger, Hasegawa Tohaku, Momoyama period,
dated 1606, One from a pair of six-panel folding screens,
ink on paper, 153.1 x 335cm, Museum of Fine Arts, Boston,
William Sturgis Bigelow Collection

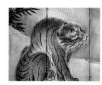

右隻に描かれた龍をいぶかしげに
見上げる虎。岩や雲が単純化され
て平面化され、虎の存在感がい
やが上にも高まってくる。虎の目が
異様に大きいのは、毛皮を使って
描いたからである。

P108 「虎図」伊藤若冲
宝暦5年（1755）　軸一幅　絹本着色　129.7×71cm
エツコ・ジョウ プライス コレクション
Tiger, Ito Jakuchu, 1755, handing scroll, colors on silk,
129.7×71cm, The Etsuko and Joe Price Collection

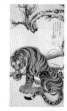

前足の肉球を一心に舐める虎だ
が、しぐさはほとんど猫である。漫
画チックな表現だが、丁寧に、細
やかに描かれている。当時、虎は
日本にいなかったが、若冲はこの
絵を、京都・正伝寺にある中国・
南宋時代の絵に倣って描いたと、
自賛に書かれている。

P112 「龍虎」歌川貞秀
大判錦絵三枚続　山口県立萩美術館・浦上記念館
Dragon and tiger, Utagawa Sadahide, oban nishiki-e triptych,
Hagi Uragami Museums

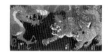

四神（青龍・白虎・玄武・朱雀）の
うちの青龍と白虎がにらみ合う図
で、古来、力強さの象徴。中国古
代の易学の本『易経』に「雲は龍
に従い、風は虎に従う」とあるの
にちなむ言葉である。また、龍骨、
虎の骨と身は漢方薬としても珍重
された。

P114 「龍虎図」（うち虎図）円山応震
江戸時代　軸双幅　絹本墨画　各117×57.1cm
京都国立博物館
Dragon and tiger, Maruyama Oshin, Edo period,
two hanging scrolls, ink and color on silk, 117×57.1cm each,
Kyoto National Museum

にらみ合う龍と虎を描いた二幅の
うち、虎の図。写実的な表現を旨
とした丸山派ならではの表現とい
える。当時、実物の虎は日本には
いなかったので、絵師は毛皮と猫
をモデルにして虎を描いている。
眼が異様に大きいのは、毛皮だと
実物より眼窩が大きくなるためで
ある。

P116 「龍虎図屏風」伝狩野元信
江戸時代（16世紀）　六曲一双　紙本墨画
各150.9×349.8cm　東京藝術大学
Dragon and tiger, attributed to Kano Motonobu, 16th century,
pair of six-fold screens, ink on paper, 150.9×349.8cm each,
Tokyo National University of Fine Arts and Music

龍は神獣であり、秋になると淵の
中に潜み、春には天に昇るといわ
れる。この龍は、まさに今、天に昇
ろうとするところだろうか。画面を
埋める雲、勢いにみちた波が、龍
の力強い動きをいっそう引き立て
ているようである。

P117 「龍虎図屛風」伝狩野元信
江戸時代（16世紀）　六曲一双　紙本墨画　各150.9×349.8cm
東京藝術大学
Dragon and tiger, attributed to Kano Motonobu, 16th century,
pair of six-fold screens, ink on paper, 150.9×349.8cm each,
Tokyo National University of Fine Arts and Music

P116の龍と対になる虎の図。雲
煙たなびく竹林で戯れる二頭の虎
は、生き生きと表現されている。
空間の広がりの感じられる、落ち
着いた構図の中で、虎の動きが
いっそう引き立っている。よく考え
られた表現といえよう。

P118 「龍虎」狩野芳崖
19世紀　軸双幅　紙本墨画　各120×44.3cm　東京藝術大学
Dragon and tiger, Kano Hogai, 19th century, pair of hanging
scrolls, ink on paper, 120×44.3cm each,
Tokyo National University of Fine Arts and Music

岩壁の突端に力強く歩を進める
虎。虎は豪傑の代名詞としてよく
用いられ、中国の小説『三国志演
義』では蜀の劉備に仕えた武将の
うち武勇に優れた五人を「五虎大
将軍」と呼ぶ。日本でも武田信玄
や上杉謙信が、その武威をそれぞ
れ「甲斐の虎」「越後の虎」とた
たえられた。

P120 重美「桐鳳凰図屛風」（部分）
江戸時代　八曲一双　紙本金地着色　183.8×504.8cm
林原美術館
Pavlownias and phoenixes, Edo period, eight-folding screens,
colors and gold-leaf on paper, 183.8×504.8cm,
Hayashibara Museum of Art

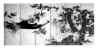
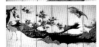

桐の巨木を傍らに配し、雌雄や親
子の鳳凰がたわむれる屛風。桐
に鳳凰は、王者の瑞祥として喜ば
れた。この絵は、桃山後期様式を
継承した狩野派の作品と考えられ
ている。

P122,127 「桐松鳳凰図屛風」狩野栄信
享和2〜文化13年（1802-16）　六曲一双の左隻　紙本金地着色
160.3×355.8cm　静岡県立美術館
Pavlownias, pines and phoenixes, Kano Naganobu, 1802-16,
pair of six-fold screens, colors and gold-leaf on paper,
160.3×355.8cm, Shizuoka Prefectural Museum

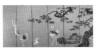

画面左側には枝をくねらせた青桐
が描かれ、まるでそれに抱かれる
ように二羽の鳳凰が舞っている。
樹木や岩は伝統的な唐絵（中国
風の絵）の描法で描かれ、想像上
の鳥であるはずの鳳凰に不思議
な写実味がある。金地の豪華な
屛風である。

P124 「鳳凰図屛風」（部分）葛飾北斎
天保6年（1835）　八曲一隻　紙本着色・金切箔
35.8×233.2cm　ボストン美術館
Phoenix (detail), Katsushika Hokusai, 1835, eight-panel
folding screen, ink, color, cut gold-leaf, and sprinkled gold
on paper, 35.8 x 233.2cm, Museum of Fine Arts, Boston,
William Sturgis Bigelow Collection

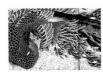

幅2メートルを超える大画面いっ
ぱいに羽を広げた謙蘭華麗な鳳
凰。細密な描写は、ダイナミッ
クな動勢と鮮やかな色彩が、霊鳥・
鳳凰の神秘性をいっそう引き立た
せている。75歳を越えた北斎の生
気に満ちた作品である。

P126 「動植綵絵 老松白鳳図」伊藤若冲
江戸時代　軸一幅　絹本着色　142.4×79.3cm
宮内庁三の丸尚蔵館
The colorful realm of living beings: old pines and white
phoenix, Ito Jakuchu, Edo period, hanging scroll,
colors on silk, 142.4×79.3cm,
Sannomaru Shozokan (The Museum of Imperial Collections)

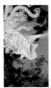

動植物を大胆な構図で色鮮やか
に描いた「動植綵絵」三十幅の一
つ。さまざまな動植物を描いたの
は、「山川草木悉皆成仏」という
仏教の教えによるものであろう。

P130 「旭日鳳凰図」伊藤若冲
江戸時代（18世紀後半）　絹本着色　103.4×36.3cm
ボストン美術館
Phoenix and sun, Ito Jakuchu, late 18th century, hanging
scroll, ink, color, and gold on silk, 103.4 x 36.3cm, Museum
of Fine Arts, Boston, William Sturgis Bigelow Collection

体を大きくひねらせて飛ぶ鳳凰、
その背後には大きな真紅の太陽。
余計なものをすべてそぎ落とした
シンプルな構図である。奇想の画
家として知られる若冲だが、ここに
は狩野派の表現の影響が色濃
く窺われる。若冲の本源を垣間見
させる作品である。

P132 「鳳凰図屛風」（右隻）狩野常信
江戸時代　六曲一双　紙本金地着色　各174×368.8cm
東京藝術大学
Phoenixes, Kano Tsunenobu, Edo period, pair of six-fold
screens, colors and gold-leaf on paper, 174×368.8cm each,
Tokyo National University of Fine Arts and Music

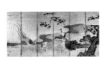

鳳凰は、雄の鳳と雌の凰で一対
になる。孔雀に似ており、背丈が
四〜五尺あり、その容姿は前は
麟、後は鹿、頸は蛇、背は亀、頷
は燕、嘴は鶏だとされる。五色絢
爛たる色彩で、声は五音を発すると
される。その言い伝えそのままに、
華麗に描かれた鳳凰である。

P134「見立王子喬（絵暦）」
明和2年（1765）　横中判錦絵　山口県立萩美術館・浦上記念館
Beauty on phoenix (picture calendar), 1765, chuban nishiki-e,
Hagi Uragami Museum

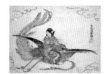

これは絵暦で、鳳凰に乗って空を駆ける美女の着物に「二、三、五、六、八、十　メイ和二」という文字が書かれ、明和2年（1765）の大の月を示す。王子喬（おうしきょう）は鳳凰のような音色で笙を吹いた仙人で、鶴に乗り空を飛んだ絵。これは美女を王子喬に見立てた絵だろう。

P136「杉戸絵 鳳凰図」曾我蕭白
江戸時代（16世紀）　板地墨画　各169.3×92.3cm　朝田寺
Phoenix, Soga Shohaku, 16th century,
ink on wood, 169.3×92.3cm each, Choden-ji Temple

鳳凰は、おめでたいことの前兆としてあらわれる霊鳥で、雄の鳥を鳳、雌の鳥を凰と呼び、雌雄で一対となる。この画は、蕭白独特のおどろおどろしさをあまり感じさせない表現であるが、杉戸の表面の立体感が、紙や絹に描かれた絵画とは違った独特の表情を見せる。

P138「秋草に鹿図」狩野安信
江戸前期　六曲一隻　紙本金地着色　159.2×331.2cm
仙台市博物館
Deer and autumn plants, Kano Yasunobu, Edo period,
six-fold screen, colors and gold-leaf on paper,
159.2×331,2cm, Sendai City Museum

秋草の咲き乱れる野原を駆けまわる鹿とそれを眼で追う鹿。動静の対比が、豪華な金地の屏風を軽快に彩る。秋草や小川は、琳派（江戸時代の装飾芸術の一派）風に表現されている。鹿は、隠逸の象徴であるとともに、春日明神のつかいとして神聖視されてきた。

P140 国宝「春日鹿曼荼羅」
鎌倉時代　軸一幅　絹本着色　76.5×40.5cm
奈良国立博物館
The Kasuga Shika Mandara, Kamakura period, hanging
scroll, color on silk, 76.5×40.5cm, Nara National Museum

鹿は春日大社の祭神の化身である。鹿に、春日神の出現を鹿の姿を借りて象徴的にあらわした宗教画を「春日曼荼羅」という。霞たなびく春日山のふもとに降り立った神の霊妙な姿に、神木を取り巻く円相が荘厳さを強く演出している。

P141「薄に鹿」与謝蕪村
明和7～安永6年（1770-1777）　軸一幅　絹本着色
129×60cm　愛知県美術館（木村定三コレクション）
Eulalis and deer, Yosa Buson, 1770-1777, hanging scroll,
ink and color on silk, 129×60cm,
Aichi Prefectural Museum of Art (Collection of Kimura Teizo)

ススキのはえた小径を行き去る鹿。鹿は、喜撰法師の歌「わが庵はみやこのたつみしかぞすむ世を宇治山と人はいふなり」に象徴されるように、隠逸志向（世俗を離れる境地）を示す図柄である。本図も、世俗を離れた文人的境涯への思いを託したものといえよう。

P142, 144　国宝「信貴山縁起絵巻」飛倉の巻
平安後期（12世紀）　三巻　紙本着色
31.5×879.9cm　朝護孫子寺
Legends of the temple on mount Shigi (Flying Granary),
12th century, three handscrolls, ink and colors on paper,
31.5×879.9cm, Chogosonshi-ji Temple

信貴山の縁起を描いたこの絵巻は、三大絵巻のひとつ。奇想天外な物語と美しい絵が特徴。大和から京都の山崎まで米俵が空を飛んでいくのに驚く鹿たち。山は秋の風情である。

P146「探幽縮図　百鹿図巻」狩野探幽
江戸時代　一巻　紙本淡彩　14×280.7cm　京都国立博物館
Reduced-size copy of *Hyakuroku Zukan*(One hundred deers),
Kano Tan'yu, Edo period, handscroll, 14×280.7cm,
Kyoto National Museum

狩野探幽が漢画や+やまと絵などからさまざまな絵柄を模写したものが「探幽縮図」で、狩野探幽の古画学習の成果として近年高く評価されている。これはさまざまな姿の鹿を描いたもので、「百」は百という数字をあらわすのではなく、「たくさんの」という意味である。

P148 重文「禽獣図」曾我蕭白
襖四面　紙本墨画淡彩　各172×85.6cm　三重県立美術館
Beasts and birds, Soga Shohaku, set of four sliding screens,
ink and colors on paper, 172×85.6cm each,
Mie Prefectural Art Museum

旧家の室内を飾っていた44枚の襖の一部。木の枝にとまっているのはフクロウ。コウモリの下で大きな口をあけているユーモラスなタヌキ。お互いに会話をしているようで楽しい。余白のきいた画面、ゴツゴツとした樹木の表情との対比が見事である。

P150 「杉戸絵 獏図」曾我蕭白
江戸時代（16世紀）　板地墨画　各169.3×92.3cm　朝田寺
Baku, Soga Shohaku, 16th century,
ink on wood, 169.3×92.3cm each, Choden-ji Temple

獏は、人が睡眠中に見る夢を喰って生きるという、中国から日本に伝わってきた伝説の生き物。体は熊、鼻は象、目は犀、尾は牛、脚は虎に似ているとされるが、その昔に神が動物を創造した際、余った部分を組み合わせてつくられた結果だとされる。

P154 「今昔百鬼拾遺」（部分）鳥山石燕
安永10年（1780）　三冊　田中直日蔵
Konjaku Hyakki Jui, Toriyama Sekien, 1780,
three books, Tanaka Naohi

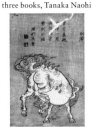

安永10年（1780）に刊行された鳥山石燕の妖怪画集。「雲」「霧」「雨」の三部構成となっており、実際の伝承にあるものだけでなく、石燕が創作した妖怪も多く描かれている点がユニークである。ここに描かれている白澤は、人語を解し万物に精通するという怪獣。

P155 「北斎漫画」（2篇・部分）葛飾北斎
江戸後期（19世紀）　全十五篇
山口県立萩美術館・浦上記念館
Hokusai Manga (Vol.2), Katsushika Hokusai,
15 volume, Hagi Uragami Museums

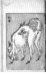

ここに描かれるのは、人語を解しあらゆるものを見通す霊力を持つという霊獣・白澤と、人の夢を食べるという獏。ともに想像上の生き物である。

P158 「群亀図」岸岱・森寛斎ほか
江戸時代（19世紀）　一幅　紙本墨画　55.1×84.9cm
京都国立博物館
Turtles, Gan Tai, Mori Kansai, et al., hanging scroll,
ink on paper, 55.1×84.9cm, Kyoto National Museum

岸岱・森寛斎といった岸派の絵師によるさまざまな亀の絵柄を集めたもので、岸派の絵手本として描かれたものであろう。亀は万年の寿命をもつとされ、長寿のシンボル。吉祥画としての需要が、こうした絵手本の背景にあると思われる。

P160 「瑞亀図」葛飾北斎
江戸時代（18世紀）　軸一幅　紙本着色　34.9×49.4cm
奈良県立美術館
Turtle, as a symblo of longevity, Katsushika Hokusai,
18th century, hanging scroll, ink and colors on silk,
34.9×49.4cm, Nara Prefectural Museum of Art

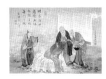

湧き出た醴泉から亀が現れ、長寿の兆しと喜んだ翁と姥（じょうとんば＝仲睦まじく長生きした夫婦の象徴）が酒を飲ませるという祝い画。妙見信仰の守り神は玄武であるが（正確にはガメ）、妙見信仰信者であった北斎はしばしば亀を描いた。

P172, 174　国宝「信貴山縁起絵巻」延喜加持の巻
平安後期（12世紀）　三巻　紙本着色　31.7×1290.8cm
朝護孫子寺
Legends of the temple on mount Shigi (The miracurous cure of
the engi era), 12th century, three handscrolls, ink and colors
on paper, 31.7×1290.8cm, Chogosonshi-ji Temple

信貴山から御所・清涼殿まで、直線で約50キロ。この剣の護法といわれる童子は、剣を編んだ衣をまとい、法輪を転がしながら天空を雲に乗って翔けてくる。その速さが長い雲の尾で表される。剣が反射するのか、雲は金色に輝いている。

P176　重文「風神雷神図屏風」尾形光琳
江戸時代（17世紀）　二曲一双　紙本金地着色
各164.5×181.8cm　東京国立博物館
Wind god and thunder god, Ogata Korin, 17th century,
pair of two-fold screens, colors and gold-leaf on paper,
164.5×181.8cm each, Tokyo National Museum

俵屋宗達の「風神雷神図」を模写したもの。風神と雷神がにらみ合う緊張感に満ちた構図、鮮やかな原色で描かれた両神の表情が強烈である。

Image : TNM Image Archives Source : http://TnmArchives.jp

P178 「風神雷神図」前田青邨
昭和24年（1949）　軸一幅　紙本彩色　196.7×107.8cm
セキ美術館
Wind god and thunder god, Maeda Seison, 1949,
hanging scroll, colors on paper, 196.7×107.8cm, Seki Museum

画面上が風神、画面下は太鼓を背負ってはいないが雷神である。淡墨の輪郭だけで描かれ、ダイナミックな動勢にあふれている。たらしこみ（濃度の違う墨を紙の上で混ぜて独特の効果を狙う技法）など伝統的な描法を駆使しつつ、非常に斬新な表現になっている。

P180「風神雷神図」今村紫紅
明治44年（1911）　軸双幅　紙本着色　各108.1×41.2cm
東京国立博物館
Wind god and thunder god, Imamura Shiko, 1911,
pair of hanging scrolls, ink and colors on paper,
108.1×41.2cm each, Tokyo National Museum

風神、雷神というイメージからは
ほど遠いほどに親しみやすい、漫
画家イラストのような表現である。
中空に浮かんだ両神を、画面下方
の雲煙がしっかり支える、動的な
中にも安定感のある構図である。

Image : TNM Image Archives Source : http://TnmArchives.jp

P182「風神雷神図」河鍋暁斎
明治4年（1871）以降　軸双幅　絹本着色　各110.9×31.9cm
河鍋暁斎記念美術館
Wind god and thunder god, Kawanabe Kyosai, Probably 1871
onward, pair of hanging scrolls, ink and color on silk,
110.9×31.9cm each, Kawanabe Kyosai Memorial Museum

人間が恐れを抱く自然現象・風
と雷鳴を神格化したのが風神雷
神。仏教では千手観音の眷属であ
る二十八部衆とともに表現され、
風神は風袋を、雷神は数個の小
太鼓を持った力士姿に表現され
る。この図は縦長の構図を生か
した動きの際立つ表現となってい
る。

P184, 188「北野天神絵巻（三巻本・六巻本）」
室町時代（16世紀）　宮内庁三の丸尚蔵館
Origins of the Kitano Tenjin shrine, 16th century,
three handscrolls and six handrolls,
Sannomaru Shozokan (The Museum of Imperial Collections)

京都・北野天満宮の由来を物語
る絵巻。菅原道真は、政敵・藤原
時平の讒言によって太宰府に左
遷され、失意のうちに生涯を閉じ
た。その怨霊が都をわずらわせた
ので、鎮魂のために天満宮が造営
された。掲出部分は、道真の怨霊
の眷族である雷神が御所を襲う
場面である。

P186「和漢百物語 雷震 順風耳 千里眼」月岡芳年
大判錦絵　山口県立萩美術館・浦上記念館
One Hundred Ghosts Stories, Tsukioka Yoshitoshi, oban
nishiki-e, Hagi Uragami Museums

雷震は、中国・明代の怪奇小説
『封神演義』に出てくる仙人。順
風耳はあらゆるものを聴きとる道
教の神、千里眼はすべてのものを
見通す道教の神。雷震子は背中
に翼を生やしているとされるが、こ
こでは大見得を切り、順風耳と千
里眼を蹴散らしている。

P190, 192　重文「桑実寺縁起」土佐光茂画
天文元年（1532）　二巻　（下）35.1×93.8cm
桑実寺（写真提供：京都国立博物館）
Legends of Kuwanomi temple, Tosa Mitsumochi, 1532,
two handscrolls, color on paper, 35.1×93.8cm, Kuwanomi-
dera Temple (Photo from Kyoto National Museum)

天智天皇の皇女阿閇皇女が病気
になった際、琵琶湖から薬師如来
が現れて皇女の病気をなおした
という桑実寺建立の由来、そして
本尊薬師如来の霊験を描いた絵
巻。これは多くの眷属を率いた日
光・月光菩薩が薬師如来を導いて
来迎する瞬間のドラマティックな
場面。唐様の装束に注目。

P194, 196　国宝「避邪絵」
平安〜鎌倉時代（12世紀後半）　五幅のうち二幅　紙本着色
毘沙門天 25.8×76.5cm　神虫 25.8×70cm　奈良国立博物館
Extermination of Evil, late 12th century,
five hanging scrolls, ink and color on paper,
Shinchu (the divine insect) 25.8×70cm, Bishamonten
(Vaisravana) 25.8×76.5cm, Nara National Museum

避邪絵とは、邪悪なものを退散さ
せる善神を表現した絵のこと。毘
沙門天は、仏の世界である須弥
山を守る守護神「四天王」の一人
で、北方の守護神。子供の守護神
としても親しまれている。このよう
に弓を手にした姿は、唐宋代に作
例を見ることができる。

P198「惺々狂斎画帖二のうち 秋葉山天狗川狩」
河鍋暁斎
明治3年（1870）以前　1冊　12.6×17.4cm
河鍋暁斎記念美術館
Album of paintings by Seisei Kyosai II, Kawanabe Kyosai,
Prior to 1870, album, ink and color on paper, 12.6×17.4cm,
Kawanabe Kyosai Memorial Museum

大伝馬町の小間物問屋である月
之輪主人・勝田五兵衛の注文で
描かれた絵画を集めた二十図よ
りなる画帖。火伏せの神秋葉台権
現信仰で知られる秋葉山（現在の
静岡県周智郡）の天狗たちが川に
狩りに行くという内容。

P200「是害坊」
室町末期〜江戸初期　一巻　紙本着色
縦30.1cm　慶應義塾図書館
Zegaibo (Tengu), late Muromachi to early Edo period,
handscroll, ink and color on paper,
W30.1cm, Keio University Library

是害坊とは唐の天狗の名前。是
害坊が日本の天狗と共謀して仏法
を妨げようとするものの見破られ、
さんざんな目にあって唐に退散す
るという仏教説話を絵巻にしたも
の。さまざまな姿をした天狗たち
が描かれ、漫画の吹き出しのよう
に会話文が記されている。

P202 「芳年略画 頼政 天狗之世界」月岡芳年
横中判錦絵二丁掛　山口県立萩美術館・浦上記念館
Yoshitoshi's Sketches (Tengu), Tsukioka Yoshitoshi,
chuban nishiki-e diptych, 36.7×24cm each,
Hagi Uragami Museums

天狗は、日本独自の霊的な存在で、善悪の両面を持っている。もとは山岳神であったようで、修験道の霊場の護法神とされる。赤い顔をし鼻が長く、山伏の服装をして一本歯の高下駄を履き、手には羽根団扇を持つ。また、背中に羽をはやしているものは「烏天狗」と呼ばれる。

P204 「天狗の内裏」
江戸初期（17世紀）　二冊　絵入り10行丹緑本
26×17.7cm　慶應義塾図書館
Palace of Tengu, 17th century, 2 albums, 26×17.7cm,
Keio University Library

源義経が鞍馬山の大天狗に歓待されて天狗の内裏（御殿）へ行き、死んで大日如来となった父頼朝と対面し、平家討伐を誓うという物語。ここでは内裏での宴会の様子が描かれている。画面左上の高座にいるのは後の源氏の総大将・源義経。多くの天狗たちと義経が膳をかこむ、楽しそうで少し不気味な場面である。

P206 「飴天狗図」河鍋暁斎
明治4年（1871）以降　一幅　絹本墨画淡彩　32.2×62.5cm
河鍋暁斎記念美術館
Tengu(Goblins) Excited over Candy, Kawanabe Kyosai,
Probably 1871 onward, hangingscroll, ink and light color on
silk, 32.2×62.5cm, Kawanabe Kyosai Memorial Museum

長い鼻をさらに伸ばして飛んでくる天狗。その下には、経木（食べ物を包む紙状の薄い木）にこけむろぶ天狗たち。実は経木には飴がくっついているのだ。飴で天狗を捕まえるわななのか、甘い汁に吸い寄せられて身動きできなくなる世間を風刺したものか。ユニークな絵柄である。

P208 「讃岐院眷属をして為朝をすくふ図」歌川国芳
嘉永年間（1848-54）　大判錦絵三枚続
山口県立萩美術館・浦上記念館
Tametomo saved by relatives of Sanuki-in,
Utagawa Kuniyoshi, 1848-54, oban nishiki-e triptych,
Hagi Uragami Museum

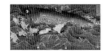

曲亭馬琴の『椿説弓張月』に基づく作。讃岐院（崇徳上皇）の勅を受けた天狗（白いシルエット）が源為朝の自害をとどめる一方、為朝の子息・舜天丸は忠臣高間太郎夫妻の魂が化けた大鮫に襲われる。その劇的な場面をダイナミックに描いている。

P210 「鳥羽絵巻」
一巻　紙本彩色　27.1×485.4cm　国際日本文化研究センター
Toba Picture Scroll (Toba being a common place and family
name), handscroll, color on paper, 27.1×485.4cm,
International Research Center for Japanese Studies

柿の木にしがみついて柿を取り天狗と、「分けて頂戴」とばかりに手を伸ばす天狗。下では天狗を追い払おうとする農夫。天狗の楽しげな表情と農夫の怒りの表情の対比が面白い。巻末には「東山隠士」との墨書があるが、詳細は不明。

P212 「吉光 百鬼ノ図」
一巻　紙本着色　32.6×696.1cm　国際日本文化研究センター
Yoshimitsu Hyakki no zu (Night parade of hundred demons),
handscroll, color on paper, 32.6×696.1cm, International
Research Center for Japanese Studies

闇夜にまぎれて跋扈する妖怪たちを描いた百鬼夜行絵巻の一つ。巻頭にはタスキをはためかせ、手に握った骨から火を吹きながら疾走する天狗のような化け物が配され、巻末には黒煙の中にうごめくサタンのような化け物が配されている。

P214, 215 「地震錦絵」
江戸時代　国立国会図書館
Catfishs, nishiki-e, Edo period, National Diet Library

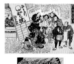
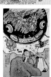

安政2年（1855）の江戸大地震の直後、地震鯰をモチーフとした「鯰絵」といわれるユーモラスな錦絵が大量に出版された。鹿島大明神が留守の隙に、要石に抑えられていた鯰があばれまわり、災害をもたらしたとされている。

P216 「江戸名所百景 王子装束ゑの木大晦日の狐火」歌川広重
大判錦絵　山口県立萩美術館・浦上記念館
Fox Fire in Edo, Utagawa Hiroshige, oban nishiki-e,
Hagi Uragami Museums

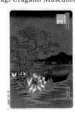

狐がともすという怪火。江戸の王子稲荷の北方にある田んぼの中に、大きな榎木があり、毎年大晦日になると関八州（関東地方のこと）の狐が集まって王子稲荷へ参拝したという。狐火をともすといわれ、その火の様子で翌年の吉凶を占ったともいう。

P218, 220「玉藻前草子絵巻貼込屏風」

江戸前期頃　六曲一双　各112×314cm　栃木県立博物館
The legend of Tamamo no mae, early Edo period,
pair of six-fold screens, 112×314cm each,
Tochigi Prefectural Museum

妖怪狐・玉藻前の物語は、御伽草紙として広く流布した。二尾の狐は魔力を持っており、鳥羽院の御所に出現、王権の転覆を狙うが見破られ、東国武将の三浦介と上総介に射殺される。その怨念が那須の殺生石だが、仏法により石は砕け、狐も成仏する。絵には土佐派の影響が見られる。

P222「九尾の狐図屏風」河鍋暁斎

明治3年（1870）以前　二曲一隻　絹本墨画　99×115.7cm
河鍋暁斎記念美術館
Tale of the nine-tailed fox, Kawanabe Kyosai, prior to 1870,
two-fold screen, ink on silk, 99×115.7cm,
Kawanabe Kyosai Memorial Museum

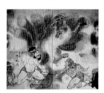

中国から日本に伝わった尻尾が九つに分かれた狐。もともとは天下泰平になると出現する伝説上の霊獣で、九尾は子孫繁栄の象徴ともいわれる。時代が下ると、この霊獣も人を化かす力が強くなった妖怪とされるようになった。この図も、妖怪としての九尾の狐が描かれている。

P224「九尾狐」尾形月耕

大判錦絵　山口県立萩美術館・浦上記念館
Tale of the nine-tailed fox, Ogata Gekko, oban nishiki-e,
Hagi Uragami Museums

長生きをして人を化かす力が強くなった狐の妖怪が九尾の狐である。はでやかな尾をうちふりながら空を飛ぶ姿は妖艶で、本当にだぶらかされそうな異様さをリアルに感じさせる。

P226, 228「たま藻のまへ」

二巻　紙本彩色　高さ34.8cm　京都大学附属図書館
The legend of Tamamo no mae, two handscrolls,
color on paper, W34.8cm, Kyoto University Library

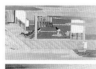

鳥羽法皇の寵妃・玉藻前は狐の化身であった。そのことを陰陽師安倍泰成が見破って那須野を追うが、妖狐の霊は近寄る生き物を殺す殺生石になった。この説話は、謡曲「殺生石」として、中世以降広く親しまれている。尾が二つに分かれているのは、この狐が化け物であることを示している。

P230-235「酒呑童子図屏風」

江戸初期　六曲一隻　紙本金地金雲着彩　164.9×360.4cm
兵庫県立歴史博物館
Tale of Shuten Doji, early Edo period, six-panel folding screen,
color and gold on paper, 164.9×360.4cm,
Hyogo Perfectural Museum of History

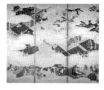

源来光の大江山の鬼退治の物語を描いた屏風。これは、神の加護を得て大江山の鬼の居城にたどり着いた来光一行の図である。城の座敷で、得体の知れぬ異界の者どもが、不気味な笑顔を見せつつ整列している姿が、おどろおどろしくもユーモラスである。

P236「酒呑童子」

江戸前期　三軸　紙本着色　高さ25.2cm　慶應義塾図書館
Tale of Shuten Doji, early Edo period, three handscrolls,
colors on paper, W25.2cm, Keio University Library

源頼光が渡辺綱、坂田金時ら四天王とともに丹波・大江山の鬼を退治するという、「御伽草子」でも最もよく知られた物語を絵巻にしたもの。ここに描かれているのは、源頼光の一行が鬼の御殿に到着したところである。武器を手にしているのは護衛の鬼だろうか。緊張感に満ちた場面である。

P238「今昔百鬼拾遺 隠里」鳥山石燕

安永10年（1780）　三冊　川崎市市民ミュージアム
Past-and-present hundreds of yokai gleanings,
Toriyama Sekien, 1780, Kawasaki City Museum

安永10年（1780）に刊行された鳥山石燕の妖怪画集。「雲」「霧」「雨」の三部構成となっている。門に「嘉慕里（かくれざと）」という文字が読める。恵比須大黒天が、振れば何でも出てくる打ち出の小槌を片手に持っており、豊富な食べ物と小判が山と積まれた夢のような世界を表している。

P240「ゑびす大こくかっせん（別称 隠れ里）」

江戸前期　一軸　紙本着色　高さ31.1cm　慶應義塾図書館
War of Ebisu and Daikoku, early Edo period, handscroll,
color on paper, W31.1cm, Keio University Library

隠れ里とは、現実世界と連結した異界のこと。これは、宇治・木幡の野辺の穴の中で繰り広げられる異類の合戦物語で、恵比寿・大黒の争いを布袋和尚が仲裁するという物語。鎧に身を固めた恵比寿様が、魚介類をはじめ、さまざまな化け物を指揮している様子が描かれている。

P242「土蜘蛛草紙絵巻」
天保8年（1837）　一巻　紙本彩色　32.5×1080.1cm
国際日本文化研究センター
Tale of Tsuchigumo, 1837, handscroll, color on paper, 32.5×
1080.1cm, International Research Center for Japanese Studies

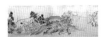

「土蜘蛛」は、病に苦しむ源頼光を襲った土蜘蛛の精霊（＝鬼）を武者が退治するお伽話的な鬼退治物語で、能や歌舞伎でもしばしば上演される。掲出の部分は、まさにその鬼退治の情景で、武者たちが異貌の巨漢（土蜘蛛の精霊）を懲らしめようとするところである。

P244　重文「土蜘蛛草紙」伝土佐長隆
鎌倉時代（14世紀）　一巻　紙本着色　29.2×975.7cm
東京国立博物館
Tale of Tsuchigumo, attributed to Tosa Nagataka,
14th century, handscroll, ink and color on paper,
29.2×975.7cm, Tokyo National Museum

人面の巨大な土蜘蛛の周りには髑髏が転がっている。いかにも不気味なこの画は、都に起きる怪異の根源である蜘蛛の怪物を、大江山の酒呑童子を退治したことで有名な源頼光と渡辺綱が退治するという14世紀頃に成立した『土蜘蛛草紙』の場面を絵にしたもの。

Image : TNM Image Archives Source : http://TnmArchives.jp

P246「北斎画譜」（下編・部分）　葛飾北斎
嘉永2年（1849）　山口県立萩美術館・浦上記念館
Hokusai Gafu, Katsushika Hokusai, 1849,
Hagi Uragami Museums

源頼光の土蜘蛛退治の物語をモチーフにした木版。巨大な巣を張り、今にも飛びかからんばかりの大蜘蛛が写実的に描かれ、グロテスクさが際立っている。

P247, 294, 298, 306「今昔画図続百鬼」鳥山石燕
安永8年（1779）　三冊　国立国会図書館・田中直日蔵
Past-and-present hundreds of yokai gleanings,
Toriyama Sekien, 1779, 3 volumes, albums,
National Diet Library and et al.

安永8年（1779）に刊行された鳥山石燕の妖怪画集。『画図百鬼夜行』の続編で、「雨」「晦」「明」の三部構成となっている。『画図百鬼夜行』は絵のみであったが、本作では解説文が添えられていることが特徴。

P248「平家納経（模本）　提婆達多品第十二」
田中親美複写
三十三巻のうち一巻　大正9～14年（1920-25）　大倉集古館
Heike nokyo (Sutras dedicated to the Taira Family) (copy)
Chapter 12: Devadatta of Lotus Sutra, Copy by Shimbi
Tanaka, Set of 33 handscrolls, 1920-25, Okura Shukokan

平清盛が平家一門の繁栄を祈って長寛2年（1164）、厳島神社に奉納した『法華経』二十八品など33巻の写経が平家納経で、豪華な装飾で知られる。「提婆達多品」は龍女成仏を説く。龍女が釈迦に宝珠を献上する物語であり、さまざまな海の怪獣が描かれている。これはその模本。

P250「かっぱとってなげ」岸田劉生
一面　紙本墨画淡彩　16.8×24.2cm　東京藝術大学
Kappa, Kishida Ryusei, panel, ink and light color on paper,
16.8×24.2cm,
Tokyo National University of Fine Arts and Music

小舟に乗った男に放り投げられる河童はどこか楽しげだ。劉生は、妖怪を「一種の恐怖的な神秘詩」とし、人間には「その化物を愛好し、その存在を守ろう」とする意志があるという。科学的合理性に反する存在である妖怪変化に深い親しみと興味を寄せていたことがわかる。

P252「龍宮城　田原藤太秀郷に三種の土産を贈」
歌川国芳
大判錦絵三枚続　山口県立萩美術館・浦上記念館
Tale of Fujiwara no Hidesato, Utagawa Kuniyoshi,
oban nishiki-e triptych, Hagi Uragami Museums

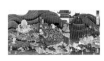

大きな鐘のまわりで蛸や魚が舞う。ここは龍宮城。近江・三上山のムカデを退治した田原藤太秀郷が龍宮城で歓待され、土産にもらった祇園精舎の鐘を三井寺に奉納するという『御伽草子』の物語にちなむ絵。田原藤太秀郷は平将門を征伐した平安中期の武将という実在の人物。

P254「水虎考略」古賀侗庵編　栗本丹洲画
天保7年（1836）　一冊　写本・彩色　26.7×19.1cm
西尾市岩瀬文庫
Studies of Kappa, Koga Toan and Kurimoto Tanshu,
1836, bound manuscript, 26.7×19.1cm,
Iwase Library in Nishio City

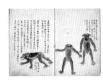

水虎とは河童のこと。頭上に皿があり、亀のような甲羅があり、くちばしを持ち、指の間には水掻きがある。また、人語を解し、相撲を好むという。『水虎考略』は江戸時代の河童に関する研究書で、河童に対する愛情と好奇心にあふれた書物である。

P256 「日本駄右エ門猫之古事」歌川国芳
大判錦絵三枚続　山口県立萩美術館・浦上記念館
The vampire cat of Nabeshima, Utagawa Kuniyoshi,
oban nishiki-e triptych, Hagi Uragami Museums

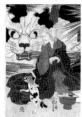

鍋島藩邸に夜な夜な化け猫が出て人をたぶらかすという「鍋島化猫騒動」に題材を取った浮世絵。画面いっぱいに大きく描かれているのが鍋島の化猫で、左は大盗賊日本駄右エ門。手前には、尾が2つに分かれ、人をあざむき食うという化猫・猫又も描かれている。

P257 「惺々狂斎画帖三のうち 化猫」河鍋暁斎
明治3年（1870）以前　1冊　紙本着色　12.7×17.6cm　個人蔵
Album of paintings by Seisei Kyosai III, Kawanabe Kyosai,
Prior to 1870, album, ink and color on paper, 12.7×17.6cm

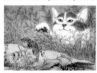

大伝馬町の小間物問屋である月之輪主人・勝группа田五兵衛の注文で描かれた絵画を集めた二十図よりなる画帖。猫の表情がなんともいえず楽しい作品。

P258 「曲亭翁精著八犬士随一 犬村大角猫退治」歌川国芳
大判錦絵　山口県立萩美術館・浦上記念館
Legend of the eight dog warriors, Utagawa Kuniyoshi,
oban nishiki-e, Hagi Uragami Museums

曲亭馬琴の名作『南総里見八犬伝』にももとづく絵。犬村大角は、犬飼現八の助力と雛衣の犠牲により、父の仇である化猫を倒し、犬士の一員になることができた。礼の珠を持ち、八犬士のうちでも文士・学者の風情で描かれる人物である。

P259 「五拾三次之内猫之怪」歌川芳藤
弘化4年～嘉永5年（1847-1852）　大判錦絵　35.7×23.9cm
福岡市博物館
Bakeneko of the fifty-three stations, Utagawa Yoshifuji,
1847-1852, oban nishiki-e, 35.7×23.9cm,
Fukuoka City Museum

東海道五十三次の岡崎の宿には化け猫屋敷があって怖れられていた。その化け猫の顔を猫たちで表現したトロンプルイユ（だまし絵）。後ろ向きの猫が鼻、そして目は猫の首にはつきものの鈴で表現しているところがおもしろい。

P260, 262 「虫物語」
江戸前期　一軸　紙本着色　高16.7cm　慶應義塾図書館
Insects wedding, early Edo period, handscroll, color on paper,
W16.7cm, Keio University Library

「虫物語」は昆虫の婚礼を描いた物語である。蝉の衛門督がこおろぎの局の力を借りて玉虫姫と結婚し、玉のような男の子を産むという話。玉虫姫の嫁入り行列の情景では、擬人化された虫たちがユーモラスな姿に描かれている。

P264 「小栗判官物語絵巻」（第2巻・部分）岩佐又兵衛
江戸時代（17世紀）　全十五巻　紙本着色
（巻第二）34×1238.8cm　宮内庁三の丸尚蔵館
The edifying tale of Oguri Hangan and his love Terute-hime,
Iwasa Matabe, 17th century, 15 volumes, colors on paper,
34×1238.8cm, Sannomaru Shozokan
(The Museum of Imperial Collections)

小栗判官と照手姫の恋物語、そして遊蕩を尽くした小栗判官が熊野の神のおかげで救われるという物語を絵巻にしたもの。掲載の部分は、多くの妻を娶っては別れる小栗判官が深泥池の大蛇に見初められる場面で、龍のような大蛇がダイナミックに表現されている。

P266 「日高川草紙」
江戸前期　一巻　紙本着色　27.5×1407.2cm
和歌山県立博物館
Hidakagawa soshi(Legend of Dojo-ji Temple),
early Edo period, handscroll, colors on paper,
27.5×1407.2cm, Wakayama Prefectural Museum

舞台は紀州・日高川。蛇になった花姫が、道成寺へと三井寺の僧を追って日高川を渡る。道成寺縁起の異本。P268からの『道成寺縁起』（道成寺蔵）などと比べると、宗教色がやや希薄で、御伽草子的な要素が強いとされている。

P268-275 重文「道成寺縁起」土佐光重
14世紀末～15世紀半ば　二巻　紙本着色
31.4×（上）105.23cm （下）99.45cm　道成寺
Dojo-ji Temple, 14-15th century, two handscrolls,
colors on paper, 31.4×99.45 to 105.23cm, Dojo-ji temple

奥州から熊野詣にやってきた安珍に恋した清姫が、蛇になって道成寺の鐘の中に逃げ込んだ安珍を焼き殺すが、道成寺の僧侶の供養によって二人とも天人になるという話。恋に狂った女が化した蛇とはいかにもすさまじいが、どことなくかわいらしく表現されている。

P276「道成寺縁起」
文政7年（1824）　一巻　紙本着色　27.5×1184.4cm
和歌山県立博物館
Dojo-ji Temple, 1824, handscroll, colors on paper,
27.5×1184.4cm, Wakayama Prefectural Museum

蛇になった清姫が、安珍が逃れた
道成寺へと、日高川を渡って行こ
うとする様を描いた場面。この絵
巻は、絵と詞書きが交互に出てき
て物語が展開する手法をとらず、
画面を連続させて、ところどころに
ト書きのように場面説明や台詞が
書かれている。

P278「百物語化物屋敷の図 林屋正蔵工夫の怪談」
歌川国芳
横大判錦絵　山口県立萩美術館・浦上記念館
One hundred stories: haunted house – Hayashiya Shuzo
rendition of the ghost story, Utagawa Kuniyoshi, oban
nishiki-e, Hagi Uragami Museums

百物語は、皆で妖怪話を百話語る
と、本物の妖怪が出てくるという
肝試し的なあそび。ここでは、その
百物語を、怪談噺の名人・作者＝
初世林屋正蔵（1781頃～1842）
に仮託して絵にしている。家屋を
取り巻く妖怪はいかにもおどろお
どろしく、恐い。

P282「岩見重太郎妖怪退治」月岡芳年
大判錦絵三枚続　山口県立萩美術館・浦上記念館
Iwami Jutaro demon hunt, Tsukioka Yoshitoshi, oban
nishiki-e triptych, Hagi Uragami Museums

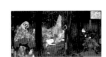

岩見重太郎は、安土桃山時代の武
人で、豊臣秀吉に使えた人物で、虚
実とりまぜた武勇談が講釈や大衆
演劇などを通して広く親しまれた。
これは、信州松本で狒狒（ひひ・
千年生きた猿が変化した、時折人
里に出て女性をだます妖怪）を退
治した話を描いている。

P284-291「稲亭物怪図説」
書写・安政4年（1857）　一冊　写本・彩色
26.8×18.9cm　西尾市岩瀬文庫
Illustrated Inatei mononoke (avenging spirit),1857,
bound manuscript, color on paper, 26.8×18.9cm,
Iwase Library in Nishio City

寛延年中、三次藩（広島県）の稲
生武太夫と三井権八は、百物語
をしたことから怪奇現象に遭遇す
る。毎日あらわれては消える妖怪
どもをものともせぬ武太夫。つい
に妖怪たちは立ち去ってしまう。
この物語に出てくるさまざまな妖
怪を絵にしたのが本書である。

P292「百鬼夜行絵巻」
一巻　紙本着色　27.7×681cm　国際日本文化研究センター
Hyakki Yako, handscroll, color on paper, 27.7×681cm,
International Research Center for Japanese Studies

「百鬼夜行」とは、夜の闇にまぎ
れて鬼や妖怪たちが徘徊する様の
こと。青鬼や赤鬼はもとより、付喪
神や得体の知れない妖怪など、さ
まざまな異類が登場する。ここで
は、琵琶や琴の付喪神、鳥や動
物のような妖怪を見ることができ
る。

P296「百鬼夜行之図」
19世紀後半　一巻　巻子本　30.5×95.7cm　西尾市岩瀬文庫
Hyakki Yako, late 19th century, handscroll, 30.5×95.7cm,
Iwase Library in Nishio City

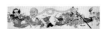

百鬼夜行の原形は、捨て置かれ
た古道具に魂が宿るという「付喪
神」の伝説であろうが、後にさまざ
まな異類がつけ加えられるように
なった。この絵巻には、ろくろ首や
一つ目小僧といった、おなじみの
妖怪類がたくさん登場する。

P300「付喪神図」伊藤若冲
江戸時代　紙本墨画　一幅　129.3×28.1cm　福岡市博物館
Tsukumogami, Ito Jakuchu, Edo period, ink on paper,
129.3×28.1cm, Fukuoka City Museum

一番上には迦陵頻伽の姿をした
鳥兜、そして鼓、琴や琵琶、茶道
具などの妖怪が縦一列に描かれ
ている。黒とグレーのコントラス
ト、不気味だがどこか親しみ深い
表情。数ある「付喪神図」の中で
も、とくに個性の際だった表現で
ある。

P302「百鬼夜行絵巻」
江戸時代　一巻　紙本彩色　34×766cm
国立歴史民俗博物館
Hyakki Yako, Edo period, handscroll, color on paper,
34×766cm, National Museum of Japanese History

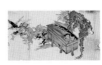

古ぼけた長持の蓋を鬼が開けよ
うとすると、長い間すっかり忘れら
れていた道具たちが付喪神となっ
て出てくる。その瞬間ドラマティッ
クか戯画風に描いた場面。百鬼
夜行絵は江戸時代に人気があり、
さまざまな絵師が意匠をこらしつ
つ幾度となく描き継がれていた。

P304 「滑稽百鬼夜行絵巻」

明治33年（1900）　一巻　絹本着色　10.6×174.3cm
国際日本文化研究センター
Kokkei hyakki yako e-maki (Night Parade of a Hundred
Demons), 1900, handscroll, color on silk, 10.6×174.3cm,
International Research Center for Japanese Studies

場所は寺院の方丈だろうか。馬や猫などの僧侶のそばで、木魚や魚板など法具の化け物がうごめいている。「百鬼夜行絵巻」のパロディの形をとりながら、仏法をないがしろにする寺院や僧侶への諷刺となっており、百鬼夜行絵巻がもともと持っている滑稽味がいっそう強調されている。

P308 「付喪神」（上巻・部分）

寛文6年（1666）　二巻　紙本彩色　京都大学附属図書館
Tsukumogami, 1666, two handscrolls, color on paper,
Kyoto University Library

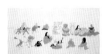

百年間放置された道具には魂が宿り、人に祟りをなすという。邪霊が宿った古道具を「付喪神」と呼び、絵画では鍋や釜などの道具に手足が生えて人々を追い回す姿に表現する。ものを粗末にしてはならないという教えが、このようなユニークな信仰を生んだのであろう。

P310 「地獄極楽めぐり図下絵」河鍋暁斎

明治2〜5年（1869-72）　32枚のうち1枚　紙本墨画
約24×39cm　河鍋暁斎記念美術館
A Journey around hell and paradise(preparatory drawing),
Kawanabe Kyosai. 1869-72, one of thirty-two drawings, ink
on paper, 24×39cm, Kawnabe Kyosai Memorial Museum

パトロンであった小間物問屋から14歳の娘の追善供養のために依頼されて制作した画帖の下絵の一部である。若くして世を去った少女が阿弥陀如来らに見守られて地獄見物をし、極楽へと楽しく旅立つ様子が描かれた優しくも美しい画帖。

P312 「鳳凰文七宝香炉」平塚茂兵衛

明治前期（19世紀）　有線七宝　胴径20×高28.5cm
名古屋市博物館
Incense burner with phoenix design, Hiratsuka Mohe,
19th century, cloisonne ware, D20×H28.5cm,
Nagoya City Museum

左右の取っ手の部分、蓋の取っ手、そして香炉本体の装飾にも鳳凰が配されている、いわば鳳凰づくしの香炉。七宝焼特有の鮮やかな色彩が、豪華さと霊妙さを演出している。

P314 「金銅水瓶」

高19.0×胴径11.2cm　銅製鍛造、鍍金　正倉院宝物
Gilt bronze ewer, D11.2× H19.0cm,
Shosoin Imperial Repository

注口部の先端に鳳凰の頭をかたどった水瓶。長く伸びた鳳凰のあごはたいへんしなやかである。銅製で全面に金メッキを施しており、各部品を十数か所で接合してつくられている。頸部や注ぎ口などは細かな蓮弁文で飾られ、鍛造技術とともに高度な金工技術が用いられている。

P316 「鳳凰葵紋蒔絵」盛管用箱蓋

江戸時代　桐箱・蒔絵　56.2×41×高7.2cm
国立歴史民俗博物館
Lacquered tray for three kinds of flutes with design of
Phoenixes in maki-e, Edo period, 56.2×41×H7.2cm,
National Museum of Japanese History

葵の紋と鳳凰がデザインされた、紀州徳川家伝来の蒔絵。盛管とは、儀式などに際して御所・清涼殿の厨子棚に楽器を飾ることで、これはそのときに使う管楽器の箱である。

P318 「鳥獣背八花鏡」

正倉院宝物
Mirror in the shape of an eight-petal flower with birds and
animals design, Shosoin Imperial Repository

外縁が八つの花びらの形をしているので「八花鏡」と呼ばれる。中央の円鈕（円形のつまみ）の左右に鳳凰、上下には麒麟と獅子が鋳出され、それらの周りに瑞雲が配されている。こうした鳥獣の意匠は、中国・隋唐の金工によく見られる。正倉院宝物。

P320 「色絵麒麟文鉢」

江戸中期（18世紀）　白磁　口径23.1×高6.5（高台径13.6）cm
田中丸コレクション
Overglaze enamel porcelain bowl with kirin design,
18th century, white porcelain, D23.1×H6.5 (base D3.6)cm,
Tanakamaru Collection

鉢の底に天駆ける麒麟が描かれた、華やかな意匠の大鉢。色絵とは、白磁を素地にして絵の具で上絵をつけ、比較的低めの温度で焼き上げる技法。

P322 国宝「金銅迦陵頻伽文華鬘」
平安時代 (12世紀) 六面のうち一面 中尊寺
Keman decorative pendant disk with design of Karyobinga,
12th century, Chuson-ji Temple

堂内具のひとつで、金色堂の中央壇を飾っていたと伝えられる。蓮華座に鳥のような足で立つ左右対称の迦陵頻伽が、左側の迦陵頻伽が右を向き、右側が左を向く。長い尾羽は上に向かってたなびいている。

P324 国宝「迦陵頻伽文牛皮華鬘」
平安時代 (11世紀) 十三面 43×54.5cm 奈良国立博物館
Keman fragment with two Karyobinga, 11th century,
made of leather, 43×54.5cm, Nara National Museum

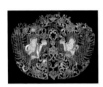

華鬘 (けまん) は仏具の一種で、もともと生花で作られた花輪であった。本品は京都・東寺旧蔵の牛皮製、団扇形の華鬘で、現在本品を含め13枚と残片が当館に所蔵されている。牛皮を成形・透彫し、表裏に鮮やかな彩色を施したもの。宝相華唐草の地文に総角 (あげまき) をはさんで向かい合う2羽の迦陵頻伽を表している。

P326 「迦陵頻伽文光背残欠」
鎌倉時代 (13〜14世紀) 木製金箔・光背 18.2×5.5cm
個人蔵
Karyobinga fragment from halo of a Buddhist statue,
13-14th century, wood with gold leaf, 18.2×5.5cm

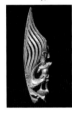

迦陵頻伽は、仏像の光背に左右対をなしていることが多いが、この迦陵頻伽はその一部が残ったもの。長い尾の部分は透かし彫りになっている。

P328 「獅子蛮絵前垂」
鎌倉時代 一領 絹・黄平織地 60.5×61cm 東京藝術大学
Apron with circular lion-dog design,
Kamakura period, silk, 60.5×61cm,
Tokyo National University of Fine Arts and Music

布の前垂の真ん中に、意匠化された獅子がかたどられている。蛮絵とは、模様を陽刻 (浮き彫り) にした円形板木に絵の具を塗り、織物に印画する技法のことで、平安朝以来の伝統を持っている。・獅子の部分は型染、墨・朱・胡粉で手彩色されている。

P330 「茶地唐獅子模様唐織陣羽織」
桃山時代 絹 丈111巾72.8衿巾10.4背割下55cm
東京国立博物館
Jinbaori brocade jacket with Chinese lion design,
Momoyama period, 111×72.8cm, Tokyo National Museum

西陣を代表する織物「唐織」は、綾織地の上に多彩な色糸を使い、柄を刺繍のように縫い取りで織り出す技法。古くは将軍など限られた人の装束や能衣装として用いられた。霊威をもつ唐獅子は、戦の場に着用する陣羽織にはふさわしいものがある。

Image : TNM Image Archives Source : http://TnmArchives.jp

P332 「瑞芝焼 青磁鳳凰文獅子鈕香炉」
江戸後期 陶磁 口径18.7×高32.8cm 和歌山県立博物館
Celadon incense burner with incised phoenix design and lion-
shaped handle, late Edo period, ceramic, D18.7×H32.8cm,
Wakayama Prefectural Museum

香炉の胴体部分には、全面にわたって鳳凰唐草文を線刻し、炎形の取っ手と3本の足をもつ。火舎 (蓋の部分) には大ぶりの半菊文を配し、取っ手の部分は獅子をデザインしている。瑞芝焼 (ずいしやき) の青磁のなかでも群を抜く作品である。

P334 「獅子牡丹蒔絵鏡箱」
室町時代 (15世紀) 木製漆塗 直径22.0×高5.4cm
東京国立博物館
Mirror box lion and peony design in maki-e lacquer, wood,
W22.0×H5.4cm, Tokyo National Museum

獅子の命をおびやかす身中の虫は、牡丹の花の夜露に当たると死んでしまうという。いわば牡丹は獅子の安心の象徴でもある。だからだろうか、霊威をもつ獅子にふさわしくないほど安心しきった表情に描かれており、唐獅子牡丹というこわもてのイメージを払拭させてくれる。

Image : TNM Image Archives Source : http://TnmArchives.jp

P336 「蟠龍背八角鏡」
奈良時代 白銅 直径31.7×厚0.9cm 正倉院宝物
Eight-lobed mirror with intertwining dragons design,
Nara period, white copper, D31.7×0.9cm,
Shosoin Treasure

外縁を8葉の花びら型にした「八花鏡」の一つ。中央の鈕は蓮の花に乗る亀の形にし、その左右に、絡み合いながら天に昇ろうとする龍 (蟠龍) を配している。下方には鴛鴦と山岳が配され、外区には山岳と八卦文 (易の記号) を交互に配している。正倉院宝物。

P338「鳳凰龍漆絵蒔絵食篭」佐野長寛

江戸時代（19世紀）　漆　一合　口径19.7×高15.2cm
京都国立博物館
*Jikiro food container with phoenixes and dragons in lacquer
maki-e, Sano Chokan, 19th century, D19.7×H15.2cm,
Kyoto National Museum*

色漆で模様を描き、輪郭線や細線は刻した溝に金粉を埋め込んであらわす「存星」という技法でつくられた食器。鳳凰と龍は、ともにめでたいしるしとされる霊獣で、吉祥図様（おめでたい図柄）の代表的なものの一つである。

P340「色絵雲竜波濤文火入」青木木米

江戸時代（18～19世紀）　一双　磁製
口径9.7×胴径11.2×高10.8cm　京都国立博物館
*Charcoal burner with dragons, clouds, and waves in overglaze
enamels, Aoki Mokubei, 18-19th century,
ceramics, D(mouth)9.7×D(body)11.2×H10.8cm*

雲間に身を躍らせる龍の姿をあしらった火入。火入は、たばこを吸うための火を蓄えておくための器のこと。龍は中国で生まれた想像上の霊獣で、この世と仙界を行き来する超越的な力をもつとされる。また、龍神として、雨をもたらすという信仰もある。

P342「白泥鬼面文涼炉」青木木米

江戸時代（18～19世紀）　一口　磁製　口径13.1×高13.3cm
京都国立博物館
*Unglazed sencha brazier with demon mask design,
Aoki Mokubei, 18-19th century, ceramic,
D（mouth）13.1×H13.3cm, Kyoto National Museum*

涼炉とは湯沸し用の小型の炉のこと。最初は急須を直接かけていたが、後には湯わかし専用の器をこの上に置くようになった。この涼炉は、炭を入れる部分を口に見立て、全体を鬼の顔にしたユニークなもの。すべてのものを食い尽くすという中国古代の化物・饕餮（とうてつ）にも似ている。

P344「蓬莱山蒔絵模造手板」六角紫水

大正11年（1922）　一枚　金・銀研出蒔絵　25.8×19.3cm
東京藝術大学
*Makie sample - Horaisan(legendary mountain)from the box
for priest's robe in the Horyuji treasures), Rokkaku Shisui,
1922, maki-e with gold and silver, 25.8×19.3cm,
Tokyo National University of Fine Arts and Music*

蓬莱山は、もともと中国の神仙思想で説かれた仙人の住む山のこと。大亀の上に乗っており、遠くから見ると雲のように、近づくと海中に沈み、俗人を近づけないという。ここには不老不死の仙薬があり、山に住む鳥獣はみな純白だといわれる。

P346「唐獅子牡丹図案」狩野芳崖

19世紀　一面　紙本着色　35.2×30cm　東京藝術大学
*Design of chinese lion and peony flower, 19th century,
color on paper, 35.2×30cm,
Tokyo National University of Fine Arts and Music*

唐獅子の体を覆う巻き毛の中に潜む小さな虫は、肉までも食い尽くすといわれる。しかし、この虫は、牡丹の花から落ちる一滴の夜露で死んでしまう。だから牡丹の花の下は、唐獅子の安住の地なのである。唐獅子牡丹は、主に工芸品の意匠として、さまざまな形で親しまれてきた。

P348　日光東照宮　陽明門

Yomeimon, Nikko Toshogu

旧天井板2枚、3間1戸桜門、入母屋（いりもや）造。四方軒唐破風付、銅瓦葺、左右袖塀付。陰陽道に従って作られたこの豪華絢爛な門は、真南に向かって建つ。300体以上の彫刻がある。12本の柱に、渦巻き状の地紋が彫られている。そのうち1本だけは渦巻きが逆になっており、魔がささないように未完に残したとの説がある。一日見ていても飽きないことから日暮らし門とも呼ばれる。

P350「嵌宝鳳凰香炉」二代平野吉兵衛

明治44年（1911）　鋳金・青銅・七宝　28.5×51.7×11.2cm
京都市美術館
*Phoenix-shaped incense burner, Hirano Kichibe Ⅱ, 1911,
cast bronze and cloisonné, 28.5×51.7×11.2cm,
Kyoto Municipal Museum of Art*

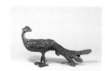

青銅で全体の形をつくり、鍍金、七宝焼きで装飾した鳳凰形をした香炉。長さ51センチと、かなり大ぶりの作品である。金属ならではのしっかりした造形だが、柔和な身のこなしを見せ、造形技術の確かさをうかがわせる。

P352「熊野那智大社　牛玉宝印」

江戸中期～後期　紙本墨刷　和歌山県立博物館
*Seal affixed to amulets at Kumano-Nachi Taisha,
middle-late Edo period, ink printed on paper,
Wakayama Prefectural Museum*

牛玉宝印とは神社や寺院が発行する厄除けの護符である。熊野の牛玉宝印は、カラスと宝珠を組み合わせて文字をつくっているところに特徴がある。カラスは熊野神の使いとされる。熊野の神への誓約を破ると地獄に堕ちるといわれ、牛玉宝印は証文の用紙としても使われた。

画家略伝
Painter Profile

青木木米 (あおき もくべい)
Aoki Mokubei
明和4年～天保4年(1767-1833)

　江戸後期の陶芸家・南画家。京都・鴨川べりの料理茶屋・木屋に生まれ、通称は木屋佐兵衛または八十八で、木と八十八を縮めて木米とした。別号に青来、百六散人、九九鱗、古器観などがある。年少時から古物に興味を持ち、書画等の文人の教養を積む。27,8歳頃から陶芸を志し、京都磁器の創始者とされる奥田潁川 (おくだえいせん) に師事したといわれる。中国の陶磁器の技法を広く身につけ、煎茶道具を中心に多数の作品がある。詩文にも巧みで、絵画作品は多くは残らないが、新鮮な感覚と陶器の絵付けにも似た艶やかな色彩感に満ちた「兎道朝暾図」(うじちょうとんず・東京国立博物館蔵および個人蔵、重文)、「騰龍図」(とうりゅうず・個人蔵、重文) などがよく知られる。
[P340, 342]

伊藤若冲 (いとう じゃくちゅう)
Ito Jakuchu
正徳6年～寛政12年(1716-1800)

　江戸中期の画家。京都高倉錦小路の青物問屋「枡源 (ますげん)」の長男として生まれる。本名は源左衛門、名は汝鈞 (じょきん)、字 (あざな) は景和 (けいわ) と称した。また絵を依頼する人は必ず米一斗をもって謝礼としたことから斗米庵 (とべいあん)、そして心遠館と号した。はじめ狩野派を学び写生の重要性を認識し、さらにその後、中国の宋・元・明の花鳥画を模写し技法を磨いた。また尾形光琳の画風を研究し独自の画風を創り出した。とくに鶏の絵を得意とし、写生を基礎にした装飾性のある作品を描いている。生涯独身で、晩年は京都深草の石峯寺 (せきほうじ) の近くに隠棲し、五百羅漢を制作した。代表作に「動植綵絵 (どうしょくさいえ)」30幅 (宮内庁三の丸尚蔵館)、「仙人掌群鶏図」襖絵 (豊中市・西福寺) などがある。
[P20, 28, 37, 76, 77, 108, 126, 130, 300]

今村紫紅 (いまむら しこう)
Imamura Shiko
明治13年～大正5年(1880-1916)

　画家。本名は寿三郎。横浜に生まれ、少年の頃、山田馬介にイギリス風の水彩画を学び、17歳で日本画家・松本楓湖 (ふうこ) に入門。明治34年(1901)、安田靫彦 (ゆきひこ) らとともに紅児会を結成、大正3年(1914) には速水御舟 (はやみぎょしゅう) らとともに赤曜会を結成するなど、新しい日本画表現の確立に尽力する。日本美術院、文展などにも出品、大胆な構図の生気に満ちた作品を次々と発表し、日本画壇に進歩的な画風を送り続けた。作品は、インドに取材した「熱国の巻 (まき)」2巻、「説法」「風神雷神」「潮見坂」などがよく知られている。
[P88, 180]

岩佐又兵衛 (いわさ またべえ)
Iwasa Matabe
天正6年～慶安3年(1578-1650)

　江戸前期の画家。摂津国 (せっつのくに・兵庫県) 伊丹城主荒木村重 (むらしげ) の末子として生まれる。名は勝以 (かつもち)、通称は又兵衛。道蘊 (どううん)、碧勝宮 (へきしょうぐう) と号した。2歳の時に一族が織田信長に滅ぼされたが、勝以は救出され母方の岩佐姓を名乗って京都で成長する。元和元年(1615) 頃から越前 (福井県) 北庄 (きたのしょう) に移り、藩主松平忠直 (ただなお) の厚遇を受け、忠直が豊後に配流のときも、その子忠昌の庇護を受ける。寛永14年(1637) 妻子を残して福井をたち、江戸に出て川越東照宮の「三十六歌仙額」などを制作しそのまま江戸で没した。和漢の諸手法と画題を自在に使い分け、当世風の機智と風刺を織り込んだ独特の画風をつくりあげた。代表作に「官女観菊図」(山種美術館)、「人麿 (ひとまろ)・貫之 (つらゆき) 像」(MOA美術館)、「旧金谷 (かなや) 風」(MOA美術館)、「山中常盤 (ときわ) 物語絵巻」(MOA美術館) などがある。
[P264]

歌川国芳（うたがわ くによし）
Utagawa Kuniyoshi
寛政9年〜文久元年（1797-1861）

　江戸後期の浮世絵師。神田の染物業柳屋吉右衛門の子として生まれる。本姓は井草、通称は孫三郎。別号に一勇斎、朝桜楼など。文化8年（1811）15歳で初代歌川豊国の門下となる。文政10年（1827）頃から版行され始めた錦絵のシリーズ『通俗水滸伝（すいこでん）豪傑百八人之壱個』により人気を得て、武者絵の国芳と呼ばれた。武者絵は葛飾北斎の読本挿絵に触発されて、三枚続きの画面に奇怪でドラマティックな表現を展開させたものが多い。風景画、役者絵、花鳥画、風刺画、肉筆画と画域も広く、代表作に「讃岐院眷属をして為朝をすくう図」、『東都名所』、『唐土二十四孝』、『荷宝蔵壁のむだ書』などがある。
[P64, 208, 252, 258, 278]

歌川貞秀（うたがわ さだひで）
Utagawa Sadahide
文化4年〜明治11年?（1807-78?）

　江戸後期・明治期の浮世絵師。姓は橋本、通称は兼次郎。別号に玉蘭斎、五雲亭など。初代歌川国貞の門人。横浜絵の第一人者といわれ、精密で鳥瞰（ちょうかん）式の一覧図や合巻（ごうかん・草草紙の一種）挿絵でも知られた。作品に「神名川横浜開港図」、「御開港横浜之全図」などがある。
[P112]

歌川広重（うたがわ ひろしげ）
Utagawa Hiroshige
寛政9年〜安政5年（1797-1858）

　江戸後期の浮世絵師。江戸八代洲河岸定火消（やえすがしじょうびけし）組同心・安藤源右衛門の長男として生まれる。幼名を徳太郎、通称を重右衛門、のち徳兵衛といい、一遊斎、一立斎（いちりゅうさい）と号した。文化6年（1809）家職を継ぎ、同8年歌川豊広に入門し、狩野派を岡島林内に、南画を大岡雲峰に学んだ。はじめは美人画と役者絵を描いていたが、天保2年（1831）頃、斬新な色調の「東都名所」のシリーズを発表して風景画に目覚めた。天保3年（1832）幕府八朔（はっさく）の御馬献上行列に随行し、東海道を京都に上った折々の写生をもとに描いた天保4年（1833）の保永堂版『東海道五拾三次』（全55枚）で人気を得て、一躍風景画家としての地位を確立した。この頃から天保末年（1844）にかけて『近江八景』（全8枚）、『江戸近郊八景』（全8枚）、『木曾海道六拾九次』（全70枚）などのシリーズを発表、広重の芸術的絶頂期を極めた。
[P216]

歌川芳藤（うたがわ よしふじ）
Utagawa Yoshifuji
文政11年〜明治20年（1828-1887）

　幕末明治期の浮世絵師。歌川国芳の弟子になり、嘉永元年（1848）頃から作画活動を始め、江戸っ子気質に徹した反骨精神にあふれる武者絵や風景画を浮世絵に制作した。特に「おもちゃ絵」と呼ばれる子供向けの浮世絵、絵草子、双六などを広く手がけたことで知られ、「おもちゃ芳藤」とまで呼ばれた。中でも猫を題材にしたおもちゃ絵はたいへんな人気を博したという。
[P259]

尾形月耕（おがた げっこう）
Ogata Gekko
安政6年〜大正9年（1859-1920）

　明治〜大正期の日本画家。江戸京橋に生まれる。姓は名鏡、本名は正之助。桜斎、名鏡斎、花暁桜と号した。17歳で父を失い、京橋弓町で提灯屋を営む一方、吉原遊廓のビラ、輸出用の陶画などを描いて画技を磨き、「絵入朝野新聞」などの挿絵で評判となる。明治24年（1891）、日本青年絵画協会の結成に参加、また日本美術院の創立にも参加した。錦絵や挿絵が多く、「月耕随筆」、「花くらべ」、「義士四十二図」、「婦人風俗画」などが知られる。代表作に「山王祭」（東京国立博物館）など。
[P224]

尾形光琳 (おがた こうりん)

Ogata Korin

万治元年～享保元年(1658-1716)

江戸時代中期の画家。京都の呉服商の老舗雁金屋(かりがねや)宗謙の次男として生まれる。弟に陶芸家として名高い乾山(けんざん)がいる。名は惟富(これとみ)、方祝(まさとき)など、号は潤声、道崇、青々、寂明などを用いた。幼少より多趣味な父の影響を受け、絵は初め狩野派の画家山本素軒に学んだ。のちに生家に伝わる俵屋宗達の絵画に傾倒し、その装飾的様式の画風を復興させ宗達光琳派を大成させた。元禄14年(1701)二条家の推挙で法橋(ほっきょう)となり、『燕子花図』屏風(東京・根津美術館)を描き独自の画風を確立した。また宝永元年(1704)に江戸に下り、銀座役人中村内蔵助(くらのすけ)(寛文8～享保15年・1668-1730)を介して大名家に出仕し、『波濤図』屏風(メトロポリタン美術館)を描いた。正徳2年(1712)京に戻った光琳は、晩年、乾山の陶器の絵付、俵屋宗達「風神・雷神図」の模写(176頁)、「孔雀・立葵図」屏風を描き、彼の代表作「紅白梅図」屏風(静岡・MOA美術館)を完成させた。

[P176]

葛飾北斎 (かつしか ほくさい)

Katsushika Hokusai

宝暦10年～嘉永2年(1760-1849)

江戸後期の浮世絵師。江戸本所割下水(わりげすい)に幕府御用鏡師中島伊勢、または川村某の子として生まれる。幼名は時太郎といい後年鉄蔵と改めた。安永7年(1778)役者絵の大家として知られた勝川春章(かつかわしゅんしょう)(享保11年～寛政4年・1726-92)に入門、翌年勝川春朗(しゅんろう)と号し、同派の絵師として役者絵や黄表紙などの挿絵を描いた。後に狩野派、住吉派、琳派、さらに洋風銅版画の画法を取り入れ独自の画風を確立した。文化年間(1804-18)前期には読本(よみほん)の挿絵を数多く手がけ、文化11年(1814)絵手本『北斎漫画』初編を版行した。風景画の代表作『冨嶽(ふがく)三十六景』(全46枚)、『諸国滝廻(たきめぐ)り』(全11枚)などのシリーズがある。奇行で知られ、生涯に93回も転居をし、画号を改めること二十数度、主だった号に画狂人(がきょうじん)、戴斗(たいと)、為一(い

いつ)、画狂老人(がきょうろうじん)、卍(まんじ)などが知られている。門人には魚屋(ととや)北渓、昇亭北寿(しょうていほくじゅ)、蹄斎(ていさい)北馬など多く、娘の応為(おうい)も肉筆画を得意とした。

[P56, 78, 106, 110, 124, 154, 160, 246]

狩野一信 (かのう かずのぶ)

Kano Kazunobu

文化12年～文久3年(1815-1863)

幕末の画家。江戸の骨董商の家に生まれる。通称は豊次郎、顕幽斎(けんゆうさい)と号す。はじめ琳派に学び、後に狩野章信(あきのぶ)に師事する。独特なタッチの仏画を得意とし、作品に成田山不動堂の天井の龍、壁画の釈迦三尊、十大弟子や五百羅漢図(増上寺)などがある。

[P46, 100, 152, 280]

狩野山楽 (かのう さんらく)

Kano Sanraku

永禄2年～寛永12年(1559-1635)

桃山～江戸初期の画家。浅井長政の家臣・木村永光の子息で名は光頼、通称は修理。豊臣秀吉に推奨されて狩野永徳(えいとく)の弟子となり、永徳の没後はその事業を引き継ぎ、東福寺法堂天井画、伏見城障壁画などを手がける。豊臣家の絵師であったため、同家が滅びた後、男山八幡宮に蟄居したが徳川家に許され、秀忠が復興した四天王寺に「聖徳太子絵伝」を描き、狩野探幽や尚信らとともに、家光が再見した大阪城の本丸に障壁画を担当したと伝えられる。師・永徳の豪放さに装飾性を加えた独自の画風を確立した。

[P44, 90]

狩野探幽 (かのう たんゆう)

Kano Tan'yu

慶長7年～延宝2年(1602-74)

江戸前期の画家。狩野孝信(たかのぶ)の長男として京都に生まれる。次弟に尚信(なおのぶ)、末弟に安信(やすのぶ)がいる。名は四郎次郎、采女(うね め)、守信、別号は生明、白蓮子など。元和3年(1617)

幕府の御用絵師となり、同7年(1621)江戸城鍛冶橋（かじばし）門外に屋敷をもらい鍛冶橋狩野家を開いた。寛永3年(1626)二条城行幸殿の障壁画制作では一門を率いて活躍した。その後、名古屋城、江戸城、京都御所、日光東照宮などの障壁画を制作し、指導的な役割を果たした。寛永12年(1635)江月宗玩（こうげつそうがん）より探幽斎の号を受け、山水、人物、花鳥と画域広く描いた。同15年(1638)法眼（ほうげん・僧侶のほか絵師、仏師、医師などに与えられた称号）、寛文2年(1662)宮内卿法印となる。豪壮な桃山様式にかわる、瀟洒（しょうしゃ）で淡白な画面に新生画を拓き、以後の江戸時代絵画全体に大きな影響を与えた。
［P12, 52, 146］

狩野常信 (かのう つねのぶ)
Kano Tsunenobu
寛永13年～正徳3年(1636-1713)

江戸後期の画家。狩野尚信（慶長12年～慶安3年・1607-50）の長男として京都に生まれる。通称は右近、号は養朴、古川叟（こせんそう）、青白斎など。慶安3年(1650)父の跡を継ぎ、木挽町（こびきちょう）狩野家2代目を継ぐ。15歳の頃、伯父狩野探幽（慶長7年～延宝2年・1602-74）に引き取られ、その薫陶を受ける。承応、寛文、延宝、宝永期の各造営にあたり内裏の障壁画制作に従事した。宝永年間(1704-11)には狩野派の最高指導者として紫宸殿（ししんでん）の「賢聖障子（けんじょうのそうじ）」（宝永6年・1709）を描く。代表作に「桐に鳳凰図」屏風（東京藝術大学大学美術館）、大徳寺玉林院の襖絵などがある。
［P8, 122］

狩野栄信 (かのう ながのぶ)
Kano Naganobu
安永4年～文政11年(1775-1828)

江戸後期の画家。狩野派の絵師・狩野惟信（これのぶ）の長男として江戸に生まれた。栄信は名で、玄賞斎と号する。将軍家の奥絵師・木挽町（こびきちょう）狩野家の第六代にあたる。養川院惟信の子。近世の狩野派の絵師のなかでも際だった名手で、狩野派の伝統の上に、やまと絵をも積極的にとりいれた。

のち法印に叙せられ、伊川院と称した。巨幅の「百鳥図」（永青文庫蔵）、「月夜葡萄図」などがある。
［P122, 127］

狩野芳崖 (かのう ほうがい)
Kano Hogai
文政11年～明治21年(1828-88)

幕末・明治時代の画家。長門（ながと・山口県）長府藩の御用絵師狩野晴皐（せいこう）の長男として生まれる。幼名は幸太郎、字（あざな）は貫甫。別号は松隣、勝海など。はじめ父晴皐に学び、弘化3年(1846)江戸に出て狩野養信（おさのぶ・寛政8年～弘化3年・1796-1846）、狩野雅信（ただのぶ・文政6年～明治13年・1823-80）に師事する。一時帰郷し浜辺測量などを行うが、明治10年(1877)再び上京し陶漆器の下絵などを描く。明治17年(1884)に第2回内国絵画共進会に出品した「桜下勇駒図」、「雪山暮渓」がフェノロサに認められ、フェノロサの主宰する鑑画会に参加する。以後、岡倉天心と協力して日本画の近代化に力をそそいだ。狩野派の伝統を突き抜け、西洋絵画の色彩や空間、真実性を取り入れ、宗元画の精神復興をめざした。死の直前に描いた「悲母観音像」（明治21年・1888、東京藝術大学大学美術館）は近代日本画の代表作の一つとして名高い。
［P118, 346］

狩野元信 (かのう もとのぶ)
Kano Motonobu
文明8年～永禄2年(1476-1559)

戦国時代の画家。狩野派の始祖狩野正信（永禄6～享禄3年・1434-1503）の長男。幼名は四郎二郎、のちに大炊助（おおいのすけ）。越前守に任ぜられ、永仙と号した。漢画と倭絵（やまとえ）の色彩や装飾性を結合した明快で平明な障壁画様式をつくりあげ、その後狩野派の基礎を築いた。元信は幕府をはじめ宮廷、武家、町衆などの幅広い依頼に応じるべく、多くの門人を率いて制作した。相阿弥（そうあみ）らと制作した大徳寺大仙院客殿の襖絵は妙心寺霊雲院方丈襖絵（天文12年・1543）と共に元信の障壁画の代表作である。他に「瀟湘（しょうしょう）八景図」（京都・妙心寺東海庵）、「四季花鳥図」屏風、「清涼寺

縁起絵巻」（京都・清涼寺）などがある。
[P98, 116]

狩野安信 （かのう やすのぶ）
Kano Yasunobu
慶長18年〜貞享2年（1614-1685）

　江戸前期の画家。名は四郎二郎、源二郎、号は永真、牧心斎。狩野孝信の三男として京都に生まれ、永徳の孫、探幽の弟に当たる。寛永年間（1624-44）に江戸・中橋に屋敷を賜り、中橋狩野家の祖となる。寛永、承応、寛文、延宝の各年造営の内裏襖絵に参加し、大徳寺玉林院の障壁画などを制作した。古風な作風を持ち、古画の鑑定にすぐれ、画論『画道要訣』を著した。
[P138]

河鍋暁斎 （かわなべ きょうさい）
Kawanabe Kyosai
天保2年〜明治22年（1831-89）

　幕末・明治期の浮世絵師。下総（しもうさ・茨城県）古河の藩士河鍋喜右衛門の次男として生まれる。幼名は周三郎。名は洞郁、字（あざな）は陳之、別号は周麿、狂斎、惺々、惺々斎、酒乱斎、雷酔斎など。父が幕府定火消（じょうびけし）同心甲斐（かい）家の株を買って同家を継いだために江戸に出る。7歳で歌川国芳に浮世絵を、次いで前村洞和（生年不詳〜天保12年・?-1841）,狩野洞白（生年不詳〜嘉永4年・?-1851）に狩野派を学んだ。のち安政5年（1858）独立し本郷で開業する。明治14年（1881）第2回内国勧業博覧会で受賞し画名を高めた。その画風は狩野派を土台にし浮世絵風を交え、鋭い写実力は抜群であった。生来、酒を好み狂画をよく描いた。作品に「地獄極楽図」、「花鳥図」（共に東京国立博物館）、著書に『暁斎画談』、『暁斎漫画』などがある。
[P62, 66, 182, 198, 206, 222, 257, 310]

岸岱 （がん たい）
Gan Tai
天明2年〜慶応元年（1782-1865）

　江戸後期の画家。京都に生まれる。本姓は佐伯氏

で、卓堂、紫水、同巧館と号す。父の岸駒（がんく）は、写生的な南蘋（なんぴん）派の画風に諸派を独自に折衷した独特の画風の「岸派」の祖とされる。その父親に絵を学んだが、はじめは画才の乏しいことを責められたというが、岸派の2代目となった。山水・花鳥・獣類などをよく描き、天保15年（1844）制作の金刀比羅宮障壁画では、円熟した画境を見せている。
[P158]

岸田劉生 （きしだ りゅうせい）
Kishida Ryusei
明治24年〜昭和4年（1891-1929）

　大正〜昭和初期の洋画家。ジャーナリスト岸田吟香の子として東京・銀座に生まれる。弟はのちに浅草オペラで活躍し宝塚歌劇団の劇作家になる岸田辰彌。明治41年（1908）、白馬会葵橋洋画研究所に入り黒田清輝に師事した。明治44年、雑誌「白樺」主催の美術展がきっかけで柳宗悦・武者小路実篤ら「白樺」周辺の文化人と交流するようになった。翌年、高村光太郎、萬鉄五郎（よろずてつごろう）らとともにヒュウザン会を結成、画壇への本格的なデビューを果たす。初期の作品はセザンヌの影響が強いが、この頃からルネサンスやバロックの画家、特にデューラーの影響が顕著な写実的作風に移っていく。晩年には東洋画にも深い関心を寄せ、水墨画や日本画を描いている。作品に「道路と土手と塀（切通之写生）」、（東京国立近代美術館）、「麗子微笑」（東京国立博物館）など。
[P250]

栗本瑞見 （くりもと ずいけん）
Kurimoto Zuiken
宝暦6年〜天保5年（1756-1834）

　江戸中期の幕府医官、本草（ほんぞう）学者。高名な本草学者・田村元雄（げんゆう）の次男として江戸に生まれた。本名は昌蔵（まさよし）、幼名を新次郎と呼び、のちに元東、元格を名乗った。号は丹洲（たんしゅう）。安永7年（1778）幕府の医官・栗本昌友（まさとも）の養子となった。天明5年（1785）奥医師見習となり、文化4年（1807）には医師の最高位である法印に叙せられた。動植物の多くの著作を残し、書目

は40点近くにのぼるが、刊行されたのは18年の歳月をかけて文化8年（1811）に完成した写生図譜『千蟲（せんちゅう）譜』（2巻）のほか、『皇和（こうわ）魚譜』（2巻）、『本草存真図』（50巻）、『六百介譜』、『魚譜』、『貝譜』などがある。

[P254]

栗本丹洲（くりもと たんしゅう）Kurimoto Tanshu→
　　栗本瑞見（くりもと ずいけん）Kurimoto Zuiken

佐野長寛 （さの ちょうかん）

Sano Chokan

寛政6年～文久3年（1794-1863）

　江戸後期の漆芸家。漆器問屋長浜屋治兵衛の次男として京都に生まれた。名を治助といい、21歳の時に父が亡くなり、その家業を継いで漆工になったという。朝鮮から帰化した漆工の名人張寛の5世の孫と伝えられ、各地を遊歴してさまざまな漆芸技法を身につけ、さらに江戸で研鑽を積んだ。特に黒漆塗にすぐれ、生涯にわたって新しい技法とデザインの開発に努めた。

[P338]

清水南山 （しみず なんざん）

Shimizu Nanzan

明治8年～昭和23年（1875-1948）

　金属工芸（彫金）家。広島県幸崎町（現三原市）出身で、本名は亀蔵。東京美術学校に入り、最初は日本画を学んでいたが後に彫金科に転じた。香川県立工芸学校教諭、東京美術学校教授などを歴任しつつ、彫金界の第一人者として独自の創作活動を続けた。帝展・文展・日展の委員としてしばしば審査員を務め、昭和9年（1934）帝室技芸員になり、翌年日本彫金会会長、帝国美術院会員に推された。名工の技術を継承し、伝統的意匠による格調高い彫金作品を残している。

[P54]

沈南蘋 （しん なんぴん）

Shin Nanpin

生没年不詳（18th century?）

　清代の画家。名は銓（セン）、字は衡斎（コウサイ）。彩色花鳥画や人物画を得意とし、清朝に仕えた。徳川幕府より招聘を受けて享保16年（1731）より約2年間長崎に滞在した。本国ではやや時代遅れとなりつつあった彼の画風だが、その豊かな色彩と写実的な描写が特徴的な画風は、日本絵画に大きな影響を与え、のちに南蘋派と呼ばれるに至った。

[P68]

曾我蕭白 （そが しょうはく）

Soga Shohaku

享保15年～天明元年（1730-81）

　江戸中期の画家。本姓は三浦、名は左近二郎、暉雄（てるお）、輝鷹（てるたか）、号は如鬼、蛇足軒、鸞山（らんざん）、鬼神斎など。京都の商家出身と推定されるが、伊勢に遊歴して奇行の逸話を残している。はじめ京狩野派の高田敬甫（けいほ）に師事するが、曾我蛇足（じゃそく）や曾我直庵（ちょくあん）の画風を学び、自ら10世蛇足を称した。型破りな筆法と類稀な想像力により独自の画風を確立した。代表作に「林和靖（りんせい）図」屛風（三重県立美術館）、「寒山拾得（じっとく）図」（興聖寺）、「雪中童子図」（継松寺）、「群仙図」屛風（文化庁）などがある。

[P48, 50]

田中親美 （たなか しんび）

Tanaka Shinbi

明治8年～昭和50年（1875-1975）

　京都府出身。名は茂太郎。明治から昭和にかけて活躍した日本美術研究家で、古絵巻、古筆の第一人者。有職故実と日本古典美術研究の血統を継ぐ田中有美（ゆうび）の長男として生まれる。絵を父の有美に、書を多田親愛（しんあい）に学んだ。「源氏物語絵巻」「平家納経」など多くの古画、古筆を復元模写し、「月影帖」などの複製本を刊行した。平安朝美術の研究とその普及に尽力した人物。昭和35年に芸術院恩賜賞。

[P248]

俵屋宗達（たわらや そうたつ）
Tawaraya Sotatsu
生没年不詳（17th century?）

桃山から江戸時代前期の画家。「伊年（いねん）」印を用い、号は対青軒。京都で活躍した町絵師で、「俵屋」はその屋号。上層町衆の一人として、公卿烏丸光広（からすまみつひろ）や茶人の千少庵（せんのしょうあん）、書・陶芸・漆芸家として名高い本阿弥光悦（ほんあみこうえつ）らと親交があった。慶長年間（1596-1615）光悦の書の下絵を金銀泥絵で描いた「四季草花下絵和歌巻」（東京・畠山記念館）などの傑作を遺した。また没骨（もっこつ）、たらし込みなどの技法を使った「蓮池水禽図」（京都国立博物館）を描いて倭絵（やまとえ）風の水墨画を完成させた。代表作には「松島図」屏風（フリア美術館）、「舞楽図」屏風（京都・醍醐寺）、「関屋・澪標（みおつくし）図」屏風（東京・静嘉堂文庫）、「風神・雷神図」屏風（京都・建仁寺）などがある。宗達が創始し、光琳によって完成された装飾画の流れは琳派または宗達琳派と呼ばれた。
[P16, 38, 70, 80]

月岡芳年（つきおか よしとし）
Tsukioka Yoshitoshi
天保10年〜明治25年（1839-92）

幕末・明治期の浮世絵師。江戸に生まれる。本姓は吉岡、月岡雪斎の養子。通称は米次郎。別号には玉桜、玉桜楼、魁斎（かいさい）、一魁斎、咀華亭、子英、大蘇（たいそ）などを用いた。嘉永3年（1850）12歳のとき歌川国芳に入門し、役者絵や武者絵などを発表するが、のち菊池容斎（天明8年〜明治11年・1788-1878）に傾倒し、鋭敏な感覚を内包した詩趣豊かな稗史（はいし）画（中国の民間伝承に材をとった絵）、美人画、役者絵を描いた。慶応元年（1865）刊行の『和漢百物語』あたりから特異な才能を発揮する。のち菊池容斎に代表作は『風俗三十二相』、『新撰東錦絵』、『新形三十六怪撰』、『月百姿』、兄弟子・落合芳幾と共筆の『英名二十八衆句』などがある。門人が多く、中でも水野年方（としかた）が知られる。
[P186, 202, 282]

土佐長隆（とさ ながたか）
Tosa Nagataka
生没年不詳（late 13th century?）

室町時代初期に淵源するやまと絵の画派である土佐派の祖・土佐行広（15世紀前半に活躍）の2代前の絵師とされるが、伝記の詳細は不明。土佐派は、平安時代初期以来の巨勢派に始まるとされ、巨勢金岡の子とされる巨勢公望の門人春日基光を流祖とする春日派から発展した画派とされる。
[P244]

土佐光重（とさ みつしげ）
Tosa Mitsushige
生没年不詳（14-15th century）

南北朝時代に活躍した土佐派の画家。土佐行光の長子として生まれ、明徳元年（1390）に宮中絵所預となる。「道成寺縁起絵巻」（和歌山・道成寺）は後小松天皇が勅筆、絵を光重が描いたと寺に伝わっている。
[P268-275]

土佐光信（とさ みつのぶ）
Tosa Mitsunobu
?〜大永2年?（?-1522?）

室町後期の画家。文明1年（1469）宮廷の絵所預（専属画家）となり、宮廷関係の仕事をするとともに、室町幕府の御用絵師としても活躍し、土佐派中興の祖とされる。また、寺社や町衆の求めに応じて絵馬額の制作などもしていたと推定される。「星光寺縁起」、「清水寺縁起」、「北野天神縁起」など数多くの作品が残っている。
[P82, 92, 96]

土佐光茂（とさ みつもち）
Tosa Mitsumochi
生没年不詳（16th century?）

大永2年（1522）より永禄12年（1569）までの記録が残っている。父である光信の跡を継ぎ、大永3年（1523）に絵所預となる。光茂の仕事として、「当麻寺縁起」（当麻寺）、「十念寺縁起」（十念寺）などが伝

えられる。土佐派は絵巻に限らず人物、仏画など幅広く手がけていたことで、画壇で重きをなすようになった。[P190, 192]

鳥山石燕 (とりやま せきえん)
Toriyama Sekien
正徳4年〜天明8年 (1714-1788)

　江戸中期の浮世絵師。本姓は佐野氏、名を豊房といい、別号は船月堂、零陵堂、玉樹軒、玉窓。江戸に生まれ、狩野玉燕に学んだが、浮世絵師として独自の表現を模索した。人物描写を得意とし、「絵本百鬼夜行」「石燕画譜」など絵本の制作に特に力を注いだ。また、喜多川歌麿、恋川春町ら、門下からすぐれた浮世絵師がたくさん出ている。[P154, 238, 247, 294, 298, 306]

長沢芦雪 (ながさわ ろせつ)
Nagasawa Rosetsu
宝暦4年〜寛政11年 (1754-99)

　江戸中期の画家。山城国 (京都府) 淀 (よど) 藩に仕えた下級武士上杉和左衛門を父として生まれる。名は政勝また魚 (ぎょ)、字 (あざな) は氷計、引裾 (いんきょ)、号は于緝 (うしゅう) など。京都に出て円山応挙に絵を学び、個性的な表現で応挙門下で異彩を放った。武芸、馬術、水泳などに秀で、旅行を好み、奇行が多かったと伝えられる。天明6年 (1786) 暮れから翌春にかけて旅行した南紀の無量寺、草堂寺などで絵筆を振るい多くの襖絵を遺した。代表作に正宗寺 (豊橋市) 旧丈障壁画、兵庫県香住 (かすみ) の大乗寺の障壁画、厳島神社 (広島県) の「山姥 (やまうば) 図」絵馬、「花鳥游魚図巻」、「海兵奇勝図」(メトロポリタン美術館) などがある。[P74]

橋本雅邦 (はしもと がほう)
Hashimoto Gaho
天保6年〜明治41年 (1835-1908)

　明治の日本画家。江戸木挽町の狩野家邸で、川越藩絵師橋本養邦 (おさくに) の子として生まれる。幼名千太郎、本名は長郷。はじめ父に手ほどきを受け、

後に狩野勝川院雅信 (しようせんいんただのぶ) に入門。フェノロサ、岡倉天心の知遇を得、同門の狩野芳崖とともに日本画革新の運動を進めた。東京美術学校設立にも力を尽くし、開校とともに教師となって後進の育成にあたった。横山大観、下村観山、菱田春草らはその門下である。明治31年 (1998)、天心とともに美術学校を退き、日本美術院の創立に尽力した。作品に「白雲紅樹」(東京藝術大学大学美術館)、「竜虎図」(静嘉堂文庫) など。[P24, 84, 94, 102]

長谷川等伯 (はせがわ とうはく)
Hasegawa Tohaku
天文8年〜慶長15年 (1539-1610)

　安土桃山〜江戸初期の絵師。能登国七尾 (現・石川県七尾市) に生まれる。実父は七尾城主畠山家の家臣・奥村文之丞で、養父は染色を業とした。幼名を又四郎、のち帯刀 (たてわき) といった。はじめ長谷川信春を名乗り仏画などを描いていたが、30歳を過ぎて上洛。狩野派に対して強烈なライバル意識を持ち、独自の画風を確立。天正18年 (1590)、仙洞御所障壁画の注文を得るが、狩野派の妨害工作で取り消されてしまった。文禄3年 (1593) には跡継ぎと見込んでいた長男・久蔵に先立たれ、晩年には事故により右手の自由を失うなど、私生活は不遇であった。後に徳川家康の要請により江戸に下向するが、江戸到着後2日目に病死した。「松林図屛風」(東京国立博物館)、「花鳥図屛風」(岡山・妙覚寺)、「竹林猿猴図屛風」(京都・相国寺) などがある。[P104]

(二代)平野吉兵衛 (ひらの きちべえ)
Hirano Kichibe II
明治元年〜昭和17年 (1868-1942)

　京都に生まれる。初代吉兵衛より鋳造技術を学ぶかたわら、漢学、書、金石学を学ぶなどして、中国古銅器の研究にも造詣が深かった。明治28年内国勧業博覧会に鋳造花瓶を出品して名声を得る。京都の金工界で活躍した。作風は、初代吉兵衛が得意とした支那古銅器様式を受け継ぐとともに、その諸技術を日本的な形、文様として生かすことにも努めた。色

彩については、青銅を焼いて着色する「焼地着色法」を案出するなど、独自の技法を探究して、中国伝来の鋳造を日本の近代工芸とすることに力を注いだ。

[P350]

前田青邨 (まえだ せいそん)

Maeda Seison

明治18年〜昭和52年(1885-1977)

　岐阜県中津川村に生まれる。少年期より梶田半古に師事し、才能を発揮する。昭和26年東京藝術大学教授となる。昭和30年文化勲章を受章。法隆寺金堂や高松塚古墳の壁画の再現や模写においても、大きな業績を残した。

[P32. 34, 178]

増山雪斎 (ましやま せっさい)

Mashiyama Sessai

宝暦4年〜文政2年(1754-1819)

　江戸中・後期の大名、画家。江戸に生まれる。本名は正賢(まさたか)、幼名を千之丞、字(あざな)は君選。号は雪斎、松秀、巣丘(そうきゅう)山人、石顛(せきてん)道人など。増山正賛(まさよし)の長男。安永5年(1776)伊勢(いせ・三重県)長島藩主増山家5代となる。十時梅厓(とときばいがい)を招いて藩校文礼館を創立する。書画、詩文が得意で、享保16年(1731)長崎に来朝した沈南蘋(しんなんぴん)の写実主義の影響を受けて動植物の写生にも没頭した。画集『虫豸(ちゅうち)帖』(4巻)、『長洲鳥譜』(1巻)、著作に『松秀園書談』などがある。

[P72]

円山応震 (まるやま おうしん)

Maruyama Oshin

寛政2年〜天保9年(1790-1838)

　江戸時代後期の画家。字(あざな)は仲恭。号は星聚館、方壺。円山応挙(享保18〜寛政7年・1733-95)の孫。木下応受の子。伯父円山応瑞(おうずい・明和3〜文政12年・1766-1829)の養子となる。山水、人物、花鳥を得意とした画家。

[P114]

水上景邨 (みなかみ けいそん)

Minakami Keison

生没年不詳(19-20th century)

　伝記の詳細は不明だが、浅草寺に伝わる「四季花鳥図大絵馬」の背面に記された略伝によると、信濃国水内郡の出身で、江戸に出て酒井抱一(さかいほういち)の弟子になったらしい。通称は治作、号は嘯々。浅草に住み、幕末の侠客・新門辰五郎(しんもんたつごろう)と親交があったらしい。

[P40]

森寛斎 (もり かんさい)

Mori Kansai

文化11年〜明治27年(1814-94)

　幕末・明治期の画家。長門(ながと・山口県)萩に生まれる。本名は石田、名は公肅、字(あざな)は子容。12歳で太田田竜に入門し、桃蹊と号した。22歳の時に大坂に出て円山派の森徹山(てつざん・安永4年〜天保12年・1775-1841)に師事し、のちに養子となり森姓を継いだ。幕末の国事に関係したが、維新後は京都画壇で円山派の重鎮として活躍する。塩川文麟(ぶんりん)の没後は明治16年(1883)より如雲(じょうん)社を主宰した。明治23年(1890)橋本雅邦らと第1回帝室技芸院に任ぜられた。円山派の写生画法を受け継ぎ、文人画の情趣的な感覚を作風に加えた。門下に山本春挙がいる。「秋野群鹿図」襖絵(金比羅宮)などがある。

[P158]

与謝蕪村 (よさ ぶそん)

Yosa Buson

享保元年〜天明3年(1716-1783)

　江戸時代中期の画家、俳人。摂津国毛馬村(現在の大阪市都島区毛馬町)に生まれる。本姓を谷口(あるいは谷)、名を信章通称寅という。1737年までには江戸に下り、俳人夜半亭宋阿の内弟子になる。寛保4年(1744)に出した歳旦帖にて、蕪村と号す。俳諧仲間を訪ね歩いて諸国を放浪した。少なくとも20代後半には絵を描き始めていた。沈南蘋の絵画に一時期傾倒したともいわれるが、のびやかな画風を獲得し、詩・書・画において秀でた才能を見せた。現在「奥の細道」

屏風(山形美術館・長谷川コレクション) などがある。
[P141]

吉村孝敬 (よしむら こうけい)
Yoshimura Kokei
明和7年〜天保7年(1770-1836)
　江戸後期の画家。西本願寺の画師吉村蘭州の子
で、字は無違、蘭陵、竜山と号した。円山応挙の晩
年の弟子で、長澤蘆雪らとともに応門十哲の一人に
数えられる。伝統的な狩野派の画法や応挙の写生画
を消化し、さらに写生を推し進めた画風で京都画壇
に影響を与えた。西本願寺本如上人に仕え、同寺の
障壁画を手がける。花鳥画にすぐれた作品が多い。
[P42]

六角紫水 (ろっかく しすい)
Rokkaku Shisui
慶応3年〜昭和25年(1867-1950)
　近代の漆芸作家。広島県佐伯郡大柿村(現江田島
市) 生まれ。旧姓藤岡、本名注多良 (ちゅうたろう)。
東京美術学校蒔絵科卒業後、母校の助教授に任ぜ
られ、昭和19年(1944)まで教鞭を執った。岡倉天
心とともに国内の古美術を研究し、明治31年(1898)、
岡倉とともに日本美術院の創立に参加。同37年〜41
年(1904-1908)、ボストン美術館、メトロポリタン美
術館で東洋美術品の整理に従事、欧米の日本美術
を視察した。帰国後は正倉院宝物や楽浪漆器など
の古典技法を研究、また化学塗料、色漆の研究、ア
ルマイトへの漆の応用などにも業績を残した。キリン
ビールのラベルの麒麟の図案は、紫水のデザインと
される。
[P344]

○写真・資料協力
　(所蔵館以外・敬称略)

エス・アンド・ティ・フォト
金井杜道
小学館
日与貞夫
藤本健八 (フォト・ワークス)
平野重光
六田知弘

○用語・図版解説者プロフィール

向笠修司 (むかさ しゅうじ)
編集、ライター、デザイナー。業界
紙記者を経て編集者となる。とくに
伝説・妖怪関係に明るく、水木し
げるの妖怪新聞の編集長を4年間
務め、関連書籍を多数編集、執筆。
最近では「水木妖怪かるた」の歌を
四十八首詠んだりもしている。

香川亨 (かがわ とおる)
1961年、香川県生まれ。早稲田
大学政治経済学部卒業。書道出
版のかたわら、東洋美術・書画と
その周辺文化について研究してい
る。著書に『書で見る日本人物史
事典』(共著・柏書房)、『すぐわ
かる日本の書』『すぐわかる中国
の書』(共著・東京美術) など。

日本の図像

神獣霊獣

Mythical Beasts of Japan
From Evil Creatures to Sacred Beings

2009年7月7日　初版第1刷発行
2010年6月12日　　第2刷発行

執筆：狩野博幸（同志社大学教授）
　　　湯本豪一（川崎市市民ミュージアム学芸室長）
解説：向笠修司　香川 享
翻訳：パメラ三木
デザイン：津村正二　山本昌子（ツムラグラフィーク）
協力：濱田信義（編集室 青人社）
編集：瀧 亮子（ピエ・ブックス）
発行人：三芳伸吾

Text by Kano Hiroyuki, Yumoto Koichi, Mukasa Shuji,
Kagawa Toru, Seijinsha, and Taki Akiko
Designed by Tsumura Shoji and Yamamoto Masako
Translated by Pamela Miki

発行元：ピエ・ブックス
〒170-0005東京都豊島区南大塚 2-32-4
編集　tel: 03-5395-4820　fax: 03-5395-4821
　　　editor@piebooks.com
営業　tel: 03-5395-4811　fax: 03-5395-4812
　　　sales@piebooks.com

PIE BOOKS
2-32-4, Minami-Otsuka, Tosima-ku, Tokyo
170-0005 Japan
tel: +81-3-5395-4811　fax: +81-3-5395-4812
sales@piebooks.com
http://www.piebooks.com

印刷・製本：東京印書館

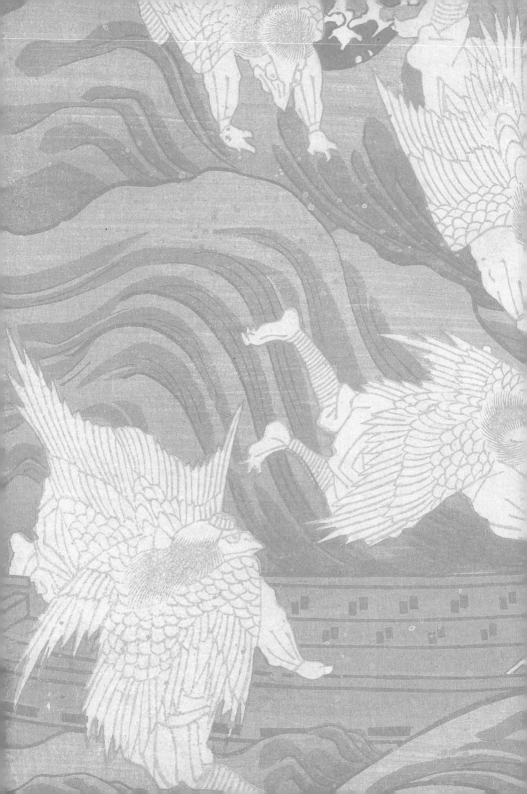